큐레이팅을 말하다

큐레이팅을 말하다

전문가 29인이 바라본 동시대 미술의 현장

전승보 엮음 ㅣ 송미숙 외 28인 지음

미메시스

머리말

동시대 큐레이팅을 말하다

전승보
광주 시립 미술관 관장

미술 전시회를 찾아가는 관람객에게는 작품만 눈에 보인다. 하지만 큐레이터는 보이지 않는 또 다른 것들을 찾아 눈을 돌려야만 한다. 북극해를 떠다니는 빙산처럼, 전시회는 전시장에 나온 작품뿐만 아니라 눈에 보이지 않는 많은 것을 고려해야 하기 때문이다. 이 책을 기획한 가장 큰 이유 역시, 젊은 큐레이터 지망생들에게 큐레이터가 알아야 할 업무 전반에 걸쳐 이해를 돕기 위함이다. 큐레이터는 미술관의 꽃이라 불리는 전시뿐만 아니라 미술관 건축, 예술 정책, 미술관의 새로운 역할, 담론 생성, 전시 기획에서 고려할 점, 전시 디자인, 아카이브 전시, 미술관 교육 등 큐레이터 직분 전반에 걸쳐 이론적 배경과 함께 경험을 축적해야 한다. 큐레이터의 기획 전문성을 특화시키기 위해서는 〈한 분야에 집중해야 하지 않느냐〉라는 질문은 기초 체력 없이 운

동선수가 되겠다는 말과 다를 바가 없다. 위에서 언급된 미술에 관한 전반적 지식 외에도 인문학은 물론 사회 과학과 자연 과학 등에도 관심을 둘 필요가 그 때문이다. 큐레이터는 어떤 주제에 관해서도 예술을 통해 그것을 재해석해 내고 조직화시켜야 한다.

한국 현대 미술에서 큐레이터라는 전문 직종은 1990년을 전후해 생겨나, 광주비엔날레를 시작으로 마치 문화적 진공 상태에서 빅뱅이 일어나듯 그 수요가 폭발적으로 증가해 왔다. 하지만 아직 체계적 교육 프로그램과 필요한 각종 업무들에 대한 지침서는 부족하기만 하다. 지난 20여 년 동안 이와 관련한 여러 책이 나왔지만 아쉽게 생각한 것은 큐레이터 관련 서적들이 한국 미술의 현장에서 실제 적용하기 힘든 내용들이 많았다는 점이다. 특히 번역서가 담고 있는 해외 선진 사례와 한국의 상황에는 차이가 있다. 미술관의 정착 단계인 한국의 실정에서 비롯된 문화적 차이는 더 말할 나위가 없다. 현장은 이론을 실제화하는 공간이 아니라 이론이 생성되는 곳이다. 미술 작품이 비평을 시각화해 주는 것이 아닌 것과 다를 바가 없다. 세잔은 〈한 그림에 두 개의 다른 관점이 공존할 때 보다 생동감이 넘친다〉라고 했다. 작품과 전시 역시, 지식 정보에 기반을 둔 인식과 함께 공간을 체험하는 육체적이고 감성적 측면을 자극하는 일이 동시에 일어난다. 아마 큐레이터가 비평가 혹은 미술사가와 다른 관점은 여기에서 출발한다는 점이다. 현장이라는 물리적 체험이 바로 그것이다.

책을 구성하는 네 개의 큐레이팅에 관한 범주는 21세기 미술관, 예술 정책, 큐레이터십, 미술관 교육으로 나누었다. 저자 29명은 현장에서 필요한 기본적 문제의식을 각자의 시선으로 다루었다. 처음부터

일관된 문체나 목차 구성보다는 다양한 저자들의 성격을 감안해 글쓰기 방식과 주제를 각자의 관심 분야에 두고 앤솔러지 형식의 편집 방식을 목표로 했다. 미술관 소장품, 도시 디자인과 큐레이팅 등의 분야는 향후 더 많은 저자가 참여한 후속 편으로 미루기로 했다. 한국의 실정에 토대를 둔 큐레이팅 실무 지침서는 아마 이제부터 시작일 듯하다. 29개의 글들은 모두 제각각 한 권의 전문서로 발전할 수 있는 내용들이다. 책을 읽는 후배 큐레이터들이 그 길을 열어 주길 바란다.

차례

4. 미술 교육과 큐레이팅

21세기 미술관과 큐레이팅

동시대 미술과
미술관의 동시대성[1]

김희영

국민대학교
미술학과 교수

전통적 과거와 구분되는 현재의 새로움에 주목해 전개되었던 20세기 미술은 현대 미술이라 칭해진다. 〈modernus〉라는 라틴어로 5세기 말에 처음 사용되었던 〈현대modern〉라는 용어는 로마와 이교도의 과거로부터 기독교의 현재를 구분하기 위해 사용되었다. 이후 현대는 새로움과 진보로 규정되었으나, 점차 시간이 지나면서 역설적으로 역사화된 특정 시대를 칭하는 용어가 되었다. 20세기에 현대는 〈모더니즘〉이라는 틀, 즉 사회와 문화를 이해하는 하나의 거대 담론과 밀접하게 연계되었다. 계몽주의 사상에 기초한 모더니즘은 새로운 현재가 과거

1 이 글은 『서양 미술사 학회 논문집』 제48집(2008)의 「분절된 시간: 동시대에 대한 미디어 고고학적 이해」와 『조형 교육』 제67호(2018)의 「동시대에 대한 미술관의 대안적 전망」에서의 논의를 부분적으로 언급하거나 인용하고 있다.

보다 개선되었다는 진보적 시각을 표명한다. 대표적 모더니즘 사상가 위르겐 하버마스Jürgen Habermas는 현대성의 지속적 유효성을 주장하며 현대라는 용어가 과거에서 현재로 이행된 결과로서 현대를 제시하려는 의도를 가지고 있다고 설명한다. 그리고 유럽 역사를 돌아볼 때, 〈고대〉라는 과거와의 관계를 새롭게 하여 새로운 시대 의식을 고취하려는 시대마다 현대라는 용어가 등장했다고 말한다.[2]

이처럼 진보적 발전에 기여한 예술 실행은 미술관이라는 제도화된 공간에서 전시 및 공표되었고, 발전을 입증하는 선별된 궤적은 역사로 기록되어 왔다. 그러나 20세기 후반에 이르러 모더니즘적 사고의 틀에 근거한 독단적이고 편협할 수 있는 가치 판단에 대한 다각적 물음이 제기되었다. 미술 영역에서는 미술의 자율성을 기본 강령으로 강조하고 이에 부합하지 않는 여타 실행을 배제하는 모더니즘 이론에 대한 근본 반론이 제시되었다. 또한 사회, 문화, 경제, 정치의 다각적 변화에 무관심하고, 자율적 논리 안에서 미적 실험에 주력하는 미술의 고립적 태도에 대한 비판적 반성이 요구되었다. 이에 모더니즘의 제한적 실행과 관점을 보완하면서 지속하거나 혹은 모더니즘에 저항적으로 대항하는 논의가 다양한 개념과 실행으로 전개되어 왔다.

2 Jürgen Habermas, "Modernity versus Postmodernity", *New German Critique*, No. 22(Winter 1981), pp. 3~4.

동시대 미술과 동시대성

이처럼 역사화된 시대로 인식 및 제도화된 담론 안에서 지속되어 온 현대의 개념과 시각을 대체하여 최근 〈동시대contemporary〉라는 용어가 사용되고 있으며, 동시대 관련 연구가 학계에서도 빠르게 확산되고 있다. 그러나 2000년대에 들어서도 〈동시대 미술〉에 대한 합의된 정의가 통용되지 않았고, 지금도 〈동시대성〉이나 동시대 미술에 대해서는 다양하고 때로는 대립되는 논의가 전개되고 있다. 동시대 미술이란 단순하게 생각하면 지금 우리가 살고 있는 시기에 만들어지는 미술일 것이다. 그러나 동시대는 단지 지나가는 〈지금/여기〉의 현재 이상을 의미한다. 미술사학자 테리 스미스Terry Smith는 동시대 미술을 지금 만들어지는 미술로 설명하는 것은 진부하다고 지적한다. 지금/여기에서 만들어지고 경험되는 미술이라는 정의는 동시대가 가지는 다층적 의미를 간과하여 동시대 미술이 가지는 실제 의미를 일반화할 위험이 있기 때문이다. 스미스는 현대를 시대로 구분하는 동일한 개념으로 동시대를 구분하는 것은 부적절하다고 지적하고, 모더니즘과 포스트모더니즘 담론과 구별하여 동시대가 논의되어야 한다고 주장한다.[3]

동시대 미술로 칭해지는 미술이 대두되면서 동시대 미술 개념과 실행으로 인해 미술을 학문적으로 연구하고 미술품의 가치를 판단하는 미술사뿐 아니라, 미술사의 권위 아래 역사적 가치가 인정된 작품들을 소장하는 미술관과의 관계를 재고해야 할 필요성도 제기되어 왔다.

3 Terry Smith, "Contemporary Art and Contemporaneity", *Critical Inquiry*, Vol. 32(Summer 2006), p. 696.

여기에서는 동시대 미술과 미술관이라는 모순적 개념이 21세기 미술관의 전망 안에서 공존할 수 있는지, 공존이 가능하다면 어떤 방식으로 가능한지 그리고 이 모순의 공존에서 무엇이 기대되는지에 대한 물음을 던지고자 한다. 이러한 물음들은 근본적으로 21세기 미술관의 방향성에 대한 논의와 연계된다. 이는 동시대 미술이라는 현재 진행되는 실행을 대상으로 하여 우리가 과거, 현재, 미래를 어떻게 이해할 것인지에 대한 성찰과도 맥을 같이한다.

동시대의 의미, 차이와 모순의 공존

동시대 미술을 거론하는 데 있어서 1989년을 새로운 역사적 전환점으로 보는 것이 일반적이다. 알렉산더 알베로Alexander Alberro는 미술 영역에서 동시대라고 알려진 시기가 1980년대 말에 정착된 전 지구화와 신자유주의와 같은 동시대의 지배 구조와 평행하게 진행된 시기임을 강조한다. 이 시기에 소련과 동유럽 사회주의 국가가 붕괴되면서 전 지구화가 시작되었을 뿐 아니라, 기술적 면에서는 전자와 디지털 문화가 확산되고 경제적으로는 신자유주의가 인간의 제반 행위를 시장의 영역으로 가져가려는 목표와 통합되는 경향이 주도적이었다.[4] 한편 클레어 비숍Claire Bishop은 동시대를 1980년대 말로 구분하는 것이 서구 중심적 입장을 표명하며 전 지구적 다양성을 고려하지 못하는 맹점이 있

4 Alexander Alberro, "Questionnaire on The Contemporary", *October*, No. 130(Autumn 2009), p. 55.

다고 지적한다.[5] 왜냐하면 여러 나라가 처한 정치 문화적 상황에 따라 동시대가 시작되었다고 여겨지는 시기에 차이가 있기 때문이다.

중국은 문화 혁명에 공식 종말을 고하고 개방화 정책이 시작된 1970년대 후반, 인도는 1990년대 이후에 동시대 미술이 시작한 경향이 있다. 그러나 라틴 아메리카의 경우 현대와 동시대의 구분이 적용되지 않는데, 그 이유는 이러한 구분이 서구 범주에 순응하는 것으로 여겨지기 때문이다. 사실상 〈현대〉 자체가 실현되었는지에 대한 논쟁이 아직도 진행되고 있기도 하다.[6] 아프리카는 식민주의 종말(영어 사용권과 프랑스어 사용권의 경우 1950~1960년대 후반, 포르투갈의 전 식민지 경우는 1970년)과 더불어 동시대 미술이 시작되거나 혹은 1990년대(남아프리카 공화국의 인종 차별의 종말, 제1회 요하네스버그 비엔날레 등)에 시작된다. 따라서 비숍은 동시대 미술을 시기로 구분하기보다는 담론의 범주로 이해하는 것이 적절하다고 설명한다.[7]

동시대성에 대한 논의에는 불가피하게 시간, 특히 현재에 대한 다양한 성찰이 따른다. 역사화된 시대로서 현대의 시간은 발전 지향적이고 생산적이고 유의미한 시간이다. 그리고 현대는 무한히 현대가 지

5 클레어 비숍, 『래디컬 뮤지엄: 동시대 미술관에서 무엇이 '동시대적'인가』, 김해주 외 옮김(서울: 현실문화연구, 2016).

6 Jürgen Habermas, "The Anti-Aesthetic: Essays on Postmodern Culture", *Modernity: An Incomplete Project*, ed. by Hal Foster(Seattle: Bay Press, 1983), pp. 3~15.

7 동시대 미술을 시대로 구분하여 이해하는 시각에 대한 다양한 반론이 제시되었다. Alexander Alberro, "Periodising Contemporary Art", *Crossing Cultures: Conflict, Migration, Convergence*, ed. by Jaynie Anderson(Melbourne: Melbourne University Press, 2009), pp. 961~965; Terry Smith, "Contemporary Art and Contemporaneity", *Critical Inquiry*(Summer 2006), pp. 681~707.

속되는 것을 가정한다. 이에 반하여, 동시대의 시간은 유의미한 결과를 기대할 수 없는 일상적 삶이 진행되는 현재 시간으로 무의미하게 계속 반복되는 시간이다. 동시대의 시간은 전통을 폐기하고 새로움을 추구하는 진보를 옹호하는 모더니즘의 역사성 그리고 후기 역사적 다원주의로 설명되거나[8] 혹은 과거와 미래가 정신 분열적으로 붕괴되어 확장된 현재만 남아 있다고 여겨지는 포스트모더니즘[9] 모두와 구별된다. 동시대의 시간은 분절적이고 불연속적 특성을 가진다.

시대를 구분하는 시각으로 동시대를 설명하는 것이 부적절하다는 입장은 보리스 그로이스Boris Groys의 설명에서도 분명하게 표명된다. 그로이스는 예수가 생존했던 시기를 예시로 들고 동시대란 불확실하고 비결정적 현재 시간이라고 설명한다. 예수의 동시대는 그가 메시아라는 것을 믿는 것을 보류하면서 지체되는 시간이었고, 기독교를 수용하는 것은 그가 죽은 이후에 가능했다고 설명한다. 즉, 삶이 실제로 행해지는 현재 시간은 생산적 결과물을 예측할 수 있는 시간이기보다는 무한히 반복되면서 의심으로 점철되고 결정이 지체되는 시간의 연속이라는 것이다.[10] 따라서 그로이스는 영광스러운 미래를 실현한다는 명목으로 현재를 억누르려는 욕망으로 모더니즘의 특성을 설명하는 반면, 연장되고 잠재적으로 무한히 지연되는 시기로 동시대를 규정

8 단토는 현대와 구분되는 동시대 미술을 후기 역사적 다원주의로 정의하였다. 아서 단토Arthur C. Danto, 서문, 『예술의 종말 이후: 컨템퍼러리 미술과 역사의 울타리』, 이성훈, 김광우 옮김(고양: 미술문화, 2004).

9 클레어 비숍, 앞의 책.

10 Boris Groys, "Comrades of Time", *Going Public*(Berlin: Sternberg Press, 2010), p. 88.

한다. 그는 〈우리가 미래를 향해서 가기보다는 자체 재생산하는 현재에 묶여 있다〉라고 하면서, 미래 지향적 모더니즘이 지루하고 정체된 현재로 대체되었음을 지적한다.[11] 한편, 그는 동시대가 시간 안에 혹은 시간과 같이 있거나 혹은 시간의 안과 밖에 동시에 있는 등 수많은 방식을 함의한다고 설명한다. 그는 동시대의 의미를 설명하는 데 있어 특히 〈같이 있음〉에 주목한다. 〈con-temporary〉가 독일어로 Zeitgenosse이며 Genosse는 동지comrade를 의미하므로, con-temporary를 〈시간의 동지comrades of time〉로 이해할 수 있다고 설명한다.

생산물에 경도된 현대 문명의 상황에서, 시간이 비생산적이고 소모되고 무의미하다고 여겨지면 문제가 된다. 왜냐하면 비생산적 시간은 역사적 담론에서 제외되거나 완전히 삭제될 위험에 처하기 때문이다.[12] 이러한 맥락에서 발터 베냐민Walter Benjamin이 예측 가능한 연속된 시간이 아닌 〈급진적 분절〉로 역사를 설명했던 것이 동시대의 특성을 이해하는 데 있어 시사하는 바가 크다. 조르조 아감벤Giorgio Agamben은 동시대를 〈분절과 시대착오anachronism를 통해 시간과 맺는 관계〉로 설명한다. 그는 적절한 시간에 맞추지 못하는 것을 통해서만 자신의 시대를 진정으로 응시할 수 있다고 말한다. 다시 말해서, 동시대란 우리가 시대의 어두움을 응시할 수 있는 능력이며, 놓칠 수밖에 없는 약속을 위해 시간을 맞추어 나가는 것이라고 비유한다.

이처럼 연속적 발전의 역사관과 구별되는 〈시대착오〉의 개념은

11 보리스 그로이스, 위의 책, 90면.

12 보리스 그로이스, 위의 책, 94면.

최근 미술사학자들 사이에서도 거론되면서 분절적 시간성의 논의가 다양하게 전개되고 있다. 조르주 디디위베르만Georges Didi-Huberman은 미술사의 모든 작품에 시대착오가 있음을 간파해야 한다고 말한다. 그는 〈개별적 역사 작품에서 모든 시대는 서로 조우하고 충돌하거나 서로 조형적으로 근거를 찾거나 분파하거나 서로 얽히기도 한다〉[13]라고 설명한다. 그는 아비 바르부르크Aby Warburg의 글에 의거하여 예술 작품이 시간의 매듭, 즉 과거와 현재의 혼성체라는 개념을 제시한다. 이러한 시각은 문화적으로 종교적인 중세에서 세속적인 르네상스로 전환해 갔던 1500년경 예술 작품에서 보이는 두 개의 시간성 공존을 시대착오라는 개념에 의거하여 논의하는 연구로도 이어진다.[14] 이처럼 동시대를 시간적 분절 문제로 논의하는 가운데 과거와 현재 간 관계에 대한 다양한 시각이 제시되고 있다.

테리 스미스도 시대착오 개념을 거론한다. 그는 화합할 수 없으면서도 공존하는 상이한 현대성과 원격 통신 체제와 시장 논리의 의도된 보편성이 전 지구적으로 확산됨에도 불구하고 지속되고 있는 사회의 불공평과 차이들을 거론하면서 동시대의 특성을 설명한다.[15] 그는

13 Georges Didi-Huberman, "History and Image: Has the 'Epistemological Transformation' Taken Place?", Michael F. Zimmermann, *The Art Historian: National Traditions and Institutional Practices*(Williamstown: Clark Studies in the Visual Arts, 2003), p. 131. 클레어 비숍, 앞의 책에서 재인용.

14 Alexander Nagel, Christopher S. Wood, *Anachronic Renaissance*(New York: Zone Books, 2010).

15 테리 스미스, 『컨템포러리 아트란 무엇인가』, 김경운 옮김(파주: 마로니에북스, 2013).

동시대를 성취하게 하는 특성으로 변증법적 보완 혹은 모순적 교환을 제시하고, 이 특성이 진정한 동시대 미술에 공급되어야 한다고 주장한다.[16] 그는 현실에 대한 입장이 모두 다르고 상호 간 타협이 불가능한 입장을 모순으로 받아들이고 각각의 상이한 입장이 가지는 힘을 인식해야 함을 피력한다. 그리고 모순의 공존과 충돌에서 오는 힘을 동시대의 실제로 보고, 동시대적 모든 상황은 모순들 간의 충돌 결과라고 설명한다.[17] 따라서 그는 〈지각이 급진적으로 분절되는 것을 지속적으로 경험하고, 동일한 세계를 바라보고 평가하는 방식이 서로 부합하지 않은 것을 경험하고, 동시적이지 않은 시간성이 사실상 동시에 발생하는 것, 다양한 문화 사회적 다원성이 혼잡하게 서로 의존하는 것, 그러한 다원성 안에서 빠르게 확산되는 불평등을 강조하는 방식들 안에 함께 던져지는 것〉으로 동시대를 정의한다.[18]

클레어 비숍 역시 동시대를 차이와 모순의 공존으로 이해하고 모순들 간의 변증법적 관계의 가능성에 주목하여 〈변증법적 동시대성〉이라는 개념을 제안한다.[19] 비숍은 상호 대립되는 두 가지의 동시대성 모델을 거론한다. 첫 번째 모델은 우리의 현재를 우리 사고의 지평이자 목적으로 보는 현재주의에 관심을 가지는 것이다. 이는 현재의 미술에서 동시대라는 용어를 사용하는 데 주로 쓰이는 의미이다. 그러나 비숍은 현재주의로는 전 지구적 총체성 안에서 우리의 시각을 이해하기에

16 테리 스미스, "Contemporary Art and Contemporaneity", 696면.

17 테리 스미스, 위의 글, 697면.

18 테리 스미스, 위의 글, 703~704면.

19 클레어 비숍, 『래디컬 뮤지엄: 동시대 미술관에서 무엇이 '동시대적'인가』에서 참조.

부족하다고 지적한다. 이에 두 번째 모델에 주목하는데, 이 모델은 시간을 보다 진보적으로 인식하며 동시대를 변증법적 방식으로 이해한다. 변증법적 동시대는 보다 정치적 범위 안에서 다수의 시간성을 찾아가는 것을 의미한다. 비숍은 작품 자체의 양식이나 시기를 규정하기보다는, 작품을 대하는 태도를 규정하는 범주로서 시간과 가치에 주목한다. 이 범주로 제도를 이해한다면 미술관과 미술관에 안치된 미술 그리고 이것이 생산하는 관람자의 양상을 재고하게 된다.

따라서 단순히 개별적인 역사적 사물 안에 다수 혹은 모든 시간이 존재한다고 보기보다는, 왜 어떤 시간성이 특수하고 역사적 시기에 특정한 미술 작품에 나타나는지에 관심을 두는 것이 필요하다. 비숍은 우리의 현재 상태와 이를 변화시킬 방식을 이해하려면 이러한 분석이 필요하다고 강조한다. 이 방식이 현재주의의 또 다른 형태인 지금에 매몰되어 있음이 역사적 탐구로 가장되지 않기 위해서는 시선이 항상 미래를 향해야 한다고 강조한다. 모든 양식과 신념이 동일한 가치를 가진다고 보는 현재 순간에 대한 상대주의적 다원주의를 지양해야 한다. 그리고 궁극적으로 우리가 나아갈 수 있고 나아가야 하는 미래에 대하여 보다 치밀하게 정치적 이해를 하는 것이다. 비숍은 현재에 정체된 현재주의에 머물지 않고, 모순에 찬 현재에서 미래로의 전망을 추구하는 적극적 태도를 촉구한다.[20]

20 클레어 비숍, 위의 책.

동시대 미술관에서의 동시대성이란

이처럼 동시대를 차이와 모순이 공존하는 분절적 시간으로 인식해야
하는 필요성을 주장하는 입장을 살펴보았다. 동시대가 단순히 현재 일
어나고 있는 여러 상황을 지시하는 말 이상의 의미를 가지는지에 대해
서는 이론적 논의 외에도, 동시대성의 모순이 수용되는 실제 영역인 전
시장이나 시장 등에서 현재의 힘들이 어떤 유형으로 만나는지를 살피
는 것이 필요하다. 그러면 동시대 미술관이 확장되어 온 경로를 잠시
돌아보자. 제2차 세계 대전 이후 미술관들은 현대를 대체하는 용어로
동시대 미술을 선호하는 경향이 있었다. 1947년 런던에 동시대 미술
협회가 설립되어 영구 소장품을 구축하기보다는 한시적 전시를 개최
하는 데 주력하였다. 이것은 동시대가 양식이나 시기보다는 현재를 중
시하는 예를 보여 준다.

 이와 대조되는 예로는, 보스턴의 현대 미술 협회가 1948년에 동
시대 미술 협회로 개명하면서, 국제적 아방가르드에 관심을 두는 뉴욕
현대 미술관MoMA과 차별화한 것이다. 이 경우는 동시대라는 광범위
한 범주가 지역적, 상업적, 보수적 입장을 정당화하는 것으로 확대됨을
보여 준다. 한편, 뉴욕의 뉴 뮤지엄은 현재주의에 경도되어 가는 미술
관에 중요한 전환점을 보여 주었다. 1977년에 MoMA와 휘트니 미술
관에 대한 대안으로 설립된 뉴 뮤지엄에서는 초대 관장 마샤 터커Mar-
cia Tucker의 후원 아래 반(半)영구 소장을 구축하였다. 1978년에 시작
된 이 소장은 그동안 전통 미술관에서는 자리를 잡을 수 없었던 종류의
작업들로 구성되었다. 즉 비물질적, 개념적, 행위, 과정에 기초한 예술

이었다. 이러한 작품들은 주변화된 주체의 입장과 레이건 시기 정치에 대항하는 입장을 표방하였다. 뉴 뮤지엄의 취지는 현재에 관심을 둠으로써 소장이라는 개념을 약화시키는 것이었다. 작품은 건물 안에서의 전시에서 기록 형태로 소장될 수 있다. 그러나 10년 뒤에 이 작품들은 최근 작품을 위한 공간을 마련하기 위해 매각될 수 있다. 이것은 1818년 파리의 룩셈부르크 미술관이 생존 작가의 미술관 — 역사적(사망한) 작가들을 위한 루브르 미술관과 차별화하기 위한 명칭 — 으로 미술관의 명칭을 바꾼 것과 거의 동일하다. MoMA의 알프레드 바 2세Alfred H. Barr Jr.도 1931년에 이 모델을 따랐다. 즉, 50년 후에 작품을 매각하거나 메트로폴리탄 미술관으로 이관하는 것이다(이 방식은 1953년까지 지속되었다).

뉴 뮤지엄의 반영구 소장의 특징은 예술 제도와 체제에 대한 비판을 담은 1970년대의 대안적 예술 실행과 찰스 사치Charles Saatchi 소장의 지속되는 거래 가치로 대변되는 1980년대의 시장 논리를 연결해 주는 역할을 하였다. 반영구 소장은 작품의 유입을 허용하고 동시대 미술에 대한 정확하거나 권위적 이야기를 거부함으로써 〈반(反)소장〉의 역할을 하였다. 그러나 다른 한편으로는, 이렇게 지속되는 움직임은 미술관이 〈퇴화와 유행의 발달이라는 개념에 수긍〉하도록 만드는 예상치 않았던 결과를 초래하였다. 후에 터커 관장은 반영구 소장으로 인해 과거와 현재가 조응하기보다는 현재를 위해 과거를 거부하게 되는 결과를 가져왔음을 인지하였다. 현재 뉴 뮤지엄의 웹 사이트에는 670여 점의 소장품에 대한 언급이 없고 〈비(非)소장 기관〉이라고 안내되어 있다. 그 대신 생존 작가나 최근 사망한 작가의 개인전, 단체전, 트리엔

날레에 주력하고 있다. 그리고 이제는 동시대 미술을 전시하고 있는 다른 미술관들인 구겐하임 미술관, 휘트니 미술관, MoMA, 심지어 메트로폴리탄 미술관과의 차별성이 없어졌다. 유일한 차이라면 뉴 뮤지엄에 전시되는 작가군이 보다 젊고 유행에 민감하다는 것이다.[21]

비록 지난 30년간 미술관이 다양하게 확산되어 왔으나 사유화의 지배 논리가 세계적으로 팽배해 있다. 유럽에서는 정부가 〈긴축〉의 이름으로 문화에 대한 공적 기금을 점진적으로 철회하면서, 기부와 법인 후원에 대한 의존도가 증대되어 왔다. 미국에서도 상황이 같았지만, 이제는 관심의 공사를 구분하려는 의도도 없이 더욱 가속화되고 있다. 예를 들면 2010년 1월에 예술상 제프리 디치Jeffrey Deitch가 로스앤젤레스 현대 미술관의 관장으로 임명되었다. 두 달 뒤 뉴욕의 뉴 뮤지엄에서는 백만장자 이사 다키스 요아누Dakis Joannou의 소장품이 전시되고 제프 쿤스Jeff Koons가 그 전시를 기획하도록 한시적으로 고용되어 논란이 되기도 하였다. 그러는 동안 MoMA는 정기적으로 미술관 이사진의 최근 소장 작품들을 기조로 한 영구 소장전을 재연하는 것으로 잘 알려져 있다. 실상 어떤 때는 동시대 미술관들이 상업 화랑에 역사적 연구를 넘겨준 것처럼 여겨지기도 한다. 가고시안 화랑의 경우, 전통 미술관의 전시처럼 저명한 미술사학자들이 치밀하게 기획하여 현대 거장들(피카소, 만초니, 폰타나)의 성공적 전시를 연이어 개최해 왔다. 이러한 사유화가 시각적으로 표현된 것은 〈스타 같은 건축〉의 성공이었다.

<hr>

21 클레어 비숍, 위의 책.

로잘린드 크라우스Rosalind Krauss가 1990년에 언급했듯이 작품의 내용보다 미술관의 외적 포장이 더 중요해진 것이다.[22] 미술은 거대한 후기 자본주의의 격납고 안에서 더욱 의미를 잃어 가는 것처럼 보이거나 혹은 포장에 맞추어 크기를 부풀리고 있는 듯이 보인다. 크라우스는 이전 현대 미술관에 방문하는 관람자가 개별적으로 예술 작품을 감상하는 공간으로 미술관을 경험했다면, 동시대 미술관은 거대한 미술관의 건축 공간을 먼저 마주한 다음에 작품을 감상하게 된다고 말한다. 그녀는 건축이 개별 작품의 가치에 몰입하는 것을 방해하는 결과를 전 지구적 자본의 무형 흐름과 연관 지어 설명한다. 그리고 1960년대에 모더니즘에 대항하면서 대두되었던 미니멀리즘이 1990년대에 재조명되는 양상과 문맥을 후기 자본주의 문화 경제적 논리와 연계하여 논의한다. 이후 20년 동안 동시대 미술을 전시하는 새로운 미술관들이 전례 없이 많아졌고 거대한 사업을 방불케 하는 규모로 확대되었다. 이러한 변화는 미술관의 성격이 엘리트 문화를 대변하는 사회의 상류 계층을 위한 미술관이라는 19세기 모델에서 벗어나, 여가와 여흥을 추구하는 다수 대중들의 전당으로 기능하게 된 것을 반영한다. 이렇게 변화되어 가는 현재 미술관의 기능에 대해 다각적 논의가 이어지고 있다.

스미스 역시 동시대 미술이라는 불가항력적 장르가 미술 제도에 의해 부여된 행정적, 기획적, 법인, 역사적, 상업적, 교육적 틀 안에서 주로 작동하고 있음을 지적한다. 그리고 이것이 현재 만연하고 있어 중요한 것처럼 보이지만 근본적으로는 공허한 문화 산업의 부분임을 신

22 Rosalind Krauss, "The Cultural Logic of the Late Capitalist Museum", *October*, Vol. 54(Autumn 1990), pp. 3~17.

랄하게 비판한다. 그는 컨템퍼러즘(contemporary modernism을 축약
한 용어)[23] 혹은 개선과 반복의 의미를 담은 리모더니즘[24]이라는 용어
로 미술관이라는 제도적 공간을 통해 모더니즘의 잔재가 지속되고, 옛
현대가 포장을 새롭게 하여 구습을 반복하는 현재주의 경향을 규정한
다. 그는 실패한 모더니즘의 과업에 대한 향수가 다양한 현재 작품이나
전시 형태로 표출되고 있다고 말한다. 그리고 주요 미술관에서 고도로
정제된 모더니즘의 미적 관조나 과장된 스펙터클의 양태로 제시하는
등 새로운 현대로 포장되고 제도화된 형태로 모더니스트의 계보를 지
속하는 것이 종종 실행되고 있음을 언급한다. 그리고 미술사, 학파, 미
술 운동 등과 연계하여 기획되었던 미술관 전시라는 기존 개념이 사라
지고, 이제는 감탄할 만큼 정제된 형태의 미적 경험이 이를 대체했음을
지적한다.

한 예로, 디아비컨 미술관의 창립자인 하이너 프리드리히Heiner
Friedrich는 다음과 같이 확고한 현재주의적 입장을 밝힌 바 있다. 〈예술
은 역사가 없다. 단지 지속되는 현재가 있을 뿐이다. (중략) 예술의 멈
추지 않는 존재! 벨라스케스, 고야, 마네는 모두 일직선상에 있으며, 이
선은 마티스와 워홀로 이어진다. 예술이 살아 있다면, 예술은 항상 새
롭다.〉[25] 이처럼 디아비컨은 경이로운 초월성을 향한 〈순간성〉을 고

23 테리 스미스, "Contemporary Art and Contemporaneity", 689면.

24 테리 스미스, 『컨템포러리 아트란 무엇인가』에서 참조.

25 Calvin Tomkins, "The Mission: How the Dia Art Foundation Survived Feuds, Legal
Crises, and Its Own Ambitions", *The New Yorker*(2003. 5. 19) 46p; Terry Smith, "Con-
temporary Art and Contemporaneity", p. 685.

양시키고자 하였다. 한편 MoMA의 커크 바네도Kirk Varnedoe는 2000년에 미술관 소장품의 역사적 중요성을 피력한 글에서, 동시대 미술이 20세기 전반부터 진행되어 온 진보적 미술사의 맥을 잇고 있는 역사적 중요성을 강조하면서 동시대 미술을 현대 미술의 부분이라고 규정하기도 하였다.[26]

이렇게 모더니즘을 지속하는 입장에 대한 대항적 대안으로서 스미스는 2002년 〈카셀 도큐멘타 11〉을 기획한 오쿠이 엔위저Okwui Enwezor의 동시대에 대한 시각에 주목한다. 카셀 도큐멘타 11에서 엔위저는 동시대 미술과 문화가 변증법적으로 교차하는 지점에 다양한 주제의 작업들을 제시하고자 하였다. 이러한 교차점은 동시에 후기 식민주의, 냉전 이후, 탈이데올로기, 초국가적, 탈영토적, 디아스포라, 전지구적 논점들이 기술되는 한계를 보여 준다. 이러한 변증법적 기획을 통해 현대성의 다양한 계획들 안에서 상상된 구체적 연결점을 만들고자 시도하였다. 이것의 효과는 번역, 해석, 전복, 혼성화, 치환, 재결합의 과정을 거쳐 만들어진다. 다른 지역에서 일어나는 이런 변환에서 생성되는 것은 전 지구화되는 세계의 지적 예술적 연결망을 비판적으로 배열하는 것이다. 이 전시는 예술가, 제도, 학제, 장르, 세대, 과정, 형식, 미디어, 활동 간 관계, 접점, 분리를 보여 주었다.

스미스는 초문화성과 탈영토성의 사고에 기초하여 예술 작품의 자율성을 현대성에 대한 재고와 대치시킨 점에서 카셀 도큐멘타 11을 긍정적으로 평가한다.[27] 이처럼 동시대에 대한 시각이 미술관의 기능,

26 테리 스미스, "Contemporary Art and Contemporaneity", 693면.

미술품의 의미, 이에 따른 전시 양태를 결정하는 근본적 기저가 된다. 이는 과거와의 연관성 안에서 우리가 현재를 어떻게 이해하고 어떤 미래를 바라보는지에 연계되어 있다. 이에 우리가 동시대 미술을 경험하게 되는 제도적 공간인 미술관에 대한 비판적 재고와 성찰이 필요하다. 기존 미술사의 구분처럼 시대로 범주화할 수 없는 동시대의 실제는 타협이 불가한 모순과 차이가 혼재하는 무질서이다. 그렇다면 동시대가 과거에서 미래로 가는 과정에서 억제되고 지워지는 현재가 아님을 인식하게 하고, 무질서 안에서 현재의 힘을 인지하게 하는 데 있어 미술관의 역할은 무엇일까?

비숍은 역사적 소장품이 있는 미술관들이 비현재주의 그리고 다시간성의 동시대성을 위한 가장 효과적 시험대가 되었다고 설명한다. 이는 동시대 미술의 혜택받은 장소로서 전 지구화된 비엔날레를 생각하는 통상적 가정과는 대립되는 입장이다. 비숍은 비엔날레를 강조하는 논리가 시대정신을 긍정하는 데 갇혀 있으며, 젊은 작가들을 부각시키기 위해서만 과거를 돌아보는 현재주의 경향이 있음을 비판적으로 본다. 물론 많은 기획자에게 영구 소장품이 주는 역사적 무게가 새로운 작품으로 새로운 관람객을 유치하는 데 있어서 장애물처럼 여겨지기도 한다. 이미 확립된 규범적 작업들을 다른 방식으로 제시할 방안을 모색하는 것보다는 한시적 전시에 주력하는 것이 더 수익성도 있고 흥미로울 수 있다. 그러나 비숍은 작품을 대여하여 개최하는 한시적 전시를 위한 기금이 긴축을 이유로 삭감되고 있는 요즘, 많은 미술관이 소

27 테리 스미스, 위의 글, 694면.

장품에 다시 관심을 가질 수밖에 없게 되면서 영구 소장품은 현재주의의 정체를 타파하는 데 미술관의 가장 강력한 무기가 될 수 있다고 피력한다. 왜냐하면 우리가 여러 다른 시간을 동시에 생각하도록 요구할 수 있는 장을 마련할 수 있기 때문이다.

보다 최근에 입수된 작품들이 앞으로 역사의 평가를 기다리고 있는 반면, 영구 소장품은 이전의 역사적 시기에 한때 문화적으로 의미가 있었다고 여겨졌던 것을 넣어 둔 타임캡슐이다. 미술관이 영구 소장품 없이 과거 그리고 미래와의 유의미한 관계를 구축할 수 있다고 주장하기는 어렵다. 이에 비숍이 전망하는 대안적 미술관은 〈변증법적 동시대성〉을 미술관학의 실행과 미술사적 방법으로 정교하게 구성한 진보적 형태의 미술관이다. 이는 명확한 정치의식을 가지고, 시장의 이익이 전시되는 것에 영향을 주는 동시대 미술관의 현재주의 모델로부터 거리를 둔다.[28] 개별적 예술 작품을 부각시키기보다는 우리가 예술 제도와 잠재력에 대해 이해하도록 하는 데 있어 실험적이고 정치적 관심을 가지는 미술관이다. 대안 미술관은 대대적 성공을 거두는 주류를 따르기보다는, 개별적 역사와 예술 간의 관계를 보편적 연관성 안에서 보기 위해 넓은 범위의 작품들에 관심을 둔다. 이러한 작품들은 그동안 주변화가 되고 억압되었던 부류의 관심사와 역사들을 대변한다. 이것은 예술을 일반 역사에 종속시키지 않고, 역사의 정당한 편에 서야 하는 필요성을 상기시키기 위한 시각적 산물을 활성화하는 것이다.[29]

28 클레어 비숍,『래디컬 뮤지엄: 동시대 미술관에서 무엇이 '동시대적'인가』에서 참조.

29 클레어 비숍, 위의 책.

한편, 모순과 차이의 공존을 동시대의 존재 조건으로 수용하는 미술의 실행과 전시에 있어서 동시대 미술관이 구체적으로 직면하고 있는 하나의 중요한 현황은 〈뉴 미디어 아트〉의 전개이다. 〈뉴 미디어〉와 〈아트〉라는 상충되는 두 범주가 공존하는 용어 자체가 차이와 모순을 내포하고 있음을 볼 수 있다. 따라서 이 영역은 미술사와 미디어 연구에서 담론적 논쟁을 지속시키면서 예술에 대한 통섭학적 이해의 폭을 확장시키고 있다.[30] 뉴 미디어 작품의 존재론적 특성에 대한 역사적, 분석적, 담론적 논의는 매체의 〈차이〉에 대한 논의를 넘어서 궁극적으로 〈예술〉의 성격과 존재 방식에 대한 비판적 성찰을 제시한다. 기술적 매체, 즉 디지털 테크놀로지를 포용한 뉴 미디어 아트는 동시대 미술의 주변적 현상으로 일축할 수 없는 위상으로 전개되고 있다.

뉴 미디어 아트는 작품의 생산, 유포, 수용 방식에 있어 기존의 예술 작품들과 구별되며, 전 지구적 네트워크를 통한 작품의 유포 가능성을 통해 사용자에 미치는 파급 효과에 있어서도 전례 없는 현상이다. 따라서 뉴 미디어 아트를 동시대 미술과 소통할 수 없는 별개 영역으로 생각할 수 없다. 더욱이 미술사의 평가 기준에 입각하여 뉴 미디어 아트 작품의 가치를 논하고 기존의 미적 범주를 고수하는 것은 다양한 예술의 차이를 배제하는 치명적 입장일 수 있다.[31] 스티브 디츠Steve

30 이에 대한 논의는 김희영, 「미술사와 뉴 미디어 아트 간의 재매개된 담론적 조응 관계」, 『미술사와 시각 문화』, 제14호(2014), 168~191면을 참고.

31 뉴 미디어 아트를 기존의 〈예술 체제〉에 입각하여 이해하고 수용하는 것은 개념적, 철학적, 실행적 문제를 야기한다는 다각적 지적과 논의가 제기되어 왔다. Oliver Grau, *MediaArtHistories*(Cambridge: The MIT Press, 2007).

Dietz는 궁극적으로 뉴 미디어 아트는 다른 동시대 미술과 차이가 없으며, 단지 작품의 생산, 전시, 해석, 유포와 연관된 체제에 있어 조금 다른 특징을 가지고 있을 뿐이라고 설명한다.[32] 뉴 미디어의 일정 부분은 항상 새롭게 대두되고 있으며 새로움을 이해하는 역사적 이해의 틀도 변화될 것이다. 이처럼 변화된 시대의 경험과 문화를 반영하여 뉴 미디어 아트에 관한 논의 역시 동시대 미술 담론과의 조응 관계 안에서 조명되어야 한다. 뉴 미디어 아트에 대한 다각적 논의가 기술 발전으로 인해 변화된 환경 안에서 생산되고 있는 동시대 미술에 대한 이해의 층위를 확장시킬 수 있으리라 전망한다.

한편, 〈전자 통신을 사용하는 미디어 아트의 역사는 이전의 물결이 잦아들면서 예술계 전반에 거의 흔적을 남기지 않는 잘못된 시작과 상실된 역사로 점철된 기이한 것〉[33]이라고 평가한 줄리언 스탈라브라스Julian Stallabrass의 언급처럼 뉴 미디어 아트의 전개는 모더니즘의 순조로운 발달과 상치되는 과정을 보여 주는 것으로 여겨질 수도 있다. 그러나 뉴 미디어 아트의 대부분은 미술사에 남을 작품에 관심을 둔 것이기보다는 사회적 과정에 관한 것이다. 뉴 미디어 아트의 매체는 네트워크와 시스템이며, 이를 이해하기 위해서는 뉴 미디어 아트가 만들어 내고 사용하는 네트워크의 통신 규약뿐 아니라, 그것의 복잡한 구조를 그 안에 포함하는 교점들 — 예술가, 예술 작품, 기획자, 관람자 — 을

32 Steve Dietz, "Introduction", Beryl Graham, Sarah Cook, *Rethinking Curating: Art after New Media*, forward by Steve Dietz(Cambridge: The MIT Press, 2010).

33 Julian Stallabrass, *Internet Art: The Online Clash of Culture and Commerce*(London: Tate, 2003).

통해 이해하는 것이 필요하다. 결국 매체는 세상에 대한 인간의 경험을 위한 것이며, 궁극적으로 〈예술만이 그 매체를 정의할 수 있다〉라는 스탠리 케이블Stanley Cavell의 통찰이 뉴 미디어와 예술 간 관계를 적절하게 설명해 준다고 본다.[34]

동시대 미술은 지금/여기에서 발생하고 있는 현상으로 여겨져 미술사학의 이성적 판단과 평가에 기초한 역사적 연구의 대상에서 배제되었으나, 최근 20년간 동시대 자체에 대한 논의가 발전적으로 전개되면서 역사적 시대 구분이나 판단 기준에 따라 평가할 수 없는 것으로 재고되고 있다. 현재에 정체되어 있는 현재주의를 극복하고 진정한 동시대성을 위해 필요한 것은 현재에 대한 급진적 이해를 촉구하는 것이다. 동시대에 요구되는 태도는 이율배반적 현실의 불확실함을 과거의 규범으로 일반화하여 질서를 부여하는 것을 거부하고, 현재의 모순 자체를 수용하여 차이들 간의 변증법적 관계를 모색하는 것이다. 예측 불허한 분절적 시간성과 불특정한 장소 등의 현재 모순 안에서 우리가 생존하고 협동하고 지속적으로 성장할 수 있는 실행 가능한 방식을 꾸준히 모색해야 한다. 이러한 노력을 통해 우리는 동시대 세계를 새롭게 인식하고, 차이를 그 자체로 이해하고 차이의 공존이 현재 삶을 가능하게 함을 인지하게 될 것이다. 동시대에 대한 이러한 급진적 이해에 열려 있는 미술과 이를 경험하게 될 제도적 공간인 미술관의 역할이 어느 때보다 중요하다.

34 Stanley Cavell, *The World Viewed: Reflections on the Ontology of Film* (Cambridge: Harvard University Press, 1979), p. 106. 〈Only an Art Can Define Its Media.〉

21세기 미래형 미술관

서진석

백남준 아트 센터 관장

18세기 이전 예술은 종교 안에 갇혀 있거나 군주 및 귀족 등과 같은 특권층의 미적 향유를 위한 캐비닛 안에 머물러 있었다. 프랑스 혁명 이후 특권층이 가진 문화 지식의 독점권을 대중에게 이양한다는 민주적 관점으로부터 계몽주의적 미술관이 생겨났다. 20세기 중반, 예술은 〈그 자신의 자율성을 공고히 하며 모더니즘적 신념을 구현하는 유미주의적 미술관으로 변모하고 유사 종교와 같은 이상학적 위치에 오른다〉. 자본주의가 심화되고 자유 시장 경제 체제가 문화의 흐름을 주도하게 되는 20세기 후반에 이르면 미술관은 경제적 헤게모니 아래 기업화되며 상업주의적 미술관으로 변화한다. 21세기 우리는 새로운 변화의 시대를 맞이하고 있다. 미래 예술계에는 과거 정형화된 미술관의 틀에서 벗어난 새로운 사회적 기능과 역할을 하는 신개념 미술관이 출현할 것이다.

새로운 개념의 미래형 매개 공간을 확립하기 위해서 어떠한 관리와 운영 그리고 기획 시스템을 갖추어야 하는가? 현재 창궐하는 국제적 예술 행사들은 신자유주의 경제 체제 아래에서 그 순수성을 잃어 가며 비엔날레나 아트 페어 같은 규모 위주의 행사 일변도로 흐르고 있다는 비판을 받고 있다. 과잉 생산된 국제 예술 행사들은 획일화되어 가고 있지만 아직도 예술계를 지배하고 있다. 우리는 21세기 새로운 시대에 보다 민주적이고 예술의 순수성이 보장된 새로운 유형의 공공적 전시를 제시해야 한다. 비엔날레, 아트 페어 등 정형화된 대형 전시를 대체하며 21세기 현대 미술계를 선도해 나아갈 수 있는 새로운 미래형 전시 유형을 찾아야 할 때이다.

21세기 문화 환경

디지털 시대는 사회의 상호 연결성을 강화하는 동시에 사회 각 분야에 대한 소통의 속도와 방법을 바꿔 놓았다. 이미지와 정보 생성의 다양화와 함께 일방적 정보 소통의 해체와 통섭화가 이루어진 것이다. 21세기 사회의 소통 방식은 선형에서 비선형으로 해체되며 다양해지고 있다. 이미지와 정보의 생산과 공유가 과거 대중 매체 시대처럼 어느 일정 조직이나 단체가 독점하지는 않는다. 소통 기술의 발달을 기반으로 즉각적이고 실시간 소통이 가능해짐에 따라 지리적 시간적 제약도 사라졌다. 이에 따라 조직이 가진 정보 권력이 대중 개개인에게 분산되고 있다. 디지털 시대를 맞아 미술 기관들이 가진 권력과 사회 문화적 역할도 일반 개

조직organization
20세기 미술관 구조

공동체community
21세기 미술관 구조

미술관 구조의 변화

개인이 독립적으로 수행할 수 있도록 바뀌고 있는 것이다. 이렇듯 언제 어디서나 소통할 수 있는 기술 환경은 사회 구조 자체를 바꿔 가고 21세기 소통의 평등(민주화) 사회를 이룩하고 있다. 과거 기관이나 단체는 피라미드식 조직 구조를 가지고 있었다. 이 구조는 상부 구조에서 정보를 독점하고 하부 구조에 필요한 정보를 지시 전달하는 경직된 방식이었다.

그러나 21세기 현대 사회는 이미지 정보의 독점이 사실상 불가능해짐에 따라 지시와 전달이 아닌 공유와 이해가 관건이 되고 있다. 구성원 간의 정보 공유와 이해에 대한 요구는 사회 구조 자체를 피라미드 구조에서 각자의 역할을 하며 소통을 하는 집단 세포 구조로 바꾸고 있다. 이러한 구조에서는 개인이, 하나의 세포처럼 독립성을 유지하며 필요한 다른 세포, 즉 다른 개인들과 소통을 하며 존재한다. 이 과정에서 정보의 독점이 낳았던 사회적 권력과 권위는 점차 희석되고 소통 방식에 있어서만큼은 사회 구성원 간의 평등이 빠르게 실현되고 있다. 21세기 디지털 기술의 발달은 새로운 사회 패러다임을 창출하며 다양성, 전 지구성, 융합성의 사회를 구축하고 있다. 이러한 변화는 미술관 구조를 피라미드형 조직 구조에서 공동체형 구조로 바꾸어 가고 있다.

20세기 조직 시스템의 단점과 장점

종적 위계질서를 바탕으로 한 피라미드형 조직 구조는 상부 구성원의 능력에 따라 조직 역량이 좌우됐다. 조직 권력의 정점인 기관 수장에 의해 조직의 방향성과 비전이 결정되며 그를 중심으로 구축된 조직의 수행 능력으로 목표가 달성된다. 이런 사회 구조는 문화 예술계에도 그대로 투영되었다. 대부분의 미술관은 전형적 피라드미드형 의사 결정 방식으로 프로젝트를 수행해 왔다. 이에 따라 문화 예술 활동 역시 미술관 조직 내 인적 역량과 비전을 중심으로 모든 창작 활동이 이뤄지는 폐쇄적이며 일방적 성격을 띠게 되었다. 이러한 구조는 창작 과정에서 정교하고 완성도 높은 결과물을 얻을 수 있다는 장점도 있으나 상대적으로 많은 절차와 시간이 요구된다는 문제점 역시 지니고 있다. 또한 자본과 권력 및 비전 등 다양한 요소가 조직을 유지하고 구성원들을 서로 묶는 동기로 작용하였다. 또한 미술관의 네트워크는 사회적으로 결정된 권위와 권력을 중심으로 형성되어 온 경향이 있다. 이러한 방식은 자본 및 공간의 규모 등 하드웨어를 기반으로 미술관의 사회적 위계를 정립하고, 유사한 수준의 매개 공간들 간에 네트워크를 형성하여 자신들의 예술적 활동을 활성화하는 시스템이었다.

단체나 조직은 태생적으로 권력 지향적인 면을 지닌다. 상부 구조의 지시와 수행이라는 단순한 과정으로 작업이 진행되는 경우가 많으므로, 하부 구조 혹은 수요자의 의견과 요구가 무시될 가능성이 있으며, 결국 현실과 괴리된 결과를 낳기도 한다. 조직이 수행하는 일에 있어서 수장의 능력에 의존하는 경우가 많다. 또한 위험성을 지양하

타 미술 기관과의 네트워크 형성

고 안정성을 지향하기 때문에 일의 진행 속도가 느리다. 사회학자 밀스Charles Wright Mills는 『파워 엘리트』란 책에서 〈조직은 순수 이념과 비전을 성취하기 위한 목적으로 그 체제가 설립되지만 그 후 조직 안에 권력 투쟁과 함께 조직의 유지와 권력을 우선 목적으로 지향하는 체제로 변질된다〉라고 말한다. 태생적으로 미술관은 예술적 가치 활동이 조직이라는 체제 안에서는 우선 목적으로 순수하게 수행되기 어렵다는 것이다. 반대로 조직 시스템의 장점은, 수장의 능력과 비례하여 조직의 힘이 발휘되기 때문에 능력 있는 수장이 조직을 리드할 경우 강력한 추진력과 효율성을 얻을 수 있다는 점이다. 일을 수행하는 데 피라미드형 조직은 수행하는 일의 실패율 즉 리스크를 줄일 수 있다.

21세기의 공동체

자본과 파워 엘리트를 주축으로 한 종적 위계 구조인 피라미드형 구조는 21세기 사회 소통 구조의 변화에 따라, 횡적 위계 구조를 바탕으로 한 공동체형 구조로 바뀌고 있다. 공동체형 구조의 특성은 구성원 각자가 지니고 있는 다양한 비전을 공유함으로써, 전체의 비전이 형성된다는 것이다. 이에 따라 개개인의 능력이 중요해지고 특정한 비전과 의제agenda 가 구성원들의 결속 동기가 되었다. 공동체형 구조는 개방성, 유동성, 순발성 등의 특징을 지닌다. 조직 안팎의 다양한 인적 역량과 비전을 중심으로 창작 활동이 이뤄지고, 사람 중심의 네트워크 사업이 진행되며 방향 전환이 쉽게 이뤄진다. 창작 과정 또한 의사 결정의 과정이 대폭 축소되면서 순발력 있게 이뤄지는 성향을 보인다. 피라미드형 조직 구조에서 상부 구성원, 파워 엘리트의 능력이 조직의 프로젝트 수행 성과를 결정하였다면, 공동체형 구조에서는 구성원 각자의 능력이 강조되며, 인적 네트워크 즉 소프트웨어가 성과를 좌우한다. 미술관의 규모와 질 그리고 자본 동원 능력 등 하드웨어적 요소보다는 어떤 정신과 가치를 나타내는가 하는 소프트웨어적인 요소가 중심이 된다.

　21세기에 들어 미술 기관들은 점차 공동체형 구조로 진화하였고, 사회적 위계 체제와 상관없이 의제를 기반으로 한 방사형 네트워크가 형성되고 있다. 예를 들어, 미술관과 대안 공간, 독립 기획자와 작가 등 다양한 구성원 간에 직접적이고 유기적 의사소통이 이뤄지고 공유됨으로써 프로젝트가 수행되는 방식이다. 공동체의 단점으로는 개개인의 권한은 확대되었지만 책임을 지는 주체가 다소 모호해질 수 있다는

타 미술인 및 기관과의 관계

것이다. 공동체형 소통 구조에서는 책임 소재가 불분명하고, 대표성을 지닌 주체를 찾기 어려울 때가 있다. 또한 횡적 구조를 지향할수록 하부 구성원들에 대한 지도와 지휘의 효율성이 저하될 수 있다. 반대로 공동체의 장점은 개방적이고 확장성이 있으며, 시대의 흐름에 빠르게 적응할 수 있다는 점이다. 구성원 간의 소통 구조가 민주적이고 투명하며 비전과 의제 중심이기 때문에 자발적으로 결속력이 강하게 구축된다. 또한 구성원 간의 소통이 효율적으로 공유되는 공동체는 조직보다 상부 구성원의 독단적 행동을 견제하기 용이한 구조를 가지고 있다.

미래형 미술관이 갖추어야 할 조건

첫째로, 기획과 운영의 순발성을 확보해야 한다. 21세기 디지털 사회의 변화 속도는 날로 가속화되고 그 체제는 더욱 복잡해져 가고 있다. 광속도로 변화하는 사회의 흐름을 재빠르게 수용하고, 이에 순발력 있게 대응 혹은 선도할 수 있는 기반을 마련하기 위해 구성원(학예 연구원)들의 권한을 확대한다. 이에는 일부 예산 집행권 역시 포함되어야 하며, 이에 따른 책임도 부여한다. 이는 프로젝트 진행 시에 종적 조직에서 상부 구성원의 다단계 결제(동의) 과정을 단축시킴으로 주어진 일의 진행 속도를 높일 수 있다. 또한 프로젝트를 수행할 때, 조직의 하부 구조로서 주어진 일만을 수행하는 것이 아니라, 하나의 단위별 사업자로 프로젝트를 제안하고 권한과 책임 의식을 가지고 주체적으로 의사 결정을 하며 진행한다.

둘째로, 조직의 유동성 확보를 들 수 있다. 개방형 인적 교류 시스템을 구축하여 외부의 미술인 혹은 기관들과 예술 활동을 공유한다. 이를 통해 서로 다른 미적 가치관을 교환할 수 있으며, 미술계의 지엽적 한계에서 벗어나 다양성을 추구할 수 있다. 또한 보다 민주적이고 균형화된 미적 결과물들을 생산할 수 있다. 국내외 여러 기관의 구성원(디렉터와 독립 기획자)들을 협력 큐레이터로 수용하여 단기 프로젝트와 장기 프로그램에 참여시킨다. 또한 조직 내 구성원(학예 연구원)들의 외부 프로젝트 참여를 장려하고, 사적 예술 활동, 전시 기획, 연구, 조사 등의 기회를 제공하여 개개인의 창작 역량을 발전시킨다. 이러한 개방형 인적 교류 프로그램들은 미술 기관뿐 아니라 개개인이 글로벌 미술계 네트워크 중 하나하나의 중심 단위 요소로서 기능할 수 있는 효과

도 기대가 된다. 학예 연구원들의 미술계 인적 네트워크와 그들이 속해 있는 기관의 미술계 네트워크가 공유되며 시너지 효과와 함께 보다 영향력 있고 확장된 아트 인프라스트럭처 구축이 가능해진다.

　셋째, 장르의 확장성을 확보해야 한다. 시각 예술로 범위를 한정 짓지 않고, 여러 다양한 장르로 확장을 도모한다. 모더니즘 이후부터 현재에 이르기까지 예술계에서 일어난 일련의 해체와 통합의 사건들과 이로 인해 발생한 다양한 실험적 예술 현상들을 수용한다. 이미 예술 장르 간의 연계를 넘어 통섭 및 통합에 이르고 있는 21세기 사회의 대중들은 보다 깊이 있고, 다감각적이고 공감각적 미적 가치관으로 진화되고 있다. 즉 예술 매개 공간들은 미래의 예술 향유자들이 요구하는 융합 예술을 생산해야 한다. 마지막으로 21세기 현대 미술계가 요구하는 새로운 의제를 개발해야 한다. 시대를 선도하는 공동 의제를 제시함으로써, 구성원 혹은 해외 기관과의 네트워크를 형성할 때, 보다 강력한 참여 동기를 부여할 수 있으며, 보다 결속력 있는 네트워크 체계를 구축할 수 있다. 또한 이는 장기적 비전으로 발전할 수 있다. 하나의 의제를 위한 프로젝트를 개발하고, 이 주제에 관심 있는 모든 예술 공간과 창작자 그리고 기획자가 모여 네트워크를 형성하고 예술 창작물을 생산한다.

21세기 미래형 미술관의 목적

21세기 새로운 사회는 다양성, 전 지구성, 융합성의 시대이다. 사회 체제나 인간의 정체성마저도 이 세 키워드의 영향 아래 변화하고 있다. 공

유 경제, 오픈 이노베이션, 오픈 플랫폼, 다중 지성 등의 신조어들이 말해 주는 것처럼 우리 사회의 모든 구성 요소는 빠르게 네트워크화되어 가고 있다. 이미 세상의 모든 만물은 서로 공유되며 거대한 유기적 존재로써 매우 빠르고 복잡하게 변화하고 있다. 예술계 또한 이러한 혁명과도 같은 사회 변화의 흐름에서 벗어날 수 없다. 미래형 미술관으로 진화하는 것은 선택이 아니라 필연이다. 우리는 삶에서 언제나 자아실현의 한계 상황을 경험한다. 근대 이전에는 종교가 이후에는 이념이 인간의 한계 정세를 메워 주었지만 21세기는 문화가 그 역할을 대체하고 있다. 또한 미래학자 짐 데이터Jim Dator는 〈21세기는 문화와 예술이 사회 및 경제의 주 성장 동력이 되는 드림 소사이어티 시대가 될 것이다〉라고 했다. 최근 유네스코 연구 보고서에 의하면 〈청소년들은 예술 체험과 교육을 통해 인지 과잉의 상태에서 벗어나 자기 결정성을 높이고 삶에 대한 비전과 목적 의식을 스스로 발현할 수 있다〉라고 한다. 이런 이유에서 유네스코는 2000년도부터 빈민국의 청소년에 대한 현물 지원을 문화와 예술 지원으로 바꿔 나가고 있다. 당장의 먹을거리를 제공하기보다 미래를 향한 비전과 희망을 제시하고 지원하겠다는 것이다.

다가올 미래에 예술과 문화는 우리 삶의 중심이 될 뿐만 아니라 의식주와 같이 인간 생존의 기본으로 부상할 것이다. 앞으로 우리 사회에서 예술의 공공적 역할은 매우 중요해질 것이다. 이런 의미에서 우리 삶의 기본이 되는 필수 요소인 예술을 생산 및 유통하는 미술관은 자본이나 정치 권력을 가진 특정 집단의 소유가 아니라 모든 이가 소유하는 공유 기관으로 진화하여야 한다. 2000년도 이후 이미 현대 미술계는 연구, 기획, 운영, 홍보 등의 전 과정을 공유하는 집단 지성의 예술 행사

들을 치러 왔다. 전 세계 48명의 기획자가 안티 비엔날레라는 주제 아래 만들었던 티라나 비엔날레나, 자연과 자유 그리고 나눔을 지향하며 전 세계인이 모이는 버닝 맨 프로젝트, 아시아를 주제로 20여 명의 큐레이터가 진행하고 있는 무브 온 아시아 등 많은 문화 프로젝트가 그러한 예일 것이다. 디지털 기술 사회가 발전할수록 소통의 공론장을 활용하는 공유 프로젝트들은 보다 다양하고 수월하게 이루어질 것이다. 또한 글로벌 영역의 종적인 예술 흐름과 함께 로컬 영역의 횡적인 문화 다양성의 흐름 아래 예술은 지역 사회로 스며들어 가고 있다. 지역 토착민들의 관점에서 예술을 향유하는 유네스코의 빈민 지역 문화 지원이나 헬로우 뮤지움의 동네 미술관 프로젝트와 같이 우리는 이미 전문가와 비전문가 그리고 예술인과 비예술인 간의 문화 위계가 없는 수평적 연대를 통해 대안 예술을 창출하고 있다. 이러한 예술의 공유 거점들은 갈수록 확장되어가고 있다.

　　21세기, 온라인과 오프라인이 구분 없는 포스트디지털 시대에 현실에서 벗어나 가상 영역으로까지 확장하고 있는 미래형 미술관은 과거 캐비닛에서 근대 초기 계몽주의 미술관, 20세기 중후반의 유미주의 미술관과 상업주의 미술관을 거쳐 이제 21세기 공유주의 미술관으로 진화하고 있다. 과거 신자유주의의 한계를 상호 호혜의 공공성을 강조한 자본주의 4.0으로 보완하려는 글로벌 경제계의 몸부림처럼 이 시대에 예술은 누군가에게 자본화되는 사적 가치의 예술에서 벗어나려 하고 있다. 이제는 우리 삶의 필수 요소인 기본재로서 예술은 누구나 공유할 수 있는 공공재의 가치로 확장되어야 할 것이며 21세기 미래형 미술관은 그러한 비전을 공유하는 장이 될 것이다.

마지막 질문

접속 평등과 상시 접속의 포스트디지털 시대에서는 지식과 정보를 소수의 파워 엘리트가 소유할 수 없다. 예술계에서도 전문가 집단의 미학적 가치 평가라는 권력은 점차 해체되어 가고 있다. 앞서 말한 것처럼 과거 미술관이 가졌던 미학적 전문성이라는 권위가 비전문가인 대중들에게 이양이 되면서 공유와 공공의 예술이란 의제가 대두되는 것이다. 아마도 미래형 미술관으로 가는 길에는 두 가지 질문이 놓일 것이다. 하나는 〈과거 미술관의 권위 혹은 권력이었던 미학적 전문성을 대중에게 양도하며, 보다 공유와 공공의 영역으로 나아갈 것인가? 전문가와 비전문가가 함께하는 예술의 공론장이 가능한 것인가?〉이다. 또 다른 질문은 상대적 방향 〈미술관이 절대적 순혈의 미학 전문성을 더욱 강화하고 확립하는 방향으로 나아갈 것인가?〉이다.

과거 미술관에서는 사회적 관계, 정치적 영향, 자본 개입 등 다양한 이해관계로 인해 절대적 미학의 가치 추구가 희석되었던 것을 우리는 이미 경험하였다. 영국의 테이트 미술관과 터너상과 같은 수상 제도도 이미 미술 시장의 경제 체제 일부로 흡수되었다. 비엔날레와 아트 페어의 보이지 않는 결탁과 분점을 만들며 기업화되는 거대 브랜드의 미술관이나 정치적 이념에 따라 집단화되는 미술계 등이 그 예다. 미래형 미술관을 모색할 때 앞선 질문에 대한 대안들도 준비해야 한다. 미술관의 전문성을 대중에게 이양하며 공유와 공공의 지대로 확장되거나 아니면 치열한 연구를 바탕으로 더욱 절대적인 미학적 가치의 전문성을 확립하는 것, 아마도 우리는 이 두 방향 중 하나를 선택하게 될 것이다.

커뮤니티와 21세기 미술관

기혜경

서울 시립 북서울 미술관
운영부장

진귀한 것들을 보존하고 싶어 하는 인류의 염원에서 출발한 미술관은
세계의 문화유산으로써 보존할 만한 가치가 있는 작품에 대해 조사 및
연구하고, 그것을 수집하거나 관리는 물론 대중에게 전시라는 형식으
로 제시하는 체계를 구축하여 왔다.[1] 고전 미술관학에서 말하는 이와
같은 미술관의 역할은 미술관으로 하여금 공공성에 대해 끊임없이 고
민하게 하였으며, 과거 그것이 권위주의에 대립하는 정치적 민주주의,
문화유산의 보존, 계몽주의적 시민 교육 등에 초점을 맞춘 것이었다

[1] 근대 이후 형성된 이러한 미술관의 역할에 관해 국제 박물관 협회는 〈뮤지엄은 연구
와 교육 그리고 향수의 목적을 위하여 인간과 인간 환경의 물질적 증거를 수집, 보존, 연
구, 전달, 전시하며, 사회와 사회 발전에 봉사하고 대중에게 공개되는 비영리적이고 항
구적 기관〉이라고 명시하고 있다.

면[2] 오늘날 그것은 급격한 정치와 경제 상황의 변화로 인해 엘리트주의에 대비되는 다원주의 내지 대중성에 방점을 두고 있다. 특히, 1960년대 이후 변화된 환경은 국제 박물관 협회ICOM로 하여금 미술관의 기능을 〈컬렉션〉에서 〈유무형의 지역 유산〉으로, 〈건물〉에서 〈지역〉으로, 〈대중〉에서 〈참여하는 공동체〉로 변화되어야 함을 천명하게 한다.[3] 이후 소통의 수단이자 시민 참여의 장으로 미술관을 자리매김하고자 하는 분위기는 확산되어 갔으며, 미술관 전시는 미술관의 권역 안과 밖에서 소통 채널로 작동함으로써 미술관 활동에 공동체를 참여시키고자 하는 움직임이 활발해지고 있다.

이러한 추세에 발맞추어 우리나라의 문화 정책을 연구하는 문화관광연구원은 21세기형 미술관이 〈표준화에서 특성화〉로, 〈보존 중심에서 교육 중심〉으로, 〈국가 중심에서 지역 사회 중심〉으로, 〈공급자 중심에서 이용자 중심〉으로, 〈오프라인 중심에서 온라인과 오프라인의 결합〉으로, 〈관료주의에서 경영 합리화〉로, 〈큐레이터 중심에서 전문 인력들의 네트워크 중심〉으로 그 중심을 옮겨야 한다고 천명하고 있다.[4] ICOM이 새로운 미술관의 역할을 규정한 이후 신박물관학에서

2 조선령,「변화하는 문화 환경과 미술관의 공공성의 문제: 기획 전시를 중심으로」,『현대 미술사 연구 제22집』(2007), 228면

3 Andreina Fuentes, Gerard Zavance, "Action-Exhibition: Museum, Art, and Communities: Notes on the New Museology", *The International Journal of the Inclusive Museum*, Vol. 6(2014), pp. 21~27: 신미술관학은 〈에코 뮤지엄〉의 개념이 천명된 제9차 ICOM 총회(1971년 프랑스 개최)와 통합 박물관의 개념에 근거하여 〈경험〉을 중시한 1972년 개최된 유네스코 주최의 〈산티아고 라운드 테이블〉에서 공식 천명되었다.

4 한국문화관광정책연구원,「박물관 미술관 중장기 발전 방안 연구」(2002), 9면.

는 〈에코 뮤지엄〉이나 〈커뮤니티 미술관〉처럼 공동체 사회에 기반한 미술관을 규정하고 있으며[5] 문화관광연구원이 제시한 〈21세기형 미술관〉 역시도 전통 미술관과는 달리 커뮤니티(공동체)와의 관계를 중시한다.[6] 공동체란 말로 번역되는 커뮤니티는 다양한 의미를 갖지만 기본적으로 〈생활이나 행동 또는 목적 따위를 같이하는 집단〉[7]을 의미한다. 그렇기에 커뮤니티는 필연적이거나 고정적이라기보다는 일시적이며 우연하게 형성되며, 관심사와 가치 실현을 바탕으로 교류하고 공유하는 사회적 관계를 의미한다. 이런 의미에서 학술 공동체나 교육 공동체처럼 자신들이 소통하고자 하는 공동 목적과 이익 그리고 가치와 신념을 공유하는 그룹이 가능하며, 이는 곧 공동체 혹은 커뮤니티가 영역으로서의 땅이나 지역에만 한정된 것이 아님을 알 수 있게 한다.

커뮤니티와 관계 맺기

1970년대 이후 미술계 및 미술관학에서 중시하기 시작한 커뮤니티와의 관계 맺기는 그 방식이나 정도에 따라 커뮤니티 아트 혹은 커뮤니티 기반의 미술 및 미술관으로 일컬어진다. 2000년대 이후 우리 미술계에

5　신박물관학은 유럽 등지에서는 에코 뮤지엄의 등장으로, 라틴 아메리카에서는 커뮤니티 기반의 미술관이 등장하는 계기를 제공한다.

6　우리나라의 경우, 지역의 문화유산을 지역민 스스로 보존하고 관리하며, 지역 문화 활성화에 도움이 되는 에코 뮤지엄의 개념과 공동체와의 관계를 중시하는 커뮤니티 기반의 미술관 개념이 모두 수용되었다.

7　국립 국어원의 표준 국어 대사전 참고.

서도 자주 언급되는 커뮤니티 아트나 커뮤니티 기반의 미술은 공공 미술의 긴 역사 속에 그 뿌리를 두고 있다. 공공 미술은 처음에는 공적 공간에 놓이는 미술이라는 좁고 단순한 의미에서 출발하였으나, 1960년대를 지나며 그 개념과 자장이 변화되기 시작한다. 그것은 모더니즘식의 자기 완결적이고 자기 충족적 미술에서 벗어나 좌대와 틀 그리고 화이트 큐브를 벗어나기 시작한 것을 의미한다.[8] 이 과정에서 장소 특정적 공공 미술이 등장하게 되는데, 장소 특정적 공공 미술은 한 장소에 적합하게 설치된 미술 작품이 장소의 차별성과 독자적 지역 정체성을 제공하는 유용한 공공 장치로 기능함은 물론, 차이가 사라진 일률적인 도시 환경에 구별을 부여하는 도구가 될 수 있다는 점이 인식되면서 빠르게 확산되었다. 이로 인해 장소의 의미는 작가와 지역 구성원 간의 사회적 관계 그리고 해당 커뮤니티의 문화적 정체성을 파악하는 중요한 도구가 되기도 한다.[9]

한편, 이러한 공공 미술의 흐름은 1980년대 후반을 넘어서며 공공적 관심사를 지닌 미술로 연결된다. 이는 전통 미술 제도에서 벗어나 확장된 대중과 능동적 공동 작업을 시도하는 경향을 의미한다. 이제까지의 공공 미술이 장소에 한정되었다면, 1991~1993년 사이 시카고에

8 여기에는 미국 연방 정부가 1967년부터 실시한 국립 예술 기금 위원회NEA의 퍼센트 프로그램The Percent for Art Program이 중요한 계기를 제공하였다.

9 수잰 레이시Suzanne Lacy는 1960년대 후반 서구에서의 공공 미술이 기념비 전통에서 벗어나기 시작하였다고 파악하고 그 흐름을 건축 속의 미술, 공공장소에서의 미술, 공공 공간으로서의 미술 혹은 도시 계획 속의 미술, 1980년대 후반 공공 관심사를 지닌 미술 혹은 새로운 장르의 공공 미술로 구분하여 파악하고 있다. Suzanne Lacy, *Mapping the Terrain: New Genre Public Art*(Winnipeg: Bay Press, 1994).

서 일어난 〈행동하는 문화Culture in Action〉는 공공 미술의 개념을 공공적 관심사로 전격 변화시킨 것이라 할 수 있다. 메리 제인 제이컵Mary Jane Jacob이 스컬프처 시카고의 후원을 받아 기획한 이 프로젝트는 시카고 전역을 무대로 사회적으로 소외되었던 다양한 커뮤니티 구성원들이 작품에 적극 참여할 수 있도록 유도함으로써, 일시적 감상으로 끝나는 예술 작품이 아닌 지역 구성원과 작가 간의 지속적 상호 작용을 통해 공공성을 담보하면서도 예술 문화가 확산될 수 있도록 기획된 프로그램이었다.[10] 전통적이거나 비전통적 매체를 사용하여 다양한 관객과 함께 그들의 삶과 일상에 대해 의견을 나누고 상호 작용하였던 이 프로그램은 지역, 공동체, 사회 문제 들에 주목하면서 소통을 중심에 두었다. 이처럼 〈행동하는 문화〉는 미국의 공공 미술을 공공장소에서의 미술에서 공공 이익 속의 미술 또는 〈새로운 장르의 공공 미술〉로 전환하는 계기를 제공하였다.[11] 한편, 예술가들이 사회적 문제에 대해 개입하는 이와 같은 행동주의와 사회 참여주의는 지역 주민들이나 해당 문제에 관심 있는 사람들과의 소통, 연대, 참여를 통해 그들 커뮤니티의 문제점과 문제의식을 공유하며 해결점을 찾아 나가는 과정을 거친다. 이러한 과정을 통해 〈공공〉의 범위와 의미는 사회적, 문화적, 정치적으로 확대되며 커뮤니티 아트의 핵심적 개념을 형성한다.

　　1980년대 이후 공공 미술의 지향점이 공공적 관심사를 지닌 미술혹은 새로운 장르의 공공 미술이라는 말로 지칭되는 것의 의미는, 전통

10　이 프로젝트에서는 에이즈 환자와 작가가 직접 그들이 식사로 이용할 수 있는 채소를 수경 재배하는 등 다양한 기획이 포함되었다.

11　수잰 레이시, 위의 책.

미술 제도에서 벗어나 확장된 대중과 함께 능동적 공동 작업을 시도하는 것이라 할 수 있다. 특히 참여에 터를 잡는 이러한 미술은 전통적 의미의 관조 개념 대신 참여자 모두를 창조자로 변화시키며 관객 없는 새로운 종류의 예술을 지향하게 된다. 이를 통해 수동적 소비자였던 관객은 능동 행위의 주체로 재맥락화되는 결과를 가져온다.[12] 이처럼 공공미술로서의 커뮤니티 아트 혹은 커뮤니티 기반의 미술은 미술 시장이나 미술 단체가 미술을 상품화해 온 관행에 대한 대응이자 모더니즘 미학에 대한 저항이라 할 수 있다. 또한 미술적 본성과 가치를 모더니즘 미학의 자기 충족적 심미성으로부터 미술이 터 잡고 있는 사회와의 관계를 살피는 사회학으로 이동시키는 결과를 초래하였다.[13] 이러한 까닭에 커뮤니티 아트는 결과물보다는 과정에서 일어나는 참여자들의 변화와 작업 과정에서 발생하는 갈등 그리고 그것을 해결하면서 얻게 되는 변화가 중요하며, 이는 결과물로서의 작품보다는 누구와 어떻게 함께 작업하였는가 하는 윤리적 판단에 중점을 두게 한다. 이는 커뮤니티 아트의 결과가 반드시 전시로 귀결되어야 하는 것이 아님을 알 수 있게 한다.

12 Claire Bishop, "Participation and Spectacle: Where Are We Now?", *Living as Form: Socially Engaged Art from 1991~2011*, ed. by Nato Thompson(Cambridge: MIT Press, 2012), pp. 34~45.

13 위의 책, 34~45면.

커뮤니티 기반의 미술관

1960년대 이후, 문화적 다양성을 인정하는 포스트모던의 경향 속에서 앞서 살펴본 커뮤니티와 관련된 미술관의 활동이 강조되기 시작한다. 이러한 현상을 감안하여 뮤지엄 컨설턴트 일레인 호이만 거리언Elaine Heumann Gurian은 우리 시대 미술관이 작동하는 방식을 다섯 가지로 크게 분류하고 있다. 그것은 유물이나 작품을 중심에 두는 방식, 내러티브를 중심으로 하는 방식, 고객을 중심으로 하는 방식, 공동체에 집중하는 방식, 마지막으로 거대한 덩치로 이 모든 것을 아우르는 국립 미술관으로의 구분이 그것이다. 이러한 구분은 하나의 미술관에 1대 1 단선적으로 적용되기보다는 혼합된 방식으로 작용하며, 단지 어느 부분에 좀 더 중심을 두는가에 따라 미술관의 성격이 규정된다.[14] 전통 미술관의 경우, 소장품을 수집하고 그것을 중심으로 전시와 프로그램이 이루어진다는 점에서 유물이나 작품을 중심으로 하거나 내러티브를 중심으로 하는 미술관으로 인식된다. 하지만, 교육이나 문화 행사 등을 통해 관객과 소통하려는 노력을 기울인다는 점에서는 고객을 중심으로 하거나 공동체에 집중하는 방식을 부분적으로 수용하고 있다.

관객을 중심으로 하는 미술관이나 공동체에 집중하는 미술관들

14 세계 경제가 위기에 직면한 상황에서 미술관 역할에 대한 고민이 좀 더 깊어진다. 그것은 통상적으로 미술관의 역할에 부응하는 활동을 하고 있다면, 이러한 시기에 미술관의 역할이 무엇인지에 대한 고민에 당면해야 하고, 커뮤니티와의 관계 개선 및 공적 서비스에 심혈을 기울이는 상황에서는 〈전통적 미술관의 역할을 방기해도 되는가〉라는 의구심 사이를 오가게 된다. Elaine Heumann Gurian, "Museum as Soup Kitchen", *Curator*, Vol. 53 (January 2010), pp. 71~85.

의 지향점은 커뮤니티를 중심에 놓는 커뮤니티 아트 혹은 커뮤니티 기반의 미술과 상당히 가까워 보인다. 하지만, 미술관이 커뮤니티와 관계 맺는 방식은 단순한 관객 참여에서부터 지역 사회가 봉착한 문제에 관여하는 활동에 이르기까지 다양하며, 미술관이라는 건물로서의 하드웨어와 그것을 구동하는 제도로서의 소프트웨어를 활동의 플랫폼으로 삼는다는 점에서 공동체 속에서 활동하는 커뮤니티 아트와 차이를 보인다. 한편, 미술관이 커뮤니티를 중심에 놓는 방법으로 가장 쉽게 활용되는 방식은 미술관의 시설을 공동체 활동의 플랫폼으로 제공하는 방식과 교육이나 문화 행사 등의 프로그램을 이용하는 방식이 있다. 하지만 미술관의 전시가 커뮤니티에 방점을 두는 경우, 참여와 과정에서의 변화를 중시하는 커뮤니티 아트의 특성으로 인해 일정 정도의 제약과 문제점을 드러낸다. 이는 관객과 커뮤니티를 미술관 활동의 중심에 포진시킬 것임을 천명한 워커 아트 센터가 커뮤니티를 위한 다양한 시설의 제공이나, 교육과 문화 활동에도 불구하고 커뮤니티 아트로 명명된 작업들을 전시 형태로 다루기보다는 참여형 전시를 진행하고 있음에서도 살필 수 있다.

2010년 워커 아트 센터가 「50/50: Audience and Experts Curate the Paper Collection」을 기획하며 자신들이 가지고 있는 소프트웨어와 하드웨어를 어떻게 전시라는 틀 속에서 소통과 참여를 위한 플랫폼으로 구동시켰는지를 살필 수 있게 했다.[15] 소장 작품으로 꾸려진 이 전

15 인디애나폴리스 미술관은 2015년 온라인을 통해 6개의 가능한 전시에 대한 설문 조사를 실시하였다. 설문 조사 대상은 미술계 전문가가 아닌 누구라도 의견을 내고 싶은 사람이라면 참여가 가능하도록 했다. 쉽게 인기투표로 바뀔 수 있는 이러한 설문 조사

시의 담당 큐레이터 다시 알렉산더Darsie Alexander는 전시를 준비하며 183점의 작품을 온라인에 게시하고 관객들의 의견을 청취하였다. 그것은 〈반드시〉 전시할 것과 〈고려할〉 작품 항목으로 나누어 이루어졌는데, 무려 25만 명이 여기에 자신의 의견을 표명하였다. 실제 작품은 보지 못한 채 온라인에 게재된 이미지만으로 의견을 개진한 이 프로젝트에 대해 다양한 논의가 제기되었지만, 워커 아트 센터는 이 전시가 전문가와 관객 그리고 큐레이터의 작업과 대중의 취향 사이에 놓인 다양한 문제를 제기하였을 뿐 아니라, 상호 간 의견 교류를 가능하게 하였다고 주장한다.[16] 워커 아트 센터가 선보인 이러한 방식은 전통적 창조자로서의 작가와 수동적 수용자로서의 관객 그리고 기관 종사자로서의 큐레이터가 작동하는 방식을 재고하게 하면서, 관객이 미술관에서 벌어지는 창조 및 해석 작업에 적극적으로 참여할 수 있도록 초대한 것이라 할 수 있다. 한편, 미술관의 가장 기본 역할이라 할 수 있는 큐레이팅 부분을 공동체 구성원의 참여라는 미명하에 방기한 것에 대한 비판에도 불구하고[17] 동시대 미술관들은 워커 아트 센터의 예에서 볼 수 있는 바와 같이 시각 문화를 다룰 때 전통 역할에서 벗어나는 행보를 보이고 있다. 게다가 공동체 구성원의 참여와 그것을 통한 소통의 다변화, 공동체 변화를 지향하며 서구의 몇몇 미술관은 미술관을 타운 홀

의 결과가 공개되지는 않았다. 더 나아가, 이 미술관은 현재 18홀의 미니어처 골프장을 관객을 위해 운영하고 있다. Bruce Cole, "The Museum as Town hall", *The New Criterion*(2016), p. 33.

16　워커 아트 센터 홈페이지(https://walkerart.org/calendar/2010/50-50-audience-and-experts-curate-the-paper-c) 참조.

17　Bruce Cole, 위의 책, 32면.

과 커뮤니티 센터의 중간 어딘가에 자리하거나 복합 문화 기관으로 변모시켜 가고 있다.[18]

서울 시립 북서울 미술관과 커뮤니티

서울 시립 북서울 미술관(이하 북서울 미술관)은 서울 시립 미술관의 분관으로 2013년 설립되었다. 강북 최대의 베드타운에 위치한 북서울 미술관은 〈커뮤니티 친화적 미술관〉을 그 지향점으로 삼고 있다. 이러한 미술관의 비전은 미술관이 그 권역으로 상정한 강북 5개구(강북, 노원, 도봉, 성북, 중랑)에 공립 미술관이 부재하다는 점, 아파트가 밀집된 서울 동북부 외곽의 베드타운을 대상으로 한다는 점에 초점을 맞춘 것으로, 커뮤니티에 기반을 둔 참여와 소통의 다변화, 그를 통한 공동체 변화를 미술관의 목적으로 한 것을 의미한다. 이러한 설립 목적에 근거하여, 북서울 미술관은 개관 3년째 되는 해인 2016년, 미술관이 지역 사회 속에서 어느 정도 안착되었는지를 알아보고 분석하기 위해 〈미술관의 인지도 및 만족도〉를 조사하여 미술관의 운영 및 관리에 반영하고 있다.

 이 조사 보고서에서는 북서울 미술관 관객[19]에 대한 성향 분석 역시 이루어지고 있는데, 2013년 9월 개관한 이래 관람객은 1인당 1년

18 국내 미술관의 이와 관련한 글은 「국립 현대 미술관 전시를 통해 본 시대 읽기: 올해의 작가전을 중심으로」, 『K-pop전 학술 논문집』(2014), Taipei MOCA를 참조.

19 2013년 40만 7천 명, 2014년 82만 3천 명, 2015년 68만 9천 명, 2016년 65만 4천 명.

평균 6.3회의 재방문율(2016년 기준)을 기록하고 있다. 이는 서울 도심의 국립 현대 미술관이나 서울 시립 미술관 본관이 평균 1.2~1.5회의 재방문율을 보이는 것과 현격한 차이를 보이는 결과로[20] 북서울 미술관의 관객이 도심에 위치한 미술관들과는 달리 상대적으로 가까운 곳에 거주하며 미술관을 자주 찾는 지역민임을 의미하는 것이라 할 수 있다. 이처럼 높은 재방문율은 지역 기반의 미술관으로 북서울 미술관이 어느 정도 자리 잡아 가는 것을 의미하지만, 다른 한편 총 관람객 대비 평균 재방문율을 감안할 때, 새로운 관객의 개발이 절실함을 의미하는 것이기도 하다. 이와 같은 조사 결과는 북서울 미술관의 시설, 전시, 교육, 문화 행사 등에 새로운 운영 방식을 도입하는 계기를 제공하였다.

우선, 북서울 미술관이 그 권역으로 설정하고 있는 강북 5개구의 인구 구성이 노년 인구와 어린아이를 둔 젊은 부부가 많다는 점에 착안하여 미술관은 노년층을 위해 1주일에 1회 상영하던 무료 영화 상영회(300석 규모의 다목적 홀에서 이루어지는 청춘 극장의 누적 관객은 2016년 한 해 2만 명을 넘었다. 이는 거의 매회 만석을 채우거나 좌석이 없어도 관람이 이루어지고 있는 것을 의미한다)를 2017년부터는 주 2회로 확대 실시하였다. 이와 더불어 개관 당시 조그만 규모로 설치 및 운영되던 어린이 휴게 시설을 확대 개편하였다. 인근의 유료로 운영되는 키즈 카페와 달리 미술관에서 운영하는 키즈 존은 〈탱크에서 하트가 발사되면 우리 모두 재미있을 것〉이라는 7세 어린아이의 상상력에서 출발하여 디자인 개발된 것으로, 다양한 놀 거리를 제공하기보다는

20 한국 사회 여론 연구소, 「북서울 미술관 인지도 및 만족도 조사 용역 결과 보고서」 (2016), 13면.

상상력을 자극하는 공간 디자인과 구성을 통해 아이들 스스로가 친구들과 함께 노는 법을 터득할 수 있는 장이 되게 하였다. 하루 2회 오전과 오후 2시간씩 운영되는 키즈 존은 어린 자녀를 둔 부모들의 온라인 커뮤니티를 통해 알려져 주말의 경우, 키즈 존과 어린이 갤러리 관람을 위해 멀리에서부터 찾아와 대기 줄을 서는 풍경이 연출된다.

이와 더불어, 북서울 미술관이 보유하고 있는 300석 규모의 다목적 홀을 이용하여 이루어지는 〈뮤지엄 나이트: SeMA 금요樂〉은 인근 지역이 베드타운이란 점에 착안한 야간 문화 프로그램이다. 금요일 밤 퇴근 후 저녁 식사를 마치고 가족과 함께 미술관에 들러 전시 관람은 물론 그와 연계된 공연 등을 감상할 수 있도록 운영하는 이 프로그램은 음악회, 무용, 연극, 영화 등 장르를 넘나드는 다양한 프로그램을 제공한다. 이와 더불어 전시에 쉽게 다가갈 수 있도록 다양한 교육 프로그램을 제공하는데, 이를 통해 미술관은 새로운 것을 배우는 것은 물론 그러한 공간에서 공통 관심을 가진 사람들과 서로 소통할 수 있는 플랫폼을 제공하고 있다.

교육, 문화 행사, 휴게 시설 제공이 주로 지역 주민에 초점을 맞추어 개발된 것이라면, 북서울 미술관의 전시 프로그램은 서울시 전역과 미술계를 그 대상으로 한다. 2016년 북서울 미술관은 〈미술의 사회 속에서의 역할〉을 전시 주제로 다루었으며, 2017년은 〈주변, 경계〉라는 주제를 가지고 전시를 진행하였다. 특히, 북서울 미술관은 매해 커뮤니티(공동체)의 주민들이 직접 참여하고 소통함으로써 자신들의 공동체에 대해 성찰할 수 있게 하는 커뮤니티에 기반한 전시를 기획하고 있다. 2016년 개최한 〈낯선 이웃들〉은 강북 5개구의 6개 미술 대학원생들이

한 학기 동안 공공 미술 과목을 수강하며, 팀을 이루어 함께 만들어 간 프로그램이다. 학생들은 자신들이 선정한 지역에 대해 조사하고 그것과 관련한 문제를 지역에서 만난 구성원과 함께 고민하며 작업하였다.

2017년 〈안녕하세요〉는 사진작가들이 미술관 인근의 지역 사회 구성원과 함께한 프로젝트였다. 이 중 성보라 작가의 「당신의 영화」(2017)는 북서울 미술관의 청춘 극장 관객을 적극 작업에 참여시킨 작품이다. 작가는 지역 사회의 어르신들이 미술관에 모이기는 하지만 영화를 제외한 기타 미술관의 전시나 교육프로그램에 소원하다는 사실을 깨닫고 〈당신의 인생에서 최고의 영화는 무엇인가요?〉라는 질문을 가지고 지속적으로 청춘 극장 관객들과 소통하며, 인터뷰를 하고 그들과의 대화를 기록하는 작업을 진행하였다. 6개월간 이루어진 이 프로젝트는 미술관을 찾는 어르신들을 청춘 극장 이외의 미술관 전시 프로그램과 교육 프로그램에 관심을 갖게 하는 동인을 제공하였으며, 그들을 실제 전시장으로 유입하는 결과를 도출하였다. 이를 통해 이 프로젝트에 참여한 어르신들은 미술관이 제공하는 프로그램에 수동적 수용자로서의 위치에서 작가와 협업을 통해 창조자 혹은 창조의 조력자로 거듭나게 되었다. 한편, 커뮤니티에 기반한 미술은 과정과 변화를 중시하는 것인 바, 향후 프로젝트에서는 그러한 과정과 변화를 좀 더 적극적으로 드러낼 수 있는 소통의 채널을 보강하고자 한다. 북서울 미술관과 지역 사회 구성원 간의 위와 같은 점진적 변화는 미술관 전시 자체가 소통 수단이며 발화자의 역할을 함과 동시에 미술관에서 이루어지는 다양한 활동이 공동체와 연계 및 소통 그리고 참여와 연대라는 지점에 방점이 찍혀 있기에 가능했던 것이라 할 수 있다.

지역 사회 연결자로서의 미술관[1]

김세준

숙명여자대학교
문화관광학부 교수

우리나라는 서양의 근대화와 산업화를 경제적 발전이라는 개념과 동일하게 수용하고 이를 국가 주도로 이루었다. 또한 시민 혹은 지역 사회보다는 국가의 주도로, 일정한 수준의 복지를 위해서 혹은 공동체의 통합을 위한 상징 기구로서 문화 시설이 보급되었다. 한편 이러한 우리의 문화 정책이 우리 고유문화를 바라보는 시선은, 오랜 역사와 집단

[1] 지역 사회 커뮤니티의 문화 실천을 위한 다양한 정책적 노력은 선진 사회의 경우 대부분 시민 사회의 참여 역량과 밀접한 관계를 갖고 있다. 우리나라의 경우 지역 사회의 문화 실천이 중앙 정부의 개발 경제 정책의 정책 전달 조직으로서 예술인 단체들이 주도하고 있으나 현재 급변하고 있는 미술계 환경의 요구를 수용하기에는 미흡한 의제 설정과 구성원의 한계를 보이고 있다. 따라서 지역 사회 네트워크로서의 문화 예술계는 개인의 이해관계에 대한 연결이기보다는 공공성과 수평적 거버넌스로서의 지난한 과정을 거쳐 성숙한 파트너로서의 성장이 필요하다.

사회의 특성을 지닌 고유문화를 그저 보존해야만 하는 유산으로서 단순화하거나, 혹은 이와 반대로 전통을 구습으로 간주하여 근대화와 산업화를 위해 극복되어야 할 대상으로 보았다. 그러나 현대의 박물관과 미술관의 역할은 지역 간 그리고 국제 간 적극적으로 문화 교류와 미술관 내 전시와 교육을 통해 내외적 역량을 키워 내고, 이를 통해 동시대 관람객의 개인적 미학 충족과 더불어 세계와 지역 사회 내 공공 교육 기관으로서 제 역할을 하고 담론을 제시하는 것이다. 자기 충족적이며 독립적 이상 기구로서 미술관의 고유성, 재원을 정당화하는 경제적 사회적 도구성, 보편적 글로벌 문화 창조 등과 같은 문제와 갈등 속에 지역 사회 내 담론 구성 매개자로서 미술관의 변화가 필요하다.

이 글에서는 공공 문화 시설로서의 미술관을 문화 창조 기관으로 규정하고, 미술관 프로그램을 통해 문화와 예술의 상징성을 지역 사회에서 누가, 어떻게, 어떤 방향으로 변화시키는지를 발전의 맥락에서 예술, 문화, 커뮤니티에 대한 이슈를 중심으로 점검한다. 또 오늘날 상징에 대한 담론이 국가에 의해 독점적으로 전유되고 국가 혹은 권력 중심적으로 이루어지면서 지속 가능한 미술관을 위한 지역 사회 참여자의 거버넌스가 제한적으로 진행되는 반면, 국가와 권력의 특권적 지위는 미술관의 발전에 큰 영향력을 행사하고 있음을 비판적으로 검토한다. 나아가 사회 통합을 위한 사회적 자본 축적이 미술관의 사회 연결자로서의 역할도 가능함을 제시한다.

한국 사회에서의 커뮤니티

2000년 이래 한국 사회에서는 발전 전략으로 문화 영역을 활용하는 경향이 늘어나고 있다. 이러한 접근은 문화 영역이 경제 발전에 중요한 역할을 할 수 있다는 인식에서부터 시작되어 최근에는 사회 문제를 해결하고 사회 발전에도 문화가 중요한 역할을 할 수 있다는 인식으로 확장되었다. 실제로 그동안 한국 사회에서 문화 영역은 발전의 맥락에서 중요한 역할을 담당하였다. 산업적 측면에서 문화 산업이 중요한 영역으로 자리 잡았을 뿐만 아니라, 문화를 매개로 한 지역 축제, 공공 미술, 도시 재생 등의 프로그램을 통하여 성공적 지역 발전을 이룬 사례들도 있다. 문화 기관으로서의 미술관은 기존 미술 애호가의 내적 충만의 도구로서의 역할로 그치지 않았으며 지역과 도시 발전을 위한 다양한 사회적 도구로서 성공적 역할을 해내고 있는 사례도 나타났다.

그러나 이러한 접근의 부정적 효과에 대한 우려도 동시에 제기되고 있다. 이러한 우려는 발전이 미술관의 규모와 개수의 양적 증대에만 그치고 있을 뿐 질적 측면, 즉 고유성과 보편성을 글로벌 미술계에서 인정받는 측면에서 정체되어 있다는 비판에 근거한다. 더불어 이러한 발전의 혜택이 지역 주민에게 돌아오지 않을 뿐 아니라 변화와 발전에 대한 논의 과정에서 애호가와 지역 주민들이 소외되어 있다는 점, 나아가 문화 영역이 경제적 발전 수단으로만 인식됨으로써 이러한 발전이 성취되지 못했을 때 문화 영역의 필요성 자체도 훼손될 수 있다는 점 등 이에 대한 다양한 지점의 비판과 우려가 제기되고 있다. 이러한 문제는 발전의 맥락에서 문화 영역에 접근하는 다양한 기존 연구에서

논의되었다. 발전 담론의 이데올로기적 특성이라든지, 신자유주의적 입장에 대한 비판 및 문화에 대한 도구적 이해 등에 대한 비판은 이와 같은 문제 인식에 기반하고 있다. 한국 사회에서 발전의 맥락에서 문화 영역을 활용하고자 하는 기존 접근과 이에 대한 비판적 인식은 문화 영역을 단순히 경제적 발전을 위한 수단으로만 인식하기보다 사회 발전을 위한 문화적 실천과 개인의 미학적 경험 충족의 맥락에서 접근할 필요가 있다는 방향으로 관심의 방향을 전환시켰다.[2] 특히 미술관 등 각종 문화 시설이 이전의 국가 주도적 하향식 프로젝트로 진행되면서 애호가와 지역 사회 구성원의 의견들이 반영되지 못했을 뿐만 아니라, 이는 발전의 지속 가능성 측면에서도 문제가 제기된다는 인식하에, 미술계와 지역 사회의 내재적 역량을 강화시키기 위해 지역 커뮤니티에 기반한 발전이 이루어져야 한다는 공감대가 확대되었다.

한국 사회에서 도시와 커뮤니티에 대한 관심은 낙후된 도심이나 지역의 경제 사회적 발전이라는 측면과 함께 급속한 산업화 과정 속에서 해체되어 가는 공동체 관계를 회복하는 치유 측면에서 중요하게 받아들여졌다. 이런 맥락에서 문화 정책 역시 예술계 거버넌스를 위한 마이크로 커뮤니티의 관점으로 다양한 고민을 하고 있다. 필연적으로 다양한 기호를 갖고 있을 수밖에 없는 미술 분야의 문화 향수층 증대를 위해서는 참여적이며 자발적인 소규모 커뮤니티의 확산이 필요하다. 문화 시설로서의 미술관이 공동체 형성에 역할을 자임하는 것이 적절한지, 또한 그러한 방식으로 형성된 공동체가 지역 사회에 어떠한 영향

2 「창의한국」, 「새로운 한국의 예술 정책」 발표, 문화체육관광부, 2004. 6. 8.

을 미치는지 등을 파악하는 것은, 그동안 미술계 담론 안에서 활발하게 논의되어 온 미술관의 역할을 실제적으로 실행하고 확장하는 데 매우 중요하다. 무엇보다도 이러한 확장된 논의는 최근 급격하게 변화하고 있는 문화 예술 생산의 주체와 유통 영역에서 드러난다. 정체되어 있는 예술 향수층의 증대를 위해서는 그동안 문화 경작자 혹은 예술 수호자로서의 미술관 역할로부터 변화하여 미술계 거버넌스의 현실을 살펴보고 새롭게 미술관을 규정하는 노력이 필요하다. 그동안의 공공 지원에도 불구하고 재정적 자생력도 공공성도 갖지 못한 미술관의 한계는, 지역 문화 시설의 발전이 문화 예술의 향유 기회 확대라는 측면으로만 축소되었거나 일부 한시적 목적을 지닌 공공 지원에만 지나치게 의지하여 그 결과 사업의 지속성을 확보하지 못하였다는 점을 주요 요인으로 볼 수 있다. 따라서 미술관이 어떻게 사회적 자본에서 언급되는 사회적 연결자로서 역할을 할 수 있는지가 중요하다.

문화는 크게 세 가지 관점에서 일반적으로 분류된다. 먼저 인류학적 접근으로 개인과 공동체의 관계가 습관적으로 드러난 특정한 삶의 양식이라는 관점, 둘째는 근대화 과정에서 만들어진 예술 장르를 위주로 하는 특수 영역이라는 관점, 셋째는 도구적 관점으로 주로 문화 산업과 도시 재생 등에서의 역할에 관한 접근으로 나눌 수 있다. 이러한 분류는 다소 산만한 커뮤니티, 발전, 문화와 예술의 개념으로 고정되기보다는 논쟁적이고 구성적 개념이다.[3] 많은 학자가 이 개념이 종종 무비판적으로 사용되고 있다고 지적한다. 예를 들어, 문화는 예술과 동

3 Susanne Schech, Jane Haggis, *Culture and Development: A Critical Introduction*(Oxford: Blackwell, 2000).

일하게 이해되기도 하고, 인류학적 접근처럼 특정한 삶의 양식으로 이해되기도 하며, 시민화 효과나 공공성에 대한 주목처럼 그 실천적 속성이 강조되기도 함으로서 개념의 사용에 혼선이 초래되고 있다는 지적이다.[4] 커뮤니티 개념 또한 종종 통합되고 동질적 측면이나 장소성, 공통의 이해 관심 등이 강조됨으로써 이질적이고 다양한 스펙트럼이 강조되지 못하는 한편, 발전 전략에서 경제적이고 정치적 권력 작용을 소홀히 다루는 경향을 보인다고 지적된다. 마찬가지로 발전은 환경이나 여건의 개선이라는 통상적 이미지와 달리 담론을 둘러싼 권력 작용의 산물이며 저발전이라는 범주의 생산에 직접적으로 기여하는 것으로 인식된다.[5] 이처럼 세 개념 모두 지식과 권력이 중요하게 작용하는 담론적 구성물이라는 측면에서 볼 때 문화와 발전의 관계에 대한 검토는, 〈무엇이 문화 주도 커뮤니티 발전인가?〉보다는 〈문화 주도 커뮤니티 발전을 통해 무엇이 의도되었나?〉 혹은 〈누가 그리고 어떻게 문화를 주도하는 커뮤니티 발전이라는 용어를 사용하는가?〉가 더욱 중요하다고 할 수 있다.

4 Tony Bennett, *Culture: A Reformer's Science* (London: SAGE, 1998).

5 L.L. Nawa, H.M. Sirayi & P. Ebewo, "Challenges of Adopting a Culture-sensitive Development Framework in South Africa: A Critical Reflection", *International Journal of Cultural Policy*, Vol. 22, No. 2 (2016), pp. 164~180.

문화 예술과 발전에 대한 논쟁들

역사적으로 문화는 언제나 발전의 맥락에서 중요한 부분을 차지하였다. 그러나 문화와 발전의 관계를 주목하고 발전의 맥락에서 문화를 적극적으로 활용하고자 하는 경향이 가시화된 것은 비교적 최근의 일이다. 이러한 관심은 발전의 맥락에서 문화가 차지하는 중요성에 대한 인식에 기반한 것으로 발전 담론에서의 〈문화적 전환〉으로 불릴 만큼 중요하게 다루어지고 있다. 문화와 발전의 관계에 대한 논의는 주로 경제적 발전 맥락에서 문화가 긍정적으로 기여할 수 있다는 인식에 근거하여 이루어지고 있다. 이러한 논의들은 산업 발전에 문화 영역이 어떻게 기여할 수 있는지, 문화 예술이 도시의 경제적 발전에 어떻게 기여할 수 있는지와 같은 부분에 관심을 두고 이루어졌다.

문화 예술을 통한 사회 통합 프로그램들도 경제적 발전을 직접적으로 도모하지는 않지만, 사회 통합을 통해 사회적 비용의 발생을 줄이려고 한다는 점에서 경제적 맥락과 연계되어 있다. 문화는 경제적 차원뿐만 아니라 커뮤니티 발전에도 중요한 역할을 하는 것으로 인식된다. 그런데 커뮤니티는 단순히 정의하기 어려운 개념이다. 일반적으로 장소성의 맥락에서 주로 다루어지고 있는 이 개념은 매우 폭넓게 적용된다.[6] 커뮤니티에 대한 주목은 발전에 미치는 영향의 맥락에서 이루어졌다. 곧 커뮤니티의 발전은 궁극적으로 지역의 경제적, 사회적, 정치적 발전에 영향을 미칠 수 있기 때문에 강조된다. 그리고 문화 활동은

6 Jnanabrata Bhattacharyya, "Theorizing Community Development", *Journal of the Community Development Society*, Vol. 34, No. 2(2004), PP. 5~34.

이러한 역할을 담당할 수 있는 커뮤니티 발전에 도움이 되는 것으로 이해된다.[7]

개별 국가 차원에서 뿐만 아니라 국제기관 차원에서도 지속적으로 강조되는 문화와 발전의 관계는, 그러나 긍정적 측면 이외에도 여러 가지 우려되는 지점이 존재한다. 그중 하나는 발전을 근대화와 동일시함으로써, 기존 삶의 방식을 〈전통〉의 틀 안에 가두고 근대화 과정에서 극복되어야 할 것으로 인식하는 것이다. 또한 국제적 맥락에서 볼 때, 근대화가 종종 〈서구화〉와 동일시되면서 발전과 전통을 서로 분리시키고, 전통을 〈전통 문화〉라는 영역 안에서 보존해야 할 것으로 규정하는 경향을 초래한다. 발전의 맥락에서 문화와 커뮤니티에 대한 강조 또한 이러한 접근이 신자유주의적 사고에 기초하는 경향이 있다고 비판된다. 이러한 인식은 문화를 통하여 개인과 커뮤니티의 역량을 강화하고, 자율적 참여와 사회 자본의 증대를 도모하는 것이 신자유주의적 접근과 맥락을 같이함으로써 문화 자체를 목적으로 보지 못하게 할 뿐만 아니라, 발전과 관련한 경제적 여건들의 중요성을 간과한다고 지적한다. 더불어 문화 활동이 이들의 주체성을 키울 수 있는지에 대한 논란도 지적된다.

문화와 발전의 관계는 단순하지 않다. 문화와 발전 그리고 커뮤니티 간의 상호 시너지 효과에 대한 강조는, 이를 지지하는 많은 연구에도 불구하고 여러 검증되지 않은 가정을 전제로 하고 있다. 이것은 발전이 누구나 공감하는 목표라는 가정, 문화가 발전에 긍정적 영향〈만〉

7 François Matarasso, "Common Ground: Cultural Action as a Route to Community Development", *Community Development Journal*, Vol. 42, No. 4(2007), pp. 449~458.

을 미칠 것이라는 가정 등이 있다. 발전은 객관화된 측정에 의해 규정될 수 있는 개념이 아니라 구성적 개념이다. 따라서 발전과 관련한 논의에서는 무엇이 발전인지에 대한 논의보다는 발전이라는 용어를 통해 무엇이 지시되는지, 그 과정에서 누구의 관심이 반영되는지 등이 더욱 중요하다. 발전이 논의되는 맥락 그리고 그 속에서 작용하는 힘의 관계 등은 발전이 객관화된 혹은 계량화된 목표라기보다는 지식과 권력의 관계 속에 형성되는 담론의 한 형태임을 보여 준다.[8]

우리나라의 근대화와 발전

역사적으로 한국 사회에서 발전은 근대화와 같은 맥락에서 이해되었다. 한국 전쟁 종전 이후 혼란된 상황에서 정권을 잡은 박정희 대통령은 1960년대 경제 발전을 중심에 둔 〈조국 근대화〉를 국가 발전의 목표로 제시하였다. 그리고 이러한 근대화의 선결 조건으로 〈민족 주체 의식 확립〉과 근대화에 기여하는 인간형 개발을 위한 〈교육 개혁〉을 제시하였다. 여기에서 근대적 인간형 개발을 위한 교육 개혁은 전통적 관습으로부터 벗어나 근대가 요구하는 합리화된 인간상을 만들어 가야 한다는 인식을 반영하고 있다. 발전을 근대화와 동일시하는 인식에서 〈전통〉은 이중적 의미로 이해되었다. 한편으로는 발전과의 대척점에 전통을 위치시킴으로써 극복해야 할 것으로 규정되면서, 동시에 다

8 Stuart Hall, *Representation: Cultural Representations and Signifying Practices*(London: SAGE, 1997).

른 한편으로 현실적으로 〈서구화〉 경향을 띠게 될 근대화 과정에서의 훼손으로부터 〈보존〉되어야 할 것으로 제기되었다.

　근대화와 동일시된 발전 논의는 기존 삶의 모습들을 〈전통〉으로 규정하고, 이것을 보존되고 전승되어야 할 〈유산〉으로 협소화하였다.[9] 한국 전쟁 이후 한국 사회에서 문화가 발전과 처음으로 연계를 맺은 지점은 바로 이와 같은 근대화의 맥락이었다. 근대화가 불가피하게 전통으로부터의 일정한 단절을 초래하며, 한편 민족 주체 의식 확립이라는 측면에서는 근대화 과정 속에서도 민족으로서의 주체 의식은 보존되어야 하며 이는 주로 문화 예술 영역에서 담당하여야 하는 것으로 규정되었다. 발전을 근대화와 동일시하는 인식에서, 문화는 전통을 담는 그릇으로 이해되었으며 이와 더불어 전통은 기존 인정된 예술로만 한정하는 개념이 되었다. 이런 맥락에서 문화 정책 또한 전통 문화와 예술을 위한 예술 분야에 대한 지원에 초점을 맞추었다.

　문화 영역이 개발과 밀접한 관련을 갖고 문화 정책 안에서 다루어지기 시작한 것은 IMF 구제 금융 이후 정부가 경제 활성화에 집중하면서부터이다. 이 시기를 중심으로 경제 발전에 기여하는 문화의 역할을 강조하기 시작하였다. 그 결과 산업으로서의 문화와 예술이 강조되었다. 사회적 양극화 경향이 신자유주의 영향으로 확산되어 정부는 취약 계층과 지역에 대한 지원 정책을 강조하였다. 이와 같이 사회적 통합과 경제적 발전을 위한 예술 지원 정책은 미술관에도 영향을 미쳐 미술관이 기존 고유의 역할로부터 나아가 다양한 정책적 프로그램을 도입

9　Susanne Schech, Jane Haggis, *Culture and Development: A Critical Introduction.*

하도록 만들었다. 문화를 통한 다양한 지역 재생 사업들로 확대되었다. 이미 1980년대 바르셀로나를 비롯한 타 도시의 국제적 성공을 표본으로 하여, 도시 혹은 지역 경쟁력의 확보를 위한 노력은 유행처럼 창의 도시 등의 이름으로 각종 도심 사업과 미술관과 비엔날레로 대표되는 미술 행사로 연결되었다. 또한 저소득층을 대상으로 문화 활동에 지출할 수 있는 〈문화 바우처〉 사업이 확장되었다. 이처럼 미술관의 도심 재생 사업과 취약 계층의 수용은 2000년대 이후 증가하였다.

커뮤니티와 문화 실천

문화와 발전의 맥락에서 커뮤니티에 대한 관심은 2010년대를 전후하여 나타났다. 문화 예술이 경제 발전을 위한 수단으로 이용되면서, 지역 주민들의 생활과 연계되지 못하거나 때때로 이들의 삶을 훼손시키는 〈의도하지 않은 결과〉를 가져왔다는 점 등이 지적되었다. 가장 대표적 비판은 지역 주민의 삶에 대한 미술관의 관심 부족에 대한 지적이다. 관객 혹은 애호가를 대상화시켰으며, 지역 주민의 지역 미술관에 대한 실천적 참여가 미흡할 수밖에 없었고, 그 결과 미술관 관객 증가와 미술계의 지속 가능한 발전을 가능하게 하는 일과는 멀어질 수밖에 없었다. 동아리 활동과 같은, 공공 서비스의 수혜자가 아닌 주체적이고 자발적 참여자로서의 지역민들의 활동 등은 매우 제한적으로 이루어졌다. 공공 기관으로서 미술관의 활동과 역할이 미술계와 대중의 내부 역량에서 동시에 기초해야 되나 국가 주도형 혹은 국가를 대행한 엘

리트 기획자 주도형은 여전히 하향식 프로그램로만 전달되었다. 즉 미술관의 미술계와 지역의 자체 역량 강화라는 맥락에서 주목된 것이 마이크로 커뮤니티이다. 발전의 맥락에서 커뮤니티에 대한 주목은 문화에 이해가 확장된 결과이다. 기존의 전문적이고 장르 중심의 미술 개념을 넘어서, 대중의 미학적 경험이라는 실천적 활동적 개념으로 접근하고 끊임없이 변화하는 사회에 대응하는 개인의 자발적 참여적 활동의 강화가 요구되는 것이다. 미술을 통해 스스로 자신과 사회와의 관계를 찾아가는 고양된 관람객을 추구하는 것은 지식과 담론을 생산하는 공공 문화 기관으로서의 미술관의 역할에 있어서 매우 중요하다.

미술관과 발전의 관계에 대한 논의는 주로 미술계의 엘리트 중심으로 이루어져 왔으며 보다 커뮤니티의 입장을 수용하여야 한다는 점을 찾을 수 있다. 각 구성원들의 수요에 기반한 미술관 발전의 가능성을 열어 단순히 관람 기획 확충 등의 공급자적 관점에서 탈피해 범미술계와 대중의 창의적 참여적 활동에 대한 배려는 미술관의 지속 가능한 발전을 위해 반드시 필요하다. 국가 혹은 자본의 힘을 내세운 기업과 개인의 독점적 상징 기관으로서의 미술관, 그렇게 형성된 미술계와 대중의 관계는 일방적인 것으로, 예술계의 수요자인 커뮤니티가 문제 해결의 주체가 될 수 없다는 측면에서 비판이 있어 왔다. 이를 극복하기 위해서는 커뮤니티의 거버넌스 참여를 위한 자체 역량 강화 사업이 필요하다. 서로 다른 유형과 내용의 사회적 자본이 미술관의 다양한 커뮤니티의 사회적 연결을 통해 형성될 수 있다는 가정은 미술관의 발전에 대한 대안적 모색이다. 발전을 단순히 결과로만 보지 않고 과정으로서 이해할 때, 커뮤니티 간의 주체적 집단 이해 공유를 통한 긍정 효과를

기대할 수 있다. 예술 작품과 향유라는 관점에서부터 실천과 문화라는 관점으로 확장된 미술관의 등장이 요구된다. 이는 발전의 관점으로 미술관과 지역 사회가 동등한 관계에서 상호 작용을 하여 관람객의 미학적 경험을 이끌어 내야 할 과제를 남긴다.

첨단 기술과 전통 방식이 공존하는 미술관[1]

구보경
서울 디지털 대학교
문화예술경영학과 교수

최근 〈4차 산업 혁명〉과 관련된 주제는 어디서나 화두가 된다. 이와 관련한 사물 인터넷, 빅 데이터, 인공 지능과 같은 기술의 비약적 발전을 둘러싼 다양한 논의 역시 함께 이루어지고 있다. 그 핵심에는 기술의 급성장이 가져온 사회 문화적 변화에 대한 기대와 우려가 함께 공존한다. 첨단 기술의 발전은 생활 방식에서 변화를 가져왔고 앞으로도 계속 지속될 것이며, 이러한 기술의 영향력은 특정 한 분야에만 집중되지 않고, 더욱 전 방위적으로 확장될 것이라 예측되고 있다. 눈부신 기술의 성능과 우수성은 개인, 가정, 산업, 공공 분야의 변화에 대한 기대감을 키움과 동시에 다가올 미래에 일자리 감소 등의 위기의식과 엄청

1 이 글은 한국 박물관 협회에서 발행하는 『뮤지엄 뉴스』의 칼럼에 수록된 내용 일부를 포함하고 있다.

난 사회 변화를 예고한다. 이런 상황은 문화 예술 분야에서도 예외는 아니다. 과거와는 차원이 다른 양질의 정보와 소통 방식을 관리하고 처리하는 기술이 예술에 미치는 영향은 예술 창작 및 예술 정책, 법적, 윤리적 관점까지 매우 다양하게 논의되고 있다. 예술 영역에서 기술 도입은 예술의 고유 영역으로의 확장뿐만 아니라, 감상, 매개, 예술 생태계를 둘러싼 환경에 새로운 관점과 가치관을 요구한다. 기술만 발전하고 변하는 것이 아니라 이를 수용하는 예술 자체도, 소비자도, 연결시키는 매개자도, 기관도 새로운 환경에 대한 탐구와 인식 공유의 시간 및 이해가 절대적으로 필요하다.

새로운 체험 공간으로서의 미술관

미술관은 박물관, 도서관, 영화관, 공연장과 함께 오늘날 우리 사회의 대표적 문화 기관으로 간주된다. 문화의 가치가 사회 전반에 확산되고, 여가 생활과 문화 활동에 대한 관심이 증가하면서 미술관을 찾아 여가 활동을 즐기는 사람들이 많아졌다. 언젠가부터 사람들은 새로운 트렌드와 문화 그리고 라이프 스타일을 경험하는 총체적이고 역동적 여가 활동을 미술관에서 기대하기 시작하였다. 이미 상업 공간에서는 소비자의 개별 경험을 극대화시키기 위하여 팝업 스토어나 독특하고 기발한 아이디어로 단장한 인테리어를 선보이는 마케팅을 하거나, 제품을 파는 매장에 카페를 결합하여 소비자의 관심을 끌려는 노력을 통하여 다양한 경험을 느끼고 발길을 머물게 하는 전략을 세운 지 오래다. 미

술관도 이런 트렌드에 가만히 있을 수는 없는 상황이다. 미술관에서 자유롭게 사진을 찍을 수 있다는 사실이 SNS를 통해 소문이 나면서, 미술관의 감각적 분위기는 사진 찍기 좋은 장소가 되었다.

관람객의 흥미와 관심에 부응코자 미술관은 전시뿐만 아니라 특별한 경험을 위한 이색적 공간임을 피력하는 데 주력하기도 한다. 미술관을 찾는 이유 중 하나가 바로 이러한 특별한 경험을 위해서라는 사람들이 증가하고 있기 때문일 것이다. 실제로 걸어 다니면서 몬스터를 찾아다니는 게임이 전 세계적으로 인기를 끌었던 적이 있었다. 이용자가 몬스터를 찾아다니는 과정을 통해 온몸을 움직이게 되는데, 현실과 가상을 넘나들며 게임에 몰입하여 움직이는 〈색다른 체험〉을 〈특별한 의미〉로 만든 결과는 대중들의 관심을 끌기 충분했다. 단지 〈게임 산업〉 또는 〈콘텐츠 산업 성장〉을 강조하려는 의도를 넘어 기술을 통해 일상생활이 새롭게 발전하고 확장된다는 사실에 세계가 주목했던 것이다.

게임, 문화 콘텐츠, 엔터테인먼트 산업에 먼저 소개되었던 가상현실이나 증강 현실 등의 기술은 시공간을 넘나드는 사용자 경험의 확장을 강조한다. 문화 예술과 관련된 체험에서도 바로 이 점을 주목하고 있다. 현실과 가상의 경계를 허무는 색다른 체험을 특별한 의미로 만들기 위한 노력은 미술관에서도 쉽게 볼 수 있게 되었다. 좀처럼 보기 힘들었던 진귀한 예술 작품을 실제보다 더 현실감 있게 가상 공간에서 볼 수 있고, 찾기 어려웠던 작품에 대한 상세한 정보도 마음만 먹으면 쉽게 검색하고 공유할 수 있다. 엔터테인먼트 활동을 극대화시키고 〈놀이〉와 〈학습〉을 동시에 즐길 수 있는 콘텐츠 기반의 게임형 프로그램이 미술관 교육 콘텐츠로 종종 활용된다. 이러한 체험적 이벤트 성격의

프로그램은 재미와 경험을 중시하는 감성적 트렌드가 미술관에 반영된 경우라 할 수 있다. 사용자의 흥미를 끌어서 미술관의 실제 관람을 촉진시키는 결과를 낳는다. 보는 것의 만족보다는 경험의 즐거움을 누리는 관람객들이 일상에 변화를 주는 체험을 찾아 미술관을 선택하기 시작했다. 이러한 관람객의 요구에 반응하며 국내외 미술관들은 새로운 체험 공간과 다양한 경험의 장소로서 거듭나려는 노력을 하고 있다.

첨단 기술과 미술관의 만남

1990년대 대한민국은 지방 자치 시대에 따른 지역 문화에 대한 관심의 증폭과 이에 대한 다각적 논의에 따라 지역의 대표적 문화 기관으로서의 역할 수행을 위해 박물관과 미술관의 괄목할 만한 양적 성장의 시대였다. 이후 박물관과 미술관은 수장고로서 기존 가치를 지키되 보존, 전시, 연구라는 기본적 역할에 머무르지 않고, 관람객들에게 학습과 교육을 제공함과 동시에 다양한 문화 체험과 지식 공유의 장으로 그 역할과 기능을 확장시켜 왔다. 〈전자 박물관〉 개념이 도입되어 박물관과 미술관의 소장품 정보를 웹 사이트에 소개했던 것이 바로 미술관 디지털 기술 도입의 출발이었다. 1990년대 중반부터 미국은 도서관 온라인 컬렉션 데이터베이스 구축 사업을 시작으로 박물관 및 미술관 소장품 관리와 디지털 데이터베이스화 사업을 추진하였다. 국내에서는 2000년대부터 본격적 디지털 아카이브 사업이 박물관과 미술관 및 문화재 그리고 문화 콘텐츠 사업으로 수행되었는데, 주로 유물 관리 및 문화

원형 디지털 콘텐츠 사업 등 문화유산과 전통 문화 콘텐츠 복원에 집중되면서 디지털 소장품 구축과 디지털 복원 사업은 전통 문화와 문화유산 분야 부문의 주요 정책 사업으로 진행되었다.

정보화 사회로 접어든 2000년대 이후 국내 대부분의 박물관과 미술관이 개별 홈페이지를 구축하였다. 과거 역사와 지식 보고의 역할과 기능을 했던 박물관과 미술관은 컴퓨터의 탄생, 인터넷의 도래, IT 기술 진화의 결과가 낳은 가상 공간이라는 새로운 정체성을 갖게 되었고, 지식과 정보의 확산과 공유라는 새로운 기능을 담당하게 되었다. 미술관이 보유하고 있던 역사, 예술, 지식과 정보를 물리적 공간에서만 보유하고 관리하고 전시하는 것이 아니라 〈온라인 공간〉으로 확대하면서 새로운 형태의 미술관 시대를 맞이하게 된 것이다. 모바일 기반의 플랫폼과 결합된 애플리케이션이 개발되어 디지털 기기를 활용하여 현장에서 다양한 관람객 서비스를 제공하고, 위치 기반NFC[2]의 스마트폰 활용 근거리 무선 통신 기술이 도입되어 관람 중 가상 공간을 연결하고 전시 작품 정보를 탐색하거나 확인하고 기록할 수 있게 되었다. 모바일 기기 사용의 증가와 함께 현실과 디지털 경험 사이의 경계가 흐려짐에 따라 미술관의 홈페이지, SNS, 블로그 등을 방문함과 동시에 실제 미술관을 찾는 두 가지 경험을 함께 누리려는 온오프라인 관람객이 증가하였다.

2010년을 전후로 전 세계 주요 미술관들은 홈페이지를 재정비함과 동시에 소셜 미디어 채널 개설을 통하여 디지털 변화를 수용한 새로

2 Near Field Communication.

운 전략을 제시하기 시작했다. 대표적으로 테이트 모던 미술관은 트위터, 페이스북, 유튜브, 플리커 등 주요 소셜 미디어 채널들을 공식적으로 운영하며 각각 성격에 맞는 콘텐츠를 제작하여 관람객과의 상호 작용을 위해 많은 공을 들인 것으로 알려져 있다. 소셜 미디어를 통해 큐레이터 또는 기관의 내부 종사자들 중심으로 콘텐츠가 일방적으로 전달되는 시스템에서 벗어나 온라인 전시 그리고 교육 및 서비스와 커뮤니케이션 영역 전반을 아우르며 관람객의 적극적 참여와 활동을 장려하여 대중적 인지도를 얻는 데 성공 사례로 언급된다. 테이트 모던은 온라인 기반 미술관 운영 전략을 별도로 수립하여, 기존의 미술관 취지에 부합하면서도 동시에 웹과 소셜 미디어 기반의 차별화 전략을 강조한 디지털 정책 중심의 사업들을 꾸준히 실행하고 있다. 웹 기반의 교육 프로그램, 동영상 콘텐츠를 공유하여 대중의 관심을 끌고, 미술관 SNS 회원을 대상으로 퀴즈 같은 이벤트성 행사를 개최하여 온라인 관람객의 관심과 참여를 유도한다.

샌프란시스코 현대 미술관SFMOMA 부설 〈SFMOMA Lab〉은 디지털 시대에 부응하는 미술관의 역할과 비전 제시를 목표로 미래 전략 팀을 꾸려 운영하고 있는데, 디지털 자료를 활용하여 온라인 전시를 개최하고, 전시 연계 콘텐츠를 유튜브를 통해 공개하는 방식으로 대중들과 소통하고 있다. 그 외에 국내외 주요 미술관에서도 관람객과의 상호 작용을 위한 다양한 서비스를 제공하여 관심을 끌고 있으며, 위치 기반 온라인 가이드 프로그램은 비교적 쉽게 볼 수 있는 서비스 중 하나이다. 이용자가 별도 행동을 취하지 않더라도 자동으로 이용자의 위치를 파악하여, 가까이 있는 전시물 해설 및 관련 서비스를 제공한다.

여전히 미술관에서 오디오 가이드 기기는 관람객들에게 인기가 있지만, 최근에는 단순한 전시 해설이 아니라 작가 소개, 전시 뒷이야기, 작업 과정 등 다양한 콘텐츠를 제공하는 자체 애플리케이션을 개발하여 기대 이상의 서비스를 제공하는 기관들이 증가하고 있다. 이러한 기술을 활용하여 온라인과 오프라인 연결하고 전시회, 음악회, 공연 정보를 통합하여 제공하는 애플리케이션도 제법 눈에 띈다. 미술관을 찾은 관람객은 비컨beacon 또는 NFC 기술을 활용한 스마트 서비스를 통하여 본인의 스마트폰을 태깅하면 작품 정보를 제공받고, 관람을 마친 후 인근에 진행 중인 전시를 비롯한 다양한 미술관 정보를 제공받을 수 있다. 문화 소비자들의 취향에 맞게 적절히 활용되고 있는 기술 기반 서비스들을 알아 가는 재미도 제법 쏠쏠할 것이다.

보는 전시에서 경험 전시로

미술관에서의 경험과 학습은 형식적이고 구조화된 정규 교육 기관과는 달리 자율적이라는 것이 특징이다. 관람객은 미술관이 제시해 놓은 구조와 환경에서 스스로 관람 경험을 형성해 나갈 수 있는데, 이러한 경험은 관람객의 움직임, 움직임의 배경이 되는 전시물, 전시물이 위치한 공간과의 상호 관계 속에서 자율적으로 구축된다. 관람객은 시간 흐름에 따라 특정 오브제나 전시물에 대한 정보를 축적하며, 이러한 경험은 궁극적으로 관람객의 지식 형성에 바탕이 된다. 따라서 전시 동선, 전시 디자인, 전시물, 해석 매체(팸플릿, 브로슈어, 텍스트, 패널) 등 관

람객의 주관적 경험을 위해 구성된 전시 공간은 단순한 관람의 만족뿐만 아니라 관람객을 주체적이며 능동적으로 이끈다. 관람객은 전시 동선을 따라 이동하면서 전시물을 감상하고, 다양한 해석 매체로부터 기획 의도 혹은 개별적 전시물에 대한 정보를 습득한다. 미술관이 오늘날 실습이나 체험 위주의 학습을 지향한다 하더라도, 이러한 해석적 도구 없이 전시물만 놓여 있거나 전문 용어로 기록된 텍스트만 제공된다면 대부분의 관람객들은 전시물과의 소통에 어려움을 겪게 된다.

지금까지 미술관에서 예술을 이야기할 때 전시 작품, 전시 주제, 큐레이터의 기획 의도에 대한 이해가 중요했다면, 이제는 관람객의 〈참여와 경험〉이 점점 더 강조되는 시대이다. 인공 지능이 주체가 되어 예술 창작이 가능한 오늘날, 기술을 활용하는 예술과 기술이 주체가 되는 예술, 이러한 예술을 유통하고 매개시키는 미술관에서 기술 수용을 통해 기대하는 가장 핵심 역할은 바로 〈소통〉일 것이다. 첨단 기술은 다양한 의도와 목적에 의해 미술관 전시에 활용되지만, 기본적으로 관람객의 편의 증진을 위한 서비스에서 시작하여 궁극적으로 새로운 경험을 통한 소통 방식을 제공하기 위함이다. 새로운 기술을 통한 체험과 교육 활동을 통해 이전보다 많은 사람이 미술관에서 제공하는 다양한 기회를 누리게 되었다. 관람객과 관광객들이 몰려드는 전 세계 주요 박물관과 미술관 그리고 과학관에서는 시간과 장소의 제약 없이 원하는 박물관 전시물을 가상으로 볼 수 있는 시스템을 갖추고 있다.

이제는 제법 많이 알고 있는 구글 문화 연구소는 구글이 진행하는 예술 문화 프로젝트이다. 온라인 예술 작품 전시 플랫폼인 구글 아트 앤 컬처가 세계 유수한 문화 기관과 협업하여 진행하는 〈우리는 문

화를 입는다〉 프로젝트에서 오프라인에서만 볼 수 있었던 문화유산을 디지털화 작업을 통해 온라인 플랫폼에서 감상할 수 있도록 했다. 가상 현실, 360도 영상, 스트리트 뷰, 초고해상도 기가픽셀 이미지 등 구글의 첨단 기술을 이용해 직접 방문하지 않아도 가상으로 전시 작품을 감상할 수 있으며 고해상도 유물 사진과 소장품 정보 등을 확인할 수 있다. 이처럼 사용자에게 몰입감과 현장감을 제공하는 가상 현실과 증강 현실 등의 첨단 기술은 미술관이 제공하는 전시 콘텐츠 등에 적극적으로 활용할 수 있을 것으로 더욱 기대되고 있다. 소장품뿐만 아니라 전시 콘텐츠를 디지털로 변환해 컴퓨터나 스마트폰으로 감상할 수 있게 되면서 미술관은 색다른 체험 공간이자 동시에 새로운 학습 공간의 역할을 하게 되었다. 이는 〈보는 전시〉에서 관람객의 〈참여와 경험의 전시〉로 바뀌는 것을 의미한다. 경험의 플랫폼으로써 미술관의 역할이 계속 기대되는 이유이다.

차별화된 미술관 경영

일반적으로 사람들은 특별하고 의미 있는 경험을 간직하고자 할 때, 이와 관련되거나 기념될 만한 물건을 통하여 기억을 간직하려고 한다. 낯선 여행지에서 기념품을 구입하고, 구입한 기념품을 소중히 보관하는 행동은 바로 이러한 본능적 욕구를 보여 주는 예라 할 수 있다. 미술관은 수집, 보존, 연구, 전시, 교육, 소통의 다양한 기능을 수행하면서 예술 작품을 통한 역사와 전통의 보존과 전승 및 동시대 시각 예술 교류

의 역할, 예술 감상과 교육의 사회적 역할, 지역 사회와 국가의 문화 관광과 경제적 역할을 담당한다. 효율적 운영을 위한 미술관 마케팅은 주체인 관람객 입장에서 다양한 관람객층을 이해하면서, 미술관의 취지와 목표를 유지하면서 이로부터 관람객 확보와 재정 자립의 이익 추구를 목표로 삼는다. 즉 미술관의 내외부 환경을 분석해 보고, 관람객이 필요로 하고 원하는 것을 찾아 이들의 욕구를 만족시킬 콘텐츠와 서비스를 기획 및 개발하고 이에 대한 재정, 인프라, 홍보 전략을 세우고 추진하는 과정이라 할 수 있다. 실제 오브제와 전시물에 대한 물리적 관리와 동시에 온라인 자료를 중심으로 디지털 기반의 효과 및 효율적이며 균형이 잡힌 운영을 위해 직면해야 할 문제점에 대해서 진지하게 생각해 봐야 할 시점이다.

서론에서도 언급했지만, 시공간을 넘나드는 사용자 경험의 확장을 강조하면서 이와 관련된 기술의 혁신과 변화는 그 어느 때보다 빠르고 다양하게 전개되고 있다. 기술을 사용하여 관람객들의 몰입을 높이고, 보는 것의 만족보다는 경험의 즐거움을 누리는 미술관이 과거와 현재 그리고 미래를 담기 위해서는 직면해야 할 과제들이 있다. 관람객들과 전시물의 상호 작용과 경험, 물리적 환경과 감각의 만남에 따른 관람객의 민감한 반응과 요구를 수용하는 과정에서 간과할 수 없는 문제점들이 제기된다. 기술을 수용함에 따른 조직 문화, 미술관 본연의 업무, 종사자들의 권한과 직무 역량에 대한 부분은 미술관 현장 종사자들과 학계 연구자들이 함께 고민해야 할 문제이다. 스마트 환경과 디지털 기술 도입의 문제를 직시하는 미술관도 있지만, 여전히 현재의 기회와 위기에 대응할 준비조차 마련되지 않은 기관도 있다.

또한 새로운 기술의 도입과 변화를 시도하면서 내부적 어려움에 부딪히기도 한다. 신기술의 도입은 새로운 운영 전략과 정책 수립을 수반해야 하며, 조직 운영의 변화와 구성원들의 이해와 협력이 뒤따라야 함으로 기술 도입에 대한 다각적 접근과 미술관 조직 내부의 공감과 협력은 매우 중요하다. 기술 도입의 전략 수립 및 관련 정책 수립의 추진력, 일관성 있는 정책의 방향 수립과 이를 뒷받침해 줄 수 있는 법적 근거와 제도적 지원이 선행되어야 할 것이다. 기술이 목적 자체가 아니라 기술 도입이 궁극적으로 미술관 운영과 취지 그리고 관람객의 미술관 경험에 최적의 프로그램과 서비스를 제공하는 데 적극적으로 활용될 수 있는 것인가를 반드시 고려해야 한다.

더 나은 미술관 경영을 위하여 혹은 효과적 미술관 운영을 위하여 미술관 내 기술 전문 인력을 활용할 수 있는 담당 부서가 마련될 필요가 있다. 소장품과 전시된 작품을 자료로 기술 기반의 체험 교육 프로그램 및 콘텐츠를 생산하여 관람객에게 새로운 경험의 서비스를 제공해야 할 것이다. 가상과 실제의 경계를 구별할 수 없는 모호한 관계 속에서 새로운 예술 장르가 지속적으로 등장할 것이고, 컴퓨터 프로그래머, 데이터 분석가, 엔지니어 같은 전문가들이 예술 창작뿐만 아니라 미술관 프로그램 기획과 제작 및 제반 업무에 참여하게 될 것이다. 결국 융합과 협업이 미술관 운영에서도 재차 강조된다. 기존의 조직이 재구성되고 디지털 기술 도입과 관람객 참여와 수익 창출이 주요한 목표로 설정되면서 미술관 업무의 세분화와 다양한 배경과 지식을 가진 융합형 전문 인력이 필요하기 때문이다. 따라서 이러한 전문 인력들은 관람객의 요구와 색다른 경험을 이미 파악하고, 미술관 본래의 역할과 기

능을 수행하는 공급자들의 융합적 이해를 연결시킬 수 있는 역할을 해야 할 것이다. 단순한 나열식 정보가 아니라 작품과 미학적 미술사적 배경 지식을 상세하게 전문적 콘텐츠와 교육 프로그램으로 확대하고 발전시킴으로 미술관의 발전과 이에 따른 관람객의 윤택한 미술관 관람을 장려해야 한다.

지난 몇 년간 미국과 영국에서는 미술관 운영에 있어서 디지털 리더십의 중요성을 강조하였다. 이들은 조직의 혁신적 변화에 초점을 두고, 디지털 기술 정책과 운영 전략을 수립하였다. 뉴욕의 메트로폴리탄 미술관과 미국 자연사 박물관은 기술 관련 디지털 총괄 책임자를 임명하여 다양한 디지털 기반 사업을 추진하였다. 영국의 대영 박물관은 박물관의 전문성과 경험이 비록 부족하더라도 디지털 리더십을 충실히 수행할 수 있는 적임자를 영입하였다. 역사, 철학, 박물관, 미학, 예술 사적 지식 역량뿐만 아니라 오락, 경영, 서비스, 지적 재산권, 자산 개발 및 엔터테인먼트 비즈니스 등의 배경을 가진 후보자를 원했다. 미술관 전문 경영자로서 새로운 〈디지털 리더〉의 활동이 새롭게 기대되는 시기이다.

앞으로 디지털 기술, 사물 인터넷, 가상 현실, 증강 현실 등 급속도로 진보하는 기술의 영향력은 미술관 운영이나 미술관을 방문하는 관람객들에게 보다 더 직접적 영향을 미칠 것이다. 관람객은 위치, 장소, 시간에 구애받지 않고 검색하고, 관람하고, 이미지를 공유할 수 있으며 다양한 체험을 통해 개별적 경험이자 동시에 맥락적 상호 작용도 할 수 있다. 이는 첨단 기술이 미술관 내 상용화되기 시작하면서 관람객과 미술관 오브제, 관람객과 관람객 사이를 매개하고, 체험을 소재로 관람

객의 참여를 이끌어 내는 전략이라 할 수 있다. 이렇게 발전하는 기술력 속에서 미술관은 공감할 수 있는 의미 있는 경험을 관람객에게 지속적으로 제공할 수 있는 환경을 조성해야 할 것이며, 이를 위해 기술 도입의 환경과 기반 시설의 확충, 전문 인력 확보 및 미술관 내부 인력의 교육에도 더욱 더 많은 관심과 연구가 지속되어야 한다. 또한 관람객의 의미 있는 미술관 경험을 위해서는 전시 구성 그리고 콘텐츠의 구성력과 맥락적 전개가 전제되어야 할 것이다. 이러한 환경에 기술이 적용되었을 경우 그 효과가 극대화될 수 있다.

다른 한편으로 교육과 즐거움을 동시에 느낄 수 있는 방법인 미술관 프로그램들이 빠르게 전개되고 있지만, 현대 사회의 변화 속에서 새로운 기술 자체가 목적이 아닌 사회적이며 공공의 목적과 교육을 위한 것임을 명심해야 한다. 미술관의 규모와 미술관의 종류를 망라하고 대중의 삶 속에서 〈감상〉과 〈교육〉을 매개로 문화 시민 양성에 기초한 운영 방침을 고려할 때 미술관은 공동체적 이상을 구현하기 위한 대내외 환경을 돌아봐야 할 것이다. 미술관은 문화 예술의 가치를 보여 주는 핵심 기관이다. 건축물로서의 미술관과 수장고로서의 미술관 그리고 대중과 적극 호흡하는 미술관, 과거를 담고 시대를 반영하며 미래를 제시하는 문화 공간의 역할을 더욱 기대할 수 있을 것이다. 새로운 문화 예술 서비스 환경 속에서 미술관 활성화를 모색하고 다양한 문화서비스가 미술관의 주요한 역할로 기능할 때, 미술관의 사회적 역할 제고에 대한 이해와 함께 우리 삶 속에서 함께하는 문화 공간으로서 미술관의 역할은 더욱 확장될 것이다.

미술관 건축

: 예술 작품이 된 미술관

김정락

한국방송통신대학교
문화교양학과 교수

현대 건축은 과거와는 달리 수많은 건축 유형을 과제로 삼고 있다. 기차역, 관공서, 사무용 건물, 쇼핑센터(혹은 쇼핑몰), 공항, 공공 주거 시설(아파트) 등 건축 유형의 다양성은 가히 폭발적으로 확장되었고, 이 새로운 기능과 목적에 상응하는 건축 구조와 형태를 구현해 왔다. 현재도 수없이 많은 다양한 건축 유형이 생겨나고 있다. 실제로 건축의 역사에 있어 — 21세기 초반 현재 이렇게 다양한 스타일과 개념이 존재한 적은 없었다 — 미술관 건축museum architecture은 이러한 다양성과 복합성을 (포스트모더니즘의 주요 개념으로서) 보여 준 유형으로써 비교할 대상을 찾기 어렵다.[1] 그것은 곧 미술관 건축이 현대 건축가들에

[1] Susanna Sirefman, "Formed and Forming: Contemporary Museum Architecture", *Daedalus*, Vol. 128, No. 3(Summer 1999), American's Museum, pp. 297~320.

게 매우 특별한 대상이라는 것을 암시한다. 1980년대 이후, 즉 건축에서 포스트모더니즘이 본격화된 시기, 미술관은 현대 건축사에서 가장 주목받는 논쟁거리와 결과를 불러온 건축 유형으로 인식된다.[2]

모더니즘의 상징과 기호로서의 미술관 건축

미술관 건축은 근대 문화의 소산 중 하나이다. 근대적 의미와 개념을 충족하는 미술관이 나타나기 이전에는 소장가 개인의 스튜디오로나 희귀품 소장고인 분더카머 등 개방성이나 공공성이 배제된 사적 공간으로서 미술관이 존재하였다. 미술관이 특정한 물리적 공간을 차지하고, 독립된 건축 구조를 갖게 된 것은 18세기 계몽주의가 무르익었던 시기였다. 이탈리아에서 우피치 미술관이나 바티칸 박물관 등이 18세기 중엽부터 설립되면서 본격화된 공공 미술관은 이후 프랑스 대혁명 이후에 민족주의 국가들이 형성되면서 제도화를 이루었다. 이 시기는 건축사에 있어 신고전주의에 해당하며, 이 양식은 미술관 건축의 모범으로서 자리 잡았다. 이러한 현상은 특히 독일에서 찾아볼 수 있다. 프로이센 제국의 수도였던 베를린에서 카를 프리드리히 싱켈Karl Friedrich Schinkel에 의해 설계되고 1830년에 완공된 알테스 뮤지엄은 고전적 주식 건축에 대한 현대적 번안의 형식을 띠었다. 알테스 뮤지엄은 민족주의 이념과 역사관 그리고 예술을 담은 국가의 신전 혹은 성소로서의 양

2　다이앤 기라도, 『모더니즘 이후의 현대건축』, 최왕돈 옮김(서울: 시공사, 2002), 73면.

식적 상응이라고 볼 수 있으며, 아울러 〈국민〉의 교육을 위한 제도적 공간으로서의 위상을 얻었다. 〈그 뒤 19세기와 20세기의 미술관들은 뉴욕 메트로폴리탄 미술관에서 보듯 싱켈 디자인의 중요한 요소를 결합하고 미술 작품에 대한 비슷한 성향을 반영하였다.〉[3]

뮤지엄museum은, 용어의 원천을 따지자면 예능의 신muse을 모시는 신전에서 유래하였다. 반면에 갤러리gallery는 파리의 루브르 궁전에서 「살롱전」을 정기적으로 개최하면서 궁전 복도를 전시장으로 이용한 데서 연유를 찾을 수 있다. 신전과 화랑gallery 혹은 방salon으로 지칭되었던 공간 외에도 회화관Pinakothek이라는 표현도 찾아볼 수 있는데, 고대 로마 시대에 회화pinax를 전시했던 공간으로서 피나코테카라는 용어가 간헐적으로 사용되기도 하였다. 이렇게 미술관을 지칭하는 개념들이 독립적 양식과 보다 자율적 공간을 지니게 된 것은 19세기에 들어와서라고 볼 수 있다. 19세기 건축은 산업 혁명의 여파로 발생된 기술적이고 사회적으로 변화된 환경 속에서 급변하게 되었고, 미술관 건축은 그런 맥락 속에서 매우 선명하게 드러난다.

근대 국가로서의 체제가 완성되어 가는 시기에 미술관은 국가의 문화적 유산을 보존하고 전시하며 교육하는 장소로서 제도적으로 정착되었다. 미술관이 이 지평에서 그 존재 가치를 획득하면서 미술관 건축은 규모의 비교할 수 없는 확장과 더불어 건축 양식을 선도하는 위치를 점하게 되었다. 하지만 건축 기술과 재료의 발전이 양식을 바꾼 것은 20세기에 들어와서이다. 19세기에 건설된 미술관들은 궁전을 차용

3 다이앤 기라도, 위의 책, 75면.

한 방식이거나 그것을 물려받아 용도를 변경한 것에 불과했다. 혁신적인 전시관의 탄생은 파리에서 만국 박람회 개최의 일환으로 지어졌던 그랑 팔레와 프티트 팔레에서 찾아볼 수 있다. 또한 비엔나에서는 분리파가 자신들을 위한 전시 공간으로서 지은 〈분리파의 집〉이 당대 기술로 가능해진 공간 구조와 예술의 자율성과 현대성에 상응하는 건축물로서 역사에 등장하였다.

20세기 미술관 건축에 대해서

모더니즘 건축의 초기에는 철과 유리 그리고 시멘트의 사용으로 진일보한 건축 기술 위에 과거 고전적 건축 언어를 외장으로 삼는 경우가 일반적이었다. 뉴욕의 크라이슬러 빌딩이나 엠파이어 스테이트 빌딩과 같은 건물들의 디테일은 사실상 고전적이거나 혹은 중세의 건축 언어를 번안하여 보여 주고 있다. 20세기 초반의 미술관 건축 역시 과거 르네상스 혹은 신고전주의적 외형을 띠거나 아니면 중세의 수도원이나 지하 감옥dungeon과 같은 외관을 지녔다. 그러나 모더니즘의 단순성과 기능성을 모토로 새로운 형식의 미술관들이 간헐적으로 건설되기도 하였다. 20세기 중반까지 미술관은 문화적 성소sanctuary이거나 창고container로서의 의미만을 충족시켰다. 20세기 중반을 넘어가면서 미술관 건축은 신기원을 이룩하는데, 건축 스스로 작품으로서 가치와 의미를 지향하고 있다는 점이다. 이것은 프랭크 로이드 라이트Frank Lloyd Wright가 설계한 뉴욕의 구겐하임 미술관으로 처음 표명되었다.

솔로몬 구겐하임 미술관

국가주의 혹은 민족주의적 이념 속에 지어진 미술관들은 성소로서 그리고 그들이 보유한 문화유산들에 상응하는 외형을 지녔다. 이것은 20세기에도 꾸준했던 건축 현상이었다. 그러나 새로운 건축 구조와 외형을 가진 미술관이 탄생하게 되는데, 이 미술관은 과거의 이념에 구속되지 않았던 사적 지평 위에서 형성된 것이다. 뉴욕의 구겐하임 미술관은 구겐하임이란 부호 가문의 소장품을 전시하기 위한 공간이었으며, 특히 당대 대표적 미술 사조로서 추상 미술을 전시하기 위한 미술관이 되어야 했다. 라이트가 설계한 이 미술관은 전례 없는 구조와 형상을 지녔고, 이러한 양상은 바로 과거와는 달라진 미술관에 대한 개념을 보여주는 대표 사례라고 할 수 있다.

구겐하임 미술관 건축의 독창성은 나선형 갤러리 구조를 통해 구현되었다. 과거 수평의 갤러리들에서 볼 수 있는 중층으로 중정(中庭)을 정방형으로 감싸는 형태에서 탈피하여, 갤러리가 비교적 평탄한 상승을 하며 돌아가는 구조는 연속되는 통로ramp와 더불어 뒤집어 놓은 원통형의 건축물을 구성하게 되었다.[4] 건축은 고대 메소포타미아의 신전인 지구라트를 연상시키기도 하지만[5] ─ 이 경우에도 성소형 건축이라는 점이 부각될 수 있다 ─ 건축을 외뢰했던 첫 관장인 힐라 폰 레

4 　이것을 가리켜 사이러프먼은 미술관 내의 공간 위계와 구조에 대한 라이트의 새로운 해석과 의미 부여라고 설명한다. Susanna Sirefman, 앞의 책, 302면.

5 　William Allin Storrer, *The Architecture of Frank Lloyd Wright: A Complete Catalogue*(Chicago: The University of chicago Press, 2002), pp. 400~401.

바이Hilla von Rebay가 건축가에게 요구했던 미술관 개념으로서 〈정신의 신전〉의 형상화로서 인식하기도 한다.[6] 그러나 무엇보다 중요한 것은, 구겐하임 미술관은 그 자체가 독립적 조형물로서 미술관 건축을 이해하는 첫 사례이며, 전례 없는 이 건축 형상은 뉴욕 맨해튼의 각진 격자형 도시 구조 속에서 미술관이라는 존재를 유감없이 표현하고 있다는 점이다.

포스트모더니즘 미술관 건축

포스트모더니즘 시대에 들어와 건축은 명료 단순하고 기능주의를 추구했던 모더니즘의 건축에 대한 비판적 거리 두기와 현대 사회의 급변하는 환경과 경향에 주목하게 되었다. 모더니즘 건축이 추구했던 이상주의와 일관성에 대해 포스트모더니즘의 건축은 다양성, 역사성, 복합성 등 과거 배제되어 왔던 개념들로 대비를 이루었다. 고대와 르네상스 건축 언어의 활용으로 역사주의적 경향을 만들었으며, 기능적이며 완벽한 기하학적 구조를 허물어뜨리며 해체주의를 내세웠다. 파편화, 산종, 불연속성 등을 적극적으로 활용하면서 통일성 대신에 다양성이 확보되고, 풍부함으로 과거의 단순성을 대체하였다. 이제 건축은 다시 〈말〉하기를 시작했다. 미술관 건축은 이러한 시대에 더욱 실험적으로 바뀌었으며, 이 실험의 시도와 결과들은 당대의 건축 양식을 선도하게 되었다.

6 Neil Levine, *The Architecture of Frank Lloyd Wright* (New Jersey: Princeton University Press, 1996), p. 299.

1970~1990년대 파리는 그야말로 포스트모더니즘 건축가들의 경연장을 방불케 하였는데, 미술관의 신축 및 개축은 그 정점을 형성하고 있었다. 렌초 피아노Renzo Piano와 리처드 로저스Richard Rogers의 과감한 실험은 화학 공장 혹은 건축 현장을 연상케 하는 퐁피두 센터가 파리시 중심에 세워지면서 드러났다. 또한 중국계 미국인인 이오 밍 페이Ieoh Ming Pei는 고유한 삼각 프레임을 활용하여 루브르 박물관의 개축에 참여해 유리 피라미드를 만들었다. 영국 런던에서도 1991년 로버트 벤투리Robert Venturi와 스콧 브라운Scott Brown이 참여한 영국 국립 미술관 세인즈버리 별관이 지어졌다. 이 건축물은 기존 국립 미술관의 신고전주의에 상응하는 형태를 지녔다. 이것은 포스트모더니즘 건축의 특징 중 하나인, 이전 모더니즘이 부정했던 고전 건축 언어의 장식적 활용이라 볼 수 있다. 특히 주식(柱式)을 차용하고 고전적 포탈의 외부 장식을 위한 사용이 주목받는다. 그러나 고전주의가 원칙으로 삼았던 총체성이 아니라 부분을 차용하거나 임의적 변화를 가함으로써 그 구조나 의미는 서로 달라진다.

문화적 도시 재생 사업으로서의 미술관 건축

포스트모더니즘의 미술관 건축은 그것이 갖는 독창적이고 예술적 형상(미)과 물리적 공간의 규모 그리고 문화적 혹은 사회적 소통과 교류의 장소로서 설립되는 지역의 사회적 경제적 그리고 정치적 변화를 불러온다. 이후 살펴볼 빌바오 구겐하임의 경우는 지역에 새롭게 설립된 미

술관이 미친 사회적 파장에 주목한다면, 여기서는 기존의 (역사적) 건축물을 미술관으로 변형시켜서 지역의 정체성과 환경을 바꾼 사례를 간략하게 언급하고자 한다. 서울에서도 과거 삼청동 기무사 자리를 국립 현대 미술관 서울관으로 바꾸어 미술관 구역district을 형성하였는데, 이런 사례는 런던, 파리 그리고 미국의 여러 도시에서 찾아볼 수 있다.

이러한 도시 사회학적 현상을 보여 주는 주요 사례로 파리의 오르세 미술관과 런던의 테이트 모던에 주목해 볼 수 있다. 오르세 미술관은 원래 1900년 파리 만국 박람회에 즈음하여 센 강변에 지어진 기차역이었다. 프랑스 서남부를 잇는 네트워크의 출발지로서 각광받았으며, 역과 호텔이 결합되어 현대적 궁전과 같이 인식되었다. 빅토르 라루Victor Laloux가 설계한 이 기차역은 17세기 프랑스 바로크 건축 양식을 당대의 건축 기술(특히 철제 구조)과 결합하였으며, 화려하고 거대한 궁륭과 아치창을 특징으로 한다. 지금도 그 외관은 그대로이다. 1939년까지 기차역으로 사용되었다가, 1970년대 초반 19세기 건축에 대한 관심이 고조되고, 프랑스 정부가 이 건축물을 역사 기념물로 지정하면서 주목받게 되었다. 마침 프랑수아 미테랑 대통령의 야심찬 파리 현대화 사업과 결부되면서 1986년 미술관으로 용도가 변경되어 개관하였다. 원래 기차가 들어서는 거대한 철제 궁륭을 천장으로 한 플랫폼은 미술관의 메인 홀로 바뀌게 되었으며, 내외부 모두 현대적이면서도 초기 모더니즘의 향수를 불러일으키는 19세기말의 건축 양식을 훼손하지 않고 드러내고 있다. 현재 오르세 미술관은 루브르 박물관 그리고 퐁피두 센터와 더불어 파리의 3대 미술관에 속하며, 과거(루브르)와 동시대(퐁피두)를 잇는 초기 모더니즘 작품들을 전시하거나 보존하고 있다.

오르세 미술관보다 더 적극적 변화를 경험한 곳은 테이트 모던이다. 2000년 5월 12일 개관한 테이트 모던은 영국 정부의 밀레니엄 프로젝트의 일환으로 템스 강변의 뱅크사이드 발전소를 개조하여 설립되었다. 뱅크사이드 발전소는 제2차 세계 대전 직후 런던 중심부에 전력을 공급하기 위한 화력 발전소로 영국의 빨간 공중전화 박스를 디자인한 건축가 길스 길버트 스콧Giles Gilbert Scott이 지었다. 그러나 공해 문제가 대두되면서 1981년부터 가동이 중단된 상태였다. 영국 정부와 테이트 재단은 템스 강변에 자리하고 있으면서 넓은 건물 면적과 지하철역에서도 가까운 이 발전소를 현대 미술관으로 사용할 것을 결정하고, 국제 건축 공모를 통해 스위스 건축 회사인 헤르초크 앤 드 뫼롱Herzog & de Meuron을 선정하였다. 약 8년여 간의 공사 기간 끝에 지어진 본 건물은 기존의 외관은 최대한 유지하고, 내부는 미술관의 기능에 맞추어 완전히 새로운 구조로 바꾸는 방식으로 개조하였다. 총 높이 99미터 직육면체 외형의 웅장한 테이트 모던은 모두 7층으로 구성되었고, 건물 한가운데에는 원래 발전소에서 사용하던 높이 99미터의 굴뚝이 그대로 남겨졌다. 반투명 패널을 사용하여 밤이면 등대처럼 빛을 내도록 개조한 이 굴뚝은 오늘날 테이트 모던의 상징이 되었다.

구겐하임 빌바오 미술관과 〈빌바오 효과〉

뉴욕의 구겐하임 미술관 이후로 현대적 미술관 건축은 거의 모든 건축가에게 열망의 대상이었으며, 자신이 발전하고 전개했던 스타일의 완

성뿐 아니라 그것에 대한 사회적 인지도를 획득하기 위한 계기로 인식되었다. 기능주의적이고 미니멀리즘적인 모더니즘 건축사에 있어서도 미술관 건축은 그 예외적 형상성과 공간 구조로 인하여 통념적으로 굳어진 모더니즘의 도그마를 벗어나게 해주는 탈출구였다. 그러나 더 과감하고 보다 예술적이며 독립된 조형물로써 미술관 건축을 인식한 것은 포스트모더니즘 시대에 진입한 이후의 현상이다.

스페인 북부(바스크 지역)에 자리한 빌바오가 근대 산업 도시로 번영을 구가하게 된 것은, 로페즈 하로가 14세기 초 〈빌바오〉라는 도시를 건설한 이후 철광 수출과 제철업을 위한 항구가 발달하면서부터이다. 특히 산업 혁명 이후 제철소와 조선소로 융성했으며, 전형적 공업 도시로서 존속하였다. 그러나 2차 산업의 주도권이 동아시아로 이전되면서 빌바오는 1980년대 불황을 맞았고, 바스크 분리주의자들이 잇따라 테러를 일으키면서 쇠락의 길을 걸었다. 이윽고 1980년대 중반에 이르러서는 실업률이 35퍼센트에 달하는 등 공업 도시 빌바오는 심각한 도시 경제의 몰락을 경험하게 되었다. 이 도시를 재생하려는 의지의 소산 중 하나가 구겐하임 미술관의 건축이었다. 미술관은 1997년 10월 18일 스페인의 후안 카를로스 1세 국왕이 직접 참여한 가운데 개관식을 치르며 공개되었다. 건축의 역사는 1991년으로 소급되는데, 당시 도시의 재생을 고심했던 바스크 주 정부는 마침 새로운 미술관 자리를 찾고 있었던 구겐하임 재단에 미술관 건립을 건의하였다.

프랭크 게리Frank Gehry가 설계한 이 미술관은 건설비로 1억 5천만 달러를 들여 2만 4천 제곱미터의 건축 면적에 1만 1천 제곱미터의 전시 공간을 갖추게 되었다. 바스크 정부는 정치와 문화적 지원을 통

해 운영 재원을 담당하고, 솔로몬 구겐하임 재단은 예술 소장품들을 기증하면서 전시 프로그램 지원과 세계적 수준의 박물관 운영 관리 경험을 제공하였다. 미술관이 지어지는 7년 동안 애초에 계획했던 예산의 1,400퍼센트에 달하는 건축 비용이 들었지만, 개관 이후 1년 만에 예상치의 세 배에 달하는 130만 명 이상의 방문객을 유치하며 1억 6천만 달러라는 놀라운 수입을 올렸다.

구겐하임 빌바오 미술관은 공업 도시 빌바오를 한 해 100만 명이 찾는 세계적 관광 도시로 바꿨다. 2010년 세계 건축 전문가들이 뽑은 〈최근 30년간 세워진 건축물 중 가장 중요한 건축물〉에 오른 주인공이기도 하다. 전시 미술품보다 미술관 건축물을 보기 위해 빌바오를 찾는 사람들도 적지 않다. 빌바오 효과Bilbao Effect란 빌바오시에 구겐하임 미술관이 설립된 이후 발생된 사회적 그리고 경제적 현상을 아우르는 용어이다. 즉, 한 도시의 랜드마크가 그 지역에 미치는 영향이나 현상을 이르는 일반 명사가 되었다. 미술관 건립과 함께 도시 내 인프라가 새롭게 조성되고, 도시 전체가 문화 공간으로 탈바꿈하였다. 1997년 개관 이후 구겐하임 빌바오 미술관의 독특한 건축물을 보기 위해 인구 40만이 되지 않는 빌바오시에 한 해 100만 명의 관광객이 찾아왔고 수십 억 달러의 관광 수입이 생겨났다.

이후 빌바오 효과는 도시의 세계적 건축물이 도시 경쟁력을 높이는 효과를 나타내는 말로 쓰이고 있다. 프랭크 게리는 구겐하임 재단의 요구에 부응하여 약 2만 8천 제곱미터의 총면적에 영구 소장품과 기획 전시가 가능한 19개의 전시실과 중앙의 거대한 아트리움과 공공 공간 그리고 사무실 등을 가진 건축물로 설계하였다. 빌바오 구겐하임 미술

관은 20세기 현대 설치 미술 작품을 위한 자유 곡선 형태의 갤러리이다. 화이트 큐브와 같은 기존의 전시 공간과는 전혀 다른 차원의 공간성을 제공하고 있다. 꽃을 연상시키는 기묘한 형상의 건물 외관은 강변에 정박된 배 같기도 하다. 바람이 일면 강을 따라 흘러갈 듯한 착각도 불러일으킨다. 정형화된 그리드 디자인에 익숙한 시각에는 이 비대칭적이고 불연속적이며 특정한 기하학적 질서가 〈해체〉된 거의 유기적 형태가 낯설고도 경이롭다.[7]

게리는 건축 형태뿐만 아니라 외부의 질감도 새롭게 구현해 냈다. 구겐하임 미술관 외장을 보면, 직선 부분은 스페인산 석회암으로, 곡선 부분은 3밀리미터의 얇은 티타늄 패널로 포장되어 있다. 티타늄 패널은 가까이서 보면 모두 구겨져 있는데 이는 의도적으로 조성된 것이다. 티타늄 패널을 사용해 건축의 내구성을 확보하면서 멀리서 보면 물고기 비늘 같은 모양의 외피는 이 거대한 구조물에 생명력을 불어넣고 있다. 이중 곡선과 찌그러진 티타늄 패널은 빛을 받아 서로 다른 각도로 빛을 반사하여 벽체를 유기체적으로 전환시켰다. 주 출입구는 원 지형의 경사를 이용해 전면 광장에서 계단을 통해 1층으로 내려가도록 했다. 계단에서의 급격한 레벨 차이로 인해 관람객은 마치 다른 세계로 진입하는 것과 같은 경험을 하게 된다. 출입구에 붙은 50미터 높이의 거대한 아트리움은 뉴욕 구겐하임 미술관의 1.5배 높이이며, 상부의 천창과 아트리움을 둘러싼 외벽 유리를 통해 들어오는 빛은 이 공간을 밝게 만들어 준다. 아트리움은 3개 층에 나누어 조성된 19개 전시실의

7 Susanna Sirefman, 앞의 책, 305면; Thomas Krens, "Art Impresario: Interview with Thomas Krens", *Architecture*(December 1997), p. 50.

중심 공간이다. 아트리움과 바로 연결되는 약 130여 미터 길이의 전시실은 벽체와 천정까지 비대칭 곡면으로 되어 있다.

건축 맥락에서 바라본 미술관

미술관의 규모와 위치 그리고 건축적 형상은 단순히 건축가의 단독적 판단과 실천으로만 이루어지지는 않는다. 다른 건축들처럼 미술관 건축에는 경제적, 사회적, 정치적 배경들이 갈등 혹은 상호 영향 관계에 존재한다. 나아가 미술품의 소장 규모 및 소장품의 예술적 사회적 가치 등도 미술관 건축에 영향을 끼치는 주요한 요소이다. 물론 이러한 요소와 조건들은 19세기 이후 미술관 건축의 역사에서 매우 중요한 영향력을 행사했다. 그러나 건축 또한 그 스타일과 기술을 발전시켜 나갔고, 이러한 발전을 미술관 건축에 반영하고 있었다. 포스트모더니즘의 미술관 건축은 선행하는 모더니즘 시대의 미술관과는 몇 가지 범주에서 차별적이다. 가장 먼저 주목되는 것은 자율적 건축 형상이라는 점이다. 외관과 내부 공간 구조가 모더니즘의 명료성이나 기능성이 아니라, 독특하고 다양하며 마치 우연적인 형태를 지니는 것이 특징이다. 이러한 특징은 〈조각적 건축〉이라는 면에서 더욱 두드러지며, 미술관은 스스로 예술 작품으로서 존재하게 되었다는 것을 의미한다. 이러한 시도는 이미 라이트가 지은 뉴욕 구겐하임 미술관에서 이루어졌지만 본격화된 것은 1970년대 이후 포스트모더니즘이 주도한 이후이다.

프랭크 게리뿐만 아니라 이 글에서 언급되지 않았던 다니엘 리베

스킨트Daniel Libeskind, 렘 콜하스Rem Koolhaas, 자하 하디드Zaha Hadid 등의 포스트모더니즘 건축가들과 그들의 미술관 건축은 그 자체로서도 하나의 자율적이고 독립된 조형 작품으로서 의미와 가치를 형성했다. 또한 독특한 외관과 규모 그리고 주변 환경과의 조화는 미술관 자체를 랜드마크로 기능하게 만들어 주었다. 미술관 위치site는 기존의 공간적 위계에 의존하지 않고 자율적으로 공간의 의미, 즉 문화적 신화myths와 제의ritual를 생산하는 차원으로 나아갔다.[8] 이것은 소위 포스트어번 건축의 맥락에서 미술관 건축으로서의 개념을 충족하는 근거가 된다. 이것과 연계하여 세 번째로 주목되는 것은, 특히 현대의 시각 문화적 맥락에서, 가상적 건축물로 앞에서 언급했던 조건을 충족시키고 있다는 점이다. 외형의 물리적 형태만이 아니라 외장 재료나 공간 결합 등에서 보다 많고 복잡한 층위를 형성하고, 고전이나 미래 지향적 건축 언어가 다양화하고 혼성을 띤다는 점도 그렇다. 퐁피두 센터나 빌바오 구겐하임에서 보았듯이 미술관 건축은 그 자체가 내부의 전시 작품보다 더 실험적인 작품으로 인지되고 있다.

소장품의 전시와 연구 그리고 보존은 모더니즘까지의 주된 형식이었던 창고형 미술관이 해결하면서 과거의 현재화를 지속했다면, 포스트모더니즘의 미술관은 다시금 그러나 변화된 신화와 제의를 위한 건축물로서 그 존재성을 확립하였다. 그리고 그 존재성은 과거를 포함하면서도 미래를 지향하는 태도를 지녔으며, 이 태도는 본문에서 살펴본 건축적 형상화로서 표명되었다.[9] 예컨대, 미술관 건축은 과거로부터

8 Susanna Sirefman, 위의 책, 298면.

의 역사를 표방하고 미래를 향한 약속으로서의 상징물로 존재한다. 건축 역사가인 빅토리아 뉴하우스는 베를린의 알테스 뮤지엄과 빌바오 구겐하임 미술관을 사례로 들어 이러한 역사적 가치와 의미를 다음과 같이 설명했다. 〈빌바오 구겐하임 미술관 이전에 최초로 그리고 가장 영향 큰 영향을 끼친 미술관 건축은 독일 건축가 카를 프리드리히 싱켈이 지은 베를린의 알테스 뮤지엄이다. 이 두 미술관은 정치적이고 경제적 참화 이후에 이를 딛고 일어서려는 새로운 시민적 이미지에 대한 요구를 위해 세워졌다. 프로이센에게는 나폴레옹과의 전쟁이었고, 빌바오에는 바스크 테러리즘과 산업의 붕괴였다. 두 미술관의 건축은 새로운 시작의 일부였으며, 역사적 도시 재생에 수반되는 현상이었다.〉[10]

결론적으로 건축 맥락에서 바라본 미술관은 한 지역의 랜드마크이자 지역 사회의 표상으로써 의미를 갖는다. 앞에서 살펴본 것처럼, 미술관 건립은 지역의 역사와 사회 그리고 여기에서 파생된 문화적 형상의 구체화라고 할 수 있다. 미술관이 공간이나 시각적으로 중심 자리를 차지함으로써 미술관은 과거 미술품의 수집과 전시라는 기본 기능 외에도 지역 공동체의 다양한 행사나 모임을 위한 공간이자, 외부로부터 찾아온 사람들에게 지역의 문화적 특수성을 체험하게 하는 공간으로서 그 의미가 더 중첩된다. 나아가 새로운 미술관의 건립은 지역 사회뿐만 아니라 환경도 개선하는 효과를 지닌다. 이렇게 미술관은 도시 건축적 맥락에서도 매우 중요한 요소로 부각되었다. 과거 대성당이나

9 Susanna Sirefman, 위의 책, 317면.

10 Victoria Newhouse, *Towards a New Museum* (New York: The Monacelli Press, 1998), pp. 257~258.

시청사 혹은 기차역이 가지고 있었던 도시 내 위계와 의미를 이제 미술관이 차지하게 된 것이다. 같은 맥락에서 찰스 젠크스Charles Jencks는 미술관을 대성당의 대체물, 즉 〈대체적 대성당substitute cathedral〉이라고 정의하였다.[11]

11 Charles Jencks, "The Contemporary Museum", *Architectural Design*, ed. by Maggie Toy(London: Academy Editions, 1997), p. 9.

박물관 행동주의와
그 윤리적 미래[1]

박소현

서울과학기술대학교
IT 정책전문대학원
디지털문화정책전공 교수

미국 박물관 연합AAM의 박물관 미래 센터 설립자인 엘리자베스 메릿Elizabeth Merritt은 2014년 블로그에 〈위험한 시대의 박물관〉이라는 제목의 글을 게재한 바 있다. 이 글은 박물관이 새로운 도전에 직면해 있음을 역설했는데, 그것은 박물관이 우리의 삶에 가하는 사회적 환경적 위협에 대해 적극 개입하는 활동가로 거듭나야 한다는 것이었다. 이 글에 따르면, 박물관의 공적 소임은 더 이상 관람객을 늘리고 수익을 증대시키는 데 그치지 않는다. 박물관이 보유하고 있는 풍부한 지적 문화적 자원들과 그에 대한 높은 사회적 신뢰도를 고려할 때, 전통적 기능을 넘어서 보다 적극적으로 비판할 수 있는 성찰과 용기 있는 행동을 활성

1 본 원고는 『박물관학보』 제33권(2017)의 13~40면에 수록된 「박물관의 윤리적 미래-박물관 행동주의museum activism의 계보를 중심으로」를 수정 및 축약한 것이다.

화시켜야 한다는 것이다. 이는 〈위험한 시대dangerous time〉라는 시대 인식에서 비롯된 대안이다. 인류를 위협하는 위기 또는 위험은 미래에 대한 불확실성을 증폭시키고 삶에 대한 불안감을 확산시킨다. 자원 고갈, 인구 감소, 기후 변화, 로봇 기술과 디지털 기술에 의한 일자리 급감, 금융 위기와 실업, 경제적 불평등 등은 인류가 공통으로 직면한 숙제이다. 위험 또는 위기는 인류에게 새로운 공동체 의식을 가져다준 셈이다.

이 위기 공동체 또는 위험 공동체 속에서 존립하고 있는 이상, 박물관은 이전보다 더욱 적극적으로 사회 참여와 사회 문제 해결을 자신의 소임으로 삼을 수밖에 없다는 것이다.[2] 그러나 위기 또는 위험의 시대라는 조건만으로 박물관이 활동가가 되어야 한다는 인식을 도출하기에는 불충분하다. 위에서 언급한 것처럼, 여기에는 우선 박물관이 그만큼 강력한 힘(사회적 영향력)을 가지고 있다는 신념이 전제되어 있다. 특히 국제 박물관 협회의 설립 배경이 된 제2차 세계 대전은 박물관의 선전propaganda 역량에 주목하고 이로부터 사회적 책임성을 역설케 했던 대표적 〈위기〉이자 직접적 계기였다.[3] 게다가 전쟁 중에 박물

2 Elizabeth Merritt, "Museums in a Dangerous Time", Center for the Future of Museums Blog, 24 June 2014. 박소현, 위의 논문 44~45쪽에서 재인용.

3 가령, 1941년에 미국 박물관 협회의 의사 결정권자들 및 박물관장들이 다음과 같은 네 가지 지침을 결의했던 것은 그 대표적 사례로 볼 수 있다. 〈첫째, 미국의 박물관들은 현재의 전쟁 기간 동안 이 나라의 국민들에게 최선을 다해 봉사할 준비가 되어 있다. 둘째, 미국의 박물관들은 정신적 재충전을 필요로 하는 모든 국민에게 항상 문을 열어 둘 것이다. 셋째, 미국의 박물관들은 공동체의 지속적이고 재정적 도움을 통해서 그 영역과 다양성을 확장시킬 것이다. 넷째, 미국의 박물관들은 과거를 비추고 현재를 생동케 하는 영감의 원천이 될 것이며, 승전에 관건이 되는 국민정신을 강화시킬 것이다. Theodore L. Low, "What is a Museum?(1942)", *Reinventing the Museum: Historical and Contemporary*

관에 부여되었던 이러한 사회적 역할은 종전 후 평화의 시대를 준비하는 것까지 포괄함으로써, 일시적이거나 예외적인 것이 아닌 일상적이고 지속적인 소명이 되었다.

박물관 행동주의의 기원: 박물관 위기론과 포럼 창출

보다 중요한 또 하나의 맥락은 제2차 세계 대전 이후 박물관 위기론이 빈번하게 분출되었다는 점이다. 물론 이러한 박물관 위기론은 〈위기의 시대〉라는 진단과 거의 항상 함께 제기되었다. 따라서 박물관계에서의 〈위기의 시대〉라는 진단은 박물관이 가지는 위기의식의 다른 표현이라고도 할 수 있다. 브루클린 박물관장을 역임했던 던컨 캐머런Duncan F. Cameron이 1971년에 발표한 〈박물관, 사원 또는 포럼〉은 이러한 두 개의 위기론이 교차하는 국면에서 박물관의 혁신을 역설하며 새로운 패러다임으로의 전환을 방향 지은 대표 논문이었다. 캐머런은 박물관이 절체절명의 〈정체성 위기〉 또는 〈조현병〉을 겪고 있다는 말로 이 논문을 시작한다. 이는 단순히 전통적 정체성과 새로운 정체성이 혼란스럽게 공존하는 사태를 지칭하는 것이 아니라, 박물관들이 역할 규정의 문제를 풀지 못하는 불능 상태에 빠져 있음을 강조하기 위한 것이었다. 그는 전통적 형태의 근대 박물관이 〈개인들이 갖고 있는 사적 현실 인식과 사회에서 용인되는 객관적 현실을 비교해 보고〉 각자의 믿음에 대한

Perspectives on the Paradigm Shift, ed. by Gail Anderson(New York: Rowman & Littlefield, 2004), pp. 30~31.

확신을 제공받는 교회와 같다는 의미에서 〈사원〉이라 명명했다.

　캐머런은 이 사원으로서의 박물관이 문명사회를 자처하는 곳에서 필수적이고 현재에도 유용한 존재이나, 언젠가는 개혁론에 직면할 것이라고 보았다. 그에게 개혁이란 사원으로서의 박물관을 보다 나은, 보다 효과적인 것으로 만드는 것을 의미하며, 그 첫걸음은 박물관의 사회적 역할 내지 기능을 재정립하는 것이었다. 그가 이러한 개혁을 주장한 이유는 박물관이 전통 방식으로 소장품을 전시하는 것(소장품의 해석)이 더 이상 있는 그대로 관람객에게 이해되지 않는 사태, 아니, 그 이전에 박물관이 현대 사회의 현실에 부응하는 의미 있는 소장품 해석을 제공하지 못하게 된 사태에 있었다. 이와 같은 사태는 박물관이 소수의 엘리트 관람객에게 봉사하는 전통 역할을 고수하는 한 심화될 수밖에 없다. 그는 소수 엘리트 집단의 관점에서 이루어지는 박물관의 해석은 더 이상 현대 사회의 다양한 문화와 주체들을 포괄하거나 동의를 얻지 못하는 제한된 것이 되었을 뿐 아니라, 다양한 문화의 배제와 사실 왜곡 그리고 타 문화에 대한 파괴적 태도들이 사회적으로 만연하는 위험한 상황까지 초래할 수 있다고 보았다. 따라서 캐머런은 박물관의 개혁이 〈문화의 민주화〉 또는 〈문화적 기회의 평등〉을 위한 사회적 책임을 실천하는 일로 간주되어야 함을 강조했다.[4]

　문제는 이러한 개혁론이 종전 이후 지속적으로 제기되었음에도 불구하고, 대부분의 주요 박물관들이 이를 도외시한 결과, 캐머런이 글을 발표한 시점에 이르면 사원으로서의 박물관을 개혁reform하는 수

4　Duncan F. Cameron "The Museum, a Temple or the Forum(1971)", *Reinventing the Museum: Historical and Contemporary Perspectives on the Paradigm Shift*, pp. 61~67.

준을 넘어서, 사회 내에서 제기되는 다양한 항의, 대립, 실험, 논쟁, 혁신 등을 위한 별도의 제도적 장으로서 〈포럼〉을 긴급하게 창출해야 하는 보다 심각한 상황에 직면하게 됐다고 단언한다. 다시 말해, 박물관을 〈박물관으로서〉 개혁하는 일에 더해서 포럼을 창출하는 일까지도 동시에 추진되어야 한다는 것이다.[5] 그에게 사원은 승자가 안식을 취하는 곳이라면 포럼은 전투가 벌어지는 곳이며, 사원이 결과로서의 생산물인 반면 포럼은 과정이었다. 따라서 그는 박물관이 사회적 현실과는 무관한 듯 거리를 두고 비정치적 사원으로 남아야 한다는 주장들에 반대하며, 박물관이 공적으로 중요한 사안들을 해석할 수 있는 지식과 자원을 가지고 있는 만큼, 논쟁을 불사하며 현실의 사회적 문제에 대해 적극적 해석을 수행하는 일을 사회적 책임이자 의무로 삼아야 한다고 말했다.

　무엇보다 그는 관습이나 기성 질서에 구속받지 않는 포럼의 창출이 시급함을 거듭 강조했는데, 그 목적은 기성 질서에 대한 질문을 억압하거나 중성화시키는 것이 아니라, 사회의 모든 구성원이 새롭고 도전적인 현실 인식, 즉 새로운 가치와 표현들을 어떤 제한도 없이 보고들을 수 있도록 보장해 주는 것이었다. 이러한 포럼이 없다면, 사원으로서의 박물관은 그저 사회적 변화의 장애물로 남아 언젠가는 파괴될 것이지만, 포럼이 있으면서 박물관은 사회적 변화를 수용하고 조직하

5　여기에서 박물관을 〈박물관으로서〉 개혁한다는 것은 구체적으로 〈박물관이 소장 및 연구 그리고 해석한 현실의 구조화된 샘플이 개개인의 현실 인식을 비교해 볼 수 있는 객관적 모델로서 활용되는〉 본연의 사회적 기능을 현재 시대에 맞게 제대로 수행하도록 개혁하는 것을 의미한다.

여 〈박물관으로서〉 인류에게 미래의 전망을 제시해 주는 형태로 존립할 수 있다는 것이 그의 신념이었다.[6]

포럼의 내부화 또는 행동주의의 활성화

그러나 같은 시기 군부 독재하에서 민주주의 체제를 수립하려는 반독재 운동이 격렬하게 벌어지던 라틴 아메리카에서는 산티아고 선언 (1972)을 필두로 박물관을 중요한 사회 운동으로 전환시키는 움직임이 등장했다. 1985년 〈신박물관학 운동〉으로 공식화되는 이 움직임은 캐머런이 주창했던 포럼을 박물관과 구별해서 별개의 장소에 설정하는 것이 아니라, 오히려 양자를 적극적으로 통합시키면서 포럼이 박물관을 규정하는 중심이 되도록 했다. 산티아고 선언은 1972년에 유네스코 라틴 아메리카 지부가 칠레 산티아고에서 개최한 좌담회 〈오늘날 라틴 아메리카에서의 박물관 역할〉에서 도출된 것으로서, 〈통합적 박물관integral museum〉이라는 새로운 박물관상을 제시했다. 통합적 박물관은 박물관이 고립된 제도가 아니라 사회의 통합적인 한 부분으로서 사회에 봉사하는 제도임을 명확히 하고, 박물관이 현재 문제를 중심으로 과거와 현재를 연결시키고 현재 진행 중인 사회의 구조적 변화에 참여하여 변화를 촉발시켜야 한다고 규정했다. 무엇보다 박물관이 속한 공동체들의 사회 참여 내지 사회적 행동에 기여하는 데에서 박물관의

6 위의 책, 68~73면.

사회적 역할을 찾았다.

　박물관은 소장품의 수집과 보존에 기반한 전통적 박물관의 역할을 넘어서, 공동체 교육이라는 역할을 중심으로 공동체가 직면한 구체적 현실 문제들을 해결하는, 사회 변화와 공동체 발전의 도구이자 이를 위한 행동 수단으로 인식되었다. 그리고 박물관의 전문 인력과 연구자들은 자연스럽게 정치적 사회적 주체이자 활동가로서 재규정되었다.[7] 이와 같은 산티아고 선언의 정신은 1984년 캐나다 퀘벡에서 개최된 〈제1회 국제 에코 박물관과 신박물관학 워크숍〉과 1985년 포르투갈 리스본에서 개최된 〈제2회 국제 신박물관학 워크숍〉을 토대로 〈국제 신박물관학 운동MINOM-ICOM〉[8]이라는 국제적 조직을 탄생시켰다. MI-NOM-ICOM은 지속적 논의와 실천을 통해 통합적 박물관이라는 이념을 발전시켜 나아갔다. 이 통합적 박물관의 이념은 21세기 들어 〈사회적 박물관학Sociomuseology〉으로 전개되고 있는데, 이는 박물관(학)을 사회 경제적 포용성에 뿌리를 둔 지속 가능한 발전 도구 또는 자원으로 보자는 것이다.[9] 이처럼 박물관을 철저하게 사회적 도구나 수단으로 간

7　신박물관학 운동과 관련한 보다 자세한 내용은 박소현, 「신박물관학 이후, 박물관과 사회의 관계론」, 『현대 미술사 연구 제29집』(2011), 211~237면을 참조. 아울러 이 〈신박물관학 운동〉은 영국에서 발원한 〈신박물관학〉과는 태생적으로 상이한 것으로 〈라틴 신박물관학〉과 〈영국 신박물관학〉으로 구별해 불리기도 하며, 양자가 혼동되기도 하는 점에 대한 문제 제기도 있다. Paula Assunção dos Santos, "Introduction: To understand New Museology in the 21st Century", *Cadernos de Sociomuseologia, Sociomuseology III*, No. 37(2010), p. 7.

8　The International Movement for a New Museology–The International Council of Museums.

9　Mário Moutinho, "From New museology to Sociomuseology", 24th General Con-

주하는 사회적 박물관학의 관점은 아래와 같은 의미를 표방했다.

〈박물관의 가치는 그 자체에 내재한 것이 아니다. 오히려 박물관이 속한 사회와 공동체에 의해 결정된다. 박물관의 소장품은 사회적 요구로 구성된다. 따라서 박물관은 인종주의 및 다양한 폭력과 싸우고, 환경을 보호하고, 교육 기회와 직업 훈련을 보장하는 등, 중요한 사회 문제들을 다루면서, 지역 공동체 및 도시 전체의 삶의 질 향상과 이익 증대를 위해 도움이 되어야 한다. (중략) 또한 박물관은 폭력에 대항해 싸우고 지역 주민과 공공 기관 사이의 중재자 역할을 한다.〉[10] MINOM-ICOM의 회장인 파울라 아순상 도스 산토스Paula Assunção dos Santos와 부회장인 마리오 샤가스Mario Chagas 등은 2013년에 리우 데 자네이루에서 개최된 제15회 MINOM-ICOM 국제 학술 대회 및 리우 선언에 관해 소개하며 위와 같이 박물관을 규정했다.

박물관의 가치와 역할을 모두 그것이 속한 구체적이고 특정한 사회와 공동체에서 구하는 입장은 사원으로서의 박물관, 즉 개개인의 사적 인식을 비춰 보는 보편타당하고 객관적 인식의 모델을 제공해 주는 권위 있는 기관의 위상과 분명 구별된다. 이들이 박물관 관람객을 일반 대중이 아니라 이해 당사자로 규정하는 데에서 알 수 있듯이, 박물관은 특정한 이해 당사자 또는 공동체의 사회적 요구에 부응해 그들이 직면한 특정한 사회 문제를 해결하고자 행동하는 주체로 재규정된 것이다. 사회

ference of the International Council of Museums(4 July 2016).

10 Mario Chagas, Paula Assunção dos Santos, Tamara Glas, "Sociomuseology in Movement: MINOM Rio Declaration", *Museum International*, Vol. 64(2014), ICOM, p. 100.

적 박물관학에 동참하는 박물관은 사회적 불평등을 줄이는 〈독립적 사회 운동〉을 지향하는 만큼, 기성의 지배적 인구 계층이 아니라 그로부터 소외되어 온 사회적 소수자와 약자들 편에 스스로를 위치시켰다.

설사 박물관의 설립 및 운영 주체가 국가나 지방 정부라 하더라도, 이러한 〈공동체와의 연대〉 원칙이 우선된다면, 박물관은 또 하나의 이해 당사자인 정부의 이해관계와 충돌할 소지를 내포할 수밖에 없다. 사회적 박물관학이 스스로 독립적 사회 운동으로서 규정한 것은 이러한 정부 기관과의 관계 설정에서 독립성 내지는 자율성이 확보되어야만 〈공동체와의 연대〉 원칙이 실현될 수 있다는 문제의식에서였다. 그리고 바로 이 지점으로부터 MINOM-ICOM의 리우 선언이 새롭게 만들어졌던 것이다. 리우 선언은 산티아고 선언 및 퀘벡 선언을 계승함을 밝히면서 사회적 박물관학의 자장에 포괄되는 사회적 박물관, 공동체 박물관, 에코 뮤지엄 등이 기성의 권위나 정부 기관의 허락을 구할 필요 없이 자율적으로 공동체의 기억, 감정, 사상, 갈등 등의 문제를 다룰 수 있어야 함을 강조했다.

여기에는 전통적 박물관이 국가의 정치적, 이데올로기적, 경제적 통치 수단으로 봉사해 왔다는 인식이 전제되어 있다. 이제 캐머런이 말한 사원으로서의 박물관은 더 이상 유효하지 않으며, 오히려 폭력적이고 억압적인 국가의 통치 수단으로 재규정되었다. 따라서 박물관의 새로운 소명은 국가에 의한 폭력과 억압의 기억들을 해방적 관점에서 연구하고 이를 사회적으로 공유하여, 궁극적으로는 사회를 변화시키는 일이다. 리우 선언은 이러한 박물관의 소명이 기존의 권력 구조에 반대하는 정치적인 것임을 공언했다. 〈정치적〉이라 함은, 모든 사회적 억

압으로부터의 해방이라는 기치 아래 박물관을 중립성으로부터 해방시키고, 억압과 폭력의 경험 및 기억을 가진 특정한 이해 당사자의 입장에 서서 박물관의 행동주의를 활성화시키려는 의지의 표명이었다.[11]

큐레이터 행동주의에서 박물관 행동주의로

한편 지금까지 박물관의 행동주의에 관한 논의 및 실천은 주로 큐레이터의 행동주의에 초점을 맞추어 왔다. 그러나 박물관의 전시로 집약되는 큐레이터의 행동주의는 〈전시 취소〉라는 박물관의 최종 결정에 따라 좌절되는 일이 적지 않았다. 그 유명한 사례 중 하나가 1995년에 스미소니언의 항공 우주 박물관에서 개최 예정이었던 〈에놀라 게이〉 전시이다. 스미소니언의 역사 부문 큐레이터들은 크리스토퍼 콜럼버스의 아메리카 대륙 발견 500주년 및 원폭투하 50주년을 기념해 히로시마에 원폭을 투하한 폭격기 에놀라 게이를 중심으로 한 전시 「마지막 명령: 원자 폭탄과 제2차 세계 대전의 종식」을 준비하고 있었다. 이 전시는 원폭이 투하된 히로시마의 참상을 전시해, 원폭 투하의 결정이 지니는 도덕적 정치적 의미를 전면으로 질문에 부칠 계획이었다. 이 계획에 대해 미국 퇴역 군인 단체들은 전쟁의 가해자(일본)를 희생자로 인식케 할 우려가 있다며 격렬한 반대 운동을 펼쳤고, 의회(상원)에서 이 전시 계획안이 수정주의적, 편향적, 모욕적이라는 만장일치의 결의안

11　리우 선언의 취지 및 그 내용 전문은 위의 글 101~106면을 참조.

을 통과시키면서 결국 전시를 취소시켰다. 그 과정에서 다수의 역사학자 및 역사 단체들은 전시 〈검열〉에 반대하는 서명 운동을 펼쳤으며, 전시 취소 후에는 〈역사적 주제를 다루는 박물관 전시의 기준〉이라는 제목의 성명서를 발표했다. 성명서는 역사적 주제를 다루는 전시는 불가피하게 역사에 대한 〈해석〉을 필요로 한다는 점, 그러므로 전시를 억압하거나 무비판적 관점을 강요하는 시도들에 반대한다는 입장을 밝혔다.[12]

이렇게 박물관 전시를 두고 벌어진 역사 해석의 격렬한 논쟁들, 즉 〈역사 전쟁〉 속에서 큐레이터의 비판적 해석 또는 행동주의로서의 전시 기획은 결과적으로 박물관의 최종 의사 결정권자들에 의해 취소 혹은 좌절되었다. 이는 역사 전쟁과 나란히 전개되었던 〈문화 전쟁〉에서도 마찬가지였다. 가령 미국에서의 문화 전쟁은, 안드레아스 세라노Andres Serrano 나 로버트 메이플소프Robert Mapplethorpe 등의 전시가 미국 국립 예술 기금의 지원을 받아 공공 미술관에서 개최되는 것에 반대하는 보수 단체들의 시위와 이들을 정치적 기반으로 삼는 국회의원들의 지원금 삭감 압력 등으로 인해 결국 취소되고 검열과 표현의 자유에 관한 격렬한 논쟁들이 이어지는 양상을 보였다.[13] MINOM-ICOM

12 에놀라 게이 전시를 둘러싼 논쟁에 관한 보다 상세한 논의는 앤 커소이스Ann Curthoys 와 존 도커John Docker 가 지은 『역사, 진실에 대한 이야기의 이야기』, 김민수 옮김 (파주: 작가정신, 2013)의 「제 11장 역사 전쟁」과 Steven C. Dubin, "Battle Royal: The Final Mission of the Enola Gay", *Displays of Power: Controversy in the American Museum from the Enola Gay to Sensation* (New York and London: NYU Press, 1999), pp. 186~226 참조.

13 Brian Wallis, *Art Matters: How the Culture Wars Changed America*, ed. by Marianne

의 리우 선언에서 제기되었던 박물관의 독립성 내지는 자율성이 보장되지 않는 한, 큐레이터의 비판적 해석이나 행동주의로서의 전시 기획은 취소 혹은 좌절될 수 있는 취약한 것일 수밖에 없었다.

이러한 역사 전쟁이나 문화 전쟁의 직접적 전쟁터 또는 대상이 되는 경험들을 거치면서, 박물관은 관람객을 하나의 동질 집단으로 상정하는 오래된 허구에서 벗어나려는 노력을 본격화했다. 2007년, 빈에서 개최된 국제 근대 미술관 협의회CIMAM[14] 학술 대회의 〈공론장의 일부로서의 박물관과 관람객〉[15] 세션에서 큐레이터 사비네 브라이트비저Sabine Breitwieser는 다음과 같이 말했다. 〈박물관은 전통적으로 두 가지 방식으로 부르주아 공론장으로 기능했다. 하나는 〈부르주아〉라는 특정한 관람객을 위한 포럼으로서, 또 하나는 대규모의 동질적 대중이라는 허구를 생산하는 데 관여하는 담론의 형성물로서. 그러나 단 하나의 공론장이라는 생각은 매우 다양한 방식으로 상호 관계를 맺는 복수의 서로 다른 대중들이 공존한다는 생각으로 대체되었다. 예술의 공론장은 담론의 자기 참조로 만들어진 (자율적이진 않더라도) 특수한 사회 체계 중 하나이지만, 그 자체로 종간 교잡이다. 미술관들은 어떻게 대중뿐 아니라 그에 대립하는 대중들과 관계를 맺을 것인가? (중략) 나는 샹탈 무페Chantal Mouffe의 제안대로 공론장을 미적 전략들이 정치적

Weems, Philip Yenawine(New York and London: NYU Press, 1999); Carole S. Vance, "The War on Culture", *Theory in Contemporary Art since 1985*, ed. by Zoya Kocur, Simon Leung(London: Wiley-Blackwell, 2004), pp. 123~131.

14 International Committee for Museums and Collections of Modern Art.

15 The Museum as Part of the Public Spheres, and Its Audiences.

개입으로 간주되는 하나의 영역으로 받아들이고자 한다.〉[16]

　박물관을 복수의 이질적 담론들이 경합하는 공론장 일부로 인식한다는 것은 박물관이 더 이상 모든 관람객으로부터 동의나 지지를 얻을 수 없음을 인정하는 것이고, 그렇기 때문에 필연적으로 논쟁 상황에 직면할 수밖에 없는 현실을 직시하는 것이다. 그렇다면 이제 박물관은 부르주아와 같은 특정 계급의 입장이나 해석을 대규모의 동질적 대중들의 입장인 양 일반화하는 것이 아니라, 오히려 그 특정 지배 계급의 입장이나 해석을 질문에 부치고 상대화하면서 사회적으로 지배적인 역사관이나 예술관을 재구성하는 담론적 실천에 〈정치적으로 개입하는〉 전략을 취해야 한다. 이와 같은 인식은 그간 박물관이 수행해 온 〈해석〉이 특정한 대중=관람객의 입장을 일반적인 것으로 가공하여 또 다른 대중=관람객의 배제나 억압을 정당화해 왔음을 반성하고, 그 과정에서 고수해온 박물관의 〈중립성〉을 폐기하는 담론과 실천을 추동해 냈다.

　2015년, 국립 리버풀 박물관장이자 영국 박물관 협회 이사장인 데이비드 플레밍David Fleming은 박물관을 역사적 과거나 엘리트주의적 예술만 다루는 중립 장소로 간주하는 것은 시대에 뒤떨어지고 이미 쇠퇴한 시각이라 지적했다. 그는 〈우리가 힘 있는 자와 힘없는 자의 싸움을 방관하는 것은 힘 있는 자의 편을 드는 것과 같다. 우리는 중립으로

16　Sabine Breitwieser, "Contemporary Institutions as Producers in Late Capitalism", CIMAM 2007 Annual Conference(20~22 August 2007), Generali Foundation. 정치 이론가인 샹탈 무페는 이 학술 대회의 발표자로 참여해, 헤게모니 투쟁의 격전지가 된 공론장 상황을 논하면서 박물관이 공론장에서의 지배적 담론이나 합의를 상대화하고 재구성함으로써 현재의 신자유주의적 지배 체제를 변화시킬 대안 주체 형성의 역할을 담당할 것을 제안했다.

남을 수 없다〉라고 한 그래피티 작가 뱅크시Banksy의 말을 인용하면서, 박물관의 〈위장된 중립성〉이나 입장 없음이 오히려 관람객을 오도할 수 있어 위험하다고 강조했다. 그는 이미 다수의 박물관이 가까운 과거나 현재 세계의 논쟁적이고 윤리적 문제를 다루는 데 참여하고 있음을 환기시키면서, 박물관이 인권 활동가로 거듭나야 함을 역설했다.[17] 그가 관장으로 재임 중인 국립 리버풀 박물관의 국제 노예 박물관(2007년 개관)[18]은 영국의 노예 무역 폐지 50주년을 기념 및 기억하기 위해 설립되었고, 〈노예가 된 사람들의 말하지 못한 이야기들을 듣고, 과거와 현재의 노예에 대해 배우는 박물관〉을 표방하고 있다. 이 박물관은 〈인권 활동가〉라는 정체성을 실현하기 위하여 국제 NGO들과 협력해서 전시를 기획하거나 운영하는 특징을 보여 준다. 전시는 곧 인권 운동의 일부이며, 이러한 협업을 통해서 박물관은 인권 운동을 하는 국제 NGO들과의 네트워크를 구축해 나아간다. 그리고 홈페이지에서는 박물관 관람객들에게 세계적 인권 문제와 이를 해결하고자 하는 인권 운동에 대한 정보를 제공하고, 인권 운동에 적극적으로 동참하는 여러 방법을 권장하는 등 실질적 인권 운동의 플랫폼으로 기능하고 있다.[19]

17 David Fleming, "A Sense of Justice: Museums as Human Rights Actors", *ICOM News*, Vol. 68, No. 1(2005), ICOM, pp. 8~9.

18 국립 리버풀 박물관은 국제 노예 박물관, 해양 박물관, 리버풀 박물관, 서들리 하우스, 워커 미술관, 세계 박물관, 레이디 리버 미술관 등으로 구성된 리버풀 지역의 국립 박물관 연합체이다(국립 리버풀 박물관 홈페이지 참조, http://www.liverpoolmuseums.org.uk).

19 국제 노예 박물관의 홈페이지(http://www.liverpoolmuseums.org.uk/ism/index.aspx)에서 참조.

박물관 행동주의의 또 다른 도전

마지막으로 강조하고 싶은 것은 이 박물관 행동주의가 외부 압력으로부터 자율적이고 독립적 의사 결정 시스템을 동반해야만 한다는 사실이다. 즉 박물관 행동주의는 박물관의 사회 운동이나 정치적 개입이라는 측면뿐 아니라, 박물관의 사회적 정치적 위상을 보다 강화시키는 운동으로서도 중요한 의미를 갖는 것이었다. 박물관 행동주의는 비판적 큐레이터의 행동주의가 박물관의 행정 경영적 차원에서의 방어적 결정(외부의 정치적 비판이나 압력으로 강제되는 〈전시 취소〉의 행정 조치)과 상충하는, 이른바 내적 균열을 극복하는 한 방법이라 할 수 있다.

기존에는 박물관의 경영과 큐레이터의 전시가 대립하는 자기 분열적 상황을 큐레이터가 기획한 전시를 억압하거나 통제하는 방식인 〈검열〉을 통해 해소해 왔다고 한다면, 박물관 행동주의는 큐레이터가 전시 영역에서 시도해 온 행동주의를 박물관 차원에서 확장하고 내면화하여 적극적 생존 전략 내지 존재 이유로 채택하는 방식을 취한 것이라 할 수 있다. 이렇게 볼 때, ICOM이 제정한 〈박물관 윤리 강령〉이나 국제 협약의 준수 의무를 〈학예사〉의 직분으로만 규정한 우리의 〈박물관 및 미술관 진흥법〉은 그 제도적 한계를 단적으로 드러낸다고 할 수 있다. 큐레이터의 직업 윤리와 박물관 경영 차원에서 이루어지는 최종 의사 결정이 상호 충돌하는 상황을 상기해 본다면, 박물관의 윤리 문제를 기관 차원의 윤리가 아닌 학예사의 윤리로만 한정한 것은 기관 차원의 전시 취소와 같은 행정 처분 내지는 검열이 언제든지 학예사의 윤리적 실천을 좌절시킬 수 있음을 의미하기 때문이다.

이러한 관점에서 주목할 점 하나는 세계 곳곳에서 박물관 행동주의를 표방하고 주도하는 박물관에 국립 박물관이 다수 포함된다는 점이다. 어느 나라에서나 국립 박물관에 보다 강도 높은 공공성이 요구되는 것은 상식이다. 문제는 이 공공성의 해석에 있을 듯하다. 박물관 차원에서 공공성은 기본적으로 누구나 접근할 수 있는 민주적인 접근에서 출발한다. 우리나라 역시 접근성의 제고는 국립 박물관이라면 당연히 수행해야 할 소명으로 간주되며, 이러한 관점에서 문화 소외 계층에 대한 특례적 조치들도 수반되고 있다. 그간 이러한 접근성 제고의 노력들은 통계적으로 성과를 내고 있는 듯 보인다. 다만, 공공성이 접근성에만 한정되지 않고 보다 확장된 가치들을 요구한다면, 그것도 박물관의 총체적 실천의 차원에서 내용과 형식을 아우르는 방식으로 윤리 문제를 요청하고 있다면, 박물관은 어떻게 응답해야 할 것인가.

국립 박물관이 그 설립 주체인 국가를 비판하고 그 부정적 역사의 현재성에 문제 제기를 하는 입장을 취하는 것은 이율배반처럼 보일 수 있다. 그러나 이를 이율배반으로 받아들이는 것 자체를 질문에 부치는 것이 보다 합당할 수 있다. 공공성이 국가의 전유물이 아니라면, 공공성의 실천을 위한 윤리적 입장과 가치 그리고 실천의 방법론은 근대 민족 국가의 정당성이나 통치 권력을 재생산하는 것으로 수렴될 수 없다. 박물관 행동주의를 관통하고 있는 중요한 관점은 더 나은 사회와 지속 가능한 미래를 만들어 가는 사회적 실천의 장이나 문제 해결의 주체나 단위가 더 이상 민족 국가로 약분될 수 없다는 것이다. 오히려 민족 국가는 〈사회적 박물관학〉에서처럼 일반 국민들을 억압하는 폭력적 주체이기도 하다. 그렇다면 국립 박물관이라 하더라도 윤리적 원천을 더

이상 민족 국가가 아니라, 그로부터 억압받거나 희생된 사람들 또는 공동체에서 찾을 수밖에 없다. 이러한 윤리적 입장과 실천을 충실히 수행하기 위해서 요구되는 것은 리우 선언에서 볼 수 있듯이 다름 아닌 박물관의 독립성과 자율성이다. 특히 국가에 소속된 기관인 국립 박물관이라면, 이와 같은 자성과 윤리적 실천의 가장 절실한 요건은 그 내용과 형식 모두에서 독립적 운영과 자율 결정권이 될 수밖에 없다.

역사 문화적 유산을 통해 민족 국가의 영광을 자랑하는 박물관의 시대는 이미 도전에 직면해 있다. 민족 국가의 역사를 영광의 발자취로만 기념해 왔던 박물관의 〈중립성〉은 더 이상 미덕이 아니라 비윤리적 태도로 단죄되고 있다. 박물관의 사회적 가치나 역할에 관한 국제적 논의들은 바로 이 전통적 위상이나 가치를 넘어선 대안적 미래에 대한 탐색으로 간주되어야 한다. 따라서 현재의 박물관 행동주의는 박물관의 미래가 〈어떠한 사회적 약자의 입장에서 또는 누구의 인권을 위해서 사회에 발언하고 현실에 개입할 것인가〉라는 윤리적 질문과의 대면 속에서 구체화될 것임을 예고하는 현재적 징후라고 볼 수 있다.

예술 정책과 큐레이팅

유휴 공간,
문화적 활용의 과제

김연진

한국문화관광연구원
부위원

영국 테이트 모던 미술관, 프랑스 오르세 미술관, 일본 가나자와 시민 예술촌. 각 지역의 문화를 대표하는 이름이 된 이들은, 과거 문을 닫은 화력 발전소였거나 기차역이었으며 방직 공장이었다. 뉴욕의 예술과 패션을 대표하는 소호 지구는 폐창고가 방치된 슬럼이었고, 암스테르담의 NDSM 역시 폐조선소일 뿐이었다. 그러나 문화 시설과 창작 공간으로 거듭나면서 이들은 지역의 중심이자 문화적 재생의 견인차로 변모하였다. 유휴 공간의 문화적 활용이 유행처럼 번지면서, 국내에서도 유휴 공간의 활용에 대한 논의가 뜨겁게 이루어지고 있다. 당인리 화력 발전소, 풍문여고 부지, 충청남도 청사 이적지 등 원래 기능을 다하고 문을 닫은 많은 유휴 공간이 새로운 테이트 모던, 오르세 미술관, 가나자와 시민 예술촌을 꿈꾸고 있다. 그러나 한편에선 예술가들이 자

발적으로 형성한 예술 창작촌인 문래 예술 공단 역시, 끊임없는 개발 압력에 시달리고 있기도 하다. 〈쓰지 아니하고 놀리는 비어 있는 곳〉인 유휴 공간은 도시의 문화적 재생을 촉발하는 요소이자 기회로서 그 중요성이 강조되면서도, 여전히 슬럼화의 주범으로 철거 재개발의 대상이 되고 있다.

유휴 공간의 개념, 발생, 범주

유휴 공간은 유휴(遊休)와 공간(空間)의 합성어로, 유휴는 〈쓰지 아니하고 놀림〉을 의미하고, 공간은 학문에 따라 다양한 의미로 사용되나 일반적 의미로 〈직접적 경험에 의한 상식 개념으로 상하, 전후, 좌우 세 방향으로 퍼져 있는 빈 곳〉을 나타낸다. 따라서 유휴 공간의 사전적 의미는 〈쓰지 아니하고 놀리는 비어있는 곳〉이라고 정의할 수 있다. 학자에 따라 유휴 공간을 폐공간(閉空間), 죽은 공간, 버려진 공간, 노는 공간, 쓸모없는 공간 등과 같은 의미로 활용하기도 하나, 유휴 공간은 〈현재 쓰임이 없는 상황이나 상태〉를 의미하는 것으로 유휴의 의미가 반드시 버려지거나 쓸모없음을 의미하는 것은 아니다. 따라서 죽은 공간이나 쓸모없는 공간 등의 용어와는 구별되어야 하며, 오히려 유휴 공간을 〈유보(留保)〉의 의미에 보다 근접하여, 유휴 시설, 유휴지의 의미를 포괄하는 개념으로 보는 것이 타당하다.

유휴 공간의 발생은 도시의 변화 과정과 맥락을 같이한다. 산업 혁명과 세계 대전을 거치면서 급격히 팽창하던 근대 도시는 탈산업화

과정과 정보화 사회로의 이향 과정을 거치면서 급격한 도시 구조의 개편을 겪게 되었다. 신도시의 개발로 인한 도시 공동화로 도심지 내 유휴 공간이 발생하였고, 산업 기반 시설인 발전소, 공장, 철도 역사 등이 문을 닫거나 이전하게 되었으며, 행정 구역 개편 및 체계의 변환에 따른 행정 시설과 군사 시설의 이적지 등이 발생하게 되었다. 또한 1980년대 이후, 인구의 급격한 도시 유입으로 인한 농촌의 인구 감소로, 농산어촌 지역에는 다수의 폐교가 발생하고 있다. 이처럼 도시 구조의 개편으로 발생되는 유휴 공간 외에도, 각종 자투리 공간과 도로의 교통섬, 중앙 분리대, 교각 하부 공간과 같이 쓰임새를 찾기 어려워 비워 둔 공간 역시 유휴 공간에 해당된다. 현재 일상생활이 이루어지고는 있지만 비활성화로 지역 슬럼화가 이루어지는 지역 역시 잠정적 유휴 공간에 포함시킬 수 있으며, 재래 정기 시장 등과 같이 한시적으로 이용되어 비개장일 등에는 사용되지 않는 공간도 유휴 공간의 한 범주로 구분할 수 있다.

유휴 공간의 문화적 활용

이처럼 각각의 원인에 따라 다양한 양태로 나타나고 있는 유휴 공간은, 문화를 통한 도시의 경쟁력, 특히 도시 어메니티가 도시 매력도를 높이는 중요한 요소로 인식되면서, 도시 재생의 기회 요소로서 새롭게 조명되기 시작하였다. 공장 이적지 등 대규모 유휴 공간에 문화 시설이나 도시 공원을 조성하여 어메니티를 증진시키고, 이를 통해 도시 경쟁력을

발생 원인		공간 구분	유휴 공간 발생 양태	비고
기능 상실, 용도 변용 및 변경	이전 및 폐쇄	군사 시설	군사 시설 이적지	미군 부대 이적지, 서계동 국군 수송대 부지 등
		산업 시설	공장 이적지, 폐공장 및 폐창고	청주, 대구 연초 제조창 부지 등
		행정 시설	행정 기관, 공공 청사 이적지	정부 청사 이적지, 도청 이적지 등
		교육 시설	폐교	농산어촌 소재 폐교 등
		교통 시설	폐선 부지	용산선, 광주 폐선 부지, 장항선 폐선 부지, 경의선 지하화 구간 지상부 등
			구역사	구서울 역사 및 간이 역사 등
		기타 시설 (기반 시설, 업무, 종교, 집회 시설 등)	폐발전소, 비축 기지 등	당인리 화력 발전소, 마포 석유 비축 기지 등
			폐정수장, 유수지 경마장, 쓰레기 매립지, 병원 등	선유도, 뚝섬, 난지도, 구의 취수장 등
	도심 공동화		잠정적 유휴 공간	비활성 지하상가, 도심 슬럼화 지역 등
기능 부재	자연 발생 자투리 공간		도로 및 가로 자투리 공간, 교각 하부 등	교통섬, 교각 하부 등, 건물 사이 자투리 공간
한정적 한시적 이용	이용 특성	정기 시장	개장일 제외 기간	재래 정기 시장

유휴 공간의 발생 원인별 구분

키워 나가고자 하였던 것이다. 서울시에서는 〈공원 확충 5개년 계획〉의 일환으로 〈공장 이적지 공원화 사업〉을 시행하였다. 공장 이적지를 매입 혹은 기증받아 공원으로 조성하였으며, 영등포 OB맥주 공장 이적지에 조성된 영등포 공원, 성진유리 공장 자리에 조성된 매화 공원, 빠이롯트 옛 공장 자리에 위치한 천호동 공원, 삼익악기 공장 부지에 자리한 성수 공원 등이 이러한 결과로 만들어졌다. 또한 지정 문화재는 아니나 그 보존적 가치를 인정받고 있는 근대 건축물의 경우, 외형은 유지하고 내부를 개조하여 미술관과 박물관 그리고 도서관 등 시민 문화 시설로 활용하기도 하였다. 서울시 구청사를 활용한 서울 도서관, 대법원 건물 및 벨기에 구영사관을 활용한 서울 시립 미술관 남서울 분관, 기무사를 리모델링한 국립 현대 미술관 서울관, 옛 서울 역사를 복원 재조성한 문화역 서울 284 등이 이에 해당하며, 최근 이슈가 되고 있는 당인리 화력 발전소와 마포 석유 비축 기지도 이러한 사례에 포함된다 할 수 있다.

문화 도시 및 창조 도시 이론의 유행에 따라 예술 창작 환경이 중요하게 인식되면서, 유휴 공간을 예술 창작 공간으로 활용하는 경우도 나타나고 있다. 서울시 창작 공간과 난지 창작 스튜디오, 인천 아트 플랫폼, 경기 창작 센터 등은 공공 주도로 폐산업 시설과 침출수 처리장, 폐창고, 직업 훈련소를 창작 공간화한 사례이며, 문래동 예술촌과 지역의 폐교 활용 예술촌 등은 예술가들에 의해 자생적으로 형성된 경우이다. 최근에는 생활 문화 지원 센터나 서울시의 마을 미술 창작소와 같이 시민 창작 활동을 지원하기 위한 공간으로 활용되는 사례도 늘고 있다.

유휴 공간의 활용 현황에서 나타난 바와 같이, 국내의 공간 문화 정책은 유휴 공간의 미화 혹은 자체의 활성화를 추구하는 차원에서 유

휴 공간을 도시 재생의 촉매로 인식하고 활용하려는 방향으로 전환되어 왔다. 이러한 경향은 국외 사례에서도 나타나고 있으며, 문화를 포장재가 아닌 충전재로 인식하고 유휴 공간을 지역 재생의 핵심 요소로 다루고 있다는 점에서 큰 의미를 지닌다고 할 수 있다. 그러나 유휴 공간을 장소로서 인식하지 않고, 활용 과정에서도 장소성에 대한 고려가 간과되고 있다는 것은 여전한 한계로 남는다. 장소성은 지역의 고유성과 정체성을 형성하는 주요한 요체이므로, 장소성의 유리는 통시적으로 과거와의 단절을 야기하고 공시적으로 주변 맥락과의 괴리 그리고 커뮤니티와의 연계 실패로 이어지기 때문이다. 이는 결국 고립화로 이어져, 기존의 철거 재개발에서 나타나는 문제점을 반복하는 결과를 낳게 된다. 특히 이 경우 젠트리피케이션에 대한 내성 확보가 더욱 어려워지므로, 지속 가능성의 확보도 어려워진다.

장례식장을 새로운 문화 공간으로, 셴카트르

프랑스 파리 북부 19구에 위치한 셴카트르는, 원래 전염병 창궐을 막기 위하여 시신을 검시하고 장례를 치르던 구민 장례식장으로 파리시의 대표적 혐오 시설이었다. 1997년 폐쇄 이후 방치되었으나 건축물 자체의 보존적 가치가 인정됨에 따라 파리시의 주도로 2년여 동안 리노베이션 공사를 거쳐 2008년 복합 문화 공간으로 개관하였다. 총면적이 4만 2천 제곱미터로 20개의 창작 스튜디오에 200여 명의 예술가가 상주하며, 2개의 공연장과 전시 공간 및 비즈니스 인큐베이터와 시

활용 방법			활용 현황
녹지, 공원 조성	소공원	자투리땅	한 평 공원, 쌈지 공원 등
	도시 공원	기존 시설 존치 및 활용	서울 숲(구경마장, 뚝섬 정수장) 선유도 공원(구수도 정수장) 영등포 공원(구OB맥주 공장) 안양 만안 공원 계획(구가축 위생 사업소) 천호동 공원(구빠이롯트 공장) 등
		기존 시설 철거	월드컵 공원(구쓰레기 매립장) 중마루 공원(구영등포 시립 병원) 성수 공원(구삼익악기 공장) 매화 공원(구성진유리 공장) 간데메 공원(구전매청 창고) 안양 삼덕 공원 계획(구삼덕제지 공장) 안양 병목안 시민 공원(구채석장) 부산 시민 공원(구하야리아 미군 부대) 경의선 숲길 공원(구경의선 철도) 등
문화 시설	미술관, 박물관, 향토 사료 박물관	기존 시설 활용	서울 시립 미술관(구대법원 건물) 서울 시립 미술관 별관(구벨기에 영사관) 일민 미술관(구동아일보 사옥 증축 연계) 정선 호촌 미술관(구정선 선동 분교) 국립 현대 미술관 서울관(구기무사령부) 국립 극장 소극장 판(구국군 수송부)

유휴 공간의 활용 현황

활용 방법			활용 현황
예술 창작 공간	창작 스튜디오	폐교 활용	논산예술창장스튜디오(구논산양촌초등학교) 김해예술창작스튜디오(구김해이작초등학교 도요분교) 금수문화예술마을(구성주금수초등학교) 구미예술창작스튜디오(구대방초등학교) 대구미술광장(구대구용계초등학교 정대분교) 안성문화마을(구안성구대문초등학교) 청원마동창작마을(충북 청원 회서분교) 강릉 제비리 미술인촌(구제비초등학교) 진안예술창작스튜디오(구진안서초등학교) 문화예술촌 쟁이골(구화성함산초등학교) 등
		산업 시설, 업무 시설	인천 아트 플랫폼(대흥공사, 삼우인쇄 외) 쌈지스페이스(암사동 구쌈지 사옥 개조) 문래 예술 공단(영등포 문래 철재 상가) 홍대 복합 문화 예술 공간(구서교동사무소) 연희동 창작 스튜디오(구시사편찬위원회) 금천 예술 공장(구인쇄 공장) 문래 예술 공장(구철공소) 신당 지하상가 창작 아케이드 (중앙 시장 지하상가) 남산 드라마 센터(구서울예술대학) 서울 예술 치유 허브(구성북 보건소) 등

유휴 공간의 활용 현황

민 예술 활동 공간을 갖췄다. 상주 운영 인력만 60명에 달하며, 최대 수용 인원이 5,000명에 달하는 대규모 복합 문화 공간으로 운영되고 있다. 센카트르는 기획 단계부터 예술을 통한 낙후 지역의 활성화를 중요한 목적으로 설정하였으며, 〈예술적 창조 공간〉이라는 기본 정신을 지키면서 〈예술가와 대중의 교류, 프로그램과 교육, 아이디어의 교류, 국제 교류〉 등 다양한 문화 활동이 서로 오가며 섞이는 활동을 지향하였다. 따라서 창작의 주체를 예술가뿐만 아니라 대중으로 확장하여, 이곳을 찾은 사람들이 〈우연히 마주치며 스스로 새로운 문화적 경험을 창출〉할 수 있는 예술적 놀이의 장을 마련하고 있다.

이를 위하여 가장 핵심적인 공간에 누구나 자유롭게 활동할 수 있는 광장을 조성하였고, 교육 프로그램으로 특화된 어린이 놀이 공간과 서점, 카페, 레스토랑 등 각종 편의 시설을 갖추어 지역 주민의 일상적 활용을 장려하였다. 중심 기능이라 할 수 있는 예술 창작 레지던시의 운영에 있어서도, 다섯 단계의 층위를 두어 촉망받는 예술가를 선발하고 지원하는 동시에, 지역 주민이 저렴한 비용으로 대여하여 활용할 수 있는 창작 스튜디오도 운영할 수 있도록 하였다. 개별 프로그램에 있어서도 지역과 연계를 강조하여 커뮤니티 아트 자체를 장려하기도 하고, 학교와 지역 사회와의 연계 프로젝트 등을 필수적으로 포함토록 하는 등 지역 연계적 가치를 지속적으로 추구하여 왔다. 그 결과 현재는 파리시의 대표적 명소이자 세계적 창작 공간으로 자리매김하였을 뿐 아니라, 지역 주민에게 사랑받는 문화 시설이 되고 있다.

버려진 창고를 문화 제조소로, 콩디시옹 퓌블리크

프랑스 북부 릴에 인접한 소도시 루베에 위치한 콩디시옹 퓌블리크는
제작과 보급 장소로서 일종의 〈문화 제조소〉를 표방하는 새로운 형태
의 문화 공간이다. 원래는 양모를 보관하는 창고이자 직물 공장이었으
나 버려진 창고로 방치되다가 1998년 역사 기념물로 등록되면서 2000
년부터 문화 시설로 개조가 진행되었다. 양모 산업으로 번성하였다가
해당 업종의 쇠퇴와 맞물려 현재는 도시 전체가 쇠락하고 있는 루베시
는, 도시 인구 중 다수가 이민자이며 20~30대의 비율이 높음에도 불구
하고 실업률이 절반을 넘어 범죄와 빈곤 등 각종 사회 문제와 갈등이
표출되는 지역이었다. 이에 콩디시옹 퓌블리크는 처음부터 지역의 사
회 역사적 특성을 살리면서도 지역민에게 일자리를 제공한다는 문화
적 도시 재생 역할을 요구받게 되었고, 이에 적합한 건립 방향을 구상
하기 위하여 건축가, 예술가, 공무원, 지역 주민, 노동자, 기술자, 학생
등 다양한 주체가 1년여 이상 매주 회의를 지속하였다.

그러한 숙고 끝에 나온 결정이, 〈특정한 용도를 부여하지 말고 다
양한 예술 활동을 담을 수 있는 그릇이 되게 하자〉 즉, 〈문화 제조로서
의 공간을 조성하자〉라는 것이었다. 이에 따라 기존 건물을 최대한 보
존하면서 다양한 활용이 가능하도록, 규모와 장르에 따라 가변적 활용
이 가능한 전시공간과 공연장 등 복합 문화 공간으로 재탄생시켰다. 특
정 장르에 최적화된 공간이 아니기에, 활용의 제약과 운영비 상승 문제
가 제기되기도 하나, 주민 주도의 계획과 시공은 콩디시옹 퓌블리크가
지역 사회의 유서 깊은 역사적 장소이자 지역민에게 사랑받는 새로운

문화 공간으로 자리매김하는 기반이 되었다. 또한 지역에 새로운 산업적 기반을 창출할 수 있도록 문화 기업 및 단체를 위한 입주 공간을 제공하여, 현재는 지역 내 유사한 형태의 유휴 공간들이 음악 기획사 및 연습 공간 혹은 스튜디오 등으로 변모하는 등 자발적 재생 효과가 나타나고 있다. 시설 내 레스토랑 등 이곳의 활동 인력을 젊은 지역 주민들로 수급하여 일자리 창출에도 기여하는 등 지역 연계적 가치를 실현하고 있다.

철공소와 창작 공간의 공생, 문래 예술 창작촌

영등포구 문래동 철재 상가에 자리 잡은 문래 예술 창작촌은 철공소와 예술가의 아틀리에가 공존하는 창작촌으로 현재 100여 개의 창작 공간과 200여 명의 예술가가 활동 중인 것으로 알려져 있다. 문래동 철재 상가는 원래 철재 도소매와 철판 및 철재 가공 판매를 위하여 조성된 집합형 공장 단지로 1층은 철공소가 입주하고 2~3층은 철재상들의 사무실로 사용되어 왔다. 그러나 철공 산업이 침체되고 수도권 인근 공단으로 철재상과 철공소가 이전함에 따라 철재상 사무실을 중심으로 빈 공간이 발생하였다. 이러한 철재 상가의 공실에 홍대와 신촌 지역의 임대료를 감당하지 못한 젊은 예술가들이 유입되면서, 1층에서는 철공소가 운영되고 2~3층에서는 예술가가 창작 활동을 하는 독특한 구조의 예술 창작촌이 이루어졌다. 문래 예술 창작촌은 저렴한 임대료와 철공소 특유의 분위기, 소음 발생에서 자유로울 수 있는 환경, 공간의 변

형과 활용이 자유로운 점을 매개로 형성되었으나, 예술가 간 네트워크에 의하여 급속도로 성장했고 현재는 철재 상가 주변으로도 확장 및 분화가 나타나고 있다. 문래 예술 창작촌은 정부나 기업의 지원 없이 예술가들이 자생적으로 모여 이룬 도심 속 창작 공간으로, 유휴화된 슬럼을 예술로 재생해 가고 있다는 데에서 의의를 찾을 수 있다. 그러나 서울시 〈준공업 지역 재생과 활성화 방안〉 등 관련 규제가 대폭 완화되면서 문래동 철재 상가 역시 철거 재개발될 가능성이 상존하고 있다.

폐철로를 도심 공원으로, 경의선 숲길 공원

경의선 지하화 이후 방치되었던 지상부 폐철로가 경의선 숲길 공원으로 재탄생하였다. 용산구 원효동부터 마포구 연남동까지 총 6.3킬로미터로 계획되었으며, 이 중 2012년에 대흥동 구간을 개장하였고, 2015년에는 연남동, 새창고개, 염리동 등 3개 구간을 준공하였다. 특히 지하철 2호선 홍대입구역에서 이어지는 연남동 구간은 일명 〈연트럴 파크〉라고 불리며 큰 인기를 모으고 있다. 경의선 숲길 공원은 계획 단계에서부터 지역의 역사와 문화, 생태, 지역 공동체를 중심에 두고 설계, 시공, 운영, 관리 등 전 단계에 걸쳐 시민 참여를 강조하였다. 때문에 완성형이 아니라 활용하면서 채워 가는 비완결적 디자인을 추구하고 있다. 공원을 과도한 테마로 치장하는 것이 아니라, 주변 지역의 변화에 부응하여 다양한 활동을 받아 줄 수 있는 그릇으로 조성해 가고자 하는 것이다.

특히 홍대 지역에 인접한 연남동 구간의 경우, 다양한 문화 예술

활동이 자유롭게 이루어질 수 있도록 과도하지 않은 기반 시설만을 계획하여, 활동을 통해 채워지고 완성되도록 하고 있다. 유휴 공간인 폐철로를 재생함에 있어서도 유보의 개념을 적용하고 있는 것이다. 그러나 최근 경의선 숲길은 인접 지역의 치솟는 지가로 몸살을 앓고 있다. 숲길 개장 이후 지난해 4분기에만 연남동 상권의 임대료가 12.6퍼센트 오르며 젠트리피케이션 현상이 심화되고 있고, 2017년 상암동까지 경의선 숲길이 연장되면 상승 폭은 더욱 커질 것으로 우려된다. 그러므로 기존 상권에 대한 제도적 보호는 물론, 시민 중심이 되는 진행형 도시 공원이 자리 잡을 수 있도록 주변 지역을 포함한 장기적 대안 마련이 요구되고 있다.

앞서 살펴본 센카트르와 콩디시옹 퓌블리크, 문래 예술 창작촌, 경의선 숲길 공원 들은 모두 공통적으로 장소적 맥락을 보전하고 있다. 기존 건축물의 외관 및 경관을 최대한 보존하여 장소의 정체성 및 이미지를 유지하고자 하였으며, 이러한 장소성을 통해 매력적인 장소로 거듭나 시민에게 사랑받는 명소가 되고 있는 것이다. 이에 더하여 유휴 공간의 활용은 내재된 가능성의 발현이라는 측면으로도 접근할 필요가 있다. 유무형의 기억이 간직된 장소로 만들어 가기 위하여 가능태(可能態)가 현실태(現實態)가 되는 과정이 중요하며, 유휴 공간이 내포한 다양한 가능성을 충분히 탐색할 수 있도록 파일럿 단계를 설정할 필요가 있는 것이다. 유휴 공간의 재생을 앞서 경험한 서구 사회의 경우, 짧게는 수년에서 길게는 수십 년 이상까지 유예 기간을 설정하는 것이 이러한 이유 때문이다.

유휴 공간 활용, 장소 만들기

유휴 공간인 〈쓰지 아니하고 놀리는 비어 있는 곳〉은 쓰임새를 찾지 못하였다는 상황만으로, 개선의 대상이 되거나 극복해야 할 흉물로 남게 된다. 이는 유휴 공간의 부정적 의미가 강조되어 나타난 현상으로 유휴 공간을 쓸모없는 공간이나 버려진 공간, 그래서 새롭게 재단장해야 할 대상으로 인식한 데서 비롯된 것이다. 이 경우 유휴 공간의 활용 역시, 과거의 흔적은 말끔히 치우고, 현재의 쓸모에 부합한 새로운 모양과 내용을 채우는 방향으로 진행된다. 변화 속도가 빠른 지역일수록, 이러한 경향은 더욱 강조되어 나타난다. 그러나 〈유휴〉는 단지 현재 사용되지 않고 있는 〈상태〉를 의미할 뿐이며, 기회와 가능성의 의미를 함께 내포하고 있다.

유휴 공간의 활용 역시 내재된 가능성의 발현이라는 측면에서 접근할 필요가 있다. 쌓인 경험과 기억의 켜를 통해, 장소의 정체성을 찾고 가능태를 현실태로 만들어 가는 장소 만들기[1]의 과정으로 이해하여야 한다. 킴 더비Kim Dovey는 장소성을 환경 형태의 속성이 아니라 과정과 관계의 속성이라고 정의하였다. 즉, 장소성이란 일정 기간 체험됨으로써 가치와 의미가 부여된 특정 공간인 장소가 가지는 성질이며 한장소의 고유하면서도 다른 장소와는 차별되는 특성을 일컫는 것이기

1 장소 만들기place making는 장소로 생성될 수 있는 어떤 대상이 지닌 잠재력을 찾아 그 요체들을 조합하거나 혹은 그 잠재력을 발현시키는 일련의 정신적 물질적 활동이다. 환경이 지닌 가능태capacity 즉 잠재력을 찾아 그것을 사용화함으로써 새로운 환경으로 현실화하며, 가능태와 현실태의 과정을 변증법적으로 반복하는 과정을 통해 이루어진다. 이석환, 「도시 가로의 장소성 연구」(1998) 내용 재구성.

도 하다. 이러한 장소성은 장소의 고유한 특성으로서 장소 만들기의 가장 중요한 요소가 된다.[2]

유휴 공간의 장소 만들기는 현재의 쇠퇴한 상태인 〈장소 가능태〉에 시간 요소와 인간 요소를 결합하여 장소성이 형성된 상태, 즉 〈장소 현실태〉로 전환하여 가는 과정으로 설명할 수 있다. 여기서 시간 요소는 과거 기억과 경험의 중첩을 잘 활용하여 미래까지 유지할 수 있도록 함으로써 장소를 지속 가능하도록 하는 것으로, 형태와 재료 등 물리적 요소와 성격 및 형식 등 비물리적 요소를 포괄한다. 유휴 공간의 활용 과정에서 남겨진 시설 및 설비를 존치하거나 장소를 기억할 수 있는 요소를 보존하는 행위가 이에 해당한다. 인간 요소는 장소 만들기의 주체인 인간이 이용자 또는 공급자로서 장소와 관계를 형성하는 것을 의미한다. 다양한 활동을 통해 장소에 의미를 부여하는 것이 이용자로서의 역할이며, 장소를 공급하고 조성하는 역할을 하는 것이 공급자로서의 역할이다.

유휴 공간의 활용에서 인간 요소를 강화하는 것은, 결국 다양한 활동을 수용할 수 있는 환경을 조성하는 것을 의미한다. 유휴 공간의 장소 만들기는 과거의 유무형 흔적을 보전하여 시간의 흐름을 유지하고, 다양한 활동이 이루어질 수 있는 공간적이고 프로그램적 환경을 조성하여 가는 과정이라고 할 수 있다. 따라서 유휴 공간 활용 계획 단계부터 다양한 주체가 참여할 수 있어야 하며, 기존의 맥락을 보전하면서 자유롭게 활용할 수 있도록 고려하여야 한다. 정부 및 지자체의 공간

2 최강림, 「신도시 개발 과정에서의 장소 만들기에 관한 연구」(2006), 박사 학위 논문, 서울대학교 대학원.

문화 정책 역시 이러한 장소 만들기의 관점에서 이루어져야 하며, 활용의 절차와 과정에서 시공간적 장소성의 배려 그리고 지역 커뮤니티의 참여가 수반되어야 한다.

유휴 공간 활용, 커뮤니티의 참여와 연계

유휴 공간의 문화적 활용에 있어서, 커뮤니티는 주체인 동시에 대상이 된다. 유휴 공간 활용을 위한 절차와 과정에서 주체적으로 참여함은 물론, 운영되는 프로그램의 대상으로 활동하는 것이다. 따라서 커뮤니티는 유휴 공간 활용의 필요조건이며, 커뮤니티와 유리되는 순간 그 공간은 존립 근거를 잃고 고사하기 쉽다. 센카트르는 지역 주민이 일상적으로 활용할 수 있도록 프리 존을 설정하고 편의 시설을 개방적으로 조성하여 운영하고 있으며, 고유 프로그램의 운영에서도 지역 사회와의 연계를 강조하고 있다. 콩디시옹 퓌블리크에서도 시설 운영을 통한 일자리 창출은 물론, 지역에 새로운 산업적 기반을 다지기 위한 적극적 시도를 하면서 경제 공생을 시도하고 있다. 문래 예술 창작촌 역시 철공소와의 공생을 위해 다양한 노력을 계속하고 있으며, 경의선 숲길 공원도 전 과정에서 시민 참여를 강조하고 있다. 지역 사회와의 연계는 급격한 상업화에 따른 젠트리피케이션의 폐해를 극복하는 동력이 될 수 있고, 강력한 지지 기반을 형성함으로써 개발 압력에 대항할 수 있는 에너지로 작용할 수 있기에 지속 가능성이 우려되는 유휴 공간의 문화적 활용에서 특히 강조되어야 할 부분이다.

유휴 공간 활용, 네트워크의 중요성

네트워크의 의의는 교류와 소통을 통한 상호 보완에 있다. 상호 간의 부족한 부분은 보완하여 주고, 강점은 강화하면서 시너지 효과를 극대화하는 것이다. 유휴 공간의 문화적 활용에서 네트워크의 중요성은 크게 다양성의 확보와 완결성의 구현 측면에서 설명할 수 있다. 다양성은 도시의 문화 환경을 건강하게 가꾸는 필수 요소이다. 다양한 장르에서 다양한 활동이 다양한 참여 주체로 다양한 장소에서 이루어질 때, 도시 문화 환경은 더욱 풍요로워지며 창조적이 되는 것이다. 창조 도시의 움직임에서 도시 간 네트워크를 강조하는 것은 바로 이러한 맥락에서이다.

다양한 문화 환경은 장소성 형성에도 영향을 미친다. 한 장소를 다른 장소와 구별되게 하는 장소성은 필연적으로 문화의 영향을 받으며, 다양한 문화를 수용할수록 강화되는 것이다. 완결성은 문화 예술의 창작, 중개, 소비에 이르는 전 과정을 한 번에 아우른다는 의미로써, 완결된 공간의 구현은 이상적이지만 실제화가 되기는 어렵다. 각 과정에 관련된 다양한 주체와 물적 환경이 일정 공간에 모두 결집될 때 가능한 일이기 때문이다. 특히 유휴 공간은 다양한 원인에 의해 발생하며 공간적으로도 산발적으로 분포하고 있으므로, 자체만으로 완결된 공간을 구현하는 것은 더욱 어려운 일이라 하겠다. 상호 간 네트워크를 통해서 문화 예술의 전 과정이 완결될 수 있는 환경을 조성하여야 하는 것이다.

이러한 네트워크의 과정에서는 상호 간 관계 그리고 부분과 전체와의 관계가 중요하다. 즉, 전체적 맥락을 고려하여 맥락에 부합하도록 개별적 공간의 형성을 유도하여야 하며, 시너지가 발생할 수 있도

록 상호 보완적 관계로 조성되어야 한다는 의미이다. 이를 통해 개별적으로 조성된 점적 공간이 완결성을 가진 면적 공간으로 재탄생하게 되는 것이다. 개별 활동은 미미할 수 있지만, 네트워크가 이루어지면 그 영향력은 막대한 것이 된다. 네트워크를 가능하게 하는 것은 일차적으로는 프로그램과 제도 환경이지만, 근본적으로는 사람 즉 개별 활동 주체라 할 수 있다. 결국 네트워크의 강조는 그 네트워크를 이루는 근본 주체인 사람 사이의 교류와 소통을 강화하는 것을 의미한다. 개인의 고유하고 다양한 창조적 에너지를 키우고, 상호 간 소통을 통해 시너지를 극대화할 수 있도록 하는 것, 이것이 바로 유휴 공간의 문화적 활용에서 추구해야 하고, 정부 및 지자체의 공간 문화 정책에서 지원해야 할 네트워크의 시작이다.

#자생공간 #88만원세대 #굿즈 #신생공간 #서울바벨 #고효주 #세대교체 #청년관 #아티스트피 #SNS #대안공간2.0 #예술인복지법 #……[1]

반이정
미술 평론가

신생 공간에 관한 일목요연한 밑그림이 잘 그려지지 않았다. 신생 공간 들에서 열린 전시회를 다녀온 후에도 큰 차이는 없었다. 온라인으로 충 분히 퍼져 이젠 철 지난 화젯거리를 오프라인에서 한참 후에 전해 듣 는 일이 잦다 보니 이런 늦은 대응에 조바심이 나기도 한다. 신생 공간 역시 내게 조바심을 내게 하는 요인 중 하나이다. 「청춘과 잉여」 전시 의 연계 좌담회와 청년관, 2015년 「공장미술제」와 아티스트 피artist fee, 「굿-즈」 등 신생 공간에서 파생된 화젯거리들을 나는 사건이 한참 진행 된 후에야 전해 듣곤 했다. 이처럼 내가 정보를 더디게 수용하게 된 이 유는, 신생 공간이 스마트폰과 SNS라는 플랫폼에 기반하고 있다는 사

1 이 글은 국립 현대 미술관의 디지털 매거진 〈아트뮤〉의 2016년 5월 호(제97호)에 기 고한 칼럼을 일부 수정한 원고이다.

실과 관련이 있다. 나는 스마트폰은커녕 페이스북 계정도 갖고 있지 않다. 고립을 자초한 미디어 생활과 주도적 유행에서 뒤처진다는 조바심 사이에서 모순된 생활을 고집한 셈이다.

서울 바벨

주택 단지 안에 둥지를 튼 〈노 토일렛〉을 2015년 12월에 다녀왔다. 공동 운영자 중 수년 전 제자가 포함된 인연도 있었지만, 방문하기 전에 문 여는 시간을 미리 확인해야 하는 신생 공간의 생리를 직접 체험하고 싶었다. 화장실이 없다는 이유로 지은 공간 명칭에서 보듯, 신생 공간은 제도권 전시장이 내세우는 미적 태도의 진지함을 과장하지 않고, 그들이 놓인 현실 풍자를 이름으로 갖다 쓴다. 보증금과 월세를 주저 없이 명칭으로 쓴 〈800/40〉, 〈300/20〉, 〈200/20〉 팀들처럼. 신생 공간으로 통하는 전시장 중 내가 방문한 곳을 세어 본다. 커먼센터, 시청각, 합정지구, 기와 하우스, 케이크 갤러리, 일년만 미술관, 노 토일렛, 이밖에 세간에 알려진 신생 공간 명단에선 찾기 어려워도 작업실을 겸한 초소형 전시회에 대여섯 차례 이상 방문한 걸로 기억한다. 그럼에도 방문지를 모두 합해 봤자 신생 공간 명단의 5분의 1도 채우지 못할 것 같다. 신생 공간의 탄생과 소멸은 유동적이고 반복적이어서 그 전모를 살필 순 없을 것이다.

신생 공간은 어느덧 서울 시립 미술관에서 「서울 바벨」이란 타이틀로 중간 정리의 자리까지 마련할 만큼 중요 화두로 떠올랐으니, 우

리 미술계의 실시간 아이콘으로 부족함이 없다. 신생 공간들을 전시장으로 고스란히 옮겨 놓다시피 연출한 「서울 바벨」에 관한 리뷰도 살펴봤다. 월간 미술 잡지, 시사 주간지, 일간지에 수록된 리뷰가 하나같이 전시에 대해 비호의적이었다. 2016년 3월 호 『월간미술』에서 대안 공간 쌈지스페이스 큐레이터 출신 신현진은 〈「서울 바벨」류의 전시가 예술계로부터의 승인을 행사함으로써 참가자들이 예술계에 입성하는 공생의 관계를 이루기 때문이다. 이들이 예술계를 의식하는 예술인이고 예술계의 법칙에 적응하려 한다면 동호회 활동과의 차이(우위)도 증명하는, 즉 미학을 가시화하는 책임도 스스로에게 있음을 고민해야 한다. 그리고 이들이 예술의 민주화라는 사회적 기능을 인식한다면 「서울 바벨」류의 전시는 기성 미술관들에 의해 형식주의로 정리되기 때문에 신세대의 예술 실천은 예술이 사회 안에서 자신의 위치를 재조율하는 기능으로부터 멀어질 공산이 크다는 점을 환기하고 싶다〉라고 썼다.

요약하자면, 제도 미술관에 진출할 수준에 미달하는 아마추어라는 뜻일 게다. 『주간경향』에서는 미술 잡지 편집장 출신인 홍경한이 〈이번 전시에 대해 결론을 내린 작가(기획자)는 아무도 없었다. 그곳엔 단지 《상황》만 자리했다〉라고 썼다. 신생 공간들의 현주소를 전시장에 늘어놓은 게 〈나침반 없이 배회하는 젊은 예술가들의 상황〉만 보여 줬다며 못마땅한 투의 글이었다. 한데 전시 기획이란 한번 가면 다시 오지 않을 현재적 사건을 지금 여기에 기록하고 정리하는 데 의미가 있다.

『한겨레』 노형석 기자는 〈감각적인 인테리어풍 이미지들이 많아 애어른들 전시를 보는 것 같았다〉라는 강성원 평론가의 불만을 인용하면서, 전시에 초대된 청년 작가들을 〈영악하고 신중한 스타트업 아티

스트)라며 사실상 낮잡아 평했다. 신현진과 강성원의 요지는 신생 공간과 출품작이 제도 미술계와 맞붙을 체급이 되지 못한다는 비판이다. 이렇게 딱 잘라 평가 절하할 일일까? 신생 공간 연합체의 결과물인 「굿-즈」를 기획한 정시우가 그 기획 배경에 대해 〈제도 비판적 이슈를 만드는 것 혹은 제도에 진입하는 것은 관심 밖의 일이었다〉라고 회상한 글을 읽었다. 대안 공간 세대를 포함한 제도 미술계와 신생 공간 세대는 미술이라는 동일한 자장 안에 공존할 뿐, 딛고 선 토대와 바라보는 지향점이 모두 서로 다르다. 내 고민은 이 지점에서 출발한다. 신생 공간을 향한 기성 평단과 언론의 비난은 영 못마땅한데, 정작 신생 공간과 연관된 해시태그#의 그물망을 판독할 자신이 내겐 당장 없었다. 이를테면 신생 공간 연합체의 가장 가시적 성과였던, 15개 신생 공간 기획자와 80명의 작가가 참여한 2015년 「굿-즈」전을 보자. 6,000여 관객에 8,000만 원의 수익을 거뒀다는 보도와 현장에서 촬영된 작품/제품을 확인하며, 또는 「서울 바벨」에서 가격표를 매단 작품/제품들을 바라보며 그들의 흡인력이 무엇인지 가늠하기 어려웠다. 나는 지금도 신생 공간 세대의 미감에 공감할 형편이 되지 못한다고 자신을 평한다.

신생 공간의 명패와 로고

신생 공간의 연보는 「서울 바벨」 도록에 수록된 최정윤의 〈사건 일지 2013~2015: 미술계 청년들의 방향?〉에 꼼꼼하게 정리되어 있다. 압축하면 2013년 연말 영등포의 커먼센터와 통인 시장의 시청각 개관을 신

생 공간 확산의 상징 점으로 보는 듯하다. 이와 별개로 젊은 예술가의 아카이브 그룹인 아카이브 봄은 일찍이 2007년 결성되어 전시, 공연, 세미나, 파티 등을 개최하면서 효시 역할을 한 모양이다. 많은 신생 공간이 장르적 편애 없이 비물질적 예술과 다원 예술에 남다른 열정을 쏟는 점을 감안하면 이해할 만한 주장이다. 신생 공간이 손쉽게 출현하고 확산되는 건 〈사실 대부분의 신생 공간은 SNS와 지도 앱을 기반으로 한 공간이라고 해도 무방하다〉라는 강정석의 주장처럼 스마트폰 보급과 SNS가 의사소통의 플랫폼으로 자리 잡은 오늘날 매체 환경이 그 배경이 됐다. 「청량엑스포」의 공동 기획자 최조훈도 〈작가들끼리 잘 몰라도 페이스북이나 트위터로 전시장을 만들자고 제안해서 서로 생각이 맞으면 곧장 만들어요〉라고 이야기한다.

비록 오프라인 전시장을 갖는 신생 공간이어도 그 본질만큼은 온라인에 두는 듯하다. 결국 작품을 선보일 공간과 홍보 수단만 충족된다면, 대관료를 지불하는 갤러리보다 후미진 장소여도 작업 공간과 전시장을 겸하는 자기 공간을 택하는 세대가 출현한 셈이다. 오늘날 신생 공간처럼 명패만 내세우지 않았을 따름이지 작업실과 임시 전시실로 겸하는 관행은 아마 젊은 작가들 사이에서 이전부터 있었을 텐데, 강정석의 표현대로 〈SNS의 타임라인을 통해 상대적으로 쉽게 효과적 홍보가 가능〉하고 〈괜찮은 로고만 만들어 두면, 엉뚱한 곳에서 일을 벌여도〉 되는 여건이 조성되자, 명패와 로고를 단 신생 공간들이 유동적으로 생성과 소멸을 반복하는 모양이다.

대안 공간과 신생 공간 사이, 건널 수 없는 강

2010년대 출현한 신생 공간은 1999년 출현한 대안 공간과 자주 비교되는 모양이지만, 대안 공간과 신생 공간은 출발선부터 다르다. 신생 공간들이 작품 판매, 더 나아가 예술가의 생계를 주요 화두로 간주하는 점에서 비영리를 앞세운 대안 공간과는 지향점이 다르다. 2015년 「공장미술제」의 아티스트 피 문제로 신생 공간 세대와 충돌한 대상이 대안 공간 세대였음을 떠올리자. 한국 대안 공간의 출생 배경은 제도권 미술계가 방임한 국제 기준의 미술 실험을 늦게나마 도입하는 데 있었다. 결국 대안 공간의 역할은 국공립 사립 미술관의 정상 업무에 가까웠다. 대안 공간의 위기를 만든 건 2005년부터 불러온 미술 시장의 과열로 대안 공간 출신 작가 상당수가 상업 화랑에 전속 작가로 흡수된 점을 들 수 있다. 대안 공간의 열악한 작가 인큐베이팅에 의존하지 않고도 대안 공간 출신 작가들은 상업 화랑으로부터 훨씬 나은 처우를 제공받게 됐다. 대안 공간의 역할을 제도권 미술관들이 대부분 흡수한 10여 년 전부터, 정작 대안 공간만의 차별화된 존재감이 유명무실해진 것도 그 때문이다.

1세대 대안 공간들을 만들고 운영한 세대는 이미 현장에서 잔뼈가 굵은 선수들이 많았다. 루프, 풀, 사루비아다방, 쌈지스페이스, 인사미술공간 등 1세대 대안 공간 중 그렇지 않은 경우는 아마 루프 정도가 아니었을까 싶다. 신생 공간의 상징처럼 지목되는 커먼센터나 시청각은 그들이 초대하는 작가의 면면으로 보나, 정상적 개관과 폐관 시간을 유지하는 점으로 보나, 대안 공간의 계보 안에서 바라보는 편이 더 낮

익다.「서울 바벨」전시가 커먼센터와 시청각을 누락시킨 이유도 두 공간의 운영진 세대와 미학이 흔히 말하는 청년 작가나 신생 공간 세대와는 차이가 큰 데에 있다. 그러므로 전시장 외에 다기능을 수행하는 공간만을 선별적으로 신생 공간이라 좁혀 분류할 필요도 있다.

고효주 효과

2016년 4월 롱보드를 타는 한국 여성의 1분짜리 영상 한 편이 국제 토픽이 됐다. 화제의 인물은 평범한 회사원으로 알려진 고효주이다. 자신의 인스타그램에 보드 타는 영상을 올린 2014년 9월부터 하룻밤 사이 팔로어가 수백 명씩 늘었다는데, 내외신이 입을 모아 그녀를 보드 여신으로 보도한 시점은 고효주의 롱보드 영상이 유튜브에 올려진 2016년부터다. 언론은 그녀의 페이스북 동영상이 2천만 뷰를 기록했다거나, 그녀의 인스타그램 팔로어가 1만 7천 명을 돌파했다는 점을 강조했다. 2016년 4월 30일 현재, 고효주의 인스타그램 팔로어는 19만 7천 명으로, 화제가 된 롱보드 영상은 5만 4천 명으로 나타난다.

　서울 시립 미술관이 중간 정리를 할 만큼 신생 공간은 뚜렷하고 주도적 현상이지만, 신생 공간 현상은 부풀려진 감도 많다. 분야를 막론하고 세상의 화제로 떠오르는 SNS 스타 현상을 한번 보자. 〈팔로어, 리트위트, 좋아요〉의 가시적 수치로 SNS 스타의 진위가 결정된다. 그럼에도 그들의 인기와 영향력은 온라인에 머무는 동안에만 압축적으로 한정될 때가 많다. SNS 스타 고효주에 앞서 실제 피부에 와닿기 전

에 온라인에서 뜨거운 공기로 떠다니다가 금세 잊힌 SNS 스타들은 헤아릴 수 없이 많다. 각양각색의 SNS 스타들이 제도권 문화를 벗어나 색다른 흐름을 형성했지만, 이들은 작심하고 〈제도권 문화를 비판하려거나 혹은 제도권으로 진입할 목적〉으로 출현한 건 아닐 것이다. 인습적 가치관과 미학을 추종하지 않고 자신의 기준을 사심 없이 좇다 보니, 어느덧 세상이 주목할 만한 남다른 흐름을 우연히 만든 것일 게다. 신생 공간 현상도 비슷하다고 느낀다.

〈형체가 잡히지 않는다.〉 내가 만난 제한된 수의 미대생을 전제로 얘기하자면, 이들의 신생 공간에 대해 의견은 이랬다. 이들 대부분이 신생 공간을 온라인의 타임라인에선 본 적은 있지만 오프라인으로 직접 찾아가지는 않았다. 그 점에서 신생 공간의 프로필을 일목요연하게 그릴 수 없는 사정은 비단 스마트폰과 SNS 계정을 갖고 있지 않은 나 같은 사람에게만 해당되는 문제는 아닌 모양이다. 「서울 바벨」에서 신생 공간 운영자들의 인터뷰 영상을 들은 적이 있었다. 많은 신생 공간의 운영자들에게 그들 공간이 신생 공간에 속하느냐는 질문을 던지자, 대부분 미심쩍은 표정으로 불분명한 답변을 내놓았다.

한국 미술계에서 바로 지금 신생 공간 현상이 뜨거운 논쟁거리가 된 배경에는 필연적 조건도 작용한 듯하다. 유사한 현상들을 단일한 키워드로 정리하는 제도 미술계의 생리와 로고나 명패를 달고 SNS에 내놓으면 훨씬 효과적 영향력을 행사하는 걸 깨달은 신생 공간 운영자의 이해가 서로 만난 것 같다. 신생 공간들은 실존하며, 상이한 성격을 지닌 다양한 신생 공간을 엮는 가시적 유대를 보이면서, 유대 시너지로 신생 공간의 확산에 속도가 붙기도 한다. 그렇지만 SNS 스타들의 생리

처럼 온라인을 넘어서는 순간 확산력을 잃는 허수 같기도 하다. 어쩌면 그게 지금 여기에 드러난 신생 공간 현상의 본질 같다.

신생 공간 현상

신생 공간 현상은 미술계의 차세대 출현이라는 신호인 양 읽힐 수도 있지만, 경고 신호로 읽는 편이 더 타당하다고 본다. 잊힌 예술의 원점을 환기시키고 미술계의 구조적 부조리의 일면을 바라보게 만드는 점에서 신생 공간 현상을 읽어야 한다. 2016년 4월 호『미술세계』의 특집 〈미술 생존을 위한 발언들〉에 수록된 미술 생산자 모임에 관여한 박은선의 인터뷰에서 다음과 같은 답변을 읽을 수 있었다. 〈저는 예술가들만 지원하는 그런 복지법은 한 번도 주장한 적이 없어요. (중략) 중요한 건 기본적으로 우리나라의 전반적 복지 체계가 무너져 있다는 겁니다. 대학 반값 등록금도 그렇고, 미대 출신 여성의 경우 결혼과 출산을 하게 되면 사실상 아무런 작업을 하지 못 하게 되는 경우가 많거든요. 이런 게 하나도 해결이 안 되는 실정인데 1년에 얼마 받는다고 해서 삶이 나아지진 않을 거 같아요.〉

　　예술인 복지법에 앞서 보편적 복지의 부실이 문제라는 박은선의 지적처럼, 미대 졸업자의 과잉 생산이 문제라는 것에 앞서 과잉된 대학 졸업자를 양산하는 너무 많은 대학교와 한국의 학력 사회 가치관이 문제일 것이다. 미술 대학과 제도권 미술계와는 전혀 상이한 시각 결과물을 내놓는 신생 공간의 등장도 편중된 미적 취향으로 길들이는 미술계

에 대한 반작용으로 읽어야 한다. 한편으로는 놀이터와 사무실을 겸하는 목적으로 운영한다는 신생 공간의 생리로부터 예술의 원점이 〈놀이〉였다는 것을 환기해야 한다. 놀이는 삶에 확장성을 갖지 못한 채 너무 멀리 가버린 기성 미술계의 대척점에 놓인 가치이니 말이다.

한국 비엔날레의 운영 현황과 사회 문화적 관계

조인호

광주비엔날레
전문 위원

한국은 비엔날레 대국이다. 1990년대 중반 이후 빠르게 늘어나 어떤 곳은 도중에 문을 닫기도 했지만, 대신 다른 비엔날레가 새로 등장하면서 현재 15개 정도가 운영되고 있다. 〈비엔날레〉란 〈격년제 현대 미술 전시회〉라는 용어 의미 외에는 그 성격과 내용 및 체제를 규정하는 특별한 기준이 없다. 그러다 보니 같은 문화권 내에서나 한 도시 안에서도 서로 다른 비엔날레가 따로 운영되기도 하면서 전국적으로 고루 분포하게 되었다. 이름도 전시 내용도 낯설어했던 비엔날레가 짧은 기간 동안 경향 각지에서 인기리에 번창하는 이 현상은 오래전부터 문화 교류 활동이 활발했던 다른 나라들과 비교해도 숫자로 몇 배 수준이어서 주목할 만한 한국의 문화 현상이 아닐 수 없다.

한국 비엔날레의 태동과 확산

한국에서 비엔날레 행사의 시작은 1970년 동아일보사가 주최한 〈국제
판화비엔날레〉가 가장 이른 예이다. 1950년대 말에서 1960년대 초에
전위 미술 세대로 대거 등단한 청년 작가들이 이 시기에 미술 현장의 주
역들로 성장하면서 신개념의 다양한 작품 형식과 활동들을 펼쳐 내고,
주요 언론사들이 이를 지원하는 미술 전시회들을 운영하던 때이다. 이
어 1980년 공간사가 주최한 〈공간국제판화비엔날레〉가 그 뒤를 잇는
데, 이전에 진행되던 〈공간대상〉이 5회째부터 국제전으로 겉모양을 바
꾼 것이다. 2002년 제13회 때는 63개국 1,029점이 전시될 정도로 확장
되었으나 이후 점차 쇠락하다 2011년 제16회 행사 이후 사라졌다.

지방에서는 맨 처음 1981년 〈부산청년비엔날레〉가 만들어졌다.
부산 지역의 현대 미술 운동으로 35세 미만의 젊은 작가들이 부산 화
랑 협회의 후원을 받아 여러 화랑 공간을 연결해서 격년제 미술 행사
를 시작한 것이다. 제2회부터 국제전으로 전환해서 1990년 제5회 때
는 부산 문화 회관을 주 공간으로 11개국에서 107팀이나 참여하였다.
그러나 점차 힘을 잃어 가다가 1994년 제7회 행사 이후 소멸되고, 뒤
에 부산비엔날레의 밑거름을 제공하게 되었다. 부산과 비슷한 성격으
로 1996년 출발한 〈대한민국청년비엔날레〉(이후 세계청년비엔날레)
가 있었다. 대구 지역 청년 작가들의 활동력을 높이기 위해 대구 청년
작가회 주도로 2004년까지 격년제 행사를 치렀다. 그러나 운영상의 문
제로 주최를 대구시로 넘겨 2008년까지 계속하다 이후 대구 아트 페어
의 일부 행사로 변형되면서 결국 사라졌다. 2014년 옛 청년 작가회 주

역들이 주도하여 한 차례 부활의 날개를 폈으나 뒤를 잇지 못했다.

그러나 무엇보다도 한국의 비엔날레가 미술계나 민간 영역에서 공적 영역으로 전환되고 급속도로 확산되면서 춘추 전국 시대가 열리게 된 것은 1995년 〈광주비엔날레〉부터였다. 이전 1990년대 중반까지 작가들이 혹은 언론사가 주최하여 운영되던 국내 비엔날레가 광주비엔날레 창설을 계기로 예술과 정치 사회적 관계들이 결합된 공적 영역의 대형 문화 이벤트로 전환하게 된 것이다. 1988년 서울 올림픽이나 1993년 대전 엑스포를 잇는 국가 단위로 진행되는 대형 국제 문화 이벤트인 이 행사가 언론 매체의 경쟁적 보도와 프로그램들을 통해 대대적으로 홍보되고, 척박한 환경 속에서도 국제적 작가나 전문가들이 대거 참여하여 첫 회는 전국에서 163만 명이라는 기록적 관람객들을 모으면서 한국 문화 예술계에 새로운 메가 이벤트 시대를 열게 되었다. 그리고 때마침 시작된 지방 자치 제도의 정치적 흐름을 따라 경쟁적으로 개설된 각 지역별 문화 관광 축제 가운데 하나로 여러 〈비엔날레〉가 속속 등장하게 되었다.

광주에 이어 부산에서도 부산시 주최로 1998년과 2000년에 연속으로 개최하던 〈부산국제아트페스티벌〉을 2002년 행사부터 〈부산비엔날레〉로 변경하였다. 눈여겨볼 점은 부산뿐 아니라 전주 서예, 청주 공예, 서울 미디어 아트, 경기 도자, 공주 자연 미술, 인천 여성, 광주 디자인, 안양 공공 예술, 대구 사진, 창원 조각, 대전 과학, 평창, 제주 등등 대부분 비엔날레가 관이 주도하는 형태로 바뀌었다는 점이다. 물론 주관은 조직 위원회나 관련 협회가 맡더라도 공공 기관을 앞세워 예산과 행정적 지원을 안정되게 확보하려는 쪽과 대규모 미술 행사를 빌려

도시 문화 관광과 홍보 효과를 취하려는 민관 양측의 이해관계가 상호 작용을 일으키고 있는 셈이다. 따라서 지역의 고유문화 자산 계발 및 교류와 더불어 지자체의 대외 홍보 이벤트로서 효과나 활용도를 기대하고 새로운 비엔날레들이 계속 이어지고 있는 상태이다.

연번	행사명	운영	주최 및 주관	주요 분야
1	서울국제판화비엔날레	1970~1996	동아일보사	현대 판화
2	공간국제판화비엔날레	1980~2011	공간 그룹	현대 판화
3	부산청년비엔날레	1981~1994	조직위	현대 미술
4	대전청년트리엔날레	1987~2000	운영 위원회	현대 미술
5	광주비엔날레	1995~ 운영 중	(재)광주비엔날레, 광주광역시	현대 미술 전반
6	대한민국 청년비엔날레	1996~2008, 2014	대구시, 대구 청년 작가회	현대 미술 전반
7	세계서예전북비엔날레	1997~ 운영 중	전라북도, 조직 위원회	서예
8	청주공예비엔날레	1999~ 운영 중	충청북도, 청주시, 조직위원회	공예
9	SeMA 미디어시티 서울	2000~ 운영 중	서울특별시, 서울 시립 미술관	미디어 아트
10	경기세계도자비엔날레	2001~ 운영 중	경기도, 도자 문화 재단	도예
11	서울 국제 타이포그래피 비엔날레	2001~ 운영 중	문화체육관광부, 한국 공예 디자인 문화 진흥원, 한국 타이포그래피 학회	타이포 그래피

12	부산비엔날레	2002~ 운영 중	부산광역시, 조직 위원회	현대 미술 전반
13	금강자연미술비엔날레	2004~ 운영 중	공주시, 한국 자연 미술가 협회-야투	환경 미술
14	인천여성미술비엔날레	2004~ 2011	인천시, 조직 위원회	현대 미술 전반
15	광주디자인비엔날레	2005~ 운영 중	광주광역시, 광주 디자인 센터	디자인
16	안양공공예술프로젝트	2005~ 운영 중	안양시, 안양 공공 예술 재단	공공 미술
17	대구사진비엔날레	2006~ 운영 중	대구광역시, 조직 위원회	사진
18	이코리아 전북비엔날레	2012	완주군, 조직 위원회	친환경 삶, 예술
19	창원조각비엔날레	2012~ 운영 중	창원시, 추진 위원회	조각
20	프로젝트 대전	2012~ 운영 중	대전시, 대전 시립 미술관, KAIST	예술과 과학 융합
21	애니마믹 비엔날레	2013~ 운영 중	대구 시립 미술관	애니메이션, 만화
22	강원국제비엔날레	2013~ 운영 중	강원도, 강원 문화 재단	현대 미술 전반
23	제주비엔날레	2017 창설	제주 특별 자치도, 제주 도립 미술관	현대 미술, 지역 문화
24	서울도시건축비엔날레	2017 창설	서울특별시, 서울 디자인 재단	도시 건축
25	전남국제수묵비엔날레	2018 창설	전라남도, 전남 문화 관광 재단	수묵화

국내에서 개최되었거나 운영 중인 비엔날레 현황

순수 예술 창작 발표와 교류의 장

〈비엔날레〉는 격년제를 기본으로 한 정례적 현대 미술 전시회이다. 물론 3년, 5년, 10년 만에 한 번씩 개최하는 미술전도 비엔날레라는 유형으로 함께 묶기도 한다. 미술계에는 단체나 기관에서 운영하는 정례적 회원전이나 기획전들이 수도 없이 많다. 비엔날레도 정례적 전시회이지만 그런 시간의 주기보다는 현대 미술에 관한 보다 실험적이고 미술 외적 관계망을 확장하고자 하는 작업 발표와 교류에 비중을 둔다는 점에서 차별성을 갖는다.

한국 비엔날레 가운데 순수 창작 활동과 현대 미술의 발전을 위한 발표와 교류의 장으로 운영된 예들은 동아일보사가 창사 50주년을 기념하여 1970년 처음 창설해서 1996년까지 개최한 서울국제판화비엔날레와 1980년부터 2011년까지 30여 년간 지속됐던 공간판화비엔날레가 앞선 예들이다. 한정된 평면 안에 개성 있는 예술 세계를 집약시켜 내는 회화성뿐 아니라 표현 방법과 기술의 다양성 그리고 화폭 회화의 유일성과 다른 복제성 등으로 작가나 수요자에게 매력적 장르였던 판화를 통해 현대 미술의 진흥을 도왔던 국제 미술제였다.

또한, 1981년부터 1994년까지 부산 지역 35세 미만 청년 미술인들이 현대 미술의 적극적 모색과 창작 활동 활성화를 위해 자생적으로 만들어 운영했던 부산청년비엔날레, 대전 지역 37세 미만 청년 작가들이 만든 1987년부터 2000년까지 치러진 대전트리엔날레, 대구 지역 청년 작가들의 주도로 1996년부터 2008년까지 개최된 대구청년비엔날레(2014년부터 세계청년비엔날레), 대도시의 복잡한 개최 환경 속

에서도 비교적 다른 정치, 사회, 도시 관광 등의 목적성을 앞세우지 않은 2000년부터의 서울 미디어시티 비엔날레(SeMA 미디어시티 서울)과 2001년부터의 타이포그래피 비엔날레 등이 현대 미술의 교류 무대로 또는 행사 자체에 의미를 두는 예들이다.

한국 비엔날레의 본격적 부흥기를 열게 된 광주비엔날레 출범은 정부나 지자체의 정치적 판단과 광주의 도시 배경에 복합적으로 연결되어 있다. 즉, 문민정부가 내건 〈세계화와 지방화〉를 뒷받침하며 첫 〈미술의 해〉 지정을 가시화하고, 〈진상 규명과 책임자 처벌〉이 미제로 남아 있던 〈5.18 광주 민주화 운동〉 이후 도시의 상처 치유와 예술적 승화, 거기에 〈예향〉 전통의 현대적 계발 등의 명분이 국제적 문화 관광 기반이 열악한 광주에서 거대한 국제 예술 행사를 개최하게 된 배경이다.

물론 비엔날레의 모태인 베니스 비엔날레가 100주년을 맞은 1995년에 베니스 자르디니 공원 안 마지막 국가관이 된 한국관 개관에 맞춰 국내에서도 국제 비엔날레를 창설하려는 정부의 정책 의도도 함께 연결되어 있었다. 이러한 광주비엔날레의 정치, 사회, 인문, 예술 등 여러 복합적 탄생 배경은 이후 매회 행사마다 정도 차이는 있지만 주제나 전시 내용에서 지속적으로 반영되는 기본 요소들이다. 이러한 점 때문에 세계 300여 개(세계 비엔날레 협회IBA 웹 사이트 참조) 비엔날레 가운데 유독 광주가 정치, 사회, 인문적 특성이 뚜렷한 비엔날레로 평가되는 이유이고, 다른 비엔날레와 차별화된 중층적 함의를 지니게 되었다. 사실 광주비엔날레 창설 이후 행사의 형식과 체제를 차용 또는 변형한 국내 20여 개 비엔날레들이 만들어졌지만 뚜렷한 정치 사회적 배경이나 특성을 지닌 경우는 광주가 유일하다.

비엔날레는 현대 미술 전시회가 기본 성격이다. 그럼에도 불구하고 최근 문화 행사들이 도시의 일상 또는 지역 사회와 밀착하는 경향이 강해지고, 비엔날레라는 이름으로 이를 이벤트화하는 경우들이 많아지고 있다. 이들은 대부분 예술과 지역 문화의 관광 산업을 결합하면서 전문 예술 행사로 인지도가 높아진 비엔날레 이름을 차용하고 있다. 뿐만 아니라 지방 자치제 속성에 따른 도시 간 경쟁이 치열해지면서 광주와 부산 등 대외 홍보 효과로 성공을 거둔 선례를 따라 후발 주자들이 계속 등장하는 양상이다. 한국과 아시아를 대표하는 실험적 현대 미술의 국제적 매개 거점인 광주비엔날레도 창설 배경이나 차별화된 정체성에서 지역 또는 도시 특성과 깊은 연관을 맺고 있다. 이를테면 예향 전통의 현대적 계발과 더불어 도시에 깊이 남겨진 현대사의 상처와 한국 민주화 운동의 주요 거점으로서 활동을 배경으로 하고 있고, 유무형의 여러 파급 효과로 지역과 국가 차원의 변화나 문화적 브랜드 파워를 만들어 오고 있는 것이다.

또한, 현존하는 세계 최고 금속 활자본인 『직지심체요절』의 제작지라는 역사를 바탕으로 공예와 문화 산업을 접목해서 1999년부터 대규모 국제 공예 전람회의 장을 운영하고 있는 청주공예비엔날레, 조선 후기의 백자 관요 중심지라는 전통을 살려 지역 도자 산업을 진흥시키고자 만든 경기도자페스티벌을 개편해서 2001년부터 새롭게 출범한 경기도자비엔날레, 백제 고도의 고대 문화 역사를 바탕으로 지역 자연 환경에 현장 예술을 결합시킨 〈야투〉 참여 작가들의 활동이 토대가 되어 2004년 첫 장을 연 공주의 금강자연미술비엔날레, 2005년부터 도시의 일상과 시민들의 삶 속에 공공 미술 작품들을 설치해서 도시 문화

자산을 축적시켜 온 안양공공예술프로젝트 등이 그런 예들이다. 그리고 제주의 천혜 자연 관광 자원과 민속 문화 요소들을 자산으로 현대 미술, 지역 문화, 자연환경을 특화시키고자 2017년 시작한 제주비엔날레, 호남 남종화의 전통을 토대로 현대 수묵화의 거점이 되고자 2017년 프레 행사를 거쳐 2018년 첫 회를 연 전남국제수묵비엔날레 등 지역에 뿌리를 둔 신생 비엔날레들이 계속 이어지고 있다.

특정 장르의 전문 행사로 차별성 확보

현대 미술은 오래전부터 과거 재료나 표현 형식에 따른 장르 개념에서 벗어나 복합적이고 다원화되어 왔다. 장르 구분이 모호할 뿐만 아니라 그 구분 자체가 더 이상 의미가 없어진 것이다. 그러나 복합 문화 예술 축제의 형태로 출발한 광주비엔날레에 뒤이어 1990년대 후반부터 지역마다 경쟁적으로 만들어진 한국의 비엔날레들은 다른 비엔날레와 차별화를 위해 특정 장르를 전문 분야로 내세워 지역 문화 정책이나 관광 산업과 연계시키는 경우가 적지 않다.

전주 서예, 청주 공예, 서울 미디어 아트와 타이포그래피 그리고 도시 건축, 경기 도자기, 광주 디자인, 안양 공공 예술, 대구 사진, 창원 조각, 전남 수묵화 등이 그런 특정 분야 중심의 비엔날레들이다. 지역의 문화 자산이나 전통을 현대화시키면서 지역 특성화 사업으로 연결하려는 의도이다. 전국 각지에서 현대 미술의 장르를 나누어 각기 다른 비엔날레를 운영하는 터라 나라 전체로 보면 미술의 전 분야가 고루 지

원 육성되는 형세이다. 그러나 원래 의도가 그런 순수한 예술 지원 및 육성의 목적보다는 현대 미술의 한 조각씩을 떼어 내어 지역 문화나 정책 당국의 기대 효과를 채우려는 경쟁 관계가 앞서기 때문에 지역 간이나 행사 간 유대나 협력은 거의 없는 편이다. 더구나 다른 행사에서 돋보이는 점이나 전시 구성 효과를 높이기 위해 본래 채택한 장르 외 다른 분야나 시각 예술의 일반 요소를 끌어 들이다 보니 오히려 행사 고유특성이 약화되기도 한다.

대부분의 비엔날레는 시각 예술을 특성화한 국제 문화 교류의 장을 표방하고 있다. 예술의 여러 영역 가운데 비교적 젊고 실험적 무대라는 이미지가 강한 비엔날레를 다른 행사나 정책 사업에 연결시켜 문화 도시 혹은 문화 정책의 외연을 넓히려는 의도들이다. 특히 문화, 체육, 관광이 하나로 묶어지는 정부와 지자체의 조직에서도 그렇듯이 스포츠 행사에 문화 예술 행사를 함께 접목시키는 경우들이 있다.

예를 들어 〈2002년 한일 월드컵〉에 맞춰 광주비엔날레 개최 시기를 조정한 적이 있었다. 원래대로 하면 1999년 가을에 세 번째 행사를 열어야 했지만 2000년 봄으로 변경한 것이다. 세기말의 우수와 회의론적 분위기보다는 새 천년 벽두인 2000년 새봄에 빛고을 광주로부터 인류 사회에 미래의 빛을 발신한다는 뜻이 중요한 이유였다. 그러나 이와 함께 2002년 봄에 한국에서 열릴 월드컵 행사를 〈문화 스포츠〉로 만들고, 국내외에서 광주를 찾는 외지인들에게 국제 미술 행사 방문을 유도하여 문화적인 볼거리와 즐길 거리를 풍부하게 제공한다는 목적도 함께 고려된 조치였다. 이에 따라 월드컵 행사 년도 전회부터 시기를 조정하여 제3회는 2000년 봄에, 제4회는 2002년 봄에 월드컵 기간과

겹쳐 개최하였다. 그러나 정작 선수단이나 관계자 그리고 경기 관람 차 방문한 이들의 관심과 예술 행사는 별개인 듯 실제로는 특별한 연결 효과가 나타나지 않았다. 오히려 실내에서 차분하게 작품을 교감하는 미술 전시회의 특성과 달리 자연 생명 현상의 기운이 밖으로 발산되고 날씨 변덕이 심한 봄날의 기후 환경이 행사 운영에 부적절하여 2004년 행사부터 다시 가을로 되돌리게 되었다.

스포츠와 예술 행사의 결합은 강원국제비엔날레(평창비엔날레)에서도 마찬가지이다. 2018년 평창 동계 올림픽을 문화 올림픽으로 꾸미고, 열악한 강원권의 문화 환경을 채워 줄 국제 미술 행사로 비엔날레를 택한 것이다. 그러나 2013년 첫 행사를 시작할 때도 정책적 필요에 따라 3개월여 만에 급조하여 만들다 보니 국제 행사로서 아쉬운 점이 많았고, 이런 충분치 못한 준비 기간과 행정적 일정에 끼워 맞추듯 행사를 추진하는 방식은 여전히 반복되고 있다. 강원도의 민속 문화와 관광 자산들을 연결한 장소 선정과 행사 구성에서 비엔날레에 거는 지역의 기대가 높은데, 원래 창설 당시 목표했던 2018년 2월에 열리는 평창 동계 올림픽 기간 동안 제3회 행사에서 올림픽과 비엔날레의 시너지 효과가 어떤 결과로 나타날지는 미지수였다.

스포츠 분야는 아니지만 대형 국제 행사의 브랜드 이미지를 연계시킨 프로젝트 대전도 주목되는 예이다. 1993년 열린 대전 엑스포의 자기 부상 열차, 갈락티파스, 뉴로컴퓨터 등 첨단 과학 기술 분야에서의 개최 성과와 당시 구축된 과학 특화에 기반으로 한 시설이나 과학 도시 이미지를 살려 대전 시립 미술관에서 예술과 과학의 결합이라는 격년제 국제 미술 행사를 운영하고 있다. 물론 엑스포 당시에도 촉각

예술전, 테크노 아트전, 리사이클링 아트전 등 미술 행사를 곁들여 문화적 다양성을 곁들였지만, 일회성으로 끝날 대규모 국제 행사의 개최 효과를 비엔날레 형식으로 이어가고 있는 것이다.

비엔날레의 주요 가치와 향후 과제

어떤 행사든 지속성을 갖기 위해서는 그 의미와 가치에 대한 공감대가 중요하다. 비엔날레라는 명칭만 빌렸을 뿐 아예 지역 문화 축제의 장으로 변용되는 현상이 더 강해지고 있는데, 그러나 비엔날레 본연의 성격과 가치는 존중되고 지켜져야 마땅하다. 그렇기 때문에 비엔날레의 본래 가치는 결국 지속적 과제이기도 한 것이다. 실험적 창작 활동을 북돋우고 현대 미술의 담론을 확장시키면서, 국내외 교류 통로와 교감의 공간을 넓히고, 대규모 이벤트성 행사를 통해 일반 대중의 관심과 접촉 기회를 더 많이 늘림으로써 시각 예술의 성장은 물론 국가나 지역의 예술 무대와 문화 관광 산업을 활성화시킨다는 점은 분명 춘추 전국 시대 속 비엔날레의 순기능이다.

그러나 비슷비슷한 유형의 미술 이벤트들이 지역명만 바꿔 단 간판으로 도처에서 끊임없이 열리고, 같은 시기에 3~4개씩 겹쳐 개최되기도 한다. 그러다 보니 현대 미술에서도 〈특별한 문화 경험의 장〉이었던 비엔날레에 대한 흥미를 반감시키고 피로감을 느낀다는 반응도 나타난다. 더구나 국제 행사로서 품격과 내용을 갖춰 손님을 초대할 만한 전문 기획자나 경험 있는 실무 인력들이 부족한 상태에서 경쟁적으

로 행사만 늘어나다 보니 결국 몇몇 인사에 의한 비슷한 기획이 재가공되거나 행사 운영에서도 부실해지는 요인이 되기도 한다. 따라서 비엔날레 대국의 장단점 속에서 각 비엔날레들에게 모두 요구되는 것이면서 서로 맞물려 있기도 한 본연의 가치와 과제가 새삼 중요해지고 있다.

다종다양한 현대 미술 현장에서도 비엔날레는 개념적 파격성과 함께 창작과 공유의 방식이나 표현 형식 등에서 기존의 것을 넘어 새 장을 열어 가는 시대 문화의 선도여야 한다. 이 점은 현대 예술의 공통된 과제이기도 하지만 특히 파격적 실험과 전시 구성을 시도해 온 비엔날레는 당연히 그런 공간이고 그래야만 한다는 기대를 받는다. 따라서 어떤 면에서는 주기적 행사의 반복과 실행에서 쌓여진 노하우가 자기 내부의 틀로 굳어질 수도 있으므로 조직 전체가 끊임없이 자기 혁신과 노력을 가다듬어야 한다. 물론 미술관과 갤러리에서도 과감하고 무게 있는 기획전들이 수시로 열린다. 하지만 비엔날레는 본래 성격 자체가 보다 대담하고 일반 통념과 기준을 뛰어넘는 예술적 실험의 장이다. 이를 통해 현대 시각 예술의 다원적 요소들을 증폭시켜 내고 그 활동력과 교류의 폭을 앞서 넓혀 가는 주 무대여야만 한다.

또한 동종의 행사들이 많아질수록 차별화는 필수이다. 단지 특정 장르를 전문으로 한다고 차별성을 내세우기에는 유사 행사가 너무 많고 일반 향유자들의 문화적 안목도 훨씬 달라지고 있다. 창설 동기가 도시 역사와 시대적 배경에 따른 것이든, 예술 내부적 동인에 의한 것이든, 지자체의 정책적 필요에 따른 것이든, 독자적 성격이 명확해야 한다. 예술에서 공감대와 상품성을 좌우하는 행사 내용의 차별화도 결국은 본래 뿌리와 지향하는 가치에 따라 달라지기 때문이다. 또한, 일

반 미술관이나 갤러리에서 기획하는 전시와는 당연히 달라야 한다. 그 전시들과 같은 공간을 쓰는 경우도 없지 않은 데다, 전시 내용과 구성이 특별히 다를 것도 없으면서 애써 다른 종류의 행사인 것처럼 비엔날레라는 이름만 빌려 포장한다 해서 관람객으로부터 진정한 공감을 얻거나 지속적 관심을 모을 수는 없기 때문이다.

도시 문화 속 공공성 확대와 인재 양성

요즘의 문화는 도시 간 교류와 협력 그리고 경쟁이 일반화되어 있다. 도시의 한 행사가 나라를 대표하여 국격을 높이기도 하고 지역은 물론 나라 전체에 파급 효과를 만들어 내기도 한다. 그러다 보니 행사의 뿌리가 결국 개최 도시 또는 지역일 수밖에 없게 되었다. 개최지의 역사 및 문화 전통과 자산, 이를 응집시켜 내고 새롭게 키워내는 리더와 구성원들의 의지나 활동력, 정치 사회적 관계나 경제적 뒷받침에 따라 행사의 힘이 달라지기도 한다. 비엔날레가 민간 영역의 자생적 행사들에서 오늘날 지자체나 기관의 제도권 이벤트성 행사로 바뀌었다 할지라도 이를 통해 지역 또는 도시의 문화 비전과 연결된 동반 성장에 대한 도시 공동체의 합의와 신뢰는 그 행사의 저력일 것이다.

특정 장르나 소구 대상 혹은 장소와 공간 등의 일정한 범주에 국한하지 않는 요즘 현대 미술에서 국내외로 확장된 비엔날레의 틀을 이용해 지역 사회나 도시 문화 속 공공 가치를 늘려갈 수 있다. 지역 사회와 도시의 미래 비전을 여는 정책 사업을 발굴하고 실현하는 데 있어

비엔날레의 브랜드 파워를 통해 이를 뒷받침해 줄 수도 있다. 또한 시민이 주체가 되는 전시 추진 과정과 참여 프로그램도 비엔날레의 공공성을 키우는 방법이 된다. 다만, 비엔날레는 일반 사회 교육이나 시민 문화 프로그램과는 달라야 한다. 따라서 대부분의 비엔날레가 당초 목표했던 지향점을 분명히 하고 차별화된 행사 내용과 추진 과정을 통해 이를 공공 가치로 실현해 가야만 하는 것이다.

비엔날레라는 이름을 붙인 행사는 일정한 주기성을 가지므로 일회성 이벤트가 아니다. 따라서 안정된 체제로 지속적 개최를 위한 내적 기반을 다지기 위해서는 경영이라는 전문 영역이 더 중요하게 되었다. 더욱이 요즘 같은 장기 경기 침체기에 민간 부문의 후원 확보나 자체 재원 조성이 어려운 상황인 데다 공공 기금 지원도 훨씬 까다로워진 절차와 경영 지표 중심의 평가, 초기 준비부터 결과 정리와 후속 환류까지 전 과정을 통합 관리해야 하는 상황이다 보니 경영 전문성을 더 많이 필요로 하게 되었다. 문화 예술의 자율성과 불특정성이 위축될 정도의 최근 행사 개최 환경은 비엔날레 같은 보다 자유롭고 창의적인 예술 무대 운영에도 상당한 부담이 되고 있다.

사실, 순수 예술 행사를 통한 이윤 창출이나 수익 사업은 한계가 있다. 그럼에도 공공 예산의 지원 관리에서 경제 지표에 의한 계량화된 가치 측정이 정성적 평가보다 훨씬 비중이 높은 현실에서 자생력을 높여 가도록 요구받고 있다. 그러다 보니 보다 효율적 행사의 운영과 함께 무형의 문화 영향 또는 비가시적 성과의 구체적 객관화로 정책 당국이나 문화 기관, 민간 기업, 시민 사회에 공감대를 넓히는 것이 주요 과제가 되어 있다. 따라서 이러한 차별화된 문화적 가치와 경영 성과를

균형 있게 이끌어 갈 수 있는 리더의 역할이 더욱 중요한 덕목이 되고 있는 것이다.

비엔날레는 단지 현대 미술뿐 아니라 인문 및 사회 여러 분야와 밀접한 관계를 맺고 있다. 행사 추진이나 성과 공유에서 뿐만 아니라 창의적 사고를 열어 주는 자극원이기도 하다. 한국에서 본격적 국제 비엔날레 시대로 전환된 지 이제 20여 년이 지났고, 시대 문화와 사회, 세상을 바라보는 다양한 시각과 표현들을 주기적으로 접하면서 성장한 〈비엔날레 키즈〉들이 미술계뿐 아니라 사회 각 분야에서 주역이 되어 창의적 역할을 펼치고 있다. 직간접적 관람 학습에서부터 참여 작가, 도슨트, 운영 인력, 자원 봉사 등으로 현장을 경험하면서 쌓은 문화 감각과 사고 확장 그리고 실현 방법에서 세대 문화가 달라져 있는 것이다. 문화는 결국 사람 속에서 형성되고 사람들로 인해 그 힘과 가치가 달라진다. 비엔날레라는 통념 밖의 특별한 문화를 경험한 세대들이 지역 사회와 나라 그리고 인류의 미래 자산들로 성장해 가는 만큼 창의적인 인력 양성은 비엔날레의 중요한 가치이자 지속적 과제이기도 하다.

레지던시란 무엇인가

박순영

서울 시립 미술관
학예 연구사

젊은 미술 작가들의 활동이 활발하다. 2000년대 초중반을 시작으로 미술 시장이 활기를 얻고, 아시아 미술이 세계적으로 주목을 받았다. 이에 힘입어 정부와 공공 기관의 지원책이 다양하게 실행되었고 지금도 지속되고 있다. 문화예술위원회는 문화예술진흥기금을 통해 실험적인 전시를 적극 지원하였고 대안 공간을 비롯한 새로운 창작 공간의 운영을 보조하면서 다양한 방식의 지원 정책을 펼쳤다. 다른 한편으로 국공립 미술관의 역할도 한몫을 했다. 주요한 전시들을 통해 현대 미술에 대한 인식의 폭을 대폭 넓혔고 창작 공간으로서의 레지던시를 운영하여 젊은 작가를 미술계에 매개하는 플랫폼이 되어 주었다. 이로 인해 젊은 미술 작가들의 한국 미술계 진입이 예전에 비해 훨씬 수월해졌고, 그만큼 활발한 활동도 할 수 있게 되었다. 이번 장의 내용은 예술가가

삶을 사는 터전이자 창작 활동을 펼치는 하나의 장(場)으로서의 〈레지
던시residency〉이다. 그렇다면 레지던시란 무엇인가. 레지던스라는 간
판은 도심 곳곳에서 쉽게 볼 수 있다. 오피스텔이나 모텔과 같이 숙박
이나 거주 시설에 새롭게 붙은 명칭이다. 젊은 미술인이라면 공공 기관
에서 운영하는 창작 공간 또는 창작 스튜디오를 연상할지 모른다. 하지
만 미술과 관련된 시설이라면 레지던시가 적합하다. 한 끗 차이일지라
도 이 둘은 성격상 엄연히 다르기 때문에 먼저 명칭에 대해 짚어 볼 필
요가 있다.

창작 지원 프로그램, 레지던시

레지던시는 예술가들이 특정 공간에 거주하면서 창작 활동에 전념할
수 있도록 공간을 제공하고, 예술가들의 창작 활동을 위해 전시, 연구,
국제 교류 등의 다양한 프로그램 및 사업을 운영하는 일종의 창작 지원
프로그램이다. 따라서 그 명칭은 아티스트 인 레지던스의 줄임말이라
할 수 있다. 영어권에서는 일반적으로 레지던시 또는 레지던시 프로그
램으로 칭하고, 우리나라에서는 창작 공간 또는 창작 스튜디오라는 명
칭을 붙여서 사용한다.[1] 예술가들이 모여서 집단으로 창작하는 일은 오
래전부터 있었으나 현재 미술계에서 통용하고 있는 레지던시는 1960

1 서울 시립 미술관은 2012년 난지 미술 창작 스튜디오의 영문 명칭을 〈난지 아트 스
튜디오〉에서 〈세마 난지 레지던시〉로 변경했고, 국립 현대 미술관은 2015년 창동 레지
던시와 고양 레지던시로 국영문 명칭을 통일해서 변경했다.

년대 후반, 비교적 최근 들어 사용하면서 알려지기 시작하였다. 우리말로는 〈예술 창작 공간〉을 의미한다. 기원을 추적해 보면, 1900년대 초 미국에서 시작된 야도 주식회사와 우드스톡 길드를 1차적 연원으로 보며, 이후 프랑스의 파리 국제 예술촌과 더불어 유럽 전역으로 활발하게 퍼져 나간 1960년대를 2차적 발전 단계로 구분할 수 있다.[2] 전자는 예술 애호가인 개인이 설립하였고, 후자는 국가 차원에서 이루어졌다는 점에서 차이가 있다. 하지만 둘 다 예술가들의 창작을 지원하기 위해 설립되고 운영되었다는 점에서 레지던시의 기원 중 하나로 볼 수 있다.

우리나라가 레지던시에 관심을 갖게 된 시점은 1990년대 이강소가 뉴욕 롱아일랜드에 위치한 PS1의 스튜디오 프로그램에 참여한 시기로 볼 수 있다. PS1은 폐교를 개조하여 전시 및 창작 공간으로 운영된 공간으로서, 당시 실험적 예술가에게 1년 동안 창작할 수 있도록 공간을 지원하고 전시를 열어 주는 국제 교류 프로그램을 진행했다. 2000년부터는 MoMA에서 공동으로 운영하면서 MoMA PS1으로 바뀌어, 건축을 비롯한 다양한 장르의 실험적 전시들을 개최하고 있다. 한국에서도 이와 유사한 사례가 있다. 1995년, 충북 청원군 소재의 폐교인 회서 분교를 예술가들이 창작 공간으로 활용한 것을 우리나라 레지던시의 시초로 볼 수 있다. 이를 시작으로 1997년, 문화예술위원회(당시 문화예술진흥원)의 〈예술창작공간조성〉 지원 사업이 시작되어 다수의 창작 공간이 조성되었다. 하지만 자체 재원 확보의 어려움과 시설 노후로 인한 불편이 해결되지 않았고, 레지던시에 대한 인식이 부족

2 https://en.wikipedia.org/wiki/Artist-in-residence.

한 데다 전문 인력이 없어서 관리가 제대로 이루어지지 않았다. 또한, 1998년도 정부의 창작 스튜디오 확충 계획에 따라 2004년까지 지역별로 특화된 창작 공간이 다수 만들어지기도 했다. 이러한 일련의 움직임과 제도적 뒷받침은 국공립 기관 차원에서 레지던시가 운영되는 동력이 되었다. 1995년 광주 시립 미술관의 〈팔각정 창작 스튜디오〉를 시작으로, 2002년 국립 현대 미술관의 〈창동 창작 스튜디오〉(2015년 창동 레지던시로 변경), 2006년 서울 시립 미술관의 〈난지 미술 창작 스튜디오〉가 개관한다. 그렇다면, 현대 미술은 왜 레지던시를 필요로 하는 것일까. 이는 예술 제도론의 입장에서 찾아볼 수 있다.

　예술계 또는 미술계는 인위적으로 표현되거나 선택된 하나의 사물에 예술의 지위를 부여하는 예술 제도를 의미한다. 이러한 제도론을 구체적으로 개진한 이론가는 미국의 미학자 조지 디키George Dickie이다. 그는 예술을 예술이게끔 하는 데는 〈예술계〉가 중요한 작용을 한다고 말한다.[3] 작품을 생산하는 예술가와 감상하는 관람자 그리고 이들을 매개하는 관계자(이론가, 큐레이터, 미술 기자)들이 그가 말하는 예술계를 구성하는 주요 구성원이다. 디키가 예술계에 대해 정의한 세부 내용을 보면, 예술가는 예술에 대해 이해하고 예술 작품을 제작하거나 참여하는 사람이고, 예술 작품은 대중에게 전시되기 위해 창조된 일종의 인공물이며, 예술계는 예술계 내 모든 체제의 총합이라고 기술하고 있다.[4]

3　김진엽, 『예술에 대한 일곱 가지 답변의 역사』(서울: 책세상, 2007), 117면.
4　조지 디키, 『예술 사회』, 김혜련 옮김(서울: 문학과지성사, 1998), 125~128면.

예술을 제도 측면에서 규정하려는 이러한 태도는 예술을 정의하기 위한 많은 시도에서 비롯되었다. 모방의 기준을 통해 가치를 판단하는 재현론, 인간 감정의 표현에 가치를 둔 표현론, 형식의 적합성과 완결성을 기준으로 삼는 형식론 등이 대표적이다. 그들이 예술에 적용하기 위해 고안한 몇 가지 정의를 살펴보면, 이상이든 현실이든 외부 세계를 잘 묘사한 재현 기법이나, 세상과 조우하면서 발생하는 인간 내면의 감정과 느낌을 분출하는 표현 방식, 그리고 외부 사물이든 내면 감정이든 또는 양자 간의 충돌을 통해 발생하는 어떤 현상이든 간에, 그 내용을 잘 담아낸 그릇과 같은 적합한 형식의 조합과 다양한 표현들을 가치 평가하기에 유용했다. 하지만 20세기 모더니즘과 함께 새롭게 등장하는 다양한 예술 양상을 수용하기에는 충분한 기반이 되지 못했다. 여기서 디키의 제도론을 필요로 하게 된 이유를 찾을 수 있다. 제도론은 현대 예술이 다양성의 토양에서 전개될 때, 현재로서는 이를 허용하기 위한 하나의 장치나 명분이 될 수 있다. 왜냐하면 예술을 구체적으로 정의하지 않지만 아예 정의할 수 없다는 생각보다는 진보적이기 때문이다. 제도론의 측면에서 보면, 예술 작품이 전시를 통해 예술계에 진입하듯이 레지던시는 예술가에게 제도적 환경을 제공하면서 예술가로서의 지위를 부여한다고 할 수 있다.

현대 미술계의 중요한 구성원, 레지던시

〈레지던시는 미술계에서 무슨 일이 벌어지고 있는지 볼 수 있는 창문

입니다.〉뉴욕에서 활동하고 있는 어느 큐레이터가 한 말이다.[5] 레지던시는 현대에 새롭게 등장한 예술계의 구성원으로서 다른 구성원과 함께 일정 부분 중요한 역할을 한다. 우선, 레지던시는 예술가의 다양한 표현 의지와 방식을 수용하고 실현할 수 있는 장이 된다. 또한, 공신력을 갖춘 기관이 심사를 통해 선정한다는 측면에서 작가에게 변별력을 부여한다. 선정되어 프로그램에 참여하는 작가는 지역성을 담보로 다양한 교류의 기회를 갖게 되고, 표현 양식에 있어서도 다수의 작가와 영향을 주고받으면서 자신이 표현하고자 하는 바를 폭넓게 실험할 수 있다. 이와 더불어, 미술계의 관심과 주목도 받는다. 이는 동시대 예술계의 성향과 연관이 깊다.

현대 예술계는 대체로 다양한 표현에 대해 호기심을 갖고서 긍정적으로 수용한다. 시대가 바뀌면 예술계 구성원도 바뀐다. 레지던시는 다양한 실험을 할 수 있는 여건을 제공하고 교류를 활발히 할 수 있으며, 〈공동체를 만들고 미술가의 작업을 발전시키고 새로운 기술을 배우기에 훌륭한 수단이 된다〉.[6] 그런 가운데 젊은 작가가 동시대 작가로서 성장하고 진출할 수 있는 교두보의 역할도 병행한다. 이로 인해 레지던시는 다양성을 전면에 내세우는 현대 예술계에서 중요한 자리를 차지하게 되었다고 할 수 있다.

레지던시는 PS1이나 회서 분교처럼 대체로 유휴 시설을 개조해서 운영된다. 창동 레지던시는 마트 건물이었고, 난지 미술 창작 스튜

5 헤더 다시 반다리Heather Darcy Bhandari, 조나단 멜버Jonathan Melber, 『아무도 알려 주지 않는 예술가 생존법 ART/WORK』, 김세은 옮김(파주: 미진사, 2015), 172면.

6 위의 책, 147면.

디오는 침출수 처리 시설이었다. 선감 학원(소년원)을 개조한 경기 창작 센터와 문화재로 등재된 개항기의 옛 건물을 개조한 인천 아트 플랫폼도 대표적인 예라 할 수 있다. 서울 문화 재단은 서울시의 유휴 시설을 개조하는 방식으로 금천 예술 공장, 서울 무용 센터(홍은 예술 창작 센터), 연희 창작촌 등과 같은 특정한 장르로 구분한 창작 공간을 만들었다. 현재, 경기, 인천, 대전, 대구, 제주 등, 문화 재단 산하의 레지던시를 포함해 총 38여 곳이 있으며, 〈도시 재생〉과 〈도시 활성화〉 정책과 맞물려 계속 증가하는 추세이다. 더불어 정부 주도의 국립 아시아 문화 전당 창 제작 센터ACC_R가 2015년 개관하였다. 이외에도 석수 아트 프로젝트나 오픈 스페이스 배 등 예술가 및 지역 주민들이 직접 만든 다양한 레지던시도 있다.

유휴 공간이 레지던시의 하드웨어라면 공간에서 운영되는 프로그램은 소프트웨어라 할 수 있다. 프로그램은 주로 창작 지원과 지역 연계 활동으로 나눠 볼 수 있다. 국공립 미술관에서 운영하는 프로그램은 창작 지원에 중점을 두고 있는 반면, 사단이나 법인 주도의 기관은 지역 연계를 병행하고 있다. 미술관에서 운영하는 창작 지원형 프로그램들은 대체로 유사하다. 개별 작업실을 제공하고, 전시 개최와 연구 활동 등으로 이루어진다. 1년 단위로 운영되며, 입주 기간 중이나 끝나는 시점에 오픈 스튜디오를 개최하면서 한 기수를 갈무리한다. 여기서는 난지 미술 창작 스튜디오의 프로그램을 사례로 창작 지원을 위한 프로그램 중 몇 가지를 살펴보겠다.[7]

7 여기서 다루는 난지 미술 창작 스튜디오 사례는 2011년부터 2018년까지의 프로그램에 해당한다.

레지던시 프로그램은 작가에게 창작에 전념할 수 있는 공간을 제공하고 자기 계발을 할 수 있도록 도움을 줄 수 있어야 한다. 도움은 내적 측면과 외적 측면으로 구분해 볼 수 있다. 우선, 내적인 도움을 위해 연구 프로그램을 운영한다. 현대 예술은 순수하게 창작자의 의도나 설명 혹은 기술적 성취만으로 가치를 인정받기 힘들다. 예술가나 예술로서의 지위를 인정받기 위해서는 개념과 기법의 적합성, 시의 적절한 내용과 의미, 새로운 양식의 창조성 등을 뒷받침하는 설명이나 이론적 근거가 필요하다. 따라서 예술가는 본인 작품에 대한 다양한 층위의 의미를 논리적으로 전달하기 위해 적절한 이론을 갖고서 작품을 분석하고 어떻게 논의될 수 있는지 알아야 한다. 이에 관한 프로그램으로 〈난지 비평 워크숍〉과 〈난지 글쓰기 워크숍〉이 있다. 전자는 미술 관련 이론가 및 큐레이터와 연계하여 개별 인터뷰와 공동 논의 과정을 거친 후 최종적으로 비평문을 생산하는 프로그램이다. 이를 통해 작가는 비평가와 함께 자신이 연구한 내용을 점검하고 작품의 의미를 파악하면서 이론적 기반을 마련한다.

난지 글쓰기 워크숍은 〈작가 자기소개 글쓰기〉와 〈작품 설명 글쓰기〉로 구분된다. 글쓰기의 기술적 부분과 구성 요소를 강의와 논의를 통해 이해하는 방식으로 운영한다. 다음으로, 외적인 도움을 위해 전시와 국내외 교류 사업을 운영한다. 전시를 위한 프로그램은 〈난지 아트 쇼〉를 들 수 있다. 프로그램 기획실에서는 전시 운영 전반을 위한 설명서를 제공하고, 입주 작가는 이를 갖고서 주제 선정과 작가 구성 그리고 예산 편성부터 홍보, 설치, 개막, 진행 등 전시의 모든 부분을 직접 수행한다. 난지 아트 쇼를 통해 작가 간 교류가 활발해지고 다양

한 형식의 실험적 전시가 만들어진다. 이와 함께 레지던시에서 가능한 일종의 전시이자 큰 연례행사로서 〈오픈 스튜디오〉가 있다. 다른 레지던시들도 대체로 매해 1~2회 정도 개최하는 레지던시의 고유 사업으로서 스튜디오를 전면 개방하고 관객을 맞이하는 일종의 파티나 축제와 같은 행사이다. 이날 방문하면 작가들의 창작 스튜디오라는 현장에서 작품을 감상하고 작가를 만날 수 있다. 한편, 작가에게는 많은 미술 관계자와 교류가 가능한 시간이 된다. 교류 사업으로는 〈국외 입주자 교환 프로그램〉이 있다. 해외 레지던시 기관과 협약을 맺고, 연간 출신 작가 한 명씩을 교환하여 상대 기관의 프로그램에 참여하게 한다. 국립현대미술관의 창동 레지던시가 교류하는 기관은 12개로 가장 활발하다. 난지 미술 창작 스튜디오는 2015년을 시작으로, 현재 4개 기관과 교류하고 있으며, 그중 핀란드의 HIAP나 일본의 BankART1929는 국제적으로 인정받고 있는 레지던시라 할 수 있다.

레지던시의 역할과 의미

레지던시가 현대 미술계에서 중요한 구성원의 하나로 자리하게 된 이유는 앞서 다뤘듯 작가들이 다양한 표현 방식을 실험할 수 있고 젊은 예술가 양성에 효율적이기 때문이다. 또한 다양한 장르에서 활동하는 작가들 사이에서 교류가 쉽게 이루어지고, 미술계를 구성하는 관계자와 관계망을 형성하기에 수월하다는 조건을 들 수 있다. 미술 이론가나 연구자, 큐레이터나 문화 기획자 또는 갤러리스트 등, 미술 관계자들은

이러한 관계망을 통해 작가에게 훌륭한 조력자로서 역할을 하게 된다. 또한, 입주 기간 중 개인적으로나 프로그램을 통해서든 작가들 간에 이뤄지는 일련의 교류는 작품 내용을 풍성하게 하고 기술적 정보를 획득하는 데 중요한 토양이 된다. 그러므로 레지던시는 프로그램을 통해 작가의 성장에 도움을 주는 것도 중요하지만 관계망 형성에 유리한 장점을 잘 활용해서 이에 대한 요구에 부응해야 한다.

레지던시의 운영 방향은 예술가의 창작 자체에 도움을 주는 교육적 측면과 그들이 예술 활동을 지속하도록 활동 영역을 넓혀 주는 교류의 차원을 함께 고려해야 한다. 네덜란드 레이크스 아카데미의 레지던시 디렉터 엘리사벳 반 오데이크Elisabeth M. W. van Odijk는 프로그램의 의미를 〈미술을 생산하는 것이 아니라, 보다 균형 잡히고 성숙하며 다각적인 미술가〉를 만들어 내는 것이라 말한다.[8] 아시아 문화 전당의 문화 정보원에서 2015년 주최한 세미나 〈아시아 문화 아카데미의 미래〉에서 발표한 내용 중 작가의 성장을 위해 운영하는 프로그램의 방식은 다음과 같다. 기술 부분, 시설 부분, 이론 부분으로 나누어 지원하고, 세 가지 분야에서 테크니션과 어드바이저를 통해 코칭 시스템을 운영한다. 이를 통해 작가 스스로 자신의 역량을 계발할 수 있도록 지원하는 것이다. 레이크스 아카데미 레지던시는 매해 25명의 작가를 선발하여 길게는 2년 동안 머물도록 하는데, 그중 절반은 해외 작가로 운영하면서 작가 간 국제적 네트워크를 형성하도록 관리한다. 또한 해외 유수

8 「관계적 시간/Emerging Other」(2016) 전시 도록에 실린 글에서 발췌함. 전시는 한국문화예술위원회와 레이크스 아카데미 교류 10주기를 기념하기 위해 아르코 미술관에서 개최한 특별전이었다.

기관에 출신 작가를 지속적으로 소개하면서 작가를 후속 지원하고, 동시에 타 기관과의 관계를 확장하고 유지하고 있다. 〈레지던시의 궁극적 목표는 작업이 아니라 작가에 있다.〉 레지던시 운영자인 마르테인티 할만Martijntje Hallmann[9]의 말이다. 이를 다르게 얘기하면, 입주 작가가 누구이며 어떠한 활동을 하는지에 따라 그가 참여하는 레지던시의 의미가 변화하거나 유지될 수 있다는 뜻으로 해석해 볼 수 있다.

앞서 살펴보았듯 레지던시는 미술계의 지원 체계 중 하나로서 창작자의 창작과 교류를 지원한다. 그리고 창작자에 의해 지속된다. 둘은 〈물길〉과 같이 태생적으로 분리해서 생각할 수 없는 관계이다. 물이 길따라 흐르고 길은 물 따라 생기듯, 작가는 레지던시를 통해 창작을 지속하고 레지던시는 작가를 통해 미술계에서 제 기능을 한다. 레지던시와 작가가 공생하는 만큼 운영자는 작가의 자율성을 보장하고 작가는 작업을 통해 프로그램의 내용이 풍부하게끔 도와야 한다. 작가가 궁극의 목적이라는 말은 사람이 중요하다는 의미를 지닌다. 사람의 관계는 신뢰를 통해 유지된다. 운영자와 작가, 작가와 작가, 나아가 작가와 예술계는 서로를 존중하고 소통하면서 성장해야 한다. 성장의 방향은 현대미술의 흐름이 그렇듯 어떻게 진행될지 모를 일이다. 하지만 예술계에 진입한 다양한 작가가 모였고 제도가 보장해 주니 무엇이든 시도해 볼 수 있지 않은가. 레지던시의 역할과 의미는 여기서 찾을 수 있다.

9 위의 전시 도록에서 인용.

포스트뮤지엄의 경계와 큐레이터십

조진근
전 국립 현대 미술관
전시기획1팀장

한국 박물관 협회 자료를 보면 현재 국내에 등록된 박물관과 미술관이 약 700개라고 한다. 이글은 우리의 일상으로 다가온 미술관의 현재 모습과 나아갈 방향을 포스트뮤지엄의 〈큐레이터십〉을 키워드로 살피고자 한다. 〈포스트뮤지엄〉이라는 용어는 미술관의 목적 및 기능과 연관된 말로 최근 오픈하는 미술관들의 트렌드를 반영하고 있다. 예컨대 서울 시립 북서울 미술관(2013), 국립 현대 미술관 서울관(2013), 수원 시립 아이파크 미술관(2015), 플랫폼엘-컨템포러리 아트센터(2016) 등 새롭게 개관한 미술관들은 전시뿐 아니라 퍼포먼스, 영상, 강연 등 다양한 프로그램을 수용할 수 있는 복합 문화 공간을 지향하는 포스트뮤지엄의 이념을 반영하여 설계된 미술관들이다. 계몽주의 교육을 기치로 내세웠던 근현대 미술관과 비교할 때 포스트뮤지엄은 수용자 중

심의 운영 가치를 내세운다. 포스트뮤지엄은 레스토랑이나 편의 및 휴게 시설을 확충하여 대중들이 편리하게 이용할 수 있도록 미술관의 문턱을 낮추고 관람자의 눈높이에서 생각하고 그들의 요구에 적극 호응하고자 한다. 큐레이터십이란 미술관을 움직이는 관장, 팀장, 큐레이터의 역할과 업무의 상호 작동 관계를 미술관 조직의 역동성 차원에서 분석한 리더십 이론이다.

포스트뮤지엄의 모호한 경계

이렇게 미술관의 시설이나 운영 목표에서 포스트뮤지엄 전환이 빠르게 진행되고 있다면 포스트뮤지엄의 이념에 부합하는 전시나 교육 프로그램들도 성공적으로 정착되고 있는가? 아직까지 대중들에게 포스트뮤지엄이라는 말은 생소하게 들릴 수 있지만 포스트뮤지엄에 대한 대중적 관심과 논란을 촉발한 사건은 지드래곤을 아이콘으로 한 「피스마이너스원: 무대를 넘어서」(2015) 전시일 것이다. 〈포스트뮤지엄이라는 비전에 따라 관행적이고 제도적이던 미술관 전시의 한계를 극복하고, 누구든 향유할 수 있는 낮은 문턱의 전시장이 되기를 바란다〉라는 미술관의 기획 의도와 〈대형 기획사 소속의 아이돌 스타가 공공 미술관과 벌인 상업적 기획으로 미술관이 기업 홍보관으로 전락한 경우〉라는 언론의 비난이 팽팽하게 맞섰기 때문이다.

전시 기획 의도와 전시 평가가 충돌하는 이유는 모호한 포스트뮤지엄의 경계 때문이다. 미술관이 공공성을 유지하면서 수용자에게 적

극 다가서는 대중 프로젝트를 성공적으로 이끌 수 있는가? 관객 규모에 민감한 포스트뮤지엄은 영화가 블록버스트에 쏠리는 것처럼 대형 프로젝트 기획 전시의 유혹에서 자유로울 수 없다. 공공 미술관은 건전성 확보를 위해 대중 취향을 무시하고 실험적 아방가르드 미술만 고집해야 하는가? 이들은 서로 양립할 수 있는가? 대중은 미술관에서 무엇을 원하는가? 〈쇼핑몰은 소비의 전당이다〉[1] 라고 존 피스크John Fiske는 현대 사회 대중문화의 본질을 분석한 바 있다. 미술관도 소비의 전당 속으로 들어가 과시적 소비의 즐거움을 제공해야 하는 것은 아니다. 자본주의 미술 시장에서 미술 또한 상품의 지위를 갖는 것은 어쩔 수 없지만 미술은 소비의 한계를 넘어서야 하지 않을까.

　　미술관의 운영 목표와 실제 프로그램 사이에 거리가 있다면 미술관은 어떻게 해야 간격을 좁힐 수 있는가? 경계의 모호함은 개념이 아니라 실천 문제일 수 있다. 미술관 운영 시스템을 획기적으로 개혁하고 바르게 실천해야만 모호한 경계를 넘을 수 있다. 성공하느냐 실패하느냐는 바람직한 변화 방향을 결정하고 그 비전을 성공적으로 이끌 미술관 사람들의 리더십에 달려 있다. 미술관 운영은 체스 판의 말들을 운영하는 능력과 비교될 수 있다. 뉴욕에서 활동하는 시각 예술가이자 공공 프로그램 디렉터인 파블로 엘구에라Pablo Helguera는 현대 미술에 대한 이해와 접근성을 위한 저서인『현대 미술 스타일 매뉴얼』[2]에서 미술계를 체스 게임과 비교한 바 있다. 미술계를 움직이는 중요 동인들인

1　존 피스크,『대중과 대중문화』, 박만준 옮김 (서울: 커뮤니케이션북스, 2016), 19면.

2　파블로 엘구에라,『현대 미술 스타일 매뉴얼』, 이수안 옮김 (서울: 현대문학, 2010).

미술가, 큐레이터, 평론가, 화상, 미술품 컬렉터, 미술관장을 체스 판의 말들에 비유한 것이다. 체스 판의 말들은 게임의 정해진 규칙에 따라 움직인다. 체스가 게임 규칙을 준수하듯이 미술계의 구성인들 각자는 규칙을 준수하고 자신의 역할에 충실해야 한다. 이들 각자의 역할과 이상적 관계는 어떤 모습일까?

나는 수년간 미술관 운영의 성공과 실패를 직접 현장에서 경험하면서 관장의 정책 방향을 전달하고 현장 큐레이터의 아이디어와 의견을 조율했다. 현장의 실천 경험을 바탕으로 큐레이터십의 이상적 모습을 밝힐 수 있다면 미술관 운영 시스템의 효율적 운영과 건강하고 역동적 미술관 발전에 기여할 수 있을 것이다. 윌리엄 번스William J. Byrnes의 분석에 따르면 문화 예술 단체 운영을 위한 예술 경영 이론에서 인사 조직과 리더십은 미술관 운영의 역동성을 이끄는 중요한 키워드이다.[3] 역동적이고 건강한 미술관 운영을 위해 관장, 팀장, 큐레이터의 역할과 상호 작용을 중심으로 이들의 리더십을 살펴보자.

유연한 리더십과 커뮤니케이션 능력

공공 미술관을 실제로 운영하는 사람은 시장(장관 혹은 도지사), 관장, 부장, 실장, 팀장, 큐레이터 등이다. 이들의 업무 규칙은 상호 관계 속에서 특성화된다. 관장의 임무는 미술관의 운영 시스템의 근본이 되는

3 William J. Byrnes, "Human Resources and the Arts", "Leadership in the Arts", *Management and the Arts* (Abingdon: Focal Press, 2008).

미술관의 이상을 세우는 것에서 시작한다. 관장의 리더십은 미술관의 운영 목표인 미술관 이상과 긴밀하게 연관되어 작동한다. 뿐만 아니라 미술관 이상은 미술사와 미술 시장의 흐름, 작가와 수집가 및 미술관 네트워크의 상호 작용, 미술계의 주요한 구성 요인들의 상호 영향 관계와 그 파급 효과에 대한 적절한 고려를 통해 세워진다. 다양한 요소를 고려하고 원만한 결정을 이끌 수 있는 관장의 유연한 리더십이 미술관 운영의 성패를 좌우한다고 해도 과언이 아니다. 예를 들어 포스트뮤지엄 미술관은 전시 기획과 프로그램 공급의 원칙을 공급자의 시각이 아니라 수용자의 눈높이에 맞추고자 한다. 하지만 수용자인 관람객 중심의 미술관 정책이 관람객 대중의 상업적 엔터테인먼트 취향과 일치하는 것은 아니다.

미술관 정책의 성공은 대중의 눈높이를 맞추는 동시에 건전한 공공성을 확보하는 데 있으며 그것은 관장의 유연한 리더십에 좌우된다. 미술관 정책은 대중성과 예술성을 대립이 아니라 상호 보완의 관점에서 파악해야 한다. 이러한 정책의 기준들을 적절하게 상호 완급을 조절하면서 성공적으로 실천하는 것이 관장의 유연한 리더십이다. 리더십이 미술관 운영을 좌우하는 이유는 포스트뮤지엄 시대에 미술계의 주도 세력은 미술관이며 그 미술관의 정책 방향을 정하는 의사 결정의 최고 정점에 관장이 있기 때문이다. 관장의 리더십은 크게 외부 대응 능력과 내부 운영 능력으로 구분할 수 있다. 외부 대응 능력은 미술관 외부 환경 요인에 대한 대응 능력으로 미술 전문가 및 미술 작가와 작품 그리고 자본주의 시대의 문화 예술 환경에 대한 대처 능력이며, 내부 운영 능력은 미술관 내부 시스템의 인적 자원과 물적 자원 그리고 운영

시스템에 대한 운영 능력이라고 할 수 있다.

미술관을 운영하는 데 크게 영향을 미치는 외부 환경 요인은 자본주의 시장에서 미술이 갖는 상품적 지위 때문에 발생한다. 미술의 역사를 보면 20세기 전반의 작가 중심에서 비평가로 그리고 금융 자본의 지배력이 확장되는 20세기 후반으로 넘어오면서 비평가에서 큐레이터와 미술관으로 미술계의 주도권이 옮겨 간다. 미술을 움직이는 힘의 축이 변한 이유는 미술 시장의 탄생이라는 20세기 미술 환경 때문이다. 미술 시장은 미술품 경매와 아트 페어를 활성화시키고 아트 펀드와 컬렉터의 투자를 유도하면서 미술을 부흥시키고 작가의 경제적 창작 여건을 확대하는 긍정 요인이다. 동시에 미술의 상품화와 대중음악 스타처럼 아티스트의 스타 의식을 조장함으로써 미술의 자본 의존성을 가속화하는 부정적 요인도 갖는다.

예컨대 미술관은 아트 비즈니스에 무관심할 수 없게 되었으며 유명한 미술관 관장은 비즈니스맨의 대명사로 떠오르기도 한다. 예술의 상품화 경향을 우려함에도 불구하고 지금의 시장 제도에서 예술가 후원 제도에 의존하던 과거의 미술 생산 및 소비의 시스템으로 되돌아갈 수는 없다. 대중 서비스의 확대와 블록버스트 전시의 효용성을 강조하는 포스트뮤지엄은 어디로 가야 하는가. 미술관 운영 재정의 확충과 공공성 확보라는 두 마리 토끼를 어떻게 잡을 수 있을까? 포스트뮤지엄 미술관 관장은 예산 정책 수립에서 미술관 운영의 자율성 확보에 리더십을 발휘해야 한다. 정부 예산은 공공 자금으로 문화 예술의 자율적 성장을 돕는 것이다. 예산 집행에서 정치적 편향이 심한 경우 권력 남용에 맞서 싸우는 것이 진정한 리더십의 모습이다.

한편 관객의 기대에 부응하는 전시를 만들기 위해 국가 예산만으로는 만족할 수 없으며 자연스럽게 미술관 후원 그룹이 형성된다. 특히 기업이 후원하는 전시는 태생적으로 부채 의식을 가진다. 예를 들어 국립 현대 미술관 서울관 전시 예산의 많은 부분이 기업 후원으로 채워진다. 대표적 기업 후원 전시인 〈국립 현대 미술관 젊은 건축가 프로그램〉과 〈국립 현대 미술관 현대차 시리즈〉가 전시 규모나 내용에서 기존의 전시들보다 앞서 나가고 있기는 하지만 아직도 기업 후원 전시의 성과나 문제점에 대한 본격적 논의가 공론화되지 않았다. 거시적 차원에서 기업 후원과 미술관의 공공성에 대한 논의가 절실한 때이다. 미술계와 소통의 문을 열고 의견을 수렴함으로써 미술계 사람들 모두가 공감하고 주인 의식을 갖는 의사 결정 과정의 절차적 투명성을 확보할 수 있다.

물론 미술관 운영의 방향을 관장 혼자서 독단적으로 결정하지는 않는다. 관장은 의사 결정의 최고 정점에서 미술관을 대표하는 바람직한 판단을 내려야 한다. 큐레이터 인사, 시설 운영, 중장기 전시 전략, 예산 집행, 감사 등을 명문화한 미술관의 운영 규정이 있으며 수많은 회의와 토론을 거쳐 전시와 다양한 프로그램의 방향을 결정한다. 운용 시스템의 건강성을 확보하는 것은 법규 개선에서 출발한다. 미술관 운영 규칙과 법규의 불합리한 점을 파악하고 현실에 부합하게 개선하기 위해 관장은 규정을 읽고 해석하는 이치에 밝아야 한다.

리더십의 실천 전략을 위해 경영학의 조직 행동론을 참고해 보자. 심리학자들은 동기 이론 차원에서 조직원의 적극적 실천 행동을 이끌어 내기 위해 능력과 동기 두 가지 요인을 기준으로 의지/역량 매트릭스를 제시했다. 의지/역량 매트릭스는 인사 조직 분야에서 조직원을

평가 및 육성 그리고 인력 배치에 활용하면 도움이 된다. 의지는 높은데 역량이 부족하면 교육이 필요하고, 역량은 뛰어나지만 의지가 낮은 직원은 동기 부여가 필요하다. 미술관 조직에 적용하면 의지와 역량이 뛰어나 성과를 거두면 최고의 보상을 해주고, 역량이 있어도 담당 업무가 맞지 않아서 의지가 부족하면 다른 부분으로 이동하여 새로운 기회를 주는 것이다. 지극히 당연하고 단순한 것도 막상 현장에서는 지키기 힘들다. 미술관이 비전을 세우고 그 전략을 성공적으로 실행하려면 조직원의 의지와 역량을 적재적소에 활용하여야 한다. 만약 역량이 있으면서도 의지가 없으면 신속하게 교체하는 것이 해답이다.

미술관 조직의 힘은 인사 조직의 건전한 역동성에 좌우된다. 미술관장 리더십의 핵심은 인사 조직의 건전한 운영에 있지만 많은 경우 이러한 기본 원칙이 지켜지지 않기 때문에 조직원의 불만이 생기고 짧은 재임 기간 동안 인사 문제로 에너지를 소진하기 쉽다. 이럴 때 공자 말씀을 새기면 좋겠다. 〈잘한 일이 있으면 다른 사람이 했다고 하고, 잘못된 일이 있으면 자신이 했다고 한다. 그러면 백성들이 다투지 않을 것이다. 그러므로 군자는 잘하는 것을 가지고 남을 병들게 하지 않으며, 남이 못하는 것을 가지고 그 사람을 부끄럽게 하지 않는다.〉 포용하는 아량이 곧 유연함이다. 그런데 존경받지 못하는 리더가 더 많고 그들은 항상 공자의 말씀과 정반대로 행동한다. 물론 정부 예산으로 운영되는 공공 미술관에서는 예산 전쟁에서 승리하는 강한 지도력과 검열로부터 독립성[4]을 유지하는 끈기가 관장 리더십의 기본 자질임은 당연하다.

4 위의 책, 48면.

창조적 리더십과 전위적 리더십

관장의 짝은 팀장이다. 가장 많은 대화를 나누고 함께 고민하는 시간을 가져야 할 대상이 현장 실무를 꾸려 가는 팀장이다. 팀장의 리더십은 큐레이터의 역량을 성공적으로 이끌어 내는 것이다. 그런데 팀장의 리더십은 관장 리더십의 큰 우산 아래에 있다. 팀장의 리더십에서 관장의 리더십 스타일이 주요 변수로 작동한다는 뜻이다. 인사 조직의 관점에서 팀장은 관장의 리더십 스타일을 보좌하는 동시에 큐레이터를 이끄는 팀의 수장이다. 더글러스 맥그리거Douglas McGregor의 리더십 매트릭스[5]는 X축은 업무에 대한 관심, Y축은 사람에 대한 관심의 크기로 도식화하고 리더십을 네 가지 스타일로 분석한다.

관장과 팀장이 짝의 관계라는 말은 관장의 리더십은 팀장을 통해 실현되고 팀장의 리더십은 관장의 리더십 스타일에 좌우된다는 뜻으로 관장과 팀장은 상호 의존적이면서 동시에 상호 구속적 관계를 형성한다. 관장과 팀장의 리더십이 충돌한다면 현실적으로 팀장이 떠날 수밖에 없다. 관장의 리더십에는 함께 일할 팀장을 선택하고 임명하는 권한이 포함되기 때문이다. 그렇다면 관장과 팀장 리더십 스타일의 이상적 조합은 무엇일까? 팀장은 관장 리더십에 대한 열린 자세를 유지하는 리더십을 발휘해야 한다. 동시에 팀장은 창조적 정신으로 팀을 조직하고 이끌어야 한다. 〈예술 기관에서는 언제나 창조 정신을 유지하고 조직의 긍정적 작업 환경을 장려하는 것이야말로 팀장 능력의 모든 것

5 William J. Byrnes, *Management and the Arts*, p. 72, p. 224.

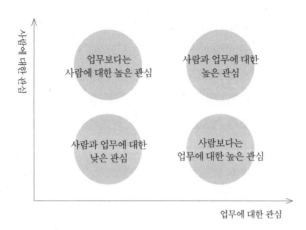

사람에 대한 관심

업무보다는
사람에 대한 높은 관심

사람과 업무에 대한
높은 관심

사람과 업무에 대한
낮은 관심

사람보다는
업무에 대한 높은 관심

업무에 대한 관심

더글러스 맥그리거의 리더십 매트릭스

이다.)[6] 리더십 매트릭스에서 관장의 이상적 리더십 스타일을 고른다면 〈사람과 업무에 대한 높은 관심〉의 유형일 것이다.

그러나 현실에서 팀장은 리더십의 네 가지 유형을 모두 만날 수 있다. 팀장의 리더십은 관장의 리더십을 보좌하고 완성하는 위치에 있다. 그렇기에 팀장은 한 가지 유형의 리더십에 머물러 있을 수 없다. 팀장의 주요 임무가 관장을 보좌하는 것이라면 팀장은 관장의 리더십 스타일을 정확하게 파악하고 그 특성에 맞게 자신의 역할을 창조적으로 변모할 필요가 있다. 팀장의 창조적 리더십에서 가장 중요한 것은 이웃하는 큐레이터와의 관계이다. 이 관계의 핵심은 신뢰하는 마음이다.

6 위의 책, 234면.

신뢰 관계는 팀장이 큐레이터의 성과를 공정하게 평가하고 적절하게 동기를 부여할 때 형성된다. 팀장과 큐레이터의 커뮤니케이션은 신뢰 관계를 바탕으로 해야 실제로 작동된다. 팀장은 큐레이터가 전시 기획 아이디어를 실현시킬 수 있도록 손발 역할을 하면 좋다. 그리고 명령하기 보다는 선배로서 업무 지식을 나누고 사랑의 충고와 질책을 아끼지 않는다면 금상첨화일 것이다. 팀장은 미술관의 정책 방향과 관장의 업무 지시를 명령 하달의 방식으로 전달하고 업무 성과를 상벌의 잣대로 몰아붙이기보다는 스스로 궁리하고 개척하도록 동기를 부여하고 모범을 보이면 된다. 미술관 팀장의 리더십은 관료적 행정 능력보다는 창조적 동기 부여를 그 본질로 한다.

큐레이터는 인습을 깨고 경계를 확장하는 전위(前衛)이면서 동시에 시스템을 정확하게 파악하고 효율적으로 관리 운영하는 든든한 몸통을 갖추면 좋다. 창의적이고 전위적 전시의 구상과 기획 단계를 지나면 큐레이터는 본격적으로 전시를 구성하고 관리하는 전시 행정 업무를 수행한다. 공공 미술관 전시 구성의 업무 성과는 큐레이터의 리더십에 좌우된다. 못을 박고 작품을 걸고 높이를 맞추는 아주 단순한 작업도 큐레이터가 직접 하지 않는다. 큐레이터의 업무 역량은 대부분 전시 구성 인력 및 업체의 관리 역량에 다름 아니다. 큐레이터의 리더십은 미술관 조직의 전위에서 전시 혹은 교육 프로그램을 운영하면서 미술관의 정책 방향을 실현하는 능력이다. 리더십의 단어 의미는 〈관련된 사람의 행위를 끌어내기 위해 리더가 사용하는 힘〉[7]이다. 그리고 리더

7 위의 책, 222면.

십 힘의 원천은 직위의 권한과 개인의 능력[8]이다. 달리 말하면 리더십 파워의 두 축은 직위가 부여한 권한과 개인의 자질과 품성에서 우러나는 인격의 능력이다. 권한이 강제적 힘이라면 인격의 힘은 존경에서 우러나는 자발적 힘이다.

개인의 인격 능력은 두 가지 측면에 주목할 수 있는데 하나는 전문가적 지식 측면의 자질이고 다른 하나는 상호 교감 측면의 품성 능력이다. 다른 한편 리더십은 사람의 관계에서 발생하는 기(氣) 혹은 에너지의 흐름이다. 기의 흐름이라는 차원에서 리더십의 작동 원리를 살펴보면 권한이 인격 능력보다 강하게 느껴질 경우에는 언제든 갑질 논란이나 구설수에 휘말릴 가능성이 커진다. 정상적 기의 흐름으로 보면 인격이 권한을 포괄할 수 있는 큰 그릇이 되어야 리더십의 원만하게 작동한다는 사실이다. 그렇기에 큐레이터로서의 품성과 자질 함양을 위해 끊임없이 연구하고 실천 과정에서 겸허하게 반성하는 자세를 지녀야 할 것이다. 미술관의 전위 부대인 큐레이터가 길을 잘못 찾거나 위험을 감지하지 못하면 아무리 큰 조직이라도 한순간에 몰락할 수 있다. 지휘 체계의 권한으로 보자면 관장, 팀장, 큐레이터의 순서이지만 미술관의 관객이나 작가의 입장에서는 큐레이터의 리더십을 최우선으로 만나게 된다.

그러기에 미술관은 큐레이터의 아이디어와 의견에 항상 귀 기울어야 한다. 큐레이터는 미술관의 얼굴이기에 관장과 팀장은 신나게 일할 수 있는 즐거운 분위기를 만들고 성실하게 업무를 수행할 수 있도록

8 위의 책, 226면.

항상 큐레이터의 앞을 막는 나쁜 제도나 관행을 개선하는 것이 팀장이나 관장의 리더십을 바로 세우는 가장 빠른 지름길이다. 큐레이터의 전위적 리더십과 팀장의 창조적 리더십이 결합하고 관장의 유연한 리더십이 더해진다면 미술관은 건강하고 창조적 문화 창작 발전소, 우리 모두가 찾는 매력적인 예술의 전당이 될 것이다. 사람의 근본은 수신(修身)에서 출발한다. 수신하면 리더십이 서고, 리더십이 통하면 덕이 밝아져 사람과 하나 되어 지극히 좋은 관계를 유지하게 된다. 사람의 관계는 진정한 대화로 이루어진다. 미래를 꿈꾸는 사람이 없고 대화가 상실된 미술관에는 예술이 피어나기 힘들다. 마음을 열고 대화를 나누자. 포스트뮤지엄의 모호한 경계에 대한 개념적 논의보다는 큐레이터의 역할과 상호 작용을 바르게 인지하고 건강한 큐레이터십을 실천하고 매력적인 미술관 만들기에 전념한다면 포스트뮤지엄 시대는 앞당겨질 것이다.[9]

9 Chris Bilton, *Management and Creativity: From Creative Industries to Creative Management*(Hoboken: Wiley-Blackwell, 2006).

예술 콘텐츠의 디지털화

: 지식 유토피아로의 초청장인가
― 구글 북 프로젝트 논란을 통해[1]

정필주

독립 큐레이터

불과 20여 년 전에 mp3를 촉매로 시작된 디지털 음원 혁명은 음악 창작 및 유통 구조를 근본적으로 변화시켰다. 그 누구도 LP나 카세트테이프 및 CD로 이어지는 기존의 실물 음악 매체가 그렇게 빨리 디지털 파일로 대체될지 예상하지 못했다. 오히려 mp3 파일 공유가 CD 판매나 홍보에 도움이 될 것이라 주장하는 사람들이 mp3 산업 관계자들은 물론 음악가들 중에도 상당수 존재했다. 이제 음악 감상 시 스마트폰을 이용하는 감상자의 비율은 91퍼센트(1,200명 복수 응답 가능)에 달한다. 지금 한국 디지털 음원 시장 매출의 90퍼센트 이상을 장악하고 있

1 이 글은 한국문화예술 위원회가 2012년 주관한 제2회 ARKO 청년 소논문 공모전 대상을 수상한 정필주의 「디지털 정보로서의 예술 문화 콘텐츠에 대한 가치 공론장 구축 필요성과 정책적 실제」를 바탕으로 축약 및 재구성하여 발전시킨 글이다.

으면서도 가수와 연주자 등 실연자들에게는 소비자 1명이 월 3,000원을 지불하고 듣는 서비스 이용료 중 단 0.9원만이 1곡 사용료로 지불되는 스트리밍 시장의 이익 배분 구조[2]만을 고려해 보더라도, mp3에서 스트리밍으로 이어진 디지털화 변화가 모두에게 장밋빛이 아닌 것은 분명하다. 2000년 5,800여 개에 달하던 음반 유통 업체의 수는 2004년 350여 개로 급감하였으며 2015년 기준으로는 도소매 포함 281개까지 쪼그라든 상황이다. 대신 애플은 아이튠즈 서비스를 통해 거대 디지털 음악 유통 업체의 면모를 과시하고 있다.

이러한 점에서 미국을 기반으로 자사 동영상 플랫폼 유튜브와 검색 서비스 구글만으로도 인터넷 콘텐츠, 정보 시장을 사실상 지배하고 있는 인터넷 업체 구글이 최근 시도하고 있는 일련의 문화 예술 디지털화 프로젝트를 둘러싼 국내외 논쟁들은 국내 문화 예술 콘텐츠 디지털화 정책 대응에 시사하는 바가 크다. 〈전 세계의 정보를 조직화하고 그 정보를 보편적으로 접근 가능하게 하고 유용하게 하는 것〉을 자체 목표로 삼고 있다고도 알려져 유명해지기도 한 구글은 검색 엔진 서비스 사업 외에도 이메일, 오피스 소프트웨어, 소셜 네트워킹 등의 다양한 사업에 진출해 있다. 광고 수익이 총 수익의 대부분(약 96퍼센트)을 차지하며, 연 매출은 2016년 기준으로 약 902억 달러(약 103조 원), 영업 이익은 237억(약 26조 원) 달러인[3] 구글의 인터넷 시장 지배력은 다음의 글을 통해 짐작할 수 있다. 〈어떤 회사도, 심지어 마이크로소프트조

2 이동현, 「한국 스트리밍 서비스 때 소녀시대 1명당 수입 0.1원」, 『중앙일보』, 2014년 9월 7일.

3 https://investor.google.com.

차도 이런 분야에서 경쟁을 해본 적이 거의 없기 때문에 구글을 규제할 기관 역시 구글의 시장 지배력이 얼마나 되는지 짐작조차 하기 힘들다. 온라인 영상, 절판된 책 검색, 온라인 광고, 웹 검색 등에서는 압도적 우위를 지키고 있기 때문에 다른 경쟁자들은 장기적으로 구글과 경쟁하기 위해 필요한 인프라를 개발할 엄두조차 내지 못한다.〉[4]

이미 국내의 한국 사립 미술관 협회는 구글의 미술 작품 디지털화 사업인 〈구글 아트 프로젝트(참여 당시 Google Art Project, 이하 GAP, 현재 Google Art & Culture, 이하 GAC)〉에 협력 기관으로 참여하고 있다. 나아가, 2013년 당시 문화체육관광부 장관 유진룡은 구글의 에릭 슈미트Eric Schmidt 당시 회장과 직접 만나 2011년 〈문화 및 콘텐츠 산업 육성을 위한 업무 협약서〉를 발전시키자는 협력 확대 방안을 발표하기도 했다. 이미 구글의 아트 프로젝트는 250개 이상의 기관 협력을 통해 6,000명 이상의 예술가들 작품 수만 점을 온라인으로 제공하고 있다. 나아가 아예 미술관 내부를 인터넷을 통해 가상적으로 둘러볼 수 있는 구글 스트리트 뷰의 실내 지도 기능은 60개 이상 박물관과 미술관에 속한 4만 5천 점의 소장품을 온라인을 통해 만나 볼 수 있도록 하고 있다. 이 글은 거의 10여 년에 걸친 구글 북 프로젝트GBP[5] 관련 저작권 소송을 살펴봄으로써 역사와 문화 그리고 물리적 영토의 구분

4 시바 바이디야나단Siva Vaidhyanathan, 『당신이 꼭 알아 둬야 할 구글의 배신』, 황의창 옮김(서울: 브레인스토어, 2012), 40면.

5 이 프로젝트가 〈책〉이라는 형태의 문화 콘텐츠에만 한정되어 있는 것은 아니다. 이 〈책〉의 범주에는 일반 도서 외에도 고문서, 의학 해부도, 설계도, 지도는 물론 예술 작품집이나 사진 등 온갖 종류의 콘텐츠들이 포함된다.

이 무색한 다국적 기업 주도의 문화 예술 유산 디지털화가 갖는 문제점을 살피고자 한다. 이는 구글의 GAC 사업이 공공 문화의 예술 유산 디지털화 과정에서 예술인들의 창작권 나아가 공공 가치에 어떤 영향을 줄 수 있는지 그리고 그 부작용을 줄일 수 있는 방법은 무엇이 있는지를 한국 미술계가 고민하는 데 도움을 줄 수 있을 것이다.

구글의 문화 예술 디지털화 프로젝트, 지식 유토피아로의 초청장인가?

구글의 GBP 외에도 책과 사진 등의 오프라인 문화유산을 디지털화하려는 국제적 시도는 다양하다. 미국 의회 도서관이 유네스코와의 협력을 통해 진행하는 세계 디지털 도서관은 2009년 19개국 26개 협력 기관 규모로 공공 온라인 서비스를 시작했다. 프랑스 국립 도서관 주도의 갈리카 프로젝트는 영어 문화권 중심의 디지털화에 대항한다는 의미가 있다. 그러나 이들 프로젝트들이 모두 프랑스나 미국은 물론 UN 등의 강대국과 국제기관 중심임에도 불구하고, 양적 규모는 물론 접속, 검색, 이용 편의성 면에서 구글의 디지털화 프로젝트들과는 비교할 수 없을 정도이다. 2016년 기준으로 GBP의 디지털화 실적은 이미 2,500만에서 3,000만 권 이상을 넘어선 것으로 보인다. 특히, 2004년 미국 대학인 미시건, 하버드, 스탠퍼드와 영국 옥스퍼드 대학 도서관과 처음 파트너십을 맺은 이래 구글은 일본 게이오 대학, 벨기에 겐트 대학, 스페인 카탈루냐 국립 대학 등 전 세계 주요 대학들로 GBP 산하 도서관

프로젝트 파트너를 확장하고 있으며 수십여 개 언어로 디지털화 도서를 검색할 수 있는 시스템을 제공하고 있다.

　문제는, 미국과 프랑스 공공 기관 주도의 디지털화와는 달리 구글은 분명 이익을 추구하는 기업이며 자신들의 디지털화 프로젝트를 비영리사업으로 명시하지 않았음에도 불구하고, 많은 이가 (그리고 구글 스스로도) 그 프로젝트의 공익적 측면만을 보기를 (혹은 보여 주기를) 원했다는 점이었다. 물리적, 정치적, 경제적 제약에서 벗어나 인류 지식 유산에 대한 자유로운 접근을 외치며 세계 유수의 명문 대학 및 공공 기관들과 파트너십을 맺은 구글은 그 디지털화 과정에서 발생할 수 있는 저작권 침해를 미연에 방지하고 정당한 대가를 지급하는 시스템을 구축하기보다는, 이른바 공공선의 개념을 통해 일부 발생할 수 있는 권리 침해 문제를 비켜 나가는 방식을 택했다. 2005년 이후 미국 작가 협회와 출판 협회와의 지리멸렬한 소송으로 인해 이러한 권리 침해에 대한 다양한 보상 방안들이 논의(2008년, 이후 폐기)되기는 하였으나, 2016년 미국 대법원은 최종적으로 GBP가 공정 사용 fair use 에 해당한다고 판단하여 구글의 논리를 그대로 인정했다.

　대량의 실물 도서들을 일개 기업이 공공 도서관과 협력하여 디지털화한다는 것의 사회적 의미가 미처 정립되지 않은 상태에서 구글의 도서 디지털화 계획을 보는 시각은 크게 두 가지였다. 하나는 보다 많은 대중이 어디서나 각종 지식에 쉽게 접근할 수 있도록 한다는 사회 공익 목적의 실현 혹은 그를 통한 새로운 북 비즈니스 시장의 창출이라는 긍정 측면을 중심으로 한 것이었고, 다른 하나는 저자와 출판사의 지적 재산권 및 저작 인격권 moral right 을 무시한 행위라는 비판 시각이

었다. GBP가 〈절판 등으로 인해 구하기 어려워진 책들을 찾으려는 이용자들을 도울 수 있다〉라는 구글은 〈자신들의 최종 목표가 전 세계 모든 책을 자신들의 웹 사이트를 통해 어떤 언어로도 검색할 수 있게 한다는 것이며 이를 통해 출판사와 작가들도 더 많은 새로운 독자를 만날 수 있을 것〉이라고 밝히기도 했다. 그런데 이런 논리는 mp3 개발자들이나 P2P 업체들이 mp3 불법 유통이 음악 시장을 어지럽힌다는 기존 음악 유통 업체들의 반발에 맞서 내세웠던 논리와 상당히 유사하다.

예를 들어 한국의 연구자 이향국 또한 〈도서관의 책들이 디지털화되고 디지털 형태의 책들이 증가한다 해도 도서관 서비스가 확대되는 것이지, 인쇄 형태의 장서 수집이 감소하는 것을 의미하지는 않을 것이다. 인쇄 형태로 출판되는 책들이 디지털화 형태의 책을 위한 대치용으로 구입되는 일은 없을 것이다〉[6]라고 주장했다. 하지만 mp3 및 스트리밍 산업이 가수나 연주자의 평균 소득을 높이는 데 그리 기여하지 않은 것이 분명해진 지금, 공정 이용 목적을 인정받은 GBP나 예술 분야의 디지털화 프로젝트 GAC는 과연 꿈에 그리던 문화 예술 유토피아를 선사할 것인가? 아니면, 음악 시장이 SKT나 삼성 혹은 애플과 같은 통신 업체 그리고 하드웨어 제조 업체를 음원 시장 강자로 맞이한 것처럼, 단지 새로운 문화 예술 콘텐츠 시장 지배자의 등장이 선언된 것일까?

6 이향국, 「구글 프린트 프로젝트에 관한 고찰」, 『도서관 문화』, 제46호(2005), 78면.

제2의 구텐베르크 혁명이자
21세기 알렉산드리아 도서관, 구글 북 프로젝트

이러한 질문에 답하기 위해서 먼저 디지털화가 공공선을 충족한다는 진영의 논리를 살펴볼 필요가 있다. 사실 각국 주요 도서관들은 GBP에 매우 긍정적 태도를 견지하고 있다. 열람할수록 그 열화를 피할 수 없는 고서적의 자유로운 이용을 보장해 준다거나 굳이 먼 거리를 이동하지 않고도 자유롭게 자료를 열람할 수 있다는 것은 미국 도서관 협회와 미국 대학 연구 도서관 협회 등이 GBP를 둘러싼 소송 과정에서 구글을 지지한 이유이기도 하다. 인터넷 세계의 자유로운 정보 교환과 이용을 주요 활동 목적으로 삼고 있는 전자 프런티어 재단EFF 또한 2012년 GBP가 인류의 연구 노력에 큰 도움을 줄 수 있음은 물론 작가들도 웹상의 다양한 관점을 확인하는 데 GBP의 도움을 받을 수 있다는 이유를 들어 구글의 디지털화 프로젝트를 지지했다.

일부 연구자들은 정보화 시대 미술관과 도서관들이 이용자들의 요구를 충족시키는 것을 힘겨워하고 있다며 차라리 구글이 정보 이용 측면에서 낫다고 주장하기도 한다. 예를 들어 릭 앤더슨Rick Anderson은 이용자가 원하는 정보를 찾기 위해 이동해야 할 필요가 없으며, 제목이 아닌 원문 자체를 통해 검색과 이용 서비스를 제공할 수 있다는 측면에서 구글이 도서관보다 낫다고 주장한다. GBP 지지자들은 기원전 300년 이집트에 건축되었던 알렉산드리아 도서관과 비교하며, GBP야말로 화재나 홍수와 같은 재해나 내전이나 소요 사태 등 정치적 위기에 취약한 물리적 도서들을 가장 안전하게 보관할 수 있는 방법이라고 말

한다. 실제로, 중동 지역에서 득세하고 있는 이슬람 테러 단체IS는 점령지 모술 지역의 도서관, 미술관, 박물관 등의 주요 유물을 불사르거나 밀수출하여 돌이킬 수 없는 인류 지식과 문화유산에 대한 파괴 행위를 자행하고 있는 것이 사실이다. 릭 앤더슨은 〈GBP야말로 15세기 구텐베르크 혁명 이래 가장 중요한 인쇄 혁명이라며 인류 학습의 확장에 전기를 가져왔다〉[7]라고 평한다.

이러한 긍정적 이해는 구글의 디지털화 전략에 큰 도움이 되었는데, 〈공정 이용〉이나 〈꺼지지 않는 제2의 알렉산드리아 도서관〉과 같은 표현은 국내에서도 GBP에 대한 긍정 여론을 이끌어 내는 데 큰 역할을 했다. 예를 들어 이대희는 구글 북 프로젝트를 〈사이버 알렉산드리아 도서관이라 칭하며, 이를 본받아 한국판 〈사이버 알렉산드리아 도서관〉을 실현해야 하며 전자책 출판 시장의 활성화를 가로막는 걸림돌을 제거하려는 제도적 노력이 필요하다고 주장했다.[8] 이영록 역시 〈구글 프로젝트는 고대 알렉산드리아 도서관의 꿈이 디지털 환경에서 실현되는 것〉이라 주장했다.[9] 이는 구글 측의 논리와 거의 정확히 일치하는데 구글 창립자 중 한 명인 세르게이 브린Sergey Brin은 2009년 뉴욕 타임스 지면을 통해 GBP를 영원한 도서관이라고 칭하기까지 했다. GBP에 대한 로맨틱한 관점은 일부 저작권자들의 권리를 침해한다 하

7 Rick Anderson, "The (Uncertain) Future of Libraries in a Google World: Sounding an Alarm", *Internet Reference Services Quarterly*, Vol. 10, No. 3/4(2005), pp. 29~36.

8 이대희, 「전자 출판 및 디지털 도서관 실현 방안」, 『계간 저작권』, 제89호(2010), 한국저작권위원회, 4~25면.

9 이영록, 「구글 북스 프로젝트와 미국 저작권법상 고아 저작물의 이용」(2009), 한국저작권위원회.

더라도 대의에 비하면 감당할 수 있다는 논리로 발전하기도 한다. 실제로 최진원은 〈디지털화와 공중에의 서비스는 그 편익이 너무나 크기 때문에 저작권자가 반대한다고 하더라도 거스르기 어려운 흐름으로 보인다〉[10]라고 주장했다.

사기업 구글의 디지털화 노력이 도서관과 미술관 그리고 박물관의 공공 서비스를 확장하고 그 기능을 보완하여 궁극적으로 인류 보편적 이익에 기여한다는 이러한 장밋빛 전망은 아직 확인하지도 않은 미래의 결과를 근거로 사용하고 있다는 문제가 있다. 물론, 시간이 흐르면 위의 장밋빛 전망이 타당했는지 자연스레 알게 되겠지만, 문제는 만약 그 전망이 틀렸던 것으로 드러날 경우 그 부작용은 단순히 학계만의 반성으로 끝날 일이 아니라는 점에 있다. GBP나 GAC와 같은 사기업 구글의 디지털화 프로젝트들이 공공 문화 예술 기관의 역할을 보조하고 확장하는 데 그치지 않고 아예 그들을 대체하게 될 경우를 상정하고 그에 합당한 사회적 합의 과정을 미리 고민하는 노력도 필요하다. 실제로 GBP에 대한 미국 내 소송은 이후 유럽 등 각국에서 이어진 구글에 대한 반독점 조사에 여러 이론적 근거와 공익 기준들을 제시하여, 정보 시장에서의 구글의 무리한 시장 독점 시도를 제어하는 데 큰 도움을 주었다.

10 최진원, 「IT 기술의 발전과 저작물의 공정 이용: 구글 북스를 중심으로」, 『카피라이트 이슈 리포트』(2009), 한국저작권위원회, 14면.

구글은 미래에도
도서관이나 미술관이 아닌 구글로 남을 것

그렇다면, 구글의 디지털화 프로젝트들에 대한 비판적 의견들로는 무엇이 있을까? GBP의 경우 가장 크게 지적되는 것이 구글이 애초에 인류 공익이 아닌 구글의 이익을 위해 GBP를 개발 및 운영하고 있다는 것이다. 빅 데이터와 클라우드 컴퓨팅 등 디지털 정보 시장에서 구글의 맞수 역할을 자임하고 있는 아마존은 구글의 2008년 GBP 화해안에 대해 이의 제기 성명서를 통해 구글 북 프로젝트의 독단적이고 폐쇄적 가격 결정 알고리즘을 비판하며, 이를 감시할 수 있는 유일한 기관은 구글과 이해관계를 공유하고 있는 도서 권리 등록소[11] 뿐이라고 비판했다. 아마존은 이와 관련, 〈화해안에 따르면 구글이 단독적으로 개발한 알고리즘에 대한 감사(監査)는 오로지 독점(카르텔)적 가격 정책에서 이득을 보는 이해 당사자들로 이루어진 등록 심사 위원회만이 맡고 있다〉라고 밝혔다.[12] 즉 이들 도서 권리 등록소 스스로가 (구글 북 프로젝트의) 상품 가격이 상승할 때 이득을 보게 되는 이해관계자로서 구글이 임의로 (이익을 위해) 가격을 고정하거나 조정할 경우에 대해 객관적일 수 없다는 것이다. 프랑스 정부도 미국 법원에 제출한 이의 성명서를 통해

11 The Book Rights Registry. 구글 북 프로젝트에서 저작물 관련 실무 업무를 담당하는 조직으로 고아 저작물Orphan Works의 저작자를 찾는 일 및 구글 북 프로젝트로 인해 발생한 수익을 작가와 나누는 일 등을 담당한다.

12 Amazon.com, INC., Irell & Manella LLP, "Objection of Amazon.com, INC., to Proposed Settlement", 27 January 2010.

구글 북 프로젝트의 가격 결정 구조 폐쇄성을 지적하였다. 구글이 (독점적으로 행사할) 가격 결정 권한을 통해 확보하게 될 시장 지배력은 〈객관적이며 합리적인〉 가격 결정 알고리즘이라는 망토를 두르고 있는 것은 사실이다. 그러나 이 알고리즘은 구글이 만들어 낸 것이기 때문에 구글에 최선이 되는 이익을 지향할 것이고, 구글 또한 자신에게 불리한 가격 정책을 주도하지는 않을 것이다. 비록 도서 권리 등록소가 가격 결정 알고리즘을 감시하거나 검증한다 하더라도, 가격 결정 알고리즘의 핵심 방법론은 비공개이며 오로지 구글만 알고 있을 뿐이다.

구글의 GBP를 단순히 또 하나의 선한 도서관으로 인식해서는 안 된다고 경고하는 국내 학자도 있다. 김성원은 〈도서 관계와 관련된 우려의 극단에는 구글 도서 검색과 같은 서비스를 통해 정보 자원에의 접근은 놀랄 만큼 향상될 것이지만 기존의 물리적 장서를 보유한 도서관들은 악마에게 영혼을 판 파우스트와 같이 바겐세일에 직면하게 될 것이라는 비관적 견해도 있으며, 그 반대편에는 구글 도서 검색이 지식 정보 사회의 도서관에 새로운 기능을 수행할 수 있도록 하는 새로운 기회가 될 수 있다는 지지의 목소리도 공존하고 있다〉[13]라며, 〈정보와 수집, 보존, 유통을 담당한 사회적 공기(公器)로서 도서관〉이 디지털 환경에서 주도권을 가져야 한다고 주장한다. 이와 함께 〈특정한 정치적 견해를 담은 자료를 우선하여 노출시킬 가능성에 대한 감시의 기능〉에 대한 필요성을 주장한 것은 주목할 만하다. 나아가 그는 〈디지털화

13 김성원, 「포털 도서 검색 서비스 대응 방안에 대한 연구: 구글 도서 검색을 중심으로」, 『한국도서관정보학회지』, 제42권 제1호(2011), 403면.

한 소장 자료에 대한 권리 확보〉[14]까지 요구 사항의 하나로 소략하나마 언급하고 있어 디지털 문화 예술 콘텐츠 주권 측면에서 유용한 통찰력을 제공한다.

구글이 제공하는 GBP 검색 시스템의 알고리즘은 공개되어 있지 않은데, 모든 이용자가 평등하게 원하는 자료에 자유롭게 접속해야만 성립하는 구글 측의 공정 이용 논리는 만약 자료 노출과 이용 방식을 결정짓는 알고리즘이 편향된 방식으로 구축되어 있다면 더 이상 통용될 수 없다. 예를 들어, 구글에 더 많은 광고 수익을 보장하거나 구글의 정치 경제적 지배력을 유지시킬 수 있는 자료를 더 자주 노출시키는 방식으로 알고리즘이 조정 가능한 것이다. 실제로 바이디야나단은 구글의 검색 엔진이 사람들의 기대와는 달리 〈중립적〉이지 않으며 자신들의 이윤 달성을 위해 구성되어 있다고 주장한다. 그에 따르면 검색 엔진 운영 시스템의 기본인 검색 결과 노출에 있어 구글이 우선적으로 고려하는 원칙은 〈많은 대중이 사용한 자료를 우선적으로 노출시킨다〉이다. 바이디야나단은 〈구글은 지식이 있는 전문가들 사이에 실제로 유통되는 자료보다 웹을 사용하는 사람들이 많은 《표》를 던진, 가장 흥미로운 자료에 호의를 보이게끔 설계된 것이 사실이다〉[15]라고 말한다. 또 그는 구글이 검색 결과에 공공연하게 개입한다며, 〈종종 구글은 특정 맥락에서 다른 결과가 나오기를 원한다면, 목록이나 결과를 직접적으로 편집하는 대신, 시스템 전반에 대대적 변화를 일으키기 위해 알

14 위의 글, 414면.
15 시바 바이디야나단, 『당신이 꼭 알아 둬야 할 구글의 배신』, 124면.

고리즘을 바꾼다〉라고 주장했다. 그의 주장이 중요한 이유는 구글이 자신들의 검색 결과가 〈중립적〉이라고 주장하는 이유가 바로 검색 결과에 대한 자의적 개입이 없다는 데에 있기 때문이다.

비비안 월러Vivienne Waller 또한 구글과 공공 도서관의 역할을 혼동해서는 안 되며, 그 경계가 분명해야 한다고 역설한다. 그녀는 이러한 착각이, 구글이 디지털화된 자료들의 독점 활용을 꿈꾸기 시작할 때 도서관의 공익 측면이 무너질 수밖에 없다며, 구글은 본질적으로 고객 맞춤 광고를 통해 이익을 얻는 사기업임을 잊지 말아야 한다고 주장한다.[16] 마크 샌들러Mark Sandler는 한발 더 나아가, 〈구글과 협력 중인 도서관들이 자신들의 파멸을 불러올 씨앗을 뿌리고 있는 것은 아닐까?〉[17]라는 질문을 던진다. 물론 앞서 얘기했듯 우리는 아직 그 답을 기다리고 있는 중이다. 다만, 이미 mp3와 음악 파일 공유는 기존의 음악 유통 산업 자체를 송두리째 바꿔 놓은 것이 분명하다. 그렇다면 구글 아트 프로젝트 그리고 이제는 구글 아트 앤 컬쳐라는 원대한 프로젝트에 거리낌 없이 협력하고 있는 세계 각국의 유수한 미술관과 박물관들이 뿌리고 있는 씨앗의 정체는 무엇일까?

GBP에 대한 가장 강력한 비판자 중 하나인 패밀라 새뮤얼슨Pamela Samuelson의 말에서 그 답을 엿볼 수 있다. 새뮤얼슨은 〈GBP는 단순히 상업적 시도 중 하나이며, 절판되거나 저작권이 지난 수천만 권의

16 Vivienne Waller, "The relationship between public libraries and Google: Too much information", *First Monday*, Vol. 14, No. 9(2009).

17 Mark Sandler, "Disruptive Beneficence. The Google Print Program and the Future of Libraries", *Internet Reference Services Quarterly*, Vol. 10, No. 3/4(2008), pp. 5~22.

책을 통해 수익을 내려고 할 뿐〉이라고 잘라 말한다. 그녀는 〈만약 알렉산드리아 도서관을 다시 탄생시키고자 하는 꿈을 꾸는 이라면, 도서관을 (구글의) 쇼핑센터로 변화시키려는 시도를 하진 않을 것〉이라며, 〈결국 구글은 도서관을 쇼핑센터로 바꿔 놓고 말 것〉[18] 이라 주장했다. 특히 재밌는 것은 구글 고위 경영진들이 GBP의 공공 도서관적 이미지를 강화하는 데 주력했던 반면, GBP에 직접 관여하고 있는 기술자들은 오히려 공공 도서관에게 요구되는 사회적 책임으로부터 거리를 두려 했다는 점이다.

〈구글이 세계에 다양한 지식에 접근할 수 있는 수단을 제공할 수 있는 (도서관 외의) 거의 유일한 채널일 수 있기에, 비영어권이나 비서구권 지역에 대한 디지털화 노력도 고려할 것인가?〉라는 한 대학 연구팀의 질문에 대해, 런던에서 디지털화 프로젝트에 관여하고 있던 한 기술자는 〈구글이 사회적 책임을 지고 있다는 것을 의미하느냐?〉고 반문하며 〈구글의 GBP는 도서관이나 전통 서점들을 대체하려는 의도를 가지고 있지 않다〉라고 답했다.[19] 이는 GBP에 대한 장밋빛 전망들과는 거리가 있는 것으로, GBP가 의도한 것이 아닌 사회적 변화 그리고 그로 인한 공익적 의무의 수행과 GBP의 탄생은 관계가 없을 수 있음을 시사한다. 물론 이를 구글의 공식 입장으로 보는 것은 아니나, 현재 예술계가 구글의 GAP 및 GAC에 대해 보여 온 절절한 구애와는 달리, 구글의

18 Pamela Samuelson, "The Google Book Settlement as Copyright Reform", *Wisconsin law review* (2011).

19 2007년 케임브리지 대학교 연구 팀과의 인터뷰. "The Digitization of History", Centre for History and Economics, University of Cambridge, 19 July 2007.

속내가 그리 달콤하지 않을 수도 있다는 것을 알기에는 충분하다.

디지털화라는 사회 변동을 주도하는 기업이 설사 현존하는 문화
예술 기관들인 도서관, 미술관, 박물관을 대체하지 않는다고 〈선언〉한
다 할지라도 그들의 말은 사회적 맥락을 결여하고 있다는 문제가 있다.
먼저, 구글을 비롯한 사기업들은 사회적 행위자로서 그들이 문화 기관
을 대체할지 않을지를 단독으로 결정할 수 없으며, 디지털화라는 거시
적 사회 변동 속에서 그들의 역할을 〈정의〉할 수도 없다. 그럼에도 불
구하고 구글은 단지 그들이 도서관을 대체할 의도가 없다고 말하는 것
을 통해, 도서관을 비롯한 문화 기관들이 구글로 인해 사라져 가는 상황
에서 발생하는 문제들을 논의할 수 있는 통로 자체를 닫아 버리고 있다.
물론, GBP와 GAC 등의 디지털화가 도서관 미술관의 존속에 무조건
도움이 될 것이라 믿고 있는 일부 관계자들의 인식 또한 마찬가지의 효
과를 보인다. 하지만 사회 변동 속에서 특정 사회 양식과 기관이 살아남
는 것은 사회 구성원이나 행위자 차원에서 결정될 수 있는 것이 아니다.

한국형 디지털 문화 예술 콘텐츠의 미래를 구글 아트 프로젝트에 묻지 말아야

구글이 GAC 등을 통해 소개하는 수만 점에 달하는 예술품들은 각기 역
사적 문화적 맥락 속에서 창작하거나 보존하고 연구되어 온 인류 자산
그 자체이다. 구글에 협력하는 수많은 유수의 미술관과 박물관 그리고
도서관의 종사자들 또한 그 점을 십분 이해하고 있을 것이며, 오히려 그

렇기에 구글의 디지털화 프로젝트에 전면적으로 협력하고 있을 것이라 생각한다. 그러나 사기업이 운영하는 디지털 플랫폼은 기존의 사회 체계 내에서 통용되던 공공선과 공공 가치 논리를 매우 쉽게 회피해 나갈 수 있으며 때로는 예술품의 이해 방식 자체를 송두리째 변화시킬 수도 있다. 예를 들어 구글이 최근 새롭게 시작한 예술 디지털화 프로젝트인 구글 스트리트 아트 프로젝트는 세계 곳곳에 있는 수천 점에 달하는 그래피티나 벽화 등을 디지털로 보존하는 프로젝트로, 구글 측은 〈시간이 지나면 사라질 운명인 그래피티 예술을 이제 (구글의) 기술이 보존할 수 있게 되었다〉라며, 〈언제, 어디서나 원한다면 영원히 감상할 수 있게 되었다〉라고 프로젝트를 소개한다. 문제는, 스트리트 아트의 본질이라 할 수 있는 〈유한성〉 그 자체를, 이 프로젝트는 단지 사람들이 보고 싶어 한다는 공익적 측면을 들어 무시하고 있다는 것이다.

스트리트 아트는 본질적으로 장소를 특정하는 예술이기에 해당 거리의 거주민과 문화의 영토성을 함께 고려하지 않는다면 그 예술의 의미는 크게 반감되기 마련이다. 즉, 구글의 스트리트 아트 프로젝트는 여러 장점에도 불구하고 바스키아와 같은 그래피티 대가들이 가정집 벽이나 버려진 폐가 담벼락에 그린 그림을 〈보존〉하기 위해 통째로 벽을 뜯어 대형 갤러리에 전시하는 것과 다를 바 없다는 비판을 받을 수 있는 여지가 있다. 약간 관점을 달리 해보자. 생물 다양성 협약이라는 국제 합의가 있다. 이는 각국의 고유 생물 자원의 〈국적〉을 인정하고 그것을 바탕으로 한 기술이나 생산물을 통해 상업적 이익을 얻을 경우, 그 이익의 일정 비율을 해당 생물 자원의 원래 국가에 돌려주어야 한다는 것을 주요 내용으로 한다. 설사, 해당 국가가 해당 생물 자원을 보유

하고 있었던 것 외에 해당 기술이나 의약품 등의 개발(생명을 구하기에 공정 이용에 해당 할 수 있다)에 어떤 기여도 하지 않았다 할지라도, 생물 자원 원산국이라는 〈권리〉만으로 이익 분배를 요구할 수 있는 것이다. 그런데, 문화 예술 디지털화에서는 심지어 막대한 노력을 통해 창작 및 생산된 문화 콘텐츠의 〈이익 분배〉가 단순히 선한 의도라는 이유로 〈기각〉되는 것이다. 혹은, 많은 이가 볼 수 있도록 한다는 논리로 디지털화를 원하지 않을 수 있는 작가와 화가들의 작품이 〈공개〉[20]된다. 나아가, GBP나 GAC의 정보 노출 방식이 서양 혹은 미국 중심의 역사관, 문화관, 예술관을 따르고 있다는 비판도 제기되고 있다.

디지털화가 더 많은 관객에게 그 작품을 볼 수 있도록 한다는 공익 논리는 그 자체로 다수의 가치 독점이라는 문제를 내포하고 있다. 디지털화되지 않는 문화 예술 콘텐츠는 디지털화된 콘텐츠에 비해 가치가 낮거나 없으며, 디지털화를 통해 새로운 공익적이고 시장적 가치를 창출해 낼 수 있다는 이른바 개척가적 기업가 정신은 디지털화 이전의 콘텐츠가 갖는 공공 가치에 연결된 무수한 사회적 맥락을 손쉽게 잘라 낸다. 구글이 가치를 높게 매기는 콘텐츠는 〈사용자들이 검색 요청을 많이 하는 인기 많은 자료〉이다. 2008년 구글의 화해안에 의하면 고아 저작물[21] 디지털 콘텐츠는 5년이 지난 뒤 그 권리 자체가 폐기되어 권리

20 물론 구글은 이를 원하지 않는 작가들을 위한 이의 제기 방법도 제시한다. 하지만, 〈왜 디지털화를 진행하는 구글이 아닌 저작권자한테 이의 제기의 의무를 부과하는가?〉라는 의문은 둘째 치고, 해당 콘텐츠의 저작권자임을 주장하는 과정 자체가 그리 쉽지 않은 것이 문제이다. 해당 작가나 화가가 이미 세상을 떴을 경우에는 그 과정이 더 어려워지는 것이 사실이다.

21 고아 저작물은 저작권은 소멸되지 않았으나 해당 저작권자가 누구인지 확인할 수

자가 구글로 자동 변경되게 되어 있었다. 구글이 이러한 대담한 주장을 할 수 있었던 것도 아직까지 사회 인식이 위의 이분법에 젖어 있기 때문이었을 것이다.

이제는 디지털화된 콘텐츠와 그렇지 않은 콘텐츠 사이에 더 많은 의문 부호와 고민들을 집어넣어야 한다. 디지털화 자체보다는 디지털화하는 방식이 중요하며, 무엇을 디지털화할지를 선별하는 기준과 원칙이 중요하며, 디지털화 이전의 공공 가치의 인식 및 유지 방안을 고민해야만 한다. 나아가, 디지털화를 주도하는 민간 파트너에게 문화 예술 유산의 디지털 이용에 있어 공공성을 담보할 수 있는 원칙을 요구해야 한다. 2016년 미국 대법원이 구글의 손을 들어준 직후, 원고였던 미국 작가 협회는 이번 결정이 작가들의 저작권을 취약하게 만들며, 문화 예술계에 상당한 충격을 끼치게 될 것이라 우려했다. 〈이번 결정으로 문화 예술계의 이익을 (구글이 속한) 기술 업계가 취하게 될 것이라며, 이러한 양상은 출판 업계는 물론 예술 전반에서 발생할 것이다.〉[22] 이제, 음악 업계에 이어 출판 업계가 디지털화로 인해 거대한 사회 변동의 파도에 휩쓸렸다. 2012년 본 글의 바탕이 된 논문에서 예상했던 일의 상당수가 현실화된 지금, 작가 협회의 회장 록사나 로빈슨Roxana Robinson의 암울한 예상을 문화 예술계는 과연 진지하게 받아들이고 있는 것일까?

없는 문화 예술 콘텐츠들을 의미하는 것으로 GBP 협력 도서관이 보유하고 있는 도서들의 상당수가 이에 해당되었다.

22 Adam Liptak, Alexandra Alter, "Challenge to Google Books Is Declined by Supreme Court", *The New York Times*, 18 April 2016.

큐레이터십과 큐레이팅

학예 연구직과
영국의 박물관 운영 사례

하계훈

단국대학교
문화예술대학원 교수

우리나라에서 박물관과 미술관(뮤지엄)이 탄생한 지도 벌써 120년 가까이 흘렀다. 뮤지엄은 유럽과 미국 등 서양에서 먼저 본격적으로 그 꽃을 피운 사회적 기관 가운데 하나이며 점차 다른 지역으로 영향력이 파급되어 아시아, 중동, 아프리카 등 타 지역에서 시차를 두고 뮤지엄 문화가 피어나고 있다. 그러나 외부로부터 이식된 기관이 뿌리를 내리는 과정에서 그 사회가 가지고 있는 전통과 관습 그리고 정치와 경제 상황 등으로 뮤지엄의 문화는 지역 특성을 띠면서 원본과 다른 모습을 보이게 된다. 우리나라의 경우, 식민 통치를 받는 특수한 상황에서 뮤지엄이 개관하여 그로부터 오늘날의 운영 방식으로 거쳐 오는 과정에서 뮤지엄의 의미와 정체성에 대한 깊은 고찰이 미흡하였다고 생각된다. 그리고 이러한 근본적 성찰에 대한 미흡함의 결과로 오늘날 뮤지엄

운영이 지나치게 관료화되고 해당 기관의 소장품과 관련된 전문성보다는 행정 효율을 중심으로 뮤지엄의 운영을 평가하려는 시각이 지배적으로 드러나는 등 여러 문제점이 제기되고 있다.

물론 유럽에서 뮤지엄 문화가 꽃피던 19세기와 오늘날 우리나라가 처해 있는 상황이나 사회의 작동 원리가 다르기 때문에 우리나라에서 현재 뮤지엄 운영은 그 방법이 서양의 19세기나 20세기의 그것과 어느 정도는 달라야 할지 모르지만, 뮤지엄이라는 기관의 정체성과 주요 기능 가운데에는 시대를 초월하여 변하지 않는 중요한 핵심 기능과 정체성이 있다. 그 가운데 뮤지엄을 운영하는 중요한 인력으로서 학예연구 기능을 담당하는 큐레이터의 역할은 시대가 변하여도 기본 성격이 크게 달라지지 않을 것이다. 이 글에서는 이러한 큐레이터의 역할과 위상에 대한 연구로서, 세계적으로 가장 먼저 뮤지엄을 개관하여 운영해 본 영국의 경우, 특히 영국의 뮤지엄을 대표하는 대영 박물관의 경우를 살펴보고 그로부터 우리 뮤지엄 운영에 있어서 참고가 될 만한 학예 연구 인력 운영의 아이디어를 몇 가지 살펴보겠다.

영국의 박물관과 큐레이터십

영국은 스페인의 무적함대를 성공적으로 물리치고 나서 17세기부터 대서양을 비롯한 주요 바닷길의 해상권을 장악함으로써 세계 각처에 적극으로 식민지를 개척할 수 있었다. 이러한 식민지 개척은 영국 사회의 상류층에게 사업상으로 부를 축적할 수 있는 좋은 기회를 제공하였

을 뿐만 아니라 식민지 사회나 그곳으로 가는 여정에 있는 미지의 세계에 대한 그들의 지적 호기심을 자극하여 신기하고 귀중한 물건들을 수집하고 그것들을 연구하는 여러 협회society를 구성함으로써 다양한 분야에서 학문적 발전을 자극하는 결과를 가져왔다. 그리고 이렇게 수집된 소장품들은 시간이 지나면서 소장자의 사망 시점을 전후로 하나둘 사회로 환원되어 박물관과 미술관을 탄생시키게 된다. 이렇게 박물관과 미술관이 탄생되면서 그 안에서 소장품을 연구하고 더 많은 소장품을 발굴하며 전시를 통해 관람객에게 봉사해야 하는 임무를 맡은 큐레이터의 역할이 일찍부터 중요시되어 왔다.

영국에는 현재 약 1,800개의 크고 작은 박물관과 미술관들이 있는 것으로 조사되어 있으며 이 가운데에는 우리에게 잘 알려진 대영 박물관이나 내셔널 갤러리, 빅토리아 앤 앨버트 미술관 등과 같은 국제적 규모의 박물관에서부터 성인이 양팔을 벌리면 박물관의 면적을 거의 다 차지할 수 있을 만큼 작은 웨일스 콘위에 있는 초미니 박물관까지 그 크기와 성격도 다양하고 설립 역사도 많은 이야깃거리를 담고 있다. 영국에서 처음으로 개관된 근대적 박물관은 1683년 옥스퍼드에서 문을 연 애시몰 박물관이다. 이 박물관은 수집가 일라이어스 애시몰Elias Ashmole의 소장품이 옥스퍼드 대학 본부에 기증되면서 설립 논의가 시작되어 개관하게 되었는데, 1973년부터 관장 체제로 운영되기까지는 큐레이터(영국에서는 키퍼keeper) 중심으로 기관이 운영되었다. 영국은 이웃 나라 프랑스와 달리 왕실이나 귀족들의 수집품이 전쟁이나 폭동 등의 사회적 혼돈을 겪은 경우가 거의 없었서 소장품의 망실이 상대적으로 적었고, 소장품의 수복을 위해 초창기에 화가들이 미술관의 큐레

이터 역할을 맡았던 프랑스와 같은 이웃 나라들과는 다르게 미술관이나 박물관의 초창기부터 학문적 연구 성과가 뛰어난 학자 유형의 인물이 뮤지엄 큐레이터직을 맡는 경우가 대부분이었다.

1683년 애시몰 박물관이 옥스퍼드 브로드가에 개관했을 때 첫 큐레이터로 로버트 플롯Robert Plot이 임명되었는데 플롯은 박물관 지하에 설치되었던 화학 실험실의 교수직도 겸직하였다. 플롯이 애시몰 박물관의 큐레이터로 임명된 사실에서 우리가 중요하게 살펴보아야 할 것은 그가 교수직을 겸직하였다는 것이며 향후 그의 활동이 전시장을 유지 관리하는 것과 함께 자료 발굴과 저술 등에 집중되었다는 사실이다. 플롯은 큐레이터로 임명된 이후에 소장품에 대한 전문 연구를 수행하였으며 1686년에는 〈스태퍼드셔의 박물학〉이라는 제목으로 자신의 연구 결과를 출간하기도 하였다. 이처럼 영국에서 큐레이터라는 직업은 학문 연구와 전시장 현장 관리라는 두 가지 임무를 동시에 수행하면서 플롯의 경우처럼 대학에서 강의도 할 수 있는 정도의 전문성을 갖추어야 하는 직업이었다.

1691년 플롯이 애시몰 박물관의 큐레이터 자리를 떠나자 그 자리는 플롯의 보조 큐레이터 역할을 해왔던 에드워드 뤼드Edward Lhuyd가 물려받았다. 뤼드는 큐레이터로 임명된 이후에도 자신의 전공 분야를 심화시켜 웨일스와 스코틀랜드 등의 지역을 여행하면서 그 지역의 식물 생태와 화석 등에 대하여 연구할 수 있었다. 그러한 자신의 연구 결과를 가지고 라틴어로 쓴 『Lithophylacii Britannici Ichnographia』라는 연구 업적을 출간하기도 했는데, 이때 그의 친구인 아이작 뉴턴Isaac Newton이 재정적 도움을 주기도 하였다. 뤼드는 큐레이터로 재직하면서 여

러 연구 업적을 책으로 펴냈는데 그 가운데 웨일스의 콘월 반도의 언어에 대한 연구는 이 분야에서 아주 중요한 자료로서 꾸준히 인용되고 있으며 지금도 그의 출판물 원본이 애시몰 박물관에 보관되어 있다. 뤼드는 1709년 늑막염으로 세상을 떠날 때까지 20년 가까이 애시몰 박물관의 큐레이터직을 유지하면서 이러한 연구 업적을 남길 수 있었다. 이처럼 박물관 연구직으로서의 큐레이터가 한 분야에서 장기적으로 근무하면서 전공 분야에서 연구를 심화하고 궁극적으로 그 분야에서 중요한 업적을 남기게 되는 좋은 사례를 뤼드의 경우에서 찾아볼 수 있다.

실제로 개관 이후 1973년까지 애시몰 박물관에서는 14명의 큐레이터가 근무하였고, 이들의 재직 기간을 평균 수치로 계산해 보면 1인당 21년 가까이 근무한 셈이 된다. 또 큐레이터에서 관장직으로 운영 방식이 변경된 후에도 1998년부터 16년 동안 관장직을 맡고 2014년에 알렉산더 스터지스 박사Dr. Alexander Sturgis에게 관장직을 넘겨 준 크리스토퍼 브라운 박사Dr. Christopher Brown까지 5명의 관장이 교체되어 그들의 평균 재임 기간도 12년 가까이 된다. 이렇게 짧게는 10여 년에서 길게는 본인의 사망 때까지 무제한으로 근무 기간을 보장함으로써 당사자가 안정적으로 연구와 전시 그리고 저술과 교육 등에 몰두할 수 있게 운영되어 온 애시몰 박물관의 경우는 국내 박물관들이 관장과 큐레이터들을 단기 계약으로 고용하는 현실에 비추어 볼 때 참고해야 할 의미 있는 사례로 볼 수 있다.

1759년에 개관한 대영 박물관의 경우에도 애쉬몰 박물관과 비슷한 개관 과정을 거친다. 다만 이 경우에는 그 규모에 있어서 애시몰 박물관과 비교하기 어려울 정도로 크며 주요 기증자인 한스 슬론 경Sir

Hans Sloane 이외에도 의회와 국왕이 개입하고 있다는 점이 다르다고 할 수 있다. 초창기 대영 박물관은 슬론 경의 기증품과 함께 왕실 도서관을 포함한 중요 도서 컬렉션 2개가 합류하였는데 그 때문인지 기관을 대표하는 사람으로서 오늘날 관장에 해당하는 직함이 총사서였다. 이후 기증과 구입 그리고 발굴 등으로 박물관의 소장품이 증가하면서 총사서는 1989년 관장 겸 총사서로 변경되고 1973년 박물관과 도서관이 분리되면서 비로소 오늘날과 같은 관장director이라는 직함이 생겼다.

영국에서 박물관과 관련된 정부 부서는 문화 미디어 체육부와 그 산하의 비영리 법인인 박물관, 도서관, 아카이브 협의회MLA[1]인데 그 가운데 박물관 관련 MLA의 전신은 1929년에 보고된 최종 보고서[2]의 권고에 따라 1931년에 설립된 상설 기구인 〈박물관과 미술관에 관한 상임 위원회〉이다. 이 기구는 1981년 박물관과 미술관 위원회MGC[3]로 명칭을 변경하고 1987년에는 왕의 칙허에 의해 법인 조직의 성격을 갖게 된다. 그리고 다시 2000년에는 MGC가 도서관 및 아카이브 조직 등과 그 기능을 합병하면서 오늘날과 같은 MLA가 탄생하게 된다. 우리나라의 박물관 협회와 유사한 영국의 조직으로는 일찍이 1889년에 조직된 박물관 협회를 들 수 있다. 이 협회에서는 매년 영국의 박물관에 관한 연보와 월간 잡지 『박물관 저널Museums Journal』을 펴내고 있으며 영국의 박물관 운영에 중요한 사항에 대하여 심포지엄을 연다거나 조사 보고서를 발간하는 형식으로 대영 박물관 정책의 오피니언 리더

1 Museums, Libraries and Archives Council.

2 Final Report of the Royal Commission on National Museums and Galleries.

3 Museums and Galleries Commission.

로서 역할을 해나가고 있다. 1986년 MGC에서는 스코틀랜드 지역의 박물관에 대한 조사를 실시하였는데 이 보고서에서 MGC는 영국의 〈국립 박물관에서의 지적인 활동이 다른 목표에 비추어서 중심 목표가 되어야 한다〉라는 결론을 내려 박물관에서의 학예 연구에 대한 중요성을 다시 한번 강조하였다.

큐레이터를 중심으로 하는 영국의 박물관

영국에서의 큐레이터십은 지난 200년 넘게 이처럼 학문 연구와 교육을 통해 사회 일반과 학자들의 연구에 기여하는 것을 중요한 목적으로 설정하여 왔으며 이러한 목표에 입각하여 국립 박물관에 근무하는 사람들의 자세가 가다듬어져 왔다. 1988년 MGC에서 발행한 또 다른 보고서인 〈영국의 국립 박물관과 미술관들〉[4]에서는 국립 박물관의 큐레이터를 소장품과 관련된 분야의 역사학자로 규정하고 있으며 그들의 연구가 해당 분야의 대학이나 이와 유사한 곳에서도 존경받을 만한 결과를 도출하여야 한다고 규정하고 있다. 1988년 MGC 보고서에서는 큐레이터가 해당 분야의 학문에 뒤처지지 않기 위해서는 연구 시간이 필요하며 다른 기관의 소장품을 둘러볼 기회를 가져야 하고 관련 학술 행사에도 참여하여야 함을 명시하고 있으며, 그러한 일들이 훌륭한 박물관의 역할과 목적을 수행할 수 있는 기본 사항임을 명시하고 있다.

4 The National Museums and Galleries of the United Kingdom.

실제로 영국의 중요 박물관 큐레이터들은 관련 전공 분야의 유력한 학술지에 상당한 분량의 연구 논문을 투고하고 있는데, 한 예로 영국 박물관에 근무하는 큐레이터들이 단행본을 제외하고 한 해에 출간하는 전문 분야의 저널에 수록하는 논문은 400편이 넘는다. 이렇게 영국의 박물관 큐레이터를 대학의 연구자와 동등하게 바라보는 시선은 영국의 대표적 박물관 가운데 일부에서 큐레이터들에게 대학 교수와 마찬가지로 안식년과 같은 연구를 위한 재충전의 시간을 부여하는 것으로도 알 수 있다.

영국에서 박물관과 미술관의 큐레이터가 되기 위해서는 우리나라와 마찬가지로 해당 기관의 소장품과 관련된 분야에서의 전문적 학문 연구 성과와 경험이 요구된다. 영국의 주요 국립 박물관에서 큐레이터로서 실무를 시작하려면 대부분의 경우 관련 분야의 학문 연구에서 박사 학위를 마친 정도의 수련 기간을 거쳐야 한다. 물론 이 기간 동안 관련 박물관에서의 현장 경험과 유물 연구가 제도적으로 의무화되어 있는 경우가 적지 않다. 영국 박물관에서의 큐레이터 채용은 우리나라와 달리 해당 직책이 공석일 때 개별 모집 공고와 면접을 통해 이루어진다. 규모가 큰 박물관의 경우에는 전문 영역이 세분화되어 있어서 보다 구체적으로 경력 사항을 요구하며, 해당 소장품의 중요도나 업무량의 비중에 따라 시간제 근무로 큐레이터를 선발하는 경우가 있는데 이 경우에도 우리나라처럼 비정규직으로서 느끼는 고용 불안은 아니며 충분히 그 전문성이 존중된다.

기본적으로 큐레이터의 임용은 직급이 아니라 전공 분야에 대한 선발로 이루어지므로 한번 임명된 큐레이터는 부서를 변경하는 일이

별로 없으며 자신의 전공과 관련된 부서에서 오랫동안 연구와 교육 및 전시 등에 몰두하면서 전공 분야에 대한 경험과 지식을 심화시켜 나가게 된다. 대영 박물관과 같은 국립 박물관에서 큐레이터가 이직하는 경우는 대부분 다른 박물관의 관장으로 옮겨 가거나 대학의 교수직을 맡는 경우에 국한된다고 볼 수 있다. 대영 박물관의 관장을 역임한 데이비드 윌슨David M. Wilson에 따르면 대영 박물관의 경험이 많은 큐레이터keeper는 급여 면에서나 학문적 성취도 면에서나 대학의 해당 분야 학과장과 동등한 정도의 대우를 받으며 부(副)큐레이터deputy keeper는 대학의 전임 강사 정도의 대우를 받는 것으로 알려져 있다. 윌슨의 저서 내용에 의하면 영국의 국립 박물관 가운데 하나인 대영 박물관의 큐레이터들은 1963년 박물관 노동조합과 재무성 사이에 협정을 맺음으로써 큐레이터를 포함한 박물관의 직원들이 공무원 신분은 아니지만 급여나 복지 등의 혜택에 있어서 공무원에 준하는 혜택을 보장받을 수 있게 되었는데, 이에 앞서 이미 19세기 중반부터 한때는 그들도 공무원의 신분을 획득한 바가 있다. 1963년의 협정으로 대영 박물관의 큐레이터를 포함한 직원들은 신분상 안정을 확보할 수 있었으며 1980년대에 들어서는 전문직으로서의 신분을 존중하면서도 공무원들과 같은 직급 체계도 갖게 되었다.

대영 박물관에는 10개의 연구 부서가 있다. 학문적 연구를 기본으로 하는 선임 큐레이터와 그 밑의 큐레이터들은 보조 인력과 행정 직원의 보조를 받는 형식으로 부서가 운영된다. 보조 인력은 본인 역시 경험이 짧은 큐레이터의 신분을 가지며 전시에 주로 투입되기도 하고, 실습 학생들을 관리하기도 하여 자신이 보조해 주는 큐레이터가 본연의

연구 이외의 일에 시간을 빼앗기지 않도록 도와준다. 대영 박물관의 경우 부서에 따라서는 50명이 넘는 큐레이터가 근무하는 곳이 있을 정도로 전문 인력이 크게 확보되어 있어서 그로부터 국제적 명성을 얻을 수 있는 훌륭한 전시와 연구 업적이 도출될 수 있게 되는 것이다. 각 부서의 운영은 이처럼 연구 인력을 중심으로 가동되며 전체 조직 내에서 부서별로 반(半)자율적으로 운영된다. 즉 대부분의 업무는 관장으로부터 부서를 대표하는 선임 큐레이터에게 위임되며 예산에 대한 권한도 직원의 급여와 건물 유지 관리비 그리고 중요한 소장품 구입에 관한 예산 이외에는 모두 각 부서의 대표자가 결정권을 가지고 운영하는 편인데, 중요 소장품 구입에 관한 예산도 점차 각 부서의 전문가들에게 위임하는 추세를 보인다.

큐레이터십을 존중해야 할 이유

영국의 박물관에서 큐레이터를 중심으로 하는 연구 인력이 좋은 환경에서 연구에 몰두할 수 있게 만들어 주는 한편, 그들이 자기 분야에서의 노력을 게을리하지 못하게 하는 장치도 병행하여 실시된다. 무엇보다도 큐레이터들의 노력을 평가하는 기준은 그들이 얼마나 전문 분야의 수준 높은 논문과 서적을 출판하는가이다. 이를 위해서 박물관 측에서는 각 큐레이터마다 출판 실적을 질과 양 모두에서 정밀하게 살피는 위원회를 두고 있다. 영국의 박물관 인력 구성을 살펴보면 큐레이터에 대한 박물관의 시각을 잘 알 수 있다. 1988년 MGC에서 발행한 보고

서에는 19개의 국립 박물관과 미술관의 인력에 대한 현황이 부록으로 수록되어 있다. 그들이 박물관 인력을 구분하는 기준을 보면 큐레이터, 전시장 안전 요원 그리고 기타 인력 이렇게 세 가지로 분류하고 있는데 행정 직원은 세 번째 기타 인력에 해당된다. 안전 요원을 제외한 인력 구성에서 상당수의 박물관과 미술관 등이 큐레이터 대비 기타 인력의 비율이 거의 반반 가까이 되도록 구성하였으며 스코틀랜드 박물관(113대 55)이나 월리스 컬렉션(13대 7)의 경우에는 행정 인력보다 학예 연구 인력이 더 많은 인력 구성을 보이기도 한다. 이것은 우리나라처럼 중요한 직책을 짧은 기간 순환 보직으로 교체되는 행정 공무원들이 차지하는 비효율적이고 비정상적 조직 구조와는 다르며 비록 하부 인력의 변동은 빈번할지 모르지만 큐레이터를 중심으로 하는 중요 인력들의 변동이 거의 없이 장기적으로 연구에 종사할 수 있고 중요한 결정을 상당 부분 위임받아 업무 처리상 불필요한 행정 간섭으로 인한 지연이 일어나지 않으므로 훨씬 효과적일 수 있다.

이상에서 간단하게 살펴본 것처럼, 영국 박물관들의 경우 긴 역사를 통해 시행착오를 겪고 그것을 수정하는 과정을 반복함으로써 오늘날과 같은 시스템을 구축했을 것으로 짐작하는데, 그들의 박물관 운영에서 눈에 띄는 것은 무엇보다 박물관 운영이 학예 연구 인력을 중심으로 돌아가도록 처음부터 제도를 정착시켜 놓았으며 큐레이터십을 존중하는 이러한 운영에 대한 사회적 공감대가 널리 퍼져 있다는 것이다. 따라서 그들의 박물관 전문성이 국내뿐 아니라 국제적으로도 인정을 받게 되며 이러한 결과는 다시 박물관과 그 안에서 근무하는 큐레이터들에 대한 국내외의 높은 신뢰로 돌아가고 보다 훌륭한 연구와 전시 및

교육 등으로 재순환되는 체계를 갖추게 된다. 우리나라의 경우 상대적으로 박물관 운영의 역사와 경험이 짧기 때문에 몇몇 문제점이 드러나고, 그 가운데 어떤 것은 반복적으로 개선이 요구되고 있는 것을 감안하면 우리도 영국을 비롯한 박물관 운영에서 선진국의 사례를 열린 마음으로 수용해 보다 합리적이고 효율적으로 박물관의 운영 방향을 수정할 필요가 있다.

무엇보다 우리가 공감해야 하는 것은 박물관 운영 주체가 행정직 공무원이나 그 밖의 누구도 아닌 큐레이터라는 것이며 그들에 대한 존중과 격려 그리고 그들의 전문성이 지속적으로 함양될 수 있도록 긴장감을 놓지 않는 모니터링 제도 등이 잘 마련되어야 한다. 이러한 제도적 안정 속에서 큐레이터들의 활동에 대한 애정 어린 관심이 주어질 때 우리나라의 박물관도 국내뿐 아니라 국제적으로도 자랑할 만한 업적을 이룩해 낼 수 있을 것이다.

제도와 미술의 역학 관계

: SeMA를 중심으로 본 공립 미술관의 작동 원리[1]

임근혜

국립 현대 미술관
전시기획2팀장

미술관은 예측할 수 없는 상상력이 살아 숨 쉬는 예술 공간인 동시에 체계와 규범이 지배하는 제도 기관이다. 특히, 미술과 제도의 매개 기관으로서의 공립 미술관은 공무원 신분의 인력과 공적 자산으로 운용되기 때문에 예산 집행을 위한 규정과 절차는 필수적이다. 이러한 공공 조직과 공공 자산은 공립 미술관의 기반인 동시에 한계로 작용하는데, 공립 미술관 큐레이터는 연구 및 기획과 더불어 주어진 자원을 투명하고 효율적으로 운용하여 미술관 고유의 사업을 집행함으로써 예술의 사회적 책임과 공공성을 실현하는 것을 주 업무로 삼는다. 다시 말하자면, 공립 미술관의 큐레이터는 작품 수집, 연구, 전시, 교육 등의 다양한

1 이 원고는 2016년도 서울 시립 미술관의 「SeMA 전시 아카이브 1988-2016: 읽기 쓰기 말하기」 전시 연계 출판물에 게재된 글이다.

활동을 통해 개별 창작 활동에 사회적으로 의미 있는 맥락을 부여하고 소통하며 담론을 생성하는 지식 생산자인 동시에, 공공 시스템을 통해 예술의 사회적 역할을 수행하는 예술 행정가이기도 하다.

이러한 〈공무원 큐레이터〉는 예술과 제도라는 양립하기 힘든 상반된 영역의 경계를 안팎으로 오가며 예술적 상상력이 제도의 틀에 갇히지 않도록, 때로는 경계선을 새로 그리도록 조직과 사회의 합의를 이끌어 내야 한다. 따라서 예술 행정가로서의 큐레이터에게 가장 필요한 것은 예술과 제도의 경계에 서서 새로운 지형도를 만드는 합리성과 창의성이다. 이를 위하여, 의미 있는 작품을 선별할 수 있는 감식안과 이를 미술사적 문화사적으로 문맥화할 수 있는 지식을 기본으로 하는 큐레이터십과 더불어 미술관을 움직이는 다양한 동력 또는 외적 요인들 ― 제도, 정책, 법률 ― 등에 대한 이해가 반드시 필요하다.

이 글의 목적은 서울 시립 미술관이 서울시 산하의 책임 운영 기관이라는 정체성을 기반으로 큐레이터십이 작동하는 근본 원리를 설명하는 것이다. 이러한 정체성은 미술관의 고유한 내적 가치와 더불어 미술관의 경영은 물론 각 부서별 사업의 기획과 운영에 결정적인 외적 조건이다. 소장품 구입, 전시 기획, 교육 프로그램 등 미술관의 개별 사업은 기관의 기본 방향을 제시하는 임무와 비전에 기반한 중장기 계획의 큰 틀 안에서 기획되며, 이러한 기관의 방향성은 예산의 출처이자 후원자인 서울시와 중앙 정부의 조직 운영 방침과 정부의 문화 정책 그리고 관련 법률에 연동되어 정립된다. 이 글에서는 서울 시립 미술관이 서울시 문화 정책의 일환으로 탄생하는 전후 시기의 배경과 오늘날의 위상으로 성장하는 데 있어서 방향타와 동력이 되어 온 다양한 제도와 정책

을 소개하고 이들 상호 간의 역학 관계를 밝히고자 한다.

국공립 미술관의 탄생

문화체육관광부의 『전국 문화기반시설 총람』에 따르면, 2015년 현재 국내에는 총 51개의 국공립 미술관이 존재한다.[2] 한편, 〈박물관 및 미술관 진흥법〉은 국공립 미술관을 국가 또는 지방 자치 단체가 설립 및 운영하는 미술관으로 규정하며, 여기에는 국립을 비롯하여 시군과 구립 미술관이 포함된다. 이 중 하나인 서울 시립 미술관은 1988년도 개관 이래 서울특별시의 사업소로 운영되다가 2008년도부터 책임 운영 기관으로 전환되었는데, 서울시 산하 기관으로서 개별 사업은 서울시의 문화 정책 및 미술 관련 중장기 사업 계획의 방향을 고려하여 기획되고 서울시의 인력과 예산으로 집행되며 그 결과가 서울시와 시의회에 보고되고 감사를 받는 일련의 과정을 거친다. 물론, 미술관 사업이 행정적 절차만으로 진행되는 것은 아니다. 행정은 인력과 예산을 운용하는 방법일 뿐, 내용 자체는 예술에 대한 지식과 안목에 기반한 큐레이터십의 영역이다. 그러나 한국의 국공립 미술관은 큐레이터십보다 행정 논리가 강하다는 점이 일반적 인식이다.

국공립 미술관의 제도적 모델인 국립 현대 미술관의 역사에 대한 연구는 이러한 인식 원인을 왜곡된 미술관 제도가 도입되던 일제 강점

2 http://www.index.go.kr/potal/main/EachDtlPageDetail.do?idx_cd=1640.

기로 거슬러 올라간다. 즉, 일본 제국주의의 정치적 프로파간다의 장치로서 1939년 건립된 〈조선 총독부 미술관〉이 소장품 없는 전시장이라는 불완전한 미술관 시스템의 전범이 되었다는 것이다.[3] 이는 미술관으로서의 면모를 갖춘 〈이왕가 미술관〉이 1969년도에 국립 현대 미술관이 아닌 국립 중앙 박물관으로 흡수 통합되면서 미술관은 소장품 기반의 박물관의 전통과 단절된 채 대한민국 미술 전람회를 주목적으로 한 전시장의 역할로서 그 역사를 시작한 것이다.[4] 이와 같은 연구는 행정 중심으로 이루어지던 미술관 운영의 근원과 한계를 보여 주며 이를 전문성에 기반한 큐레이터십과 균형을 이루면서 극복되어야 한다는 것을 역설한다.

국립 현대 미술관이 개관한 1960년대에는 정부 수립 이후 처음으로 경제 개발 계획의 한 부분으로서 장기 문화 정책을 수립하고 이를 추진함으로써 문예 진흥을 도모하던 시기이며[5] 이러한 분위기 속에서 다양한 층위의 미술인이 미술관 건립을 요구한다. 우선, 당시 미술계에 등단하는 유일한 창구 역할을 한 국전 심사에 대한 시비가 계속되자 당시 담당 부서였던 문화공보부는 국립 미술관을 설립하여 행사를 이관하기를 원했다.[6] 이와 동시에, 국전에 반대한 청년 작가들 역시 동시대 미술을 보여 주는 공공 미술관의 설립을 요구했다. 고 이경성은 국

3 정준모, 「한국 근현대 미술관사 연구-국립 미술관에 대한 인식과 제도적 모순의 근원을 중심으로」, 『현대 미술관 연구 제14집』(1996).

4 이인범, 「국립 현대 미술관의 형성」, 『현대 미술관 연구 제2집』(1984).

5 박광무, 『한국 문화 정책론』(파주: 김영사, 2010), 156~157면.

6 장엽, 「미술관과 미술 연구」, 『현대 미술관 연구 제16집』(2005), 87면.

립 미술관 개관 1년 전인 1968년 정부에게 미술관 건립을 촉구하는 기사를 쓰면서 미술관의 역할을 〈작품에 대한 전시뿐 아니라 연구〉라고 명시하며 그 목적을 〈대중의 미적 기준을 고양하는 교육 기관〉으로 정의내리고 있다. 이 외에도 유럽과 미국의 미술관을 다녀온 방문기를 통해 미술관 건립의 필요성을 역설한 글을 통해, 당시 미술계가 요구한 미술관의 이상적 모델은 프랑스식 「살롱전」을 모델로 미술 단체를 위한 대관 공간 역할을 하는 일본식 모델이 아니라 컬렉션과 그에 대한 연구를 기반으로 한 유럽식 모델이었음을 알 수 있다.

한편, 공무원이 관장과 직원의 업무를 담당하며 관전 형식의 연례전이 열리던 시기에 미술관 정규직은 행정직이었으며, 작품 구입 등의 경우 작가나 평론가들을 외부 촉탁직으로 영입하기도 했다.[7] 국립 현대 미술관에 학예실이 설치된 것은 1986년도 과천 이전 이후로서 미술과 미술사를 전공한 8명의 큐레이터를 선발했다. 그러나 학예 인력의 꾸준한 증가에도 불구하고 행정과 큐레이터십과의 균형이 이루어지지 않고 있다는 비판은 쉽게 사라지지 않고 있다.[8] 서울 시립 미술관은 미술 단체들이 활동 무대를 마련해 달라는 요구와 사회의 문화적 수준을 높이고 문화 향수권을 확대하고자 한 시장의 의지가 일치하면서 건립이 추진되었다는 점에서 앞서 개관한 국립 현대 미술관과 출발점이 유사하다. 또한, 20년 남짓한 시차와 운영 주체의 차이에도 불구하고 국립 현대 미술관은 이후 건립된 국공립 미술관의 제도적 모델이 되고 있다.

7 장엽, 위의 책, 92~94면.
8 김은영, 「우리는 어떤 미술관을 갖고 싶었던 것일까」, 웹진 〈예술 경영〉(2010).

문화 기반의 확충과 서울 시립 미술관의 개관

1980년대는 비약적 경제 성장을 배경으로 군부 치하였음에도 불구하고 〈국풍 81〉이라는 초대형 문화 축제(1981), 아시안 게임(1986), 서울 올림픽(1988) 등 다양한 문화적 이벤트가 개최된 시기였다. 특히, 서울 올림픽 전후에 이루어진 일련의 문화 행사에는 독립 기념관(1987) 및 예술의 전당(1988)의 개관과 국립 현대 미술관 신축 이전(1986)이 이어진다. 당시 제5공화국의 문화 정책 역시 경제사회발전 5개년 계획에 포함되어 있으며, 문화 향유 기회 확대, 전통 문화유산 개발, 아시안 게임과 올림픽을 계기로 민족 문화의 우수성 선양 등의 주요 과제를 제시한다.[9] 이에 대해, 남북 간 긴장 관계나 민주화 항쟁 등 정치적으로 불안정한 1980년대 말 이루어진 국립 현대 미술관과 예술의 전당 개관을 포함한 문화적 이벤트에 대해 장기적 계획을 가지고 문화적 관점에서 이루어지기보다는 군부 독재 세력의 정치력을 포장하려는 시도로 보는 비판적 관점도 존재한다.

　　이 시기에 이루어진 국립 현대 미술관의 과천 이전(1986)에 즈음하여, 국내 두 번째 공립 미술관인 서울 시립 미술관이 개관한다. 개관이후 25년간 학예부에 재직한 정혁에 따르면, 1986년 당시 서울시장이 대표 작가들의 전람회 개최를 원했고, 이를 위해 〈대한민국 미술 대전〉의 지자체 버전인 〈서울 미술 대전〉이 시작된 것이다. 당시 서울시는 미술 전람회를 위한 공간이 없었기 때문에 덕수궁에 있는 국립 현대

9　박광무, 앞의 책, 140~141면.

미술관을 대관하여 서울 미술 대전을 개최했다. 이어서, 관록 있는 작가들로 구성된 서울 미술 대전 운영 위원회 회원들이 서울시가 운영하는 미술관을 건립하도록 시장을 설득하였다. 당시 아시안 게임과 올림픽을 앞두고 제대로 된 미술관이 하나 없다면 개최 도시로서 체면이 서지 않는다는 주장이었다. 시장은 올림픽 준비 위원회를 구성하고 이들이 관광을 중심으로 한 사업에 미술관을 포함하도록 지시했다.[10]

서울 시립 미술관은 경희궁 내 서울 고등학교 건물을 임시로 사용하여 1988년 개관하여 올림픽 준비 위원회가 운영하다가 이후 사업소로 전환되었다. 그리고 첫해에 공채를 통해 7명의 학예 인력을 채용하는데, 일부는 비전공자였다. 1999년도 미술관의 이전 계획이 수립되던 시기에 즈음해서 국립 현대 미술관 학예실장 출신이자 미술 평론가인 유준상이 10년간 비어 있던 관장직에 취임한다. 이후, 2002년도 현재의 구대법원 건물을 재단장하여 이전하고서야 서울 시립 미술관은 비로소 본격 기획전의 시대를 맞이한다. 초대 관장은 시청 별관에 인접한 서소문로에 위치한 현재 건물의 재단장과 재개관전을 지휘하여, 2002년 기획전 「한민족의 빛과 색」이라는 제목의 전시를 개최하고 이듬해 일본으로 순회를 한다. 20여 년의 시차에도 불구하고 국립 현대 미술관과 서울 시립 미술관이 소장품과 상설 전시 없이 관전을 위한 장소로 사용된 점, 확장 이전 후에야 전문가 출신 관장을 영입하고 학예실을 갖추어 소장품 구입과 기획전 그리고 교육 활동을 시작함으로써 본격적인 미술관의 모습을 갖춘다는 점에서 유사하다.

10 정혁과의 인터뷰(2011).

국립 현대 미술관 이후에 개관한 국공립 미술관의 조직과 행정에서 이와 같은 강한 경로 의존성을 보이는 것은 지자체가 중앙 정부를 모델로 운영되기 때문으로 해석된다. 그러나 미술관이 사이즈와 규모에서 확장되고 학예실을 갖추어 본격 외양을 갖추었다고 해서, 전문 인력 중심으로 체제가 변화된 것은 아니다. 국립 현대 미술관과 서울 시립 미술관의 재개관이 한국 동시대 미술의 흐름을 주도하고 미술사에 남을 옥석을 가리는 역할을 하리라는 기대에도 불구하고, 학예실이 아닌 행정 관료 중심의 운영에 대한 미술계의 비판과 우려는 이후에도 지속되었다. 이러한 불균형은 미술관이 양적으로 증가하면서 큐레이터십에 대한 재인식이 이루어고 질적 향상을 위한 제도 장치가 마련되면서 극복되어 가고 있다.

박물관 및 미술관 진흥법과 미술관의 양적 성장

1980년대 말까지 정부의 문화 정책은 민족주의를 강조하면서 군사 쿠데타로 수립된 정권에 정통성을 부여하고 사회를 통합하기 위한 정치적 의도와 밀접하게 관련되어 있다. 이와 더불어 기적에 가까운 경제 성장과 국가적 자부심을 과시하는 계기가 된 1986년 서울 아시안 게임과 1988년 서울 올림픽 이후 국립 현대 미술관의 신축 이전(1986)에 이어 서울 시립 미술관(1988), 부산 시립 미술관(1994), 대전 시립 미술관(1998)이 개관하고, 이즈음 금호 미술관(1989), 성곡 미술관(1995), 일민 미술관(1996), 아트 선재(1998) 등의 기업 미술관이 개관하면서

미술관이 양적으로 팽창하기 시작한다. 이러한 박물관 건립의 법적 근거가 바로 박물관의 사회적 법적 지위와 자격 요건, 설립 절차, 관리 운영 방식 등을 명시한 〈박물관법〉인데, 1970년대 말 박정희 정부에서 발의되었으나 대통령 암살과 이어지는 군부 쿠데타로 국회가 해산되면서 통과되지 못했다가 1985년도에 처음으로 제정되고, 법 제정에 이어서 박물관 협회가 창립되었다.

1985년도 박물관법은 1979년도 발의된 내용과 기본적으로 같은 내용이지만 학예사의 자격을 새로이 포함하고 있다. 박물관 역사를 연구한 최석영에 따르면, 당시의 박물관법은 일본의 법을 그대로 모방한 것으로서 그때 한국에는 존재하지도 않았던 박물관학 학위 소지자를 큐레이터 자격으로 명시하는 등 한국 박물관의 현실과는 동떨어진 것이었다.[11] 또한, 1985년도 박물관법은 지원과 진흥보다는 규제와 통제에 중점을 둔 것이며 국제 박물관 협회ICOM의 규정을 반영하지 않는 내용이라고 볼 수 있다. 이처럼 초기의 박물관법은 현실에 맞지 않는 모순이 내재되어 있었는데, 이는 1984년 박물관법이 폐지되고 1991년 〈박물관 및 미술관 진흥법〉이 제정되면서 더 큰 모순에 직면한다. 즉, 미술관이 미술품을 다루는 박물관의 한 분과임에도 불구하고 이 둘을 서로 분리한 것으로, 현재 문화관광체육부 내에서도 박물관은 박물관 정책과로, 미술관은 예술 정책과로 소관 부서가 다르다. 박물관 협회 윤태석은 미술관과 박물관이 정책적 행정적으로 분리된 것은 행정 편

11 최석영, 『한국 박물관 역사 100년 진단 & 대안』(서울: 민속원, 2008), 219~220면.

의적 발상이며 통합되어야 한다고 주장한다.[12] 이러한 모순은 박물관의 기본을 갖추지 않고 전시장만으로 개관한 국립 미술관의 계통 발생과도 연관 지어 이해할 수 있다.

2000년대 미술관의 질적 성장

미술관의 양적 성장은 1991년도 〈문화 개발 10개년 계획〉에 기초하여 제정된 박물관 및 미술관 진흥법에 근거한 것으로 이 법은 미술관 등록 요건을 완화함으로써 박물관과 미술관의 설립을 촉진시킨 것이다. 또한 1996년 이후 지방 정부가 건립하는 박물관(미술관은 1999년부터) 예산의 40퍼센트를 중앙 정부가 지원하는 정책도 큰 역할을 한다. 2004년 한국문화관광정책연구원의 『전국 문화기반시설 최소기준수립 연구』에 따르면, 당시 박물관과 미술관 수는 OECD 가입 국가 평균인 인구 4만 명당 1개소에는 못 미치는 인구 5만 명당 1개소를 기준으로 16개 시도립 미술관 건립을 목표로 설정하고, 지역 특성에 따라 공립 미술관 수를 광역시 1개소, 도청 소재지 1개소 등으로 조정 기준을 적용했다. 한편, 문화체육관광부 『전국 문화기반시설 총람』에 따르면, 2015년도 현재 국공사립 및 대학 소속을 포함하여 박물관 수는 780개소, 미술관은 235개소가 존재한다.[13] 2004년에 비하면 박물관 수는 2.3

12 윤태석, 「한국 박물관 미술관의 현황과 그 진단을 통한 정책 제언」(2012), 박사 학위 논문, 국민대학교.

13 http://www.index.go.kr/potal/main/EachDtlPageDetail.do?idx_cd=1640.

배 그리고 미술관은 2배 증가한 것이다. 이러한 통계 조사에 기반한 연구는 1984년도 박물관 및 미술관 진흥법이 도입된 이후, 박물관과 미술관 정책이 지역적 안배와 OECD 국가 간 문화적 위상을 고려한 양적 증가에 주안점을 두고 있었음을 알 수 있다.

그러나 2012년도 발표된 문화체육관광부의 〈박물관 발전 기본 구상〉 및 한국문화관광정책연구원의 〈박물관 및 미술관 진흥법 개선 방안 연구〉는 박물관과 미술관 정책이 양적 성장에서 질적 성장으로의 전환을 모색하고 있음을 보여 준다. 이 연구는 〈문화 예술 환경의 급속한 변화와 박물관의 역할 확대에 효과적으로 대처할 수 있는 체계적 박물관 발전 정책〉이 요구되며 〈국내 첫 근대 박물관 개관 후 100년이 지난 바 새로운 100년을 준비하는 새로운 개념의 박물관 발전 종합 구상〉이 필요하다는 문제의식에서 비롯된다. 이 연구서는 박물관 인력의 전문화, 박물관 제도의 체계화, 박물관 경영의 효율화, 전시와 프로그램의 대중화 등 4대 추진 방향을 설정하고, 이를 위한 구체적 목표를 제시한다. 또한, 시설의 양적 확충에서 질적 성장으로, 규제 완화에서 공적 책임 강화로, 사업자 중심에서 이용자 중심으로, 소장품 중심에서 박물관 기능 중심으로, 학예사 중심에서 박물관 거버넌스 중심으로라는 5개의 새로운 방향을 제시한다.

서울시의 문화 정책이 담겨 있는 〈비전 2015, 문화도시 서울〉에서도 문화 예술에 대한 이러한 정책 트렌드의 변화를 읽을 수 있다. 〈문화적인 도시 환경 조성〉이라는 목표와 〈문화로 행복한 도시, 세계 일류 도시 서울〉이라는 비전을 수립하고 문화 예술, 문화 공간, 문화 산업, 문화 복지, 시민 문화 등 5개 분야에 걸쳐 27개 과제를 계획한 이 보고서에

서 미술관과 연관된 항목은 곳곳에 미술 전시관을 만드는 과제로서, 이는 2013년도 서울 시립 북서울 미술관 건립으로 실현된다. 이에 대한 후속으로 2016년 6월에 발표된 〈비전2030, 문화시민도시 서울〉은 비전 2015의 결과 〈도시의 문화 환경 및 문화 인프라는 개선되었으나, 문화 창조 계층의 사회 경제적 여건과 시민의 문화적 삶의 질은 나아지지 않았다〉라고 평가하면서, 〈모두를 위한 모두의 문화〉라는 목표 아래 문화 협치를 통한 문화 주권, 문화 공생, 문화 재생, 문화 창조를 주요 목표로 설정한다. 서울 시립 미술관이 최근 개관하거나 개관 예정인 시설 중에 대안 공간 성격의 SeMA 벙커는 여의도 지하 벙커, SeMA 창고는 은평구의 (구)질병관리센터의 시약 창고를 개조하고 창신동 백남준 집터를 복원하여 개관하는 백남준 기념관은 문화 예술 시설이 빈약한 각 지역에서 창조적 활동의 거점으로 활용될 예정이다.

미술관의 사회적 책임과 자율성

전문성, 효율성, 대중성, 공공성의 강화를 목표를 제시한 새로운 박물관법은 소위 IMF 사태로 일컬어지는 경제 위기를 계기로 1990년대 말부터 이루어지고 있는 개혁 방향과도 일치한다. 이는 관료주의를 극복하고 효율성을 높이기 위해 공공 부문에 성과제나 기관 간의 경쟁 등 민간 기업 관리 방식을 도입한 것으로서, 정부 기관의 민영화나 책임운영기관제가 여기에 해당된다. 1999년 이후 이러한 시대적 흐름 속에서 40개의 정부 부처와 3개의 서울시 사업소가 책임운영기관으로 전환하

는데, 이 중 미술 기관으로는 국립 현대 미술관(2006)과 서울 시립 미술관(2008)이 포함된다. 이어서 2008년도에 경기도 미술관이 경기 문화 재단과 통합되는 등 국공립 미술관 운영 체제의 구조 변화가 이루어지기 시작한다. 2004년도 정부가 국립 현대 미술관의 책임운영기관제 전환을 발표하자, 미술관 직원들은 〈책임운영기관 반대 대책 위원회〉를 결성하고 전국 233개 미술 대학 교수들도 즉각적으로 반대 성명을 발표했다. 이들은 정부가 공공 서비스, 경영 효율, 자율성을 위해 미술의 보호와 진흥의 책임을 져버리고 있다고 비난하며 미술관이 실적 위주로 치중해 공공성을 상실하고 상업적으로 변질될 것이라고 우려했다. 당시 보도된 기사[14] 따르면, 이러한 조치는 상급 기관인 문화부와의 사전 교감 없이 정부의 구조 조정을 담당하고 있는 행자부의 방침에 따라 이루어진 것으로서, 국공립 미술관의 운영에 있어서 효율성을 강조한 정부의 행정 개혁이라는 외적 요인이 미술관의 고유 목적과 예술의 내재적 가치에 앞서고 있음을 단적으로 드러낸다.

2008년 서울 시립 미술관의 책임운영기관 전환의 가장 큰 변화 중 하나는 성과 평가제의 도입이다. 서울 시립 미술관은 〈서울특별시 책임운영기관의 지정 및 운영에 관한 조례〉(2011년 7월 28일 시행)에 따라 운영되는데, 경영 합리화와 서비스 수준의 향상을 위해 기관장에게 부여하는 책무를 기본으로 기관의 사업 목표를 정한다. 그리고 목표 달성을 위한 구체적 성과와 이를 객관적으로 측정할 수 있는 성과 지표가 포함된 사업 운영 계획을 수립하고 시장의 승인을 받는다. 시장은

14 노형석, 「국립 현대 미술관, 책인 운영 기관에 선정 논란」, 『한겨레』, 2004년 7월 18일.

책임운영기관 운영 위원을 두고 사업 계획서에 대한 서면 평가, 현장 평가, 고객 만족도 조사 등의 종합 평가를 실시하고 기관장은 그 결과를 기관 운영의 개선에 반영하여야 한다. 이러한 성과 평가의 기본이 되는 사업 계획서는 행정 기관으로서의 관리에 관한 평가 및 미술관으로서의 전문성에 대한 항목으로 구분되며, 각 항목은 정부와 기관이 지향하는 가치를 담고 있다. 좀 더 구체적으로 살펴보면, 관리 역량 지표에는 합리적 조직, 인사 관리, 예산 및 회계의 건전성, 책임운영기관 제도의 정착을 위한 노력(총무과), 고유 사업 지표에는 고객 만족도 향상, 고객과 소통하는 열린 미술관 구현(교육홍보과), 전시 다양화를 통한 미술관 수준 향상(전시과), 미술 작가 교류의 활성화(전시과, 수집 연구과)를 목표로 설정한다. 그리고 이를 달성하기 위한 구체적 성과 목표를 세우는데, 이러한 세부 항목은 각 부서의 개별 사업과 직접적으로 연동된다.[15]

문화 예술 기관의 책임운영기관제 도입 초기에는 충분한 사전 검토나 장기 계획 없이 중앙 정부나 지자체에 의해 개혁이 이루어진 관계로 여러 문제점이 도출되었다. 특히, 조직 구성원이 지향하는 가치보다 상급 기관이 부여하는 책무를 직접적으로 반영하는 성과 목표, 경영 효율성, 공공성, 예술성이 상호 유기적으로 연결되지 못한 사업 계획, 단기적 성과를 가시화하기 어려운 문화 예술 사업의 특성에도 불구하고 연간 단위로 목표를 설정하여 계량화된 수치를 제시해야 하는 정량적 평가 시스템 등이 주요 문제점으로 지적되었다. 이러한 이유로 인해

15 「서울특별시 책임운영기관 2015년도 운영 실적 평가 보고서」 참조.

우리나라 공공 기관의 경영 평가를 〈책임 경영을 기반으로 운영 결과를 통제하고 책임을 묻는 사후 통제 장치〉로 인식하기도 한다.[16] 이러한 제도가 기관의 통제 목적이 아니라 목적 실현을 위해 전략적으로 기능하기 위해서는 기관의 가치를 명확히 세우고 수직 수평의 폭넓은 소통을 통해 이를 공유하고 발전시키는 과정이 필요하다. 이를 위해 조직 구성원뿐 아니라 미술계가 공감할 수 있는 포괄적이고 심도 높은 논의의 기회를 마련하고, 가치 지향점과 성공 지표에 대한 공감대를 형성하고 합의를 이끌어 가는 과정 자체가 조직의 질적 가치를 높이고 예술의 사회적 기여도를 높일 수 있기 때문이다.[17]

책임운영기관제에 역기능만 있는 것은 아니다. 책임운영기관으로의 전환 이전에 미술관의 운영은 주로 관람 시간, 관람료, 대관, 소장품 관리, 위원회 업무 등 사무적 기능과 역할을 성문화한 자치 법규의 하위 개념인 〈조례〉[18]에 근거하여 이루어져 왔다. 이에 반해, 책임운영기관제를 통해 기업식 경영이 도입된 이후부터는 미술관의 철학이 반영된 임무와 목표가 설정되고 이에 근간하여 미술관 중장기 발전 전략과 연간 계획이 수립되는 등의 체계가 갖춰진 것이다. 2011년 〈서울시립 미술관 중장기 발전 전략 수립 연구〉는 그 배경에서 〈서울 시립 미술관 활동 전반에 대한 성과 분석과 이에 따른 개선안 도출과 함께 총체적 미술관 발전을 위한 중장기 발전 전략 수립과 이를 위한 새로운

16 이은미, 「공공 문화 예술기관의 평가 시스템 구축」(2009), 경영학 박사 학위 논문, 카톨릭 대학교.

17 이은미, 위의 글.

18 서울 시립 미술관 관리 및 운영 조례, 2013년 3월 15일 시행.

미션 및 비전 수립의 필요성)[19]을 강조하고 있는데 2012년도에 취임한 제4대 김홍희 관장이 발표한 〈포스트뮤지엄〉이라는 목표 및 전략의 수립이 바로 이러한 인식이 본격적 실천으로 이어진 결과이다.

서울 시립 미술관은 〈뮤지엄을 넘어서는 포스트뮤지엄〉을 목표로 삼고 기존 미술관의 제도적 관행적 틀을 깨고 미래 지향적인 미술관으로 나아가며 〈사람을 위한 공간〉과 〈사회적 소통의 장〉으로서의 미술관을 제시한다. 또한, 〈세계적이면서도 지역적인 글로벌 미술관〉을 표방하며 〈서구와 비서구, 동양과 서양, 전통과 현대, 정통과 대안, 대중성과 전문성을 아우르는 양면 가치적이고 통섭적인 과제〉를 제안한다.[20] 작품 수집 및 연구, 전시 기획, 교육 및 홍보 활동 등 각 부서별 사업은 위의 과제들을 실현하기 위해 기획되었는데, 예를 들면 2012년 수립된 포스트뮤지엄이라는 목표 아래 이 사업으로 구체화되기 시작한 2013년도 이후 전시 기획의 중장기 방향은 지역적으로 비서구권 국가(북유럽, 아프리카, 동아시아), 장르적으로 시각 예술과 인접한 다른 장르와의 크로스오버 전시(영화, 애니메이션, 대중음악, 디자인, 건축, 공예), 한국의 동시대 미술을 세대별로 조명하는 SeMA 삼색전(블루, 골드, 그린)과 타이틀 매치 등이 대표 프로그램이다. 서소문 본관, 남서울과 북서울 분관을 통틀어 연간 25회 정도 개최되는 다양한 전시는 이렇게 기관의 운영 철학과 방향에 부합하는 기획이 이루어질 때 더욱 탄탄한 맥락을 형성함으로써 시너지를 창출할 수 있다.

19 「서울 시립 미술과 중장기 발전 전략 수립 연구」(2011), 경희대학교 문화예술경영 연구소.

20 https://sema.seoul.go.kr.

규범에서 철학으로, 관리에서 소통으로

이상으로 서울 시립 미술관이 제도와 미술이라는 상반된 영역 사이를 매개하는 기관으로서 작동하는 원리를 미술관과 연동된 정책과 법률 등 다양한 제도적 요소들과의 역학 관계를 통해 정리해 보았다. 이러한 서로 다른 요인들이 반드시 직접적으로 교차하거나 연결되는 것은 아니지만, 다양한 크기의 자장을 형성하고 여하한의 상호 영향력을 미치는 것을 현장에서 업무를 통해 경험할 수 있다. 제도 기관 역시 유기적 생명체처럼 역동적 관계망 속에서 탄생하고 성장하고 소멸한다. 그렇다면, 서울 시립 미술관은 인간의 수명에 비교한다면, 어느 정도 연령대에 속할까 질문을 던져 본다. 국립 현대 미술관이 1969년, 서울 시립 미술관이 1988년도에 개관하지만, 학예실이 설치된 것은 각각 1986년과 2002년 전후이므로 실제 큐레이터십의 역사는 미술관 역사보다 훨씬 짧다.

오랜 기간을 전문가 없이 행정직이 기관장과 직원의 역할까지 담당했던 국립 현대 미술관이나 서울 시립 미술관은 물론 이를 기본 모델로 삼아 운영되는 여타 공립 미술관에는 관료주의에 기반한 제도적 관성이 뿌리 깊게 남아 있다. 이로 인해, 언론이나 여론을 통해 행정직 중심의 운영과 큐레이터십의 부재라는 비판이 종종 제기되곤 한다. 하지만, 이러한 현상은 한국의 미술관 역사가 일천하여 아직 완숙한 성인기에 접어들지 않은 상태, 다시 말하면 — 200년 이상의 역사를 지닌 유럽의 박물관에 비하면 — 이제 막 부모 품에서 벗어나 사회생활을 시작하며 자기 정체성을 찾아가는 청년기의 불안정함에 비유할 수 있을 것 같다. 규범과 관리 위주의 관료적 행정이 확고한 철학과 유연한 소통

능력에 기반한 큐레이터십으로 대체되어 가고 있는 과도기적 상황에서 서로 다른 영역을 존중하며 아우를 수 있는 성숙한 균형 감각이 필요하며, 이를 위해 미술관의 큐레이터십과 제도에 대한 연구가 보다 많이 이루어져야 할 것이다.

미술 비평과 전시 기획

― 비평적 전시 기획의 시작

김성호

미술 평론가
독립 큐레이터

이 글은 미술 비평과 전시 기획에 관해서 이야기한다.[1] 특히 전시 기획의 장에서 고민하는 미술 비평적 접근에 대해서 말한다. 즉 〈비평적 전

1 　이 글은 김성호의 논문과 책 중에서 내용을 다수 수정하여 재인용하였으나 재인용
표기를 생략하고 원문에 인용했던 주석대로 표기했다. 김성호, 〈되돌아보기-미술 비
평의 초심과 자발적 비평〉, 「새로운 온라인 공론장에서의 비전문가의 미술 비평: 자발
적 비평과 말하기로서의 글쓰기」, 『미학예술학연구 제39집』(2013) 한국미학예술학회,
185~214면. 「미술 비평에서의 팩션faction의 매개적 효용성 연구」, 『미학예술학연구 제
42집』(2014), 한국미학예술학회, 319~364면. 〈차용과 전유-비평적 전시 기획〉, 「이원일
의 큐레이팅에 있어서의 제4세계론-탈식민주의를 중심으로」, 『미학예술학연구 제39집』
(2014), 한국미학예술학회, 249~292면. 「미디어 아트 이미지의 해석-바르트의 제3의 의
미로부터」, 『한국영상학회논문집』, 제11권, 제2호(2013), 한국영상학회, 59~80면. 「비평
적 방법론에 의한 전시 기획」, 『창작의 커뮤니케이션과 미술 비평』(서울: 다빈치기프트,
2008).

시 기획)²이 무엇인지를 따져 묻는다. 전시 기획자는 어떠한 비평 언어를 빌려 오고 어떠한 방식으로 자신의 큐레이팅에 적용할 것인가? 따라서 큐레이팅이 빌릴 미술 비평의 초심과 본질이 무엇인지를 되묻고 역사 속으로 거슬러 올라가 그것에 관해 대표하는 역사적 실제를 생각해 본다. 옛것을 성찰하면서 오늘날 미술 현장에서 요구하는 미술 비평과 큐레이팅의 위상과 역할에 대해서 자문자답할 수 있지 않을까? 〈비평의 초심〉은 그러한 지점에서 소환된 것이다. 이 글의 후반부는 비평적 전시 기획이라는 개념으로 미술 비평과 전시 기획의 관계 맺기를 검토한다. 그리고 그것의 가능성을 따져 묻기 위해서, 평소 미술 비평에 대해 고민하면서 주절주절 되뇌었던 혼잣말들을 큐레이팅 입장에서 독자와 공유하고자 한다. 그러나 이 글은 비평적 전시 기획의 실제가 무엇이고 어떠한 것인지, 또는 어떠한 것이어야 하는지 등 질문을 지닌 채 실제적 사례를 본격적으로 검토하지는 않는다. 이 부분에 대한 글은 다음 기회로 미루기로 한다.

관계 되묻기 — 미술가, 미술 평론가, 큐레이터

간혹 미술 작가들은 미술 평론가와 전시기획자들에게 여러 가지 창작이나 전시에 관한 자문 요청과 더불어 미술 현장에서의 미로를 헤치고 길을 보여 달라고 요청한다. 그들이 미술 작품을 재단하고 평가해서 A

2 김성호, 「비평적 방법론에 의한 전시 기획」, 위의 책.

등급, B 등급, C 등급을 나눠 대중에게 인식시키는 데 주요한 역할을 담당한다고 믿기 때문이다. 뿐만 아니라 미술 평론가나 전시 기획자는 미술 작가를 대상으로 하는 미술계의 이러저러한 미술상에 대한 심사와 각종 연말 평가에 많은 부분 큰 목소리를 내기 때문이기도 하다. 특히 이 잡지 저 잡지에 활발하게 글을 발표하면서 TV에도 자주 얼굴을 비치는 미술 평론가들과 내로라하는 미술관에 실장급으로 있는 큐레이터들 그리고 비엔날레에 단골로 초대받는 역량 있어 보이는 발 넓은 독립 큐레이터들은 그야말로 작가에게 있어서는 인맥 형성의 우선순위이다.

생각해 보라! 그들은 주요 기획전에 참여할 작가를 선별하고 초대한다. 잘나가는 큐레이터들은 때로는 미술가들에게 수익을 안겨 주는 국공립 미술관의 작품 소장 목록에 작가들의 이름을 올려놓기도 하므로, 미술가 입장에서는 그 큐레이터들을 실제로 싫어하더라도 그들과의 관계를 꼭 적대적으로 만들 필요는 없다고 느낀다. 그렇다. 미술가 입장으로는, 잘나가는 미술 평론가와 큐레이터들은 미술계에서 피상적으로는 완벽한 갑처럼 보인다. 그렇다고 자존심 하나 가지고 사는 사람들이, 잘나가는 평론가와 기획자들에게 굽실거릴 필요는 없다. 그들과 친분 관계가 없다면 어쩔 수 없는 일이다. 일부러 인맥을 형성하기 위해서 구질구질하게 여러 전략을 짜는 일은 작가로서 못마땅한 일이다. 그들을 우연한 기회에 만나기 위해서 전시 현장을 부지런히 다니지만 실제로 그들을 보는 일은 쉽지 않다. 그들이 대개 굵직굵직한 미술관급 전시나 친분 있는 작가의 전시에 얼굴을 비추는 까닭에 평소에 얼굴을 보는 것 자체가 쉽지 않다.

잘나가는 평론가와 큐레이터들과의 인맥 만들기에 대한 운과 연

이 안 된다고 한탄할 필요도 없다. 그들을 알게 된다고 그들이 속칭 〈내 패밀리〉가 쉽게 되는 것은 아니기 때문이다. 어떤 면에서는 아직 겸손하면서 열정도 많은 신진 큐레이터와 평론가들이 차라리 나을지 모른다. 학맥과 인맥에 치이는 작가들로서는 그들과 향후 미래를 장밋빛으로 만들어 나가는 노력마저 방기할 필요는 없다. 그들이 언젠가 자신의 창작과 발표 현장에 도움을 주고 나아가 자신의 이름을 미술 현장에 크게 띄워 줄지도 모르는 일이다. 아서라! 작가들이여! 생각을 바꾸시라. 아니, 당신들은 알고 있다. 잘나가는 미술 평론가나 큐레이터뿐 아니라, 신진 미술 평론가와 큐레이터들 모두 당신들을 숙주로 삼아 기생하는 존재임을 말이다. 그들은 당신의 작품 위 먼지를 털고 닦아 가격을 매기고 당신과 누군가를 연결해 주는 뚜쟁이자 당신의 작업실로부터 당신의 작품을 어딘가로 건네주는 거간꾼이기도 하다. 잊지 마시라! 당신이 원래부터 〈갑〉이고 모든 미술 평론가나 큐레이터가 〈을〉이었다는 사실을 말이다.

클레멘트 그린버그Clement Greenberg의 교조적이고 편협한 비평이, 비엔날레 양탄자를 타고 다니던 하랄트 제만Harald Szeemann의 거만한 손짓이 미술 작가들을 스스로 작게 만들었음을 기억하라. 그들 역시 메디치 가족들의 권력과 페기 구겐하임Peggy Guggenheim의 자본과 같은 거대한 유산 앞에 거꾸러졌음을 기억할 일이다. 그러나 기억하자! 민주화된 현실에 우열이 없으니 미술 평론가와 전시 기획자 그리고 작가를 서로 공생하는 존재로 인정해 줄 필요가 있음을 말이다. 다만 작가들이 유념할 일이 있다면, 거만하고 교조적 큐레이팅과 비평에 눈을 감고 무시하더라도 매개자 역할에 충실한 이 시대의 훌륭한 큐레이팅

과 비평에 후한 점수를 주고 그들의 목소리를 들을 필요가 있다는 것이다. 물론 비평적 전시 기획을 이야기하는 이 글에서는 큐레이터의 분별 있는 판단을 보다 더 요구하지만 말이다.

되돌아보기 — 미술 비평의 초심과 자발적 비평

현재의 큐레이터들이 생각해고 참조해야 만할 비평의 본령이 있다면 그것이 무엇일가? 제목처럼 미술 비평의 초심인가? 그것이 대체 무엇인가? 미술 비평의 유사한 형식은 고대 그리스 이래 철학과 예술 철학에서 일정 부분 실천되어 왔지만, 오늘날 의미에 부합하는 용어가 사용된 것은 18세기 근대의 일이다. 18세기 본격화된 바움가르텐의 미학적 성찰과 더불어 18세기 살롱에서 이루어졌던 디드로의 초기 미술 비평이 그것이다.[3] 디드로는 1667년 1회 전시가 개최한 이후, 1751년부터 2년마다 열리는 「살롱전」에 대한 전시 비평을 당시 『문예 통신Correspondance Littéraire』이라는 잡지에 기고했는데, 이것을 훗날 『살롱 1759~1781』이라는 평론집으로 출간했다.[4] 오늘날 식으로 이야기하면 전시 리뷰에 국한된 비평일 따름이었지만, 그 초심은 우리의 논의에 있어서 주요하다. 어렵기 짝이 없는 비평 이론이 아닌 살아 있는 생생한

3 Serge Grand, *Ces bonnes femmes du XVIIIe: Flâneries à travers les salons littéraires*(Paris: Pierre Horay, 1985), p. 166.

4 Pierre Frantz, Elisabeth Lavezzi, *Les Salons de Diderot, Théorie et écriture*(Paris: Presses de l'Universitéde Paris-Sorbonne, 2008), pp. 90~91.

현장 비평이었기 때문이다. 이른바 〈살아 있는 비평〉이 모두 미술 현장을 그 대상으로 두고 있는 〈현장 비평〉을 특징짓는 말은 아니다. 다만 살아 있는 비평은 흥미롭게도 많은 부분 교조적, 권위적, 계도적, 문법적 틀 위에 공고히 서 있는 〈제도권의 주류 언어〉의 반대에 있는 비평에서 다수 발견된다. 역으로, 제도권 언어 즉 주류 언어에서는 좀처럼 이러한 살아 있는 비평을 접하는 게 쉽지 않다. 물론 아예 없다고는 할 수 없겠지만 말이다.

그렇다면 살아 있는 비평이란 무엇인가? 그것은 다분히 주관적이고 감성적 판단에 근거한 용어이다. 그런 점에서 좀 더 이론적이고 학술적인 용어가 필요하다. 이 용어가 지닌 본질적인 의미 — 비평의 초심이란 관점에서의 — 를 수렴하면서도 좀 더 학술적 개념을 지칭하는 용어가 있다면 그것은 무엇일까? 나는 그것을 〈자발적 비평critique spontanée〉으로 이해한다. 실제로 이 용어는 알베르 티보데Albert Thibaude의 문학 비평 이론으로부터 빌려 온 것이다. 그는 자신의 책『비평에 관한 성찰 *Réflexions sur la critique*』에서 문학 비평을 세 가지 형식으로 구분한다. 첫째, 구어적 비평 또는 자발적 비평la critique parlée ou spontanée, 둘째, 교수 비평la critique des professeurs, 셋째, 예술가 비평la critique d'artiste.[5]

여기서 나는 앞서 언급한 제도권 비평 즉 주류의 비평을 더 나아가 〈죽어 있는 비평〉을 티보데의 교수 비평[6]으로 간주한다. 반면 그 대척점에 서 있는 비주류의 살아 있는 비평을 티보데의 구어적 비평 또

5 Albert Thibaudet, "Les trois critiques", *NRF*(1922); "Les trois critiques", *Réflexions sur la critique*(Paris: Gallimard, 1939), pp. 125~136.

6 티보데는 이 비평이 〈전문가 비평〉임을 천명한다.

는 자발적 비평에서 찾고자 한다. 그것은 비평의 초심으로 돌아간 자리에서 생산되는 비평이라고 할 수 있겠다. 티보데는 자발적 비평의 주체가 전문가가 아닌 일반 대중이라고 밝히면서 그러한 유형을 18세기 「살롱전」에 참가했던 대중에 의해 실천된 비평으로 살피고 있다[7]는 점을 상기할 필요가 있겠다. 티보데의 이러한 관점은 위르겐 하버마스가 공론장Öffentlichkeit의 초기 모델로 18세기 살롱을 든 것[8]과 일맥상통한다. 즉 하버마스가 영국의 커피 하우스와 함께 공론장의 시발점으로 살피고 있는 17~18세기 살롱은 부르주아의 공론 영역을 진화시키는 곳으로 그리고 부르주아 이성이 귀족 권위의 종속을 벗어나 비로소 자율성을 확보해 나가는 곳이었다.[9] 프랑스 귀족의 귀부인들이 자신의 응접실에서 마련했던 사교장이자 오락장이었던 이 살롱에는 남녀노소는 물론이고 귀족, 정치가, 성직자, 작가 등 점차 다양한 사람들이 모여들면서 문학, 미술, 음악에 대한 〈대화의 장〉이자 〈사교의 장〉 그리고 〈문화의 장〉[10]으로 그 정체성을 구체화시켜 나갔다. 게다가 살롱은 전문가, 학자, 예술가 들을 초대해서 그들에게 공간을 제공하면서 주제와

7 Michel Leymarie, Albert Thibaudet, *l'outsider du dedans*(Lille: Presses Universitaires du Septentrion, 2006), p. 141.

8 Jürgen Habermas, *Structural Transformation of the Public Sphere: an Inquiry into a Category of Bourgeois Society*, trans. by Thomas Burger, Frederick Lawrence(Cambridge: MITPress, 1989), p. 31.

9 위의 책, 31면.

10 Dena Goodman, "Public Sphere and Private Life: Toward A Synthesis of Current Historiographical Approaches to the Old Regime", *History and Theory*, Vol. 31, No. 1 (1992), Wesleyan University, p. 6.

토론에 있어서 살롱마다 대별되는 차별성과 독창성을 경쟁적으로 드러냈던[11] 토론의 장이자 문화와 예술 교육의 장[12]이기도 했다.

자발적 비평과 하버마스의 공론장 관계는 미술 비평의 초심을 따져 묻는 질문에 있어 매우 밀접한 관계를 유지한다. 그러한 관계는 다음과 같이 정리된다. 비전문가들이 집단으로 벌인 자발적 〈미술 비평의 장〉이자 동시에 디드로와 같은 전문 비평가들의 등장을 예고하는 것! 이처럼 비전문가의 자발적 비평과 더불어 전문가의 비자발적 비평(혹은 청탁에 의한 비평)은 공간적으로 양자 사이에서 하나의 범주를 만든다. 그것은 양 차원을 일정 부분 서로 공유하는 것, 즉 적으나마 교집합이 있다는 것을 의미한다. 한편, 티보데의 자발적 비평이란 엄밀히 말하면, 〈비평 형식〉이기보다는 〈비평 태도〉를 지칭한다. 비전문가들의 자발적 비평 태도인 〈자발성〉이란 장폴 사르트르Jean-Paul Sartre가 언급했듯이 〈의식에 기반한 자유로움〉[13]을 그 특성으로 한다. 그러한 까닭에 자발적 비평이란 통제나 규율을 적으로 삼으면서 공론장에서 자신의 정치 성향을 적극적으로 드러낸다. 나아가 정치를 의도하는 입장을 필연 과제로 삼는다고 할 수 있겠다. 그런 면에서 〈자발적 비평〉이란 최근 민주적 소통 차원에서 오염되고 있는 전문 비평들로부터 원래의 비평 의식을 회복하려는 노력의 일환이다. 가히 우리가 18세기로

11 Marguerite Glotz, Madeleine Maire, *Salons du XVIIIe siècle* (Paris: Les Nouvelles Editions Latines, 1949), p. 23.

12 하버마스는 이런 차원에서 〈살롱〉이 문학을 비롯한 예술을 공부한 최초의 학교로 보았다.

13 Jean-Paul Sartre, *L'Imagination* (Paris: PUF, 1969), pp. 125~126.

시계를 돌려 도달한 〈비평의 초심〉이라고 할 수 있겠다.

차용과 전유 — 비평적 전시 기획

전시 기획은 미술 비평을 자주 초대한다. 큐레이팅의 결과물을 관객에게 보다 직접적인 언어로 해설할 필요가 있을 때, 그것이 오늘날 예술 현장에서의 어떠한 비평적 의미를 견지하고 있는지를 객관적으로 평가를 남기고 싶을 때, 전시 기획은 미술 비평을 초대한다. 물론 미술 평론가 역시 큐레이터를 초대할 때가 있다. 비평 결과물을 전시라는 시각적 결과물로 군더더기 없이 깔끔하게 다시 소개하고 싶을 때 큐레이팅을 초대하기도 한다. 미술 평론가의 출판 기념회를 기념하는 기획전은 그중에서 가장 비근한 예가 될 것이다. 큐레이팅이 완성한 지점을 객관적으로 평가해 기록으로 남기고, 큐레이팅이 생산한 메시지가 언어와 논리로 보충할 필요가 있을 때 비평적 언어를 초대하고 빌려 온다. 이러한 까닭은 대개 관객은 큐레이터가 주로 다루는 이미지(예술 작품)를 미술 평론가가 주로 다루는 텍스트(비평문)와 같은 상태로 번안해서 이해하려고 노력을 기울이기 때문이다.

타자와의 소통에 있어서 가장 주요하게 간주해 온 것은 언어적 소통이다. 이미지와 같은 비언어적 소통은 애매모호하다. 바르트의 견해대로 이미지는 너무나 많은 의미를 가지고 있기 때문이다. 그렇다. 이미지는 다의적이다. 바르트에 따르면 모든 그림의 기의는 〈떠도는 사슬 고리chaîne flottante〉인데, 이것을 글이 〈고정ancrage〉하거나 중계relais한

다.[14] 이미지는 약호가 없기 때문에 근본적으로는 다의적일 수밖에 없다. 이렇듯 하나의 이미지 내에서 여타의 해석이 열려 있어 이러한 의미의 유동성을 안정시킬 장치가 필요한데 그것이 바로 텍스트라는 것이다. 그런 면에서 이미지 해설이나 명제가 붙어 있는 보도 사진은 바르트가 간파했듯 이미지의 다의성을 고정하거나 정박(碇泊)시켜 주는 역할을 한다. 바르트는 사진을 설명하기 위해 동원된 언어 기능을 〈닻을 내리다ancrer〉라는 용어로 설명한다. 바르트의 주장에 따르면 시각 이미지는 다의적이므로 사진 설명을 사진 이미지인 기표 밑에 위치시켜서 부유(浮遊)하는 기의의 다발 중에서 관자들이 적절한 기의를 선택하고 부적절한 기의는 무시할 수 있도록 도와준다는 것이다.

이미지의 다의성은 텍스트가 행하는 명명 기능function denominative에 의해 고정되고 해석된다. 즉, 명명 기능이란 이미지라는 아날로그적 자연 질서에 제목이나 테마라고 하는 디지털적 인공 약호 체계를 이식시키는 과정이 되는데 이것이 결국 텍스트가 이미지에, 글이 미술에 대해 가지는 〈고정〉 기능인 것이다. 미술 비평도 텍스트의 고정과 중계의 기능을 가지면서 시각 예술을 이미지의 다의성으로부터 구출해 낸다. 미술 비평이 작동시키는 논리적 텍스트들이 이미지가 가지고 있는 너무 많은 의미의 다발들을 헤집고 그것들을 몇 개의 덩어리로 묶어 내면서 단의적 의미망을 추출해 내는 것이다.

그렇다면 전시 기획이 차용해 올 미술 비평은 어떠한 모습이어야 하는가? 비평 본유의 정신이 되어야 하지 않을까? 우리는 앞서 자발적

14 Roland Barthes, "La rhétorique de l'image", *Communications*, No. 4 (1964), p. 44.

비평이 비평의 초심이라고 했다. 비평을 접목하려는 전시 기획의 입장에서 요구되는 것이 있다면, 오염된 비자발적 비평(청탁과 주문에 의한 비평)을 씻어 내고 비평의 초심을 되찾아 그것을 차용하고 적용하는 일이다. 이 적용을 우리는 전유appropriation라 부른다. 이러한 방식은 나이지리아의 문학 비평가 치누아 아체베Chinua Achebe가 식민 종주국의 언어인 영어 사용을 옹호하되 필히 아프리카식으로 변용함으로써 탈식민주의 시대의 저항을 실천할 수 있다고 주장하는 입장에서 기인했다. 빌려 와 나의 것으로 변용하여 전환하기와 같은 입장이라고 할 수 있겠다. 이것은 탈식민주의 문화 이론가 빌 애슈크로프트Bill Ashcroft와 그의 동료들이 오늘날 필요한 탈식민주의적 글쓰기 전략으로 요청하는 〈되받아 쓰기〉[15]와 매우 유사하다. 이 전략은 후기 식민주의의 종주국 언어(예를 들어 영어)를 사용하되, 피식민자들의 현지어 혹은 그들의 주변부 언어로 재구성하여 사용하는 것이다.

이처럼 되받아 쓰기란 〈본질적으로 민족적이고 지역적이라기보다는 체제 전복적 작업〉[16]인 것이다. 전시 기획자가 미술 비평의 언어를 빌려 와 효과적으로 전유하는 일, 그것을 우리는 비평적 전시 기획의 개념으로 정리해 볼 필요가 있다. 물론 이러한 전유에 있어서 먼저 비평의 초심과 본질이 무엇인지를 가늠하고 찾아 나설 필요가 있겠다. 우리는 이미 앞에서 그것이 자발적 비평과 관계함을 이야기했다. 주지하듯이, 자발적 비평이란 〈청탁과 주문에 의한 비자발적 비평이 아닌

15 Bill Ashcroft, Gareth Griffiths, Helen Tiffin, *The Empire Writes Back: Theory and Practice in Post-colonial Literatures* (New York: Routledge, 1989), pp. 6~7.

16 위의 책, 196면.

모든 것〉을 지칭하지는 않는다. 자발적 비평은 비전문가 비평가나 소수 비평과 같은 식으로 비평 주체를 등장시키거나 콘텍스트적 비평이나 제도 비평과 같은 식으로 비평 대상을 등장시키기도 하지만, 본질적으로 이 비평의 의미는 비평적 태도와 관계한다. 적극적이고도 건강한 비평 본래의 정신을 함유한 비평의 태도와 관계하는 것이다. 비평가 티보데가 자발적 비평 옆에 〈또는ou〉이라는 이름으로 구어적 비평 la critique parlée을 이야기하고 있다는 점을 상기해 볼 필요가 있다. 이것을 우리 식으로 풀어 보면 〈말하는 비평〉이다. 더 풀어서 말하자면 〈말하기로서의 비평(적 글쓰기)〉과 같은 것이다.

우리의 전시 기획이 빌려 와 접목할 말하는 비평은 한편으로는 비평 태도 또 한편으로는 비평의 방법론을 제기한다. 들뢰즈와 가타리의 소수 문학에서 실천되는 외국어처럼 말하는[17] 비평, 문법이 없는 언어, 어떤 우연한 만남[18]으로부터 발생하는 언어를 작동시키는 비평과 같은 것이다. 말하는 비평은 맥락에 따라 실천의 양상이 달리 나타나는 우연성을 질서 삼는 것이기에 규칙성과 보편성을 지니지는 않지만, 오래전부터 기득권 자리를 지켰던 〈글 쓰는 비평〉, 즉 문법적 글쓰기에 익숙한 전문가의 오염된 비평과 거리를 두는 것이다. 글 쓰는 비평이란 무엇인가? 그것은 다수 언어나 문법적 언어로 구사되는 다수 비평, 즉 전문가의 미술 비평에서 흔히 드러나는 비평으로 다음과 같은 것들이다. 메시지보다 문법적 질서에 얽매인 글쓰기, 기승전결을 강요하는 글쓰

17　Gilles Deleuz em Félix Guattari, *KAFKA, Pour une littérature mineure* (Paris: Minuit, 1975), p. 48.

18　Gilles Deleuze, Carmelo Bene, *Superpositions* (Paris: Minuit, 1979), p. 107.

기, 유사 학문적 입장을 드러내려는 글쓰기, 비평적 판단보다 비평 이론에 집중하는 글쓰기, 자신의 비평을 다른 이의 비평 이론에 의지하는 글쓰기, 진솔한 비평적 판단을 유보시킨 병 주고 약 주기 식의 형식화된 글쓰기[19], 비평 청탁자의 의도와 공모하는 메시지에 집중하는 글쓰기 등 마조리테majorité 제도에 오염되어 있는 전문가들의 미술 비평에서 발견되는 〈문법적 글쓰기〉로부터 유발하는 모든 유형의 글쓰기를 지칭한다.

반면에 말하는 비평은 대개 비전문 비평에서 엿보이는 것들로, 자발적 비평과 콘텍스트적 비평을 견지하면서 말하기 방식을 실천한다. 마조리테의 미술계라는 콘텍스트에 집중하고, 비평에 대한 자발적 의지를 작동시키면서 〈말하는 것처럼 쓰는 비평〉을 실천한다. 이러한 비평은 작품 소개와 해설에 집중하는 텍스트적 비평에 관심을 기울이기보다 감상자가 알지 못하는 마조리테의 정보를 새로운 공론장 위에 올려놓고 의미를 분석하고 해체함으로써 민주적 소통 체계를 성취시키려는 글쓰기가 된다. 따라서 말하는 비평의 방법은 넓게는 마조리테의 문법적 언어를 구사하는 전문 미술 비평가들의 비평을 탈주하는 모든 방식의 글쓰기와 연계된다. 이러한 글쓰기는 다음과 같다. 실천적 글쓰기, 비판적 글쓰기, 저항적 글쓰기, 소수적 글쓰기, 말하기로서의 글쓰기, 균열의 글쓰기, 비정형화의 글쓰기, 파격의 글쓰기 혹은 격식 없음의 글쓰기, 예의 없음의 글쓰기, 실명 비판의 글쓰기 등.[20]

19 김성호, 『주류와 비주류의 미술 현장과 미술 비평』(서울: 다빈치기프트, 2008), 106면 참조.

20 위의 책, 104면

관건은 전시 기획이 지금까지 경직된 큐레이팅의 문제점을 해소하기 위해 비평 본유의 정신과 방법론을 빌려 오는 비평적 전시 기획을 도모하는 데 있어서 이러한 자발적 비평 또는 말하는 비평과 같은 것들이 무슨 도움이 될 것인가 자문하는 일이다. 비평적 전시 기획은 큐레이팅의 현장에 비평적 사유를 접목하는 일이다. 비평적 전시 기획의 매우 쉬운 사례를 찾는다면 미술사와 비평과 같은 두 성격의 텍스트를 비교하는 일이다. 시각 예술을 전시라는 이름으로 기획하는 큐레이터가 필요로 하는 텍스트적 도움은 미술사에 나타나는 연대기와 같은 경직성이 아닌 비평에 나타나는 현장의 임시성과 매우 자유로운 적용과 해석과 같은 것들이다.

일례로, 1995년도의 베니스 비엔날레의 테마전 「동질성과 이질성: 인체의 형상」을 기획한 장 클레르Jean Clair의 비평적 방법론은 하나의 적절한 사례이다. 그는 전시 기획자로서 이미 검증되고 용인된 추상과 구상의 대립적 양상으로 미술사를 정의한 하나의 맥을 처음부터 뒤집어엎고, 모든 미술이 인간의 정체성을 찾아 나가는 과정의 연속이었음을 주장하며 미술사의 경직성으로부터 탈주하는 미술 이론을 발견하고 그것을 자신의 전시 기획에 적용하려고 했다. 당시 그는 이 전시에서 〈추상의 발전과 정복 그리고 예술의 자율권 확립이라는 그동안의 근대미술의 흐름을 무시하고 (추상을 단순한 변이 현상으로 취급하는) 무리한 해석을 시도〉[21]했다는 비판과 논란이 있음에도 획기적인 하나의 시도로 평가받는 것은 자신의 이론을 미술사가 아닌 비평적 방법론

21 서순주, 「인체 탐구 1백년의 방법과 정신」, 『월간미술』(1995), 114면.

으로 하여 전시 기획의 출발점으로 삼았기에 가능한 일이었다. 미술사가 과거의 영역인 역사적이고 종적인 흐름에 기대고 있다면 비평은 현재의 영역인 문화적 콘텍스트와 횡적인 흐름에 다리를 놓고 있다.

그런 면에서 현재 벌어지고 있는 현대 미술의 무게 두기는 목적론적이고 관계항의 발전사로 연결되는 〈미술사 영역〉보다는 동시대의 담론을 예리하게 통찰하는 〈비평 영역〉에 더 힘이 실려 있다고 하겠다. 미술사는 이론의 틀에 기대고 있으나 비평은 이론과 실천의 두 요소가 부딪히는 현재의 장(場)이기 때문이다. 비평적 전시 기획은 우리가 앞서 살펴본 대로 비평의 초심과 본연의 정신을 빌려 오고 적용한다. 비평의 초심은 글 쓰는 비평, 문법적 글쓰기로서의 비평처럼 제도의 틀과 기승전결의 논리와 문법 속에 갇힌 획일화된 비평이 아닌 말하는 비평, 말하는 것처럼 쓰는 비평과 연동한다. 비평적 전시 기획이란 비평의 본연 정신과 비평 태도에 주목하고 의지하는 큐레이팅인 것이다. 또한 그것은 미술 작품에 대한 분석과 해설에 집중하는 텍스트적 비평에 관심을 갖기보다 미술 작품을 둘러싸고 벌어지고 있는 제도 속 다양한 콘텍스트적 비평에 의지하는 큐레이팅이다. 규범화된 제도를 끊임없이 탈주하는 비평, 그것에 대해 딴죽을 거는 비평 정신을 수렴하는 큐레이팅이다.

전시회를 기획하고 추진하기 위해서는 〈전시를 위한 장소와 기획 의도, 전시 작품과 추진 시 요구되는 제반 기술 그리고 재원과 시간이라는 6대 요소가 필수 조건〉[22]으로 일컬어진다. 그중에서도 기본적 출발점이 되는 기획 의도는 앞에서 고찰한 비평적 방법론에 의해 성패 기

22 안소연, 「전시 기획 방법론」, 『현대 미술관 연구 제4집』(1993), 국립 현대 미술관, 19면.

준이 갈린다. 비평적 방법론에 의한 전시 기획은 전시 주체자인 큐레이터의 태도와 사고 그리고 능력이 거짓 없이 드러나는 만큼, 많은 시간과 재원 및 노력을 투자해 준비해야 할 성질의 것이다. 전시 기획에서 선정된 주제가 왜 지금 필요한가? 현재의 사회적 맥락과 예술 현장이 이러한 상황인데, 왜 이 전시가 필요한가? 이 전시 기획은 이전 큐레이팅의 역사에서 흔히 보아 온 것들의 재탕인가? 여러 질문을 늘어놓고 역사적 고찰과 현재의 콘텍스트 속에서 큐레이팅 태도와 방법론을 따져 물을 필요가 제기된다. 비평적 전시 기획이 구체적으로 공간 연출과 디자인에서는 어떠한 양상으로 드러나고 그것의 실천적 사례가 구체적으로 무엇인지에 관해 분석하고 고찰하는 실증적 큐레이팅 연구는 다음으로 미루기로 한다.

비평적 전시 기획의 실제를 위해

비평적 방법의 수립을 위해 전시 기획자는 늘 미술과 연계된 음악, 연극, 무용, 패션 등 다른 예술의 경향은 물론이고, 과학, 언어, 철학, 기호학, 심리학 등 여타 학문과의 연계적 연구도 게을리하지 않아야 한다. 또한 이미 검증되고 체계화된 미술사적 정보뿐 아니라 최근 동향에 대한 관심과 연구도 제대로 해야 한다. 신간 서적 및 잡지와 카탈로그뿐 아니라 문자화되지 않은 육성의 정보 또한 그런 의미에서 간과해서는 안 될 소중한 자료이다. 이런 자료가 축적되어 잉태된 기획 전시에서 비평적 전시 기획, 즉 비평적 방법론에 입각한 기획 의도가 더욱 주

요해진 것은 건물 설계도와 같은 중요성을 지니고 있기 때문이다. 튼튼한 건물이 그 설계도의 기반 위에 조성되듯이 전시 기획의 개념이나 의도가 먼저 설정된 후 그 범위 내에서 작품 의미가 조율되고 조명되어야 하는 것을 의미한다. 역사로 기록되기 이전의 상황인 현재의 미술이 훗날 미술사의 한 장으로 남는 것을 기대해 보라.

비평적 전시 기획은 미술 비평의 초심과 본질을 소환하여 큐레이팅에 차용하거나 전유하면서 시작된다. 비평 본래의 정신이 살아 있는 자발적 비평의 의미를 성찰하고, 그것의 태도와 글쓰기 방법론을 차용하고 전유하는 일이 그 시작이다. 그것은 살아 있는 비평과 말하는 비평이라는 이름으로 획일화된 제도와 문법적 질서를 탈주하는 비평이다. 전시 기획이 참조하는 이러한 비평의 초심과 본질은 그동안 미술사의 연대기적 적용과 같은 획일적 역사의 계보학(系譜學)으로부터 벗어난다. 비평 사유에 따라 연대기는 헝클어지고 재해석될 수 있다. 그러나 비평의 초심을 소환시켜 적용하고 전유하는 비평적 전시 기획의 구체적이고 실제적인 예가 무엇인지는 다음으로 미룬다. 비평적 전시 기획의 개념이 아니라 비평적 전시 기획의 실제에 대한 연구는 선정된 주제의 역사적 사회적 맥락 속 불가피성에 대한 판단뿐 아니라, 큐레이팅의 공간 연출과 디자인 유형론, 전시 구성에 관한 비평적 매핑, 나아가 관람객 연구에 이르기까지 매우 다종다양한 범주의 내용을 필히 추가해야만 하기 때문이다.

이 글은 비평적 전시 기획의 실제를 다루는 또 다른 장으로 들어가는 문 앞에서 마친다. 그럼에도 〈비평적 전시 기획의 시작〉이라는 제목으로 그 〈개념〉이 무엇인지를 밝히는 데 집중했던 이 글에서 자위할

것이 있다면, 다음과 같은 것이다. 비평적 전시 기획에서 소환하고 전유하는 비평의 초심이란, 이미 이루어진 현상에 대한 분석과 가치 평가에 그치는 것이 아니라는 점이다. 비평이란 앞으로의 전망을 예견하고 대안을 제시하기도 한다. 비평은 꾸려진 전시에 대한 평가와 분석이라는 입방아로 끝나는 것이 아니라, 전시 예견이나 전시 기획 이론의 적용 여부를 검토한다. 따라서 큐레이팅에 있어 전시 기획자가 견지해야만 할 비평적 태도는 더욱 주요해지며, 그것의 위상과 정당성 또한 마땅히 획득되어야 한다.

전시를 통한 담론 생산

조선령

부산대학교
예술문화영상학과 교수

미술사 교과서를 읽을 때 우리가 간과하기 쉬운 것은, 미술 역사는 순수하게 작품 그 자체의 역사가 아니라 미술품 생산과 유통과 소비를 둘러싼 사회적 관계들의 역사이며 그 관계를 규정하는 제도와 담론의 역사라는 것이다. 그리고 적어도 근대 미술관의 탄생 이후, 이 관계와 제도 그리고 담론의 중심부에는 항상 전시장이 있었다. 잘 알려져 있듯이, 프랑스 혁명 직후 개관한 루브르 미술관은 혁명의 가치를 대중들에게 설파하려는 목적을 갖고 있었으며, 과거 귀족과 왕족들의 소유물이었던 미술품을 공공의 관람 대상으로 제시하였다. 그 물리적 특성은 변하지 않았지만, 이 새로운 공간 속에서 작품들은 전혀 다른 의미를 부여받았다. 작품들은 베냐민이 말한 〈전시 가치〉를 획득했다. 다시 말해, 소수가 독점하는 예배 대상이 아니라 다수 대중이 접근할 수 있는

관람 대상으로 변했다. 물론 베냐민의 요지는 이것이 기술 복제 매체에 의해 가능해졌다는 것이지만, 다른 각도에서 말하면, 보이는 방식의 변화가 작품의 존재 방식을 바꾸었다고도 할 수 있을 것이다. 우리가 전시를 통한 담론 생산에 대해 말할 수 있는 것은 무엇보다 이러한 전제하에서이다.

매개 이상의 것, 큐레이팅

이 글의 제목은, 전시가 어떤 아카데믹한 지식들을 생산한다는 의미를 넘어서, 큐레이팅[1] 자체가 담론 생산 행위일 수 있음을 뜻한다. 이런 의미에서 볼 때 큐레이터를 〈매개자〉로 부르는 것은 일면적 시각이다. 매개가 서로 독립된 두 항을 서로 연결시키는 행위라면 말이다. 큐레이터가 전시를 통해 스스로 의식하건 못하건 어떤 의미 작용을 생산한다면, 큐레이팅은 매개행위 이상의 것이다. 『미술관 회의론*Museum Skepticism*』에서, 데이비드 캐리어David Carrier는 루브르 미술관이 있기 전에 이미 「살롱전」을 통해 공공 미술관의 맹아가 형성되었다는 토마스 크로Thomas E. Crow의 연구를 인용한다. 18세기 초에 루브르 미술관

1　큐레이팅이라는 단어가 단지 전시 기획만을 의미하는 것은 아니다. 오늘날 리서치 베이스 큐레이팅을 비롯해서 큐레이팅의 다양한 방법론에 대한 논의와 실험이 활발하다. 그 상황을 염두에 두면서도 이 글은 미술관 전시를 기본 모델로 삼아 논의를 전개한다는 것을 일러둔다. 리서치 베이스 큐레이팅이 담론을 생산하는 작업이라는 것은 쉽게 인지할 수 있지만, 전시장 베이스 큐레이팅이 그렇다는 것은 더 섬세한 논의가 필요한 문제이다.

의 살롱 카레에서 시작된 「살롱전」은 왕립 회화 조각 아카데미라는 국가 기관에서 개최하였지만, 귀족만이 아니라 평민들에게도 관람이 개방되었다.

살롱은 절대주의 왕정하에서 예외적으로 통제되지 않은 군중들이 모일 수 있는 공공 장소였으며, 미술 작품 감상만이 아니라 대화와 토론이 활발히 일어나던 곳이기도 했다. 여기서 오갔던 자유로운 토론들은 프랑스 대혁명의 원동력 중의 하나가 되었다고 캐리어는 분석한다.[2] 「살롱전」의 출품작들은 아카데미 회원들의 심의에 의해 전시 가부가 결정되었는데, 승인된 작품만이 아니라 거부된 작품들이 후대에 와서 아방가르드로 평가받는 경우가 적지 않았다. 들라크루아의 「키오스섬의 학살」(1824)에 대한 혹평 그리고 저 유명한 1863년의 인상주의 작가들의 「낙선전」도 살롱의 선택과 거부를 둘러싼 사건들이었다. 이러한 사실은 큐레이팅이 처음부터 차별화의 권력과 연관되어 있으며 사회적 기능을 가진다는 사실을 우리에게 일깨워 준다. 예술의 장은 〈작품의 역사〉로서 미술사가 주장하듯이 순수하게 자율적인 것은 아니라는 것이다.

큐레이터는 관객들에게 감상 대상으로 주어지는 작품을 제시한다. 전시장은 이를 가능하게 하는 공간인 동시에 이러한 행위에 의해 구성되는 공간이다(물리적 전시장이 아니라 공공장소나 온라인 공간 역시 재구성 행위로서의 큐레이팅이 개입하는 한에서 전시장이 될 수 있다). 표면적인 차원에서는, 특정한 공간이 먼저 있고 그 공간에서 전시가

2 David Carrier, *Museum Skepticism: A History of the Display of Art in Public Galleries* (North Carolina: Duke University Press, 2006), p. 210.

열리는 것처럼 보인다. 그러나 큐레이팅은 공간 성격을 바꿀 수 있으며 이를 통해 전시의 개념 그 자체를 재구성할 수 있다. 여기에는 가시적 차원과 비가시적 차원이 있다. 예를 들어 가시적 차원에서, 알프레드 바 2세의 전시는 뉴욕 현대 미술관인 MoMA를 보편적 화이트 큐브로 만들었다. 루브르 미술관을 비롯해서 옛 미술관들(그리고 그 전신으로서의 「살롱전」)은 색색의 벽(대체로 붉은색) 위에 천장부터 바닥까지 빽빽하게 작품들을 걸었으며, 여러 액자를 마치 퍼즐 조각처럼 취급해서 전체적으로 사각형 모양이 되게끔 공간을 빈틈없이 맞추는 방식을 사용했다. 반면 알프레드 바 2세의 전시는, 장식 없는 흰 벽(바가 직접 사용한 것은 베이지색 면직물 벽), 눈높이에 수평적으로 작품을 거는 방식, 작품들 간의 적당한 간격, 개별 작품을 비추는 개별 조명 등 우리에게 익숙한 모더니즘 미술관의 전형을 만들었다. 1929년 11월 7일 모마의 개관전 「세잔, 고갱, 쇠라, 반 고흐」에서 처음 선보인 이래, 이 새로운 설치 방법은 1930년대에 와서 표준으로 정착하게 된다. 이러한 변화는 단지 시각 경험의 변화에 그치는 것이 아니라 관람자의 주체성 문제와도 밀접하게 연결된다.

메리 앤 스타니스제프스키Mary Anne Staniszewski는 『파워 오브 디스플레이: 20세기 전시 설치와 공간 연출의 역사』에서, 알프레드 바 2세 스타일의 전시가 〈순수한 시각적 주체〉로서 근대적 주체 개념과 연결된다는 점을 강조한다.[3] 화이트 큐브 형식의 설치는 미술 작품을 중립적 환경 속에 자율적으로 존재하는 개별 오브제로 만들고, 관람객 역시

3 메리 앤 스타니스제프스키, 『파워 오브 디스플레이: 20세기 전시 설치와 공간 연출의 역사』, 김상규 옮김(서울: 디자인로커스, 2007).

이러한 객체에 상응하는 주체, 즉 시공간의 제약에서 벗어나서 자율적으로 존재하는 눈을 가진 추상적 주체로 만들어 낸다. 이 분석을 받아들인다면, 우리는 작품이 먼저 규정되고 그다음 공간과 관객이 규정된다는 통상적 생각이 반드시 참은 아니라는 것을 알 수 있다. 큐레이팅은 작품과 관객의 정체성 그 자체를 창조할 수 있다.

　　그다음 비가시적 차원에서, 큐레이팅은 전시를 통해 세계를 해석하는 시각을 제시하거나 질문을 던지거나 심지어 특정한 종류의 작품을 예술로 혹은 〈우수한 예술로〉 승인할 수 있다. 이러한 행위는 눈에 보이지 않기 때문에 간과되기 쉽지만, 큐레이팅이 담론 생산 행위라는 점을 무엇보다 잘 보여 주는 부분이기도 하다. 〈승인〉의 역할은 특히 대형 공공 미술관이 맡는다. 공공 미술관에서 어떤 작가의 회고전을 개최한다면, 그것은 그 작가를 미술관이 그만한 가치가 있는 예술가로 인정한다는 것을 의미한다. 예를 들어 2012년 모마에서 열린 신디 셔먼Cindy Sherman의 회고전은 셔먼을 미국 미술사에 거장으로 자리매김하고 승인하는 전시였다. 이러한 승인 효과는 단지 작가에 대한 것만이 아니다. 같은 시기 첼시의 화랑 메트로 픽처스에서도 셔먼의 개인전이 개최되었다. 메트로 픽처스는 셔먼이 작가로서 성장하는 데 중요한 계기가 되어 준 곳으로, 1980년에 열린 개관전에는 셔먼만이 아니라 로버트 롱고Robert Longo, 셰리 러빈Sherrie Levine, 잭 골드스타인Jack Goldstein, 리처드 프린스Richard Prince 등 1980년대 소위 포스트모더니즘 작가들이 참여했다. 초창기에 사진, 영상, 퍼포먼스 등 새로운 매체의 작가들에게 전시 기회를 주는 역할을 했던 이 갤러리는 이후 주류 미술계 속에서 상업 화랑으로 성장했으며, 모마 회고전과 동시에 셔먼의 전시

를 개최함으로써 명실상부 인정받은 갤러리로 격상되었다. 이러한 승인이 작품 판매에 유리하다는 것은 말할 나위가 없다.

반대로, 흔한 예는 아니지만, 〈배척〉의 기능을 하는 큐레이팅도 있다. 히틀러가 개최한「퇴폐 예술전」이 그 사례이다. 1937년 7월 뮌헨을 시작으로 독일 전역과 오스트리아를 순회했던 이 전시는, 표현주의, 다다이즘, 초현실주의, 신즉물주의 등 20세기 초의 거의 모든 아방가르드 미술을 〈퇴폐〉로 규정했다. 이 작품들의 퇴폐성을 보여 주기 위해 전시 기획 책임자 아돌프 치글러Adolf Ziegler는 작품을 장애인들의 사진과 나란히 걸었다. 이러한 승인과 배척 행위는 법적이고 정치적 행위에 비해서 명확하지 않고 비가시적이지만, 본질적으로는 동일한 제도적 행위라고 보는 관점이 존재한다. 그리고 이러한 관점에서 볼 때 큐레이팅은 예술 제도라는 특수한 제도 속에서 행해지는 상징적이고 담론적인 기능이라고 말할 수 있다.

큐레이팅과 상징 권력

예술을 하나의 제도로 바라보는 이론가들은, 예술의 본질을 특수한 미적 지각이나 예술 작품의 객관적 속성에서가 아니라, 〈예술계〉의 존재에서 찾는다. 예술계 개념을 처음 들고 나온 아서 단토와 그 뒤를 이은 조지 디키가 대표적 이론가들이다. 디키는 무엇을 예술 작품이라고 부르기 위해서는 〈예술계에서 위임받은 대리자가 어떤 인공물을 예술로 승인하면〉[4] 된다고 주장한다. 여기서 인공물이란 단지 사람의 손으로

만들어졌다는 의미가 아니다. 디키에 따르면, 나뭇가지나 돌도 그것이 어떤 〈가상의 경험〉을 발생시킨다면 인공물이 될 수 있다. 디키는 가시적 특성만이 아니라 비가시적 특성에 주목해야 한다고 말한다. 비가시적 측면에서 승인이 이루어진다면 어떤 것도 예술이 될 수 있다는 것이다. 그러나 디키의 이론은 쉽게 공격받을 수 있는 약점들이 있다. 무엇보다 논리적으로 더 밀고 나가게 되면 순환적 오류에 빠진다는 점이 그것이다(누가 자격을 부여하는가? 예술계. 예술계는 무엇인가? 그 자격을 가진 사람들의 집합이다). 이와 연결되는 이야기지만, 〈자격 수여 행위의 객관적 토대는 무엇인가〉라는 질문에도 취약하다.

예술계는 무엇을 토대로 형성되는가? 피에르 부르디외Pierre Bourdieu의 장(場)champ과 아비튀스habitus(이 단어는 소유, 탁월함, 상태를 의미하는 그리스어 헥세스hexes에 기원을 두는 라틴어로, 라틴어 발음은 〈하비투스〉이지만 프랑스에서는 h가 묵음이기에 〈아비튀스〉라고 옮긴다) 이론은 이를 보완해 줄 수 있는 좀 더 정교한 개념이라고 할 만하다. 부르디외는 지속적 신체 습성 혹은 무의식적 생활 태도의 관점에서 권력의 작동 방식은 항상 〈상징적〉이라는 점을 지적한다.[5] 디키는 예술 제도가 법적 정치적 제도보다 덜 공식적이고 불명확하다고 말했지만, 부르디외는 상징 권력이 어떤 의미에서 법적 정치적 권력보다 더 강력한 힘을 발휘한다고 말한다. 왜냐하면 그것은 그러한 권력이 존재한다는 사실 자체가 비가시적일 때 작동하는 권력이기 때문이다. 예술의 순

4 조지 디키, 『미학입문』, 오병남, 황유경 옮김(파주: 서광사, 1980), 142면.

5 피에르 부르디외, 『언어와 상징권력』, 김현경 옮김(파주: 나남출판, 2014)

수성과 자율성에 대한 통념과 맞서서, 부르디외는 예술의 장이야말로 이러한 상징 권력으로 유지되는 곳임을 주장한다.

부르디외는 권력의 장과 자본의 장(부르디외는 〈자본〉을 단지 경제적 측면만이 아니라 장의 참가자들이 각자 가질 수 있는 〈몫〉이라는 의미에서 사용한다)이 서로 같으므로 상징 권력을 가진 사람은 상징 자본을 많이 가진다고 말한다. 상징 권력은 다양한 방식으로 작동하는데, 그중에서 중요한 것이 승인, 임명, 대리의 기능이다. 그리고 상징 권력의 승인 행위는 명백한 문구나 법적 효력에 의해서가 아니라, 복장이나 기호 그리고 발화 방식 등에서 드러난다. 우리는 큐레이팅 역시 이러한 〈승인〉의 기능을 한다는 점을 유추해 볼 수 있다. 큐레이터가 어떤 주제를 내세우고 작가를 선택한다는 것 그 자체, 전시장을 선택하고 작품을 전시하는 방식, 홍보 스타일, 오프닝 진행 방식 등에서 상징 권력은 드러날 수 있다. 예를 들어 블록버스터 전시의 경우 모든 것은 일반 대중의 눈높이에 맞춰진다. 블록버스터의 목표 관람객은 상징 자본을 많이 갖지 못한 사람들이며, 이들에게는 〈명성〉이라는 상징 자본에 대한 선망이 실제 작품 감상보다 더 중요하게 작동한다.

상징 권력이 작동하고 유지될 수 있는 근거를 부르디외는 아비튀스에서 찾는다. 아비튀스는 사회 구성원들이 주관적으로 체험하는 감정이나 기분의 토대이다. 아비튀스는 습득된 생활 양식이면서 감정이기도 하다. 주관적 차원에서 작동하는 아비튀스가 장의 객관적 토대가 될 수 있는 이유는, 그것이 오랜 기간 습득되고 훈련된 결과, 무의식적으로 구성원들의 몸에 배어 있는, 일종의 체화된 스타일이기 때문이다. 아비튀스는 사회 속에서 자신의 위치를 알아차리는 감각이나 감정과

연결되어 있으며, 의식적 의도나 역할과는 구별되기에 구성원들에게 오히려 강한 강제력을 갖는다. 그렇다면 큐레이팅은 지배적 상징 권력의 행사에 지나지 않는 것일까? 그렇지 않다.

부르디외에 따르면, 장은 결코 안정적이고 불변하는 것이 아니라 항상 상징 투쟁이 일어나는 가변적 장이기 때문이다. 장의 신규 진입자는 통상적으로 인정되는 기준과 자신의 새로운 기준을 차별화한다. 이에 따르면, 권력에 도전하는 큐레이팅도 당연히 존재한다. 어떤 매체나 장르의 초장기에는 항상 이러한 도전적 큐레이팅이 있었다. 대안 공간들의 역사가 이를 증명해 준다. 대안 공간들은 미술관으로 대변되는 기존 가치를 공격하고, 자신들이 내세우는 작품 경향이 새롭고 신선하다고 주장한다. 그런데 장의 신규 세력이 목표로 하는 것은 단지 자기 몫을 얻으려는 것만이 아니라 장의 원칙 자체를 공격하는 것, 즉 상징 자본을 뺏어 오는 것이다. 새로운 원칙이 보편적인 것으로 승인될 때 그 장은 새로운 장이 된다. 예를 들어 마르셀 뒤샹Marcel Duchamp이 변기를 전시 작품으로 제시했던 것은 단순히 예외를 만들고자 한 것이 아니라 예술의 본질 자체에 도전하는 제스처였다. 뒤샹의 변기가 미술관의 수집 대상이 되고 미술사에 기록됨으로써 뒤샹은 예술의 장에서 성격을 바꾸었다. 요컨대 부르디외의 관점에서 중요한 것은, 대안적 큐레이팅의 활동이 단지 〈다른 것〉을 찾기 위한 노력이 아니라, 보편성을 획득하기 위한 투쟁 다시 말해 상징 권력을 획득하기 위한 투쟁이라는 것이다.

부르디외의 이러한 관점은 한 가지 의문을 불러일으킨다. 그렇다면 권력의 영원한 자리바꿈 말고는 다른 가능성은 없는가? 상대적 차별화를 넘어서는 진정으로 창조적인 큐레이팅은 존재할 수 없는가? 나

는 큐레이팅이 권력 행위일 뿐 아니라, 〈아비튀스적 실천〉일 수 있음을 지적함으로써 답을 찾아보려고 한다. 아비튀스가 언어적인 것과 비언어적인 것을 연결시키는 개념인 한에서, 큐레이팅도 동일한 기능을 할 수 있다는 것이다. 아비튀스 개념은 분명 구조주의적 뿌리를 갖고 있다. 그러나 부르디외는 구조주의를 넘어가고자 한다. 언어학에 기원을 둔 구조주의가 모든 사회적 세계를 언어적 세계로 환원시키고 그 사회적 토대를 망각한다고 비판하면서, 부르디외는 언어의 〈비언어적 토대〉가 규명되어야 한다고 주장한다.[6] 언어가 사물을 살해한다는 통상적 구조주의 시각에 반해서, 부르디외는 언어에 그 비언어적 토대를 되돌려 주려고 한다. 아비튀스 개념은 이런 맥락에서 등장한다. 언어적 아비튀스는 발화에 수반되는 행위, 습관, 감정, 예컨대 말 더듬, 목소리 높이기, 잔기침, 과잉 교정 태도 등이다. 이것은 단순히 언어 속 구조가 설명할 수 없는 〈사회적 토대〉를 언어에 부여한다.

아비튀스를 가시화하는 작업, 큐레이팅

이에 의거해서 우리는 큐레이팅을 아비튀스적 실천으로 이론화해 볼 수 있다. 이 말은 단지 큐레이팅이 아비튀스적 성격을 갖고 있다는 의미를 넘어서, 〈아비튀스를 가시화하는 작업〉이 될 수 있다는 의미이다. 다시 말해, 담론 생산 기능으로서의 큐레이팅은 담론의 〈비담론적 토

6 피에르 부르디외, 위의 책.

대〉를 드러내는 작업을 할 수 있다. 이것은 단순히 작품을 해석하는 행위와는 구별된다. 해석은 이미 존재하는 작품에 따라 나오는 이차 행위이며, 다양한 감각적 실체들을 담론으로 포괄하려는 행위이다. 그러나 큐레이팅이 아비튀스적 실천으로 이해되고 실행된다면, 그것은 특정한 개념하에 다양한 감각적 사실들을 종속시키거나 이차적 해석을 덧붙이는 것이 아니라, 담론을 비담론적으로 확장시키는 기능으로 이해될 수 있다. 역으로 말하면 큐레이팅은 예술의 〈비예술적 토대〉를 드러내는 행위가 될 수 있다. 모리스 메를로퐁티Maurice Merleau-Ponty는 예술이 가시적 세계를 모방하는 것이 아니라 세계를 가시화시킨다고 말함으로써, 예술가가 〈무로부터 창조〉를 행한다고 말한다. 메를로퐁티는 세잔의 회화를 그러한 사례로 제시한다. 메를로퐁티에 따르면 세잔의 작품은 가시성이 생겨나는 과정 그 자체를 가시화함으로써, 세계가 시작되는 과정 그 자체를 환상적으로(그러나 다른 한편으로는 감각적 확실성이라는 면에서 매우 실제적으로) 보여 준다.[7]

이를 큐레이팅에 대입해 보자. 첫 번째로, 큐레이팅은 예술 작품처럼 비가시적인 것을 가시화하는 작업을 할 수 있다. 두 번째로, 매개 없는 직관을 통해 그렇게 하는 예술 작품과 달리, 큐레이터는 언어로 매개된 활동을 통해 그렇게 한다. 예술은 침묵하며 스스로를 해설하지 않는 데 비해 큐레이팅은 그렇게 한다. 이런 맥락에서, 〈아비튀스의 가시화〉로서의 큐레이팅은 반드시 언어적인 것과 비언어적인 것, 물질적인 것과 비물질적인 것, 예술과 사회 사이에 우호적인 연결점을 찾는

7 Maurice Merleau-Ponty, "Le doute de Cézanne", *Sens et non-sens* (Paris: Gallimard, 1996).

작업은 아니다. 어쩌면 그 반대에 더 가깝다. 예술의 〈사회적 성격〉은 예술 속에 사회적 내용이 들어간다거나 예술이 사회적 생산물이라는 지점을 넘어서기 때문이다. 낭만주의 이후 예술은 사회적으로 예외적인 존재였다. 예술 작품은 〈사회 속에서 자기의 자리가 없는 것〉을 역설적으로 자신의 사회적 위상으로 삼는다. 예술은 수수께끼이기를 자처하고 해석과 교환에 저항하는 속성을 가진다.

반면 큐레이터는 관람자, 비평가, 소비자 등으로 구성된 사회의 보편적 언어의 장 속으로 작품을 이끌고 들어오려고 한다. 언어로 온전히 포섭할 수 없는 부분이 여전히 작품에 남는다는 것을 고려해 보면, 작품의 저항적 속성과 사회의 수용적 속성 사이의 접점을 제시하는 것이라고 말을 바꾸어도 좋을 것이다. 이론적 해석을 거부하며 감각적 체험 대상으로 머물고자 하는 작품의 속성과 그것에 보편적 이름을 부여하여 보편적 해석의 장으로 이끌고 오려고 하는 큐레이터의 작업은 어떤 면에서 서로 충돌한다. 그리고 역설적이게도 이 충돌에서 전시는 생산된다. 요컨대 담론 생산자로서의 큐레이터의 역할은 특수하다. 한편으로 큐레이터는 작품의 비언어적 부분을 상대하고 있으며, 다른 한편으로 그것을 언어적 장 속에서 보여 주어야 하기 때문이다. 이 때문에, 모든 전시는 〈절반만 말하는〉 담론이다. 그리고 이런 점에서 큐레이터는 이론가와 구별된다. 이론가가 말할 수 없는 〈여분〉은 언어 속에서만 단지 부정적으로만 존재한다. 그러나 큐레이터는 물질적이고 비언어적 차원과 함께 움직이며 작업이 완수된 후에도 그것을 여전히 자신의 외부에 남겨 둔다.

새롭게 세계를 바라보는 힘, 큐레이팅

동시대 많은 큐레이터가 완결된 공간적 전시 대신 〈과정으로서의 전시〉 혹은 〈예기치 않은 장소에서의 전시〉를 선호하는 것은 이 때문일 것이다. 전시라는 말 대신 프로젝트라는 말을 더 선호하는 것도 같은 이유이다. 시간적 이행과 공간의 분산적 배치는 통일된 의미 부여를 방해하는 경향이 있다. 그러나 이러한 선택이 단지 주제를 포괄하는 하위 범주 같은 것으로 변할 때, 그 기획은 창의성을 상실한다. 큐레이터는 관객으로 하여금 물질적이며 동시에 언어적이고 신체적인 동시에 정신적 경험을 겪게끔 유도해야 한다. 이를 위해 큐레이터는 다양한 관계에 예민해야 한다. 언어와 감각, 물질과 정신, 관객과 작품, 작가와 작품, 작품과 작품 등의 관계 맺기. 전시 제목은 이러한 관계의 중심부 역할을 한다. 그러나 제목은 하나의 상징일 뿐이며, 개념적 규정이어서는 곤란하다. 제목이 작품들을 개념적으로 규정하는 경우, 비언어적 부분은 방기되어 버리며 전시의 생명력은 축소된다. 동일한 작품이라고 해도 특정한 전시 속에서 더 빛나기도 하고 더 사그라지기도 하는 경험은 이러한 역할이 분명히 존재함을 증명해 준다. 마르크스주의의 경제 결정론에 반대하면서, 부르디외는 〈결정적 장〉이란 존재하지 않으며, 다만 여러 장 사이의 상동성이 존재할 뿐이라고 주장한다. 이 관점을 받아들인다면, 우리는 큐레이팅의 사회적 성격만이 아니라 사회의 〈큐레이팅적〉 성격에 대해서도 인정할 수 있다.

전시장은 세계 모델이 된다. 이러한 주장은 실제로 몇몇 이론가에서 논의되어 왔다. 가라타니 고진柄谷行人은 『네이션과 미학』에서, 〈미

술관으로서의 역사〉에 대해 말한다. 가라타니에 따르면, 헤겔 이후 역사는 〈세계사〉로 이해되었고, 이 세계사라는 개념은 수많은 표상을 마치 미술관의 작품들처럼 공간적으로 진열하는 사유 방식에서 탄생했다는 것이다.[8] 또한 티모시 미첼Timothy Mitchell은 〈오리엔탈리즘과 전시 질서〉[9]에서 세계를 원근법적으로 정돈하는 미술관적 지각 방식이 오리엔탈리즘과 맺는 밀접한 연관성을 지적한다. 미첼은 귀스타브 플로베르Gustave Flaubert와 에드워드 영Edward Young의 이집트 여행기를 사례로 든다. 그들은 파리 박람회에서 경험한 〈진짜 같은 전시장〉을 실제로 보고자 카이로에 간다. 현실의 카이로는 그들에게 감각의 혼란을 가져다주었는데, 높은 곳에 올라가 도시를 원근법적으로 조망할 수 있게 되었을 때 그 혼란은 비로소 극복된다.[10] 히토 슈타이얼Hito Steyerl은 『스크린의 추방자들』에서 동시대의 미술관을 뤼미에르 영화에 등장했던 〈공장을 나오는 노동자들〉이 들어간 또 다른 현대적 공장이라고 부른다.[11] 슈타이얼의 관점은 매우 비관적이다.

그러나 지금까지 살펴본 관점에서 볼 때, 큐레이팅은 단지 공장을 바꾸는 것 이상의 행위가 될 수 있다. 물론 그것은 물질적 차원에서 세상을 바꾸지 않는다. 그러나 큐레이팅은 세계를 새롭게 보는 게 기여할

8 가라타니 고진, 『네이션과 미학』(서울: 도서출판b, 2009), 138~139면.

9 Timothy Michell, "Orientalism and Exhibitionary Order", Donald Preziosi, Claire J. Farago, *Grasping the World: The Idea of the Museum* (Farnham: Ashgate, 2004), pp. 442~461.

10 Timothy Michell, 위의 책, 455면.

11 히토 슈타이얼, 『스크린의 추방자들』, 김실비 옮김 (서울: 워크룸프레스, 2016), 78면.

수 있다. 부르디외가 말한 상징 권력의 막강한 힘을 고려해 볼 때, 새롭게 본다는 것을 단순히 〈가상적 경험〉이라고 말할 수는 없다. 세계를 새롭게 본다는 것은 세계를 새롭게 만들어 낸다는 것이기도 하기 때문이다. 이 세계는 예술 세계이기도 하고, 정치적이고 역사적인 세계이기도 하다. 미술사를 통해 수많은 전시는 실제로 이 일을 해왔다.

큐레이터와 큐레이팅

송미숙
성신여자대학교
미술사학과 명예 교수

최근 우연히 TV를 보는데 어느 연예 프로그램의 MC가 일일 기자 혹은 신출내기로 보이는 — 적어도 내가 보기에는 어떤 전문성이나 경험을 갖고 있지 않은 듯해 보이는 — 기자를 가리켜 〈큐레이터〉라고 부르는 것을 보고 크게 놀란 적이 있다. 나중에 알게 된 얘기지만 요즈음 문화계 여러 분야에서 〈큐레이터〉와 〈큐레이팅〉이란 말을 심심치 않게 쓴다고 한다. 이러한 경향이 근자에 들어서 특히 심해진 우리의 외래어 남용 내지 오용에서 비롯된 것이라고 치부해 버리기에는 무언가 씁쓸한 느낌이 든다. 미술계에서 이른바 큐레이터들이 곱씹어 생각해야 할 현상이 아닌가 싶다.

〈큐레이터curator〉는 내가 알기로 교구를 맡아 영혼을 치유하고 보살피는 일을 하던 신부나 목사를 뜻하는 큐레이트curate라는 단어와 관

련이 있다. 또한 전통적으로 큐레이터(프랑스에서는 conservateur)는 미술관이나 갤러리 혹은 박물관에서 미술품이나 골동품 그리고 이들과 관련된 수집 자료를 분석하거나 연구하고 관리하는 전문인을 일컬어 왔다. 큐레이터가 되기 위한 필수 조건은 미술사 및 보존학을 기본으로 하는 전문 지식과 경험을 들 수 있다. 이들은 대체로 컬렉션 큐레이터와 기획 전시를 맡는 큐레이터로 나뉘며 이때 컬렉션 큐레이터가 기획전을 담당하는 큐레이터보다 우위를 점한다. 요즘에는 컬렉션 큐레이터가 기획전을 맡아 진행하기도 한다.

최근, 그러니까 줄잡아 1960년대 즈음에 이르러 현대/동시대 미술에 대한 대중의 관심과 수요가 증폭하고 이에 부응하듯 동시대 미술을 다루는 미술관과 갤러리들은 물론, 비엔날레나 트리엔날레 등 각종 현대 미술제가 지구촌 곳곳에서 개최되면서 기관에 속하지 않더라도 독립해서 현대 미술 전시를 기획하거나 생산해 내는 일이 가능해지게 된다. 보다 적합한 용어가 없어 빌려 쓰게 된 이른바 〈독립 큐레이터independent curator〉란 말이 새로 등장하게 된 것이다. 미술관의 행정 업무나 관행 혹은 정치적 입지에서 자유로운 이들 독립 큐레이터의 활동이 빈번해지면서 기존 큐레이터 혹은 큐레이팅의 의미가 변화를 겪게 된 것은 어떻게 보면 자연스런 결과일지 모른다.

이제 큐레이팅은 기존의 큐레이터란 직종이 미술사를 기초 지식으로 하며 수집과 관련된 연구와 관리 그리고 자료 분석이 일차적 업무며 전시는 그에 따른 결과물이었던데 비해, 독립 큐레이터와 그가 행하는 큐레이팅은 기관 큐레이터가 갖춰야 하는 전문성이나 본연의 업무에서 비교적 자유로워져 동시대의 유행 담론이나 이슈를 주제로 작가

와 작품들을 선별하고 이들을 전시할 공간과 소요 경비를 확보해 전시를 기획하는 것으로 단순해진 것이다. 물론 단순해졌다고는 하나 이를 실제로 행하기는 쉬운 일은 아니며 특히 공간과 예산 확보라는 어려움이 있는 것 또한 사실이다. 그러므로 독립 큐레이터들의 궁극적 지향점은 그러한 실질적인 어려움이 없어 보이며 비교적 안정된 장래(?)가 보장되는 기관의 큐레이터가 되는 것이다. 여하간 점점 증가하는 독립 큐레이터들의 활동으로 인해 큐레이터의 지평이나 의미가 이전보다 확장된 것은 부정할 수 없는 사실이다.

　　19세기 후반에서 현재까지 이르는 현대 미술은 미술 전시의 역사와 깊숙이 얽혀 있으며 전시 역사는 현대 미술을 수집해 온 위대한 컬렉션과 분리될 수 없다. 또한 컬렉션의 창조에서 결정적 역할을 한 것은 처음에는 미술가 자신들이었으나 이후 점진적으로 발전해 가고 있었던 큐레이터들의 전문성이었다. 그런 의미에서, 뉴욕 현대 미술관의 1929년 초대 관장을 역임했던 알프레드 바 2세와 1962년 빈의 20세기 미술관을 창립한 베르너 호프만Werner Hofmann 등 현대 미술관 초대 관장들은 선구적 큐레이터로 평가된다. 그 몇 년 후에 등장한 쿤스트할레 베른의 하랄트 제만, 유태인 미술관과 뉴욕 현대 미술관의 키너스턴 맥샤인Kynaston McShine과 같은 독립 큐레이터의 출현으로 영향력 있는 전시들은 대부분 미술가들이 아니라 미술 전문 큐레이터들이 조직한 것이다.

　　〈큐레이팅〉은 이제 동시대 미술을 이끌어 가는 길잡이 역할은 물론 그 발전에도 상당한 영향을 미치며 현대 미술사에서 동시대 미술 비평이나 담론과 함께 다루어져야 할 불가분의 기능을 해왔고 또 앞으로도 계속해 나갈 것이라는 사실을 부정할 수 없다. 역사가 가장 오래된

베니스 비엔날레와 5년마다 열리는 카셀 도큐멘타 그리고 광주비엔날레 등 20세기 말에 들어서면서 부쩍 증가하고 있는 초대형 국제 현대 미술제로 인해 신예 혹은 잊힌 이들을 포함한 미술가들을 발굴하고 선별해 내는 큐레이터들의 안목과 기획력 그리고 이들의 역할이 엄청난 각광을 받고 있으며 이제 큐레이터, 특히 유명세를 누리는 큐레이터들은 미술계를 지배하는 새로운 〈권력〉으로 부상해 다니엘 뷔랑Daniel Buren 과 같은 미술가가 비꼬는 조로 말했듯이 미술가/작품들을 붓 자국과 같이 다루는 〈슈퍼스타〉가 되고 있다.

그에 따라 큐레이터란 직종(?)은 미술에 열정을 가진 젊은이들이 해봄직한 흥미 있는 일로 급부상하기에 이르렀다. 하지만 큐레이터 지망생이나 미래의 큐레이터들이 알고 따라야 할 과거의 위대한 큐레이터들의 행적과 성과는 대부분 역사 속에 묻혀 버렸다. 특히 도록 집필이나 작가론과 비평문 등 그 밖의 미술에 관한 저작을 별개 활동으로 생각해 거부했거나 전시 프로젝트를 조직하고 이행하는 일에 전력하다 글쓰기에 소홀했던 큐레이터들의 경우에는 더욱 그러하다. 대표적인 예가 큐레이터의 대명사로 꼽히는 하랄트 제만이다.

20세기, 특히 20세기 후반 이후에 전개되어 온 현대 미술이 전시라는 매개체를 통해 세상에 알려져 왔고 전시는 미술의 정치 경제학적 교류의 주요 장소가 되었다. 거기에서 의미가 구성되고 유지되며 또 때로는 해체되기도 한다. 부분적으로는 스펙터클이며 부분적으로는 사회 역사적 사건이자 일부분 구조적 방안이기도 한 전시, 특히 동시대 미술 전시들은 미술의 문화적 의미성을 확립하며 실행하여 미술이 알려지는 바로 〈그 매체〉가 되었다. 전시의 역사는 시작되었던 반면, 어

느 현대 미술사 개설에도 전시와 그 전시에서 주역을 맡아 온 큐레이터와 큐레이팅에 대한 기록은 거의 없다. 그러한 의미에서 지금까지 현대 미술사에서 족적을 남긴 위대한 큐레이터들의 활동을 그들과의 인터뷰를 통해 정리한 한스 울리히 오브리스트Hans Ulrich Obrist 의『큐레이팅의 역사』는 큐레이터 지망생들의 필독서라 할 수 있다.

〈하나의 작품을 창조하는 이는 미술가이지만 이를 예술(작품)로 변형시키는 것은 사회라는 점, 이 과정에 참여하며 매개체 혹은 공동 제작자 역할을 하는 것이 미술관과 큐레이터〉라는 사실을 환기시켜 주는 요하네스 클라더스Johannes Cladders 의 말은 되새길 필요가 있다. 그만큼 큐레이터의 역할이 중요하지만 길버트와 조지Gilbert and George 가 큐레이터들에게 부쳤던 유명한 경구, 〈그 어떤 것도 (작품을 직접) 보는 것을 대신할 수 없기 때문에 보고 또 보고, 다시 또 보라는 것입니다.〉 마르셀 뒤샹Marcel Duchamp 이 말했듯이 〈미술 작품을《망막으로만》볼 것이 아니라 마음으로 읽고, 미술과 함께 하라는 것이 우리가 요구하는 전부입니다〉는 큐레이터가 갖추어야 할 기본자세에 대한 조언이다.

전시 기획서 작성을 위한 가이드 I

전승보

광주 시립 미술관 관장

오래전 일이다. 내가 좋아하는 미술 장르가 무엇인지, 어떤 전시를 만들고 싶은지를 인터뷰에서 질문을 받은 적이 있다. 이후에도 이런 질문은 지금까지 숱하게 들어 왔다. 하지만 내가 좋아하는 미술 장르와 작품은 세월이 가면서 달라져 왔으나, 어떤 전시를 만들고 싶은가에 관한 대답은 한결같았다. 답변은 이런 내용이다. 〈모든 전시의 주최 측은 전시회를 조직하는 목적이 있으며 이를 성공적으로 수행할 역할을 맡은 사람이 큐레이터이다. 큐레이터는 모든 전시를 최상의 것으로 만들기 위해 최선을 다할 뿐이다.〉 아마 질문자가 듣고 싶었던 대답은 사실 이것이 아니라, 나의 관심사 혹은 취향을 알고 싶어서 한 질문일 터이지만 언제나 나의 대답은 같았다.

지난 20여 년 동안 한국에서 큐레이터의 입지를 높인 것은 비엔날

레를 비롯해 각종 국제 프로젝트였다. 이는 국내 미술계에 기획전의 비중을 늘리고 창의성에도 기여한 바가 크지만 한편으론 큐레이터십에 관해 편중된 시선을 낳기도 했다. 폴라 마린콜라Paula Marincola는 〈큐레이터는 더 이상 자신들이 후원자의 위치에서 환상을 갖지 않듯 스스로 예술가가 되려는 관념 또한 갖지 말아야 한다〉[1]라고 말한다. 이 말은 큐레이터가 단순 매개자의 역할에 만족하라는 의미는 물론 아닐 것이다. 큐레이터의 권한과 책임에 관해 무한성이 부여될 수 있다는 지나친 생각을 경고하는 의미인 듯하다. 무엇보다 큐레이터는 상황에 따른 포지셔닝을 염두에 두어야만 한다. 전시의 목적과 유형은 다양하게 나뉜다. 또한 같은 목적의 전시라 하더라도 연구가 중점일 수도 있고 교육 활동이 목표가 될 수도 있다. 즉 전시의 다양한 성격에 따라 큐레이터의 역할 또한 적절한 포지셔닝이 이루어져야 한다는 말이다. 전시 기획 내용 또한 이런 범주에 따라 중점 사항이 달라지는 것은 당연하다. 그래서 앞의 답변에 하나 더 첨가하자면, 〈내가 하고 싶은 전시는 따로 있는 것이 아니라 모든 전시는 언제나 흥미진진하다〉.

전시가 왜 필요한지 생각하라

전시를 조직하는 이유(목적)가 마음에 들지 않으면 일을 하지 않을 수도 있지만, 이건 프리랜서 큐레이터일 경우이지 공공 미술관에서 일할

1 폴라 마린콜라, 『위대한 전시는 어떻게 탄생하는가?』, 조주현 옮김(파주: 미메시스, 2011), 58면.

때에는 사정이 다르다. 큐레이터 개인의 예술 취향과 선호도 그리고 신념에 따라 공공 미술관이 움직이는 것은 아니기 때문이다. 기관에 소속된 경우는 물론이고 프리랜서일지라도 〈자신이(제 마음대로) 하고 싶은〉 전시를 만드는 경우는 사실상 없다. 주최 측은 의도 없이 전시회를 개최하지 않는다. 설령 전시 기획에 관해 전적으로 위임받았다 하더라도, 주최 측이 전시를 만드는 이유가 무엇인지 반드시 생각해야만 한다. 바로 그 이유가 전시 목적이 되며 어떤 전시회이든 그에 부합하는 목표 및 추진 방법을 설정할 수 있기 때문이다.

목적이 불분명하다면 애초에 목표 또한 세울 수 없으며 이에 뒤따르는 과제 또한 설정할 수가 없다. 염두에 두어야 할 것은 이런 목적의 출발은 주최 측이 의도하는 방향성에 일치해야 한다는 점이다. 하지만 목적은 대체로 추상적이기 쉽다. 가치 지향성을 우선하기 때문이다. 따라서 미술관 혹은 소속된 주최 기관의 비전과 의제 설정을 숙지하고 전시회를 통해 사회 문화적 맥락과 예술적 쟁점을 끌어내는 단계별 계획이 이루어져야 한다. 어떤 기관이나 개인도 구체적 목표와 방법론이 담긴 기획서 없이는 일을 시작할 수 없기 때문이다.

목표는 목적의 가치성을 구체화한 설정 지표를 가진다. 이때 목적을 이루는 대상, 수단, 방법 등이 목표가 된다. 공공 프로젝트의 경우, 가끔 목표가 계량화가 가능한 지표 지수가 될 수도 있다. 이런 목표를 달성하기 위해서는 실제 과제 설정이 뒤따라야 한다. 목표에 접근하는 전략 방법을 찾아내는 일이다. 사업을 구체화하는 진행 과정의 시스템화는 전시회는 물론, 장기적으로 보면 미술관의 정체성도 이런 과정에서 형성되며 타 미술관과의 차별성도 강화되기 마련이다. 공공 미술

관이라고 해서 반드시 소속 기관의 지침을 중심으로만 사업을 수행하는 것은 아니다. 보다 큰 정책 방향 아래 유연성을 지녀야 하며, 이런 방향성에 어긋나지 않는다면 우선순위에서 시급성을 갖지 않더라도 전시는 실현시킬 수 있다. 하지만 여기에서도 그 이유는 존재하기 마련이다. 또한 공공 기관의 정책 성과에 대한 요구로서의 성과 지표 달성이 가지는 함정과 미술관이 지향하는 가치의 중재를 통해 전시 목표에 접근해야 할 것이다. 문제는 고려해야 할 사항을 놓치지 말아야 한다는 점이다. 기대 효과와 영향력의 평가 등 다양한 지점은 전시 목표에 영향을 미치고 전시 개최의 중요한 요인이 될 수 있기 때문이다.

다음 예시되는 인터뷰 심사 총평은 실제 있었던 나의 간단한 평이다. 응모작들은 아이디어에서 참신성을 지니지만 프로젝트의 추진 이유와 방향성 제시가 미흡할 때가 종종 있다. 프로젝트를 조직하는 이유에 대해 큐레이터는 스스로가 끊임없이 왜라는 질문을 통해 사업의 타당성을 보여 줄 수 있어야만 한다. 전시 아이디어는 제약 없는 상상력에서 발화되지만 맥락 없이 선택될 수는 없다. 넓은 의미에서 보자면 기획자가 선호하는 동시대 미술의 특정한 주제 혹은 이슈를 소개하는 일은 가능하겠지만, 결국 정책의 방향과 방침에 따라 선택은 물론이고 지원 규모와 우선순위가 부여되기 때문이다.

인터뷰 심사 총평

○ 이 사업의 목표를 간단히 정의하면 〈한국 현대 미술 전시 기획자의 해외 진출 지원 사업〉이다. 아직 시행 초기 단계이며 경험이 축적되지도 않았지만, 향후 무엇보다도 사업의 기대 효과가 큰 분야이다. 특히 시각 예술 기획자의 국제적 역량 제고는 단발성이 아닌 지속적 교류를 통해야 하는 만큼, 주최 측의 사업 운영이 보다 주의 깊게 관리되고 진행되어 나가길 기대한다.

○ 심사 기준은 본 지원 사업의 성격에 따라 리서치 내용과의 연관성과 네트워킹 지속 가능성, 수행 가능성, 기대 효과 등을 고려했다. 특히 기획안의 구체성과 기대 효과를 예측 가능하게 하는 것들은 사업에 대한 신뢰도를 높일 수 있기에 선정에서 유리하게 작용했다.

○ 심사 위원들은 기존 리서치와 향후 사업의 연계성이 뚜렷하지 않은 경우, 혹은 시의성이 있는 기획이지만 사업 방향과 추진 방법이 뚜렷하지 않은 경우는 선정에서 제외했다. 특히 지원자 중 해외 현대 미술을 국내에 소개하는 출판 사업의 경우, 다른 기관의 도서 출판 지원 사업 등으로 진행하는 것이 더 적합하며, 본 심사

는 파일럿 프로젝트의 지원 취지에 맞게 기존 리서치 내용을 심화한 세미나, 워크숍, 전시 지원 등 프로젝트 중심으로 선정하였다.

○ 프로젝트 비아의 사업 성격상 국제 관계를 고려해야 함으로, 한정된 자원으로 효과적인 사업을 선택하는 데 위원들은 의견이 일치했다. 기획자들은 자신의 개인적 취향을 외부 세계의 흐름과 접맥할 수 있는 안목을 키우는 것도 필요하다. 현대 미술의 담론에서부터, 이를 둘러싼 거시 환경의 분석과 대안 제시는 기획자의 설계가 실제성을 지니게 하는 일이기 때문이다. 좋은 기획안은 〈특별한 것이 아니라 필요한 것을 만드는 일〉이라는 것을 강조하고 싶다.

○ 해외 교류 대상으로 유럽 국가들이 상대적으로 비중이 높은 점도 향후 개선해 나가야 할 지점이다. 현대 미술 선진국과의 교류와 진출도 중요한 일이지만 기획자들의 참신한 발상으로 보다 다원화되고 다양한 문화 교류의 매개가 되는 지원 사업이 되었으면 한다. 마지막으로, 응모해 주신 모든 기획자에게 감사드리며 이번 지원 사업이 어떤 의미에서든 또 다른 계기가 될 수 있기를 기대한다.

— 예술경영지원센터 심사 총평(2014년 2월)

전시 요소와 기본 원칙

전시 기획안을 작성하기 전에 큐레이터는 자신이 가진 자원 요소와 활용 가능한 범위를 먼저 생각해야 한다. 아이디어를 실제 적용 가능한 상태로 다듬어 가는 과정은 전시 개발 단계에서 가장 기본적 요소로 전시 기획 뿐 아니라 모든 업무에서의 원칙이 된다. 아래 일곱 가지의 전시 요소와 기본 원칙에 따라 큐레이터는 아이디어를 정리하고 구체화하며, 덧붙여 (목표) 관람객에 접근하기 위한 방법론(전시 난이도 등)을 염두에 두고 계획을 설계한다.

첫째, 〈누가who〉인가. 전시 개최의 이유는 주최 측의 필요성에 따라 결정된다. 전시의 배경과 취지는 주최 측이 원하는 바를 설계하는 출발이며 전시의 방향 설정으로, 주제theme와 제목title이 결정되고 전시물의 선정 단계에 이르기까지 지속적 연구와 분석을 통해 전시 기획과 제작 과정 전체를 지배하게 된다. 주최는 행사 개최의 주체이며 주관은 주최의 뜻을 실행하는 진행, 즉 실제 업무 추진을 담당하는 기관이다. 큐레이터는 주관에 포섭되며 콘텐츠의 개발을 담당한다. 큐레이터와 주최 측의 갈등은 종종 전시 콘텐츠의 효과를 예측하거나 추구하는 방향성에 대한 입장 차이에서 주로 기인한다. 목적과 목표에 이르는 방법적 견해에서 큐레이터는 주로 예술적 해석에 따른다면, 주최 측은 객관성을 유지하고 대중적 파급력에 보다 중점을 두는 도구 방식에 가까운 경우가 많기 때문이다. 이런 입장 차이는 전시 아이디어 단계에서부터 상호 소통을 통해 해소해야만 한다. 전시 개발 단계에서 큐레이터의 전시 콘텐츠 설계는 무엇보다 중요하지만, 큐레이터가 전시의 모

든 면을 책임지는 것은 아니기 때문이다. 후원과 협찬도 종종 혼동하기 쉬운데, 협찬은 금전과 현물 지원을, 후원은 언론, 협회, 단체 등의 전폭적 지지를 보장하는 비금전적 지원을 의미한다. 후원과 협찬사의 지원 조건은 주최 측은 물론, 큐레이터와의 긴밀한 소통으로 전시 취지를 훼손시키지 않아야 한다.

둘째, 〈무엇what〉을 전시할 것인가. 이때 〈무엇〉은 큐레이터의 전시 주제 해석에 따라 선택되는 것이 기본이다. 결국 전시 방향과 주제 그리고 작품의 결정이라는 〈무엇〉은 평소에 얼마나 아이디어(혹은 정보)를 상시적으로 개발하고 있는가에 따라 달려 있다. 마치 은행에서 예금을 빼내듯 그것을 사용해야 한다. 미술관에서는 형식에 구애받지 않고 전시 기획 아이디어를 평소에 서로 충분히 교환하여야 하며 정기적인 아이디어 회의가 필요하다. 이런 과정을 통해 큐레이터 각자의 개인적 전문성이 발휘될 수 있으며 미술관의 방향과 일치해 나갈 수 있다. 전시물(작품)은 용도에 따라 분류되는데 연구의 가치, 전시로서의 가치, 참고 자료의 가치로 나뉜다. 한 건의 동일한 전시회 내부에서도 이런 가치 층위가 다른 전시물들이 혼재되어 나타나기도 하며, 한 분야에 집중하여 전시 유형과 성격을 결정하기도 한다. 전시될 작품의 선택은 기본적으로 큐레이터의 권한에 속하지만 어떤 경우엔 작가 혹은 주최 측과도 협의가 필요한 경우가 있다. 특히 〈개인전의 경우엔 작가의 의견이 가급적 존중되어야 하는데 작품에 관해 작가 스스로가 가장 많이 알기 때문〉이다. 그 외에도 상황에 따라 작품의 안전성 문제와 전시 운영 관리에서는 필수 항목이 될 수도 있다. 때때로 작품 내용의 측면에서도 작가와의 견해 차이가 발생할 경우, 큐레이터는 작가에게 충분히

이해시킬 수 있는 설명(해석)과 설득이 필요하다. 준비가 불충분할 때 이런 의견 대립의 조정은 원활하게 이루어지기 힘들다. 현대 미술에서 〈표현의 자유〉 문제도 이런 범주에 속하는데, 애초에 큐레이터의 의도를 작가에게 분명하게 전달하여 작품이 기획 방향에 집중되도록 선택되어야 한다. 전시회 관람 시간과 체류 공간, 관람객 회전율을 감안하여 전시 동선을 설계하는데, 전시물에 대한 관람 시간이 지나치게 짧거나 긴 시간을 요구하는 경우를 사전에 감안하여 작품 선택을 한다. 무엇보다 중요한 사항은 공정성을 가져야 하며, 이런 기준에 따라 전시 작품을 선택함으로 전시의 질과 주제 집중도를 보장할 수 있어야 한다. 이것은 단순히 작품 수준만을 의미하지는 않는다. 주제 해석에서 필요한 경우는 의외의 전시물(작품)이 등장할 수도 있기 때문이다.

셋째, 〈언제when〉인가. 전시는 언제나 시의성이 있어야 한다. 전시를 통해 말하고자 하는 내용은 적절한 시점의 환경에서 영향력을 크게 가진다. 때때로 전시 아이디어의 탁월함에도 불구하고 전시회 개최 시기 조절이 필요한 이유이다. 계절별 특성도 목표 관람객의 변화와 관계가 밀접함으로 전시 콘텐츠의 내용과 수준까지도 결정할 수 있다. 흔히 봄가을이 전시를 열기에 가장 이상적이라고 생각하기 쉬운데, 우리나라의 경우 상대적으로 관람객이 가장 많은 기간은 여름철과 신년 정초를 전후한 겨울철이다. 하지만 전시 일정을 전시의 중요도와 관람객 숫자와 비례하여 결정하는 것만은 아니다. 여름과 겨울은 방학 기간이거나 휴가 기간임으로 어린이를 동반한 가족 나들이 관람객이 많다. 이 기간에는 보다 대중성이 강한 콘텐츠에 중점을 둘 수 있으며, 봄가을에는 전시의 전문성과 중요도가 높은 개인 초대전이나 주제 기획

전을 개최할 수 있다. 때때로 사회적 이슈를 반영한 시의성 있는 전시로 대중의 눈길을 끌거나, 특정 기념일의 관련 이슈에 관심을 환기시킬 수도 있다. 국내 공공 미술관의 경우, 행정 절차에 따라 예산 편성과 기획 확정이 전년도 상반기에 이루어진다. 이런 점은 장기간에 걸쳐 준비해야 하는 전시회의 경우 여러 문제점을 안고 있지만, 사회 문화적 이슈를 활용할 경우엔 비교적 시의성 있는 주제의 전시를 조직할 수도 있다. 중장기적으로 예측 가능한 대형 전시회의 경우, 충분한 시간적 여유를 가지고 준비한다. 예산 편성 또한 회기 연도에 따른 반영이 이루어질 수 있도록 계획에 따른 사전 준비를 한다.

넷째, 〈어디서where〉할 것인가. 전시 장소는 관람객과 전시물의 소통이 이루어지는 공간이다. 전시장 주변의 환경적 요소와 상호 관계성을 염두에 두고 효율성을 높일 수 있어야 한다. 실내 전시실이 아닌, 특정 장소에서의 전시는 대중들과 접촉하기 쉬운 공간으로 교육적 효과와 홍보 및 마케팅 효과가 크다. 하지만 불특정 다수의 대중을 만나는 공간은 관람객 및 작품의 안전과 함께 여러 문제를 고려해야만 한다. 특히 작품 주변의 공간 상황은 전시된 작품에 관람객이 집중하기 힘든 경우가 많아 작품이 애초의 전시 목적과는 관계없어 보일 수도 있으므로, 특별한 장소로 구조화하고 의미 부여를 하는 경우에는 작품과 특정 공간의 관계가 유기적으로 연결되어야 한다. 또한 공공 미술 작품의 경우엔 보행자나 운전자의 시선을 사로잡아 발생하는 불편함이나 사고 위험성이 없어야 한다. 리차드 세라Richard Serra의 잘 알려진, 뉴욕 페더럴 광장에 설치되었던 공공 미술 작품「기울어진 호Tilted Arc」(1981)의 경우에도 예술 종사자들은 작품을 적극 옹호하였지만 결국

철거되고 말았다. 보행자의 불편함조차도 작품 개념에 끌어 들이는 것은 예술가로서는 생각해 볼 수 있는 일이지만, 불특정 다수가 이용하는 공공장소에 설치할 작품의 장소성과 타당성을 따져 보는 것은 온전히 주최자(큐레이터)의 몫이다. 그 외에도 빈집이나 폐창고 등 사용하지 않는 공간을 전시장으로 활용하는 경우도 많지만 일시적 사용과 영구 보존의 경우는 고려해야 할 차이가 많다는 것을 알아야 한다.

다섯째, 〈왜why〉이다. 전시 개최 이유를 진행 과정에서도 거듭 질문하게 되면 전시 목적은 보다 선명해진다. 대부분의 전시회는 전시 방향 설정에서 전시와 연구 그리고 교육 기능을 동시에 조화시키는 것을 목표로 한다. 전시 개최 이유는 여러 가지 사안이 중복될수록 필요성과 타당성이 높아진다. 주최 측은 전시 콘텐츠의 필요성에 따른 우선순위에 따라 전시 개최를 결정하며 공공 기관의 경우에는 국가 정책에 따른 필요성도 고려해야만 한다. 전시 목적은 크게 공익적 목적과 상업적 목적으로 대별되며 공공 기관의 전시 개최는 공익적 목적에 직접 기인한다. 공익적 목적은 연구 목적과 교육적 목적으로 나눌 수 있다. 전시의 목적을 대중들에게 널리 알리고 공감을 얻게 하는 것은 교육적 목적이다. 오락적 목적은 대안적 여가 활동 기회와 환경을 제공하여 지역 사회의 관심을 증대시키는 목적이다. 교육적 목적 또한 오락적 요소와의 적절한 조화를 추구해야 한다. 오늘날 전시회는 대중 참여를 기본으로 하며 교육과 오락의 경계를 구분하지 않는다. 다만 큐레이터의 예술적 개입과 해석이 부족한 경우나 사업적 효율성이 크다 할지라도 오락적 목적만이 두드러진 전시는 이벤트적인 전시로 끝나기 쉽다. 결국 좋은 전시는 교육적 목적과 오락적 목적 그리고 사업적 효과를 동시에 달성

할 수 있어야 한다. 좋은 전시란 이런 목적의 복합성이 처음부터 면밀하게 기획되어 의미 있게 전달되는 것이다.

여섯째, 〈어떻게how〉 할 것인가. 전시회는 작품에 대한 큐레이터의 해석이 개입되어 연출된 것이다. 근본적으로 전시란 관람객이 전시물을 보는(소통하는) 방법을 알아 가는 것이다. 또한 해석된 정보의 전달을 위한 주제와 작품 선정이 적절히 이루어졌다 하더라도 전시 방법에 따라 전시 효과는 달라진다. 공간 연출뿐만 아니라 적절한 전시 텍스트 내용, 활자의 크기와 모양, 색채 등과 같은 기본적 요소로서의 디자인과 함께 전시물 보조 장치와 새로운 기술을 활용한 장비 등은 작품 내용의 전달 효과를 극대화할 수 있다. 관람객에게 전시를 전달하는 방식은 전시 예산 및 연출에 따라 차이가 생기게 마련이다. 언제나 한정된 예산과 자원으로 전시를 조직해야 하는 큐레이터의 입장에서는 새로운 전시 기법을 개발해 나감으로 이런 취약성을 보완할 수 있어야 한다. 전시 기법과 연출은 정해진 규칙이 없다. 다만 전시 공학의 측면에서 관람객의 입장과 보편성을 기준으로 살펴보아야 한다. 전시 연출의 개발은 큐레이터의 과감한 실험 정신과 자신감에서 나온다. 하지만 파격적인 방법이 언제나 가능하지는 않다는 점이며, 큐레이터의 아이디어와 작품 해석과 함께 전시 디자이너와의 협업을 통해 전시가 개발되는 것이 바람직하다. 일반 대중을 위한 전시회의 경우, 일반인에게 적합한 다양한 해석 장치가 필요하다. 전시 주제 혹은 작품 해설 텍스트의 내용 수준과 적절한 배치, 도슨트 운영, 전시 해설 헤드폰 등의 사용으로 전시 이해도와 만족도를 높여야 한다. 특별한 경우가 아니면 전시실의 해설들은 신문을 읽기에 불편함이 없는 독자의 수준이 적합하다.

난이도가 높은 현대 미술 전시의 경우에도 대중들이 작품을 이해할 수 있는 기본 소통이 이루어져야 한다. 〈정보의 양이 중요한 것이 아니라 어떻게 관람객들이 작품을 통해 새로운 시각을 가질 것인지가 중요하다.〉 관람객이 전시에 나온 작품을 이해해야 하는 이유이다. 이를 통해 전시에 대한 관람객의 기대감과 대중의 지지를 끌어냄으로 전시회는 원하는 목표에 다가서게 된다.

마지막으로, 〈관람객audience〉이다. 관람객은 전시 요소로서의 육하 원칙에 〈누구를 위한〉 전시인가를 덧붙여 생각하는 것이다. 전시를 통한 정보 제공의 판단 기준을 누가 어떻게 결정할 것인가에 대한 문제 제기이다. 전시회를 개최하는 이유는 〈관람객이 전시를 보고 난 후, 이전과는 또 다른 태도의 변화를 이끌어 내는 것〉이다. 전시는 목표 관람객이 누구인가에 따라 전시 내용의 수위가 설정된다. 전시가 불특정 다수의 일반인을 대상으로 하더라도 미술관이 위치한 장소의 역사적 지역적 환경에 따라 전시 내용의 타당성과 적합성은 달라지기 마련이다. 서구의 문화적 요소가 우리에게 그대로 전달되기 힘들 듯이 지역 차별성 또한 존재한다. 지역 주민이 목표 관람객일 경우와 외래 방문객 또는 특정 연령과 계층이 목표인 전시 내용의 구성은 설령 주제가 동일하더라도 차별성을 두는 또 다른 전시가 되어야 하는 이유이다. 미술관은 기본적으로 평가 단계에서 관람객 만족도 조사를 통해 차후 전시를 대비하며 조사 결과에서는 의미 있는 통계들을 검토하고 분석해야 한다. 미술 작품을 일방적으로 대중에게 공개하던 미술관이 수용자(관람객) 중심으로의 전환이 이루어지는 요즘, 미술관의 이런 변화가 대중적 취향에 맞추기 위한 미술관 콘텐츠 수준의 하향 평준화를 의미하지는 않

는다. 큐레이터의 자의적 판단 결정의 위험 요소를 줄이며, 전문가 집단의 목표에 따른 연구를 객관화된 여과 장치를 통해 검증할 수 있는 하나의 지표가 되어야 하기 때문이다.

전시 기획의 여섯 단계

전시 기획의 과정은 1) 자료 조사 및 연구, 2) 개념(주제 및 방향) 설정, 3) 개최 타당성 및 예비 조사, 4) 작품 설정, 5) 일정 및 공간 설정, 6) 전시 기획서 작성으로 이루어진다. 기획서는 작성의 출발부터 전시 개요 및 지향점을 명확히 나타낸다. 전시 아이디어의 채택은 실현 가능성에 있음으로, 시간적 여유와 전문적 지원 및 현실적 예산 반영을 고려하여 조사 연구와 개념 설정을 진행한다. 또한 전시를 준비하다 예기치 못한 장애 요인이 발생할 경우에도 조정이 가능하도록 고려하여야 한다. 이를 위해서는 큐레이터 스스로가 자신의 생각을 정리하며, 기획서 내용에 대한 주변 동료나 작가들의 견해를 해석하고 반영할 수 있는 열린 사고가 필요하다. 전시에서 새로운 시도는 언제나 추진되어야 하고, 기존의 관습적 사고와 경계를 넘어설 수 있는 새로운 아이디어를 더해가야 한다. 창조는 모방에서 시작되지만 선진 사례의 결과만을 보고 모방하는 것이 아니라 〈다른 이가 고민했던 문제를 내 문제로 가져오는 것〉이 되어야 한다. 다른 곳에서 성공했던 창의적 기획을 그대로 이식한다고 해서 반드시 성공을 보장할 수는 없는 법이다.

1) 자료 조사 및 연구

공공 미술관의 경우, 매년 상반기에 내년의 전시회가 결정된다. 미술관의 정책 방향에 맞추어 당해 연도와 지난 2~3년간 개최된 전시의 주제와 유형 등을 검토하고 향후의 전시를 균형감 있게 구성한다. 개인전과 주제 기획전은 물론이고 이벤트성 전시까지도 미술관의 중장기 방향성에 일치시키는 것이 바람직하기에, 평소에 다양한 분야의 흐름과 아이디어를 수집하며 시의성 있는 프로젝트 개발로 이어져야 한다. 전시 목적과 대상이 결정되면 큐레이터 혼자 조사 연구를 진행하기보다는 관련 분야의 포커스 그룹 인터뷰FGI, 워크숍, 프레젠테이션 등으로 전문 관계자들의 조언과 아이디어를 반영하고 자료 조사와 현장 방문을 통해 전시의 객관성을 확보해 나간다. 미술관의 다양한 콘텐츠 활동이 강조되는 오늘날에는 다양한 외부 전문가들과의 협업 및 연계는 필수 사항이 되었다. 21세기에 들어와 좁고 깊은 전문 지식보다는 르네상스형 큐레이터 능력이 요구되는 이유이다.

2) 개념(주제 및 방향) 설정

브루스 퍼거슨Bruce Ferguson 이 말했듯, 〈미술관과 큐레이터가 그들 자신과 우리에게 말하고 있는 예술 담론들 중 가장 중심에 있는 의미심장한 주제들〉[2]을 찾아야 한다. 모든 전시는 동시대의 맥락 안에서 시의성 있는 주제로 전시회의 파급력을 확장시키는 것이 목표이다. 하지만 그렇다고 해서 로버트 스토르Robert Storr의 말처럼 〈이상적 전시

2 폴라 마린콜라, 위의 책, 11면.

란 존재할 수 없으며, 전시로 예술에 잠재된 중요한 의미까지 철저히 규명해 보일 수도 없다).[3] 개념 설정 단계에서는 전시 목표를 설정하고 줄거리 작성과 전시 설계 및 기타 계획안(교육, 홍보, 마케팅) 작성 및 연구 등으로 나가기 위한 기본으로 이를 토대로 전시의 필요성은 부각된다. 전시 개념이 추구하는 주제 방향성은 전시회 제목과 부제만으로도 내용 파악이 가능해야 한다. 특히 대형 기획전의 경우 전시의 방대한 규모로 인해 관람객들이 전시 맥락을 놓치고 혼란이 가중될 수 있다. 일반인들이 전시를 관람하고 난 뒤에도 전시 제목이 무슨 말인지를 짐작하기 어렵다면 개념 설정에서 문제가 있음을 의미한다. 전시 제목이 일반인들의 상상력과 호기심을 불러일으킬 상징과 은유의 문학적 표현이라면, 부제를 통해 전시의 목표 지향점(예술적, 학술적, 교육적 등)을 분명히 나타내는 것이 좋다.

3) 개최 타당성 및 예비 조사

전시 기획 단계의 경영 측면에서 가장 중요한 것은 프로젝트 진행에 활용 가능한 자원의 평가이다. 전시를 추진할 수 있는 예산, 조직(인력), 시간, 공간 등의 가용 범위를 점검하고, 전시 개념 설정에 따른 예비 조사[4]가 있어야 한다. 특히 전시 개념에서 주제 방향성의 타당성과 적

3 폴라 마린콜라, 위의 책, 17면.

4 작가와 작품 관련 조사 및 작품의 소재지 파악, 수집-포장-운송-보험-홍보 및 출판물 제작-관계 인사 초청 등의 세부적 사항들을 사전에 조사하고 검토한다. 사업성을 목적으로 개최되는 전시는 전시장 규모, 목표 관람객의 성향 등 전시 관련 조건을 면밀히 분석한 후 추진되어야 한다. 경영 측면에서 기획안과 자원을 감독하고 조정하는 프로젝트 관리자(행정 담당)의 업무는 비용 산정, 출처 조사 및 기금 충당(협찬 및 후원), 예산 수립,

합성 등을 구체화해 나간다. 때로는 자문 위원회나 공청회 개최로 전문가 집단과 지역 주민 등의 여론을 수렴하고 타당성 등에 대한 객관성을 확보하며 전시 환경을 조성해 나간다. 대중성 혹은 사업성을 목적으로 하는 전시는 무엇보다 공간 규모와 최대 수용 가능 관람객 숫자 및 입장료 그리고 무엇보다 해당 지역 관람객 층의 성향 등이 분석되어야 한다. 문화 예술 시장은 소비와 공급이 적절하게 만나는 지점에서 형성된다. 전시 시기, 장소, 예산, 사업성, 전시 조직의 인적 구성에 맞추어 적절한 전시 규모를 결정하며, 관람객 분석으로 난이도가 결정되어야 한다.

4) 작품 설정

전시 작품을 결정하는 일은 기본적으로 큐레이터의 업무이지만, 특화된 전문 영역이나 다양한 이해관계를 고려해야 할 경우에는 관련 분야 전문가로 구성된 작품 선정 위원회 같은 별도 위원회가 작품을 선정하는 것이 바람직하다. 하지만 가장 중요한 것은 로버트 스토르의 지적처럼 〈전시 연출의 결정적 요소는 말할 필요도 없이 출품되는 작품들과 그 작품들을 하나부터 열까지 큐레이터가 어떻게 이해하고 있는가〉[5] 이다. 작품 선정이 위원회에서 결정되더라도 전시의 성공 여부에 대한 책임은 여전히 큐레이터에게 있다. 유명 작가의 좋은 작품들로만 전시를 조직한다고 하여 전시가 성공하는 것은 아니기 때문이다. 전시 연출은 작품을 (새롭게) 보이게 하는 것이지, 전시를 통해 작품이 모호

임무 지정 등이다. 그 외에 기술상 문제를 조언해 주는 사람이 필요하다. 데이비드 딘David Dean, 『미술관 전시, 이론에서 실천까지』, 전승보 옮김(서울: 학고재, 1998), 30-32면.

5 폴라 마린콜라, 『위대한 전시는 어떻게 탄생하는가?』, 18면.

해지거나 작품 자체의 가치가 훼손당해서는 안 된다. 1970년대 하랄트 제만[6]이나 그의 후계자로 일컫는 한스 울리히 오브리스트, 최근 큐레이터의 창조성과 작가로서의 큐레이터를 강조하는 옌스 호프만Jens Hoffmann도 전시 기획의 창의성과 작가주의 전시에서의 큐레이터 위상을 강조하는 것이지, 큐레이터가 예술가 그 자체임을 의미하는 것은 아니다. 실험적 전시로 독창적 견해의 제시와 관습의 탈피를 추구할 수는 있지만 그것이 전부(목표)가 될 수는 없다.

동시대 미술의 변화는 공간 크기로 작품 물량을 결정하는 시대를 과거로 만들었다. 개인전을 포함해 모든 전시에서는 단지 출품되는 작품의 양이 많다고 해서 전시가 좋아지는 것은 아니다. 전시 규모로 그 중요성과 질이 결정되는 것은 아니며, 작품 자체의 가치와 전시기획자의 해석을 증명하는 작품(오브제)의 유무가 보다 중요하다. 기획자의 작품 선택과 연출은 대중성과 전문성이라는 양날을 항상 염두에 두어야 한다. 작가의 작품 아이디어가 불투명한 경우엔 큐레이터는 의견을 제시하고 문제를 해결해야 한다. 전시 제작에서 발생 가능한 이런 문제들은 로버트 스토르의 말처럼 〈일반적 전시 기획안을 읽어 보는 것만으로도 충분히 초기 징후를 발견할 수 있다〉.[7]

6 에이드리언 조지Adrian George는 하랄트 제만의 큐레이터가 정한 전시 주제를 바탕으로 여러 작품을 연계하여 작품 간에 도발적 관계를 형성한 전시 기획 방법은 예술, 예술가, 큐레이터 사이의 균형을 큐레이터 쪽으로 기울게 하였다고 말한다. 에이드리언 조지,『큐레이터: 이 시대의 큐레이터가 되기 위한 길』, 18면.

7 폴라 마린콜라, 위의 책, 22면.

5) 일정 및 공간 설정

전시 일정을 정리하는 것은 사실상 기획 과정의 완성을 의미한다. 전시 개막일의 역순으로 준비 단계의 각 과정을 기입하여 일목요연하게 일정을 정리한다. 일정표는 진행 가이드process manual 역할을 하게 되는데, 일정 계획표만 보더라도 전시 준비 과정의 세부적 면모가 드러난다. 전시의 전반적 제작 과정을 비롯해 운영, 해체 및 철수, 평가 단계에 이르기까지 가급적 자세하게 기입하여 전시 기획서 말미에 첨부한다. 공간 설정은 전시에 소개될 작품과 전시 구성을 설명한다. 전시 규모가 결정되면 가용 가능한 전시장 공간을 디자인하는데, 공간의 연결과 관람객 이동 동선, 대기 및 휴게 공간을 비롯해 비상 출구와 작품의 개념적 연결까지 설계한다. 공간 구성은 전시장 크기와 예산에 따라 가변성이 크지만 실제 관람객이 전시 체험을 통해 어떤 느낌을 가질 것인가를 우선 생각해야 한다.

6) 전시 기획서 작성

기획서는 사업 추진에서 발생하는 다양한 일들에 대해 구체적으로 대비하여 계획을 수립하는 문서이다. 전시에 투여될 수 있는 자원들을 검토하고 주제와 전시 제목, 규모와 작품, 공간과 일정 및 예산 등이 결정되면 전시 기획서를 작성한다. 기획서는 간단한 초안 작성에서부터 몇 차례 발전시키면서 보완해 나간다. 무엇보다 전시의 취지 및 방향성과 실현 가능성, 기대 효과 등이 잘 나타나게 하며, 앞에서 언급한 전시 요소와 기본 원칙을 염두에 두고 작성한다. 전시 개최의 취지와 개요, 구성과 조직, 예산, 일정 등의 순서로 정리한다. 완성된 전시 기획서

는 쉽게 이해하고 실행에 옮길 수 있을 정도가 되도록 만드는 것이 좋다. 전시 기획서는 전시의 모든 것을 큐레이터가 얼마나 용의주도하게 설계하였나를 증명하는 것이기 때문이다.

구분	내용
전시 개요	육하원칙에 따라 작성하되 부가 설명이 필요한 경우, 붙임 자료를 작성해 첨부 *일시, 장소, 주최, 주관, 후원, 협찬, 출품 작가, 전시 작품, 사업 경비, 부대 행사 등
전시 취지 및 기대 효과	목표 관람객을 염두에 둔 전시 배경(목적과 목표), 전시 개최의 당위성(타당성, 적합성) 및 기대 효과
추진 방법	전시 주체 및 역할 분담, 재원 분배 등 전시 진행 전반에 대한 추진 방법 설명
전시 구성	전시에 소개될 작가, 작품과 전시장 구성 설명
전시 조직	전시 규모나 경비 등 제반 사정을 고려하여 구성
추진 일정	업무량과 전시 보조물 제작의 난이도 등을 고려하여 역순으로 작성
사업 경비 및 예상 수입	구체적 산출 내역을 근거로 예산 계획 수립

전시 기획서의 작성 요소들

전시 연출과 디자인
─ 〈전시 디자인〉을 통한
예술의 〈수용과 전달〉

김용주
국립 현대 미술관
전시 운영 디자인 기획관

브라이언 오도허티Brian O'Doherty 의 『하얀 입방체 안에서』에 언급된 하얀 공간 속 전시 방식은 그동안 미술 전시에서 정답처럼 여겨지며 최적의 감상 환경으로 제시되어 왔다. 사실 아직까지 화이트 큐브에 대한 믿음은 건재하다. 그러나 하얀 공간에 작품을 설치하는 전시 방식이 시대를 초월해 여전히 최적 장치로서 작품 감상에 완벽히 중립적 환경이라는 것은 하나의 가정일 뿐이다. 현대 미술에서 새로이 부각된 〈관람자 경험〉이라는 화두를 중심으로 다변하는 현대 미술의 흐름을 전시 디자인은 어떻게 수용할 것이며, 그에 따라 어떻게 변화되어야 하는지 그 속에서 이루어지는 작품과 관람 행위와는 어떤 연관 관계가 있는지 살펴보자.

　〈전시를 왜 하는가?〉〈누구를 위하여 전시를 하는가?〉〈관람자의

전시 경험은 어떻게 형성되는가?〉 이러한 생각과 질문이 최근에 와서 처음 언급되고 연구되는 것은 아니다. 조금 거슬러 올라가 살펴보면 미술 전시에 있어 실험적 전시 디자인은 20세기 초 유럽을 중심으로 다학제적 학문으로 연구되고 다양한 전시를 통해 구현되며 비중 있게 다뤄졌다.[1] 당시 전시 디자인은 관람자라는 존재 인식을 새롭게 하고 관람의 행위를 작품을 보는 이와 주변 환경의 상호 관계를 통해 확장된 경험으로 이해될 수 있음을 제시했다. 그러나 20세기 중반 미국을 중심으로 모더니즘적 전시 스타일인 이른바 화이트 큐브 방식이 유행하면서 전시를 위한 부가 장치나 분위기를 조성하는 노력이 불필요한 것으로 여겨졌고 작품들은 제작 시기로부터 독립되어 작품 그 자체가 독립적 가치를 지닌 개체로 간주되었다. 그런 과정 속에 전시 디자인은 하얀 공간 속에 중립적 성격을 띠며 표준화되고 그 역할과 기능이 인식되지 않게 되었다.

하지만 미술사에서 전시 디자인을 무시한 채 개별 작품의 가치를 다루는 것은 설득력이 없다. 사실 작품이란 언제나 시대 속에서 재해석되고 의도된 기획과 연출된 공간에 맞춰 전시되며 다양한 요소와 관계를 맺으며 존재해 왔기 때문이다. 즉 예술 작품은 전시 공간 속 작품이 놓인 관계, 전시장의 분위기, 작품과 또 다른 작품 사이의 관계, 작품을 감상하는 관람자들의 다양한 경험과 인식 체계가 교차하면서 비로소 완성되는 복합적 관계의 산물이라 할 수 있다. 이러한 작품의 특성을 고려해 드러나는 전시 디자인의 표현 방식은 개별 작품의 이해를 돕는 동

1 메리 앤 스타니스제프스키,『파워 오브 디스플레이: 20세기 전시 설치와 공간 연출의 역사』.

시에 관람자들에게 관점을 새롭게 제시하는 역할을 한다.[2] 몇 가지 실행된 전시 사례를 통해 미술 전시에서 디자인이 어떠한 역할을 하는지, 나아가 전시 디자인이 어떻게 관람자의 경험을 확장시키는지 살펴보자.

단색화: 한국의 모노크롬 페인팅

미술 전시 하면 가장 먼저 머릿속에 떠오르는 대표 장르인 〈회화〉 전시는 일반적으로 하얀 공간에 작품 사이 일정 간격을 두고 눈높이에 맞게 벽에 거는 방식으로 행해져 왔다. 그러나 이와 같은 표준화된 방식의 전시에서 관람자의 역할은 소극적일 수밖에 없으며 작품의 개별 가치를 인식하게 될지는 모르나 기획자의 의도, 전시 스토리 등 콘텐츠 맥락을 이해하는 데는 어려움이 있다. 2012년 국립 현대 미술관 과천관에서 개최한 「단색화: 한국의 모노크롬 페인팅」 전시의 경우 기존 화이트 큐브 방식을 넘어 〈관람자 움직임〉과 〈시선의 관계〉를 고려한 전시 개념을 제시했다. 본 전시 공간에서 이동하는 관람자들의 일반적 움직임은 작품들 사이 새로운 매칭과 관계를 포착하게 만드는 유의미한 행위가 될 수 있도록 계획하였으며 전시 공간에 뚫린 커다란 〈창〉은 구획된 영역을 관통하며 〈시선의 축〉을 형성한다. 관람자들은 눈앞에 걸린 작품과 〈창〉 넘어 보이는 작품을 다양한 거리를 통해 입체적으로 감상하며 단색화 작가들의 표현 기법과 작품 특징을 비교 감상할 수 있다.

2 강희수 외 7인, 『전시 A to Z』(서울: 한언출판사, 2017).

최만린 조각전

다음으로 입체물을 다룬 전시인 2014년「최만린 조각전」을 살펴보겠다. 최만린 작가는 유년 시절 한국 전쟁을 겪는 등 한국 근현대사의 격변기를 몸소 체험한 작가이다. 60여 년에 이르는 그의 작품에는 인간애와 생명에 대한 의지가 녹아 있다. 이러한 작가의 주제 의식의 행로와 전시 공간의 상황을 일치시켜 작품 배경이 되는 과거의 시간이 현재의 전시 공간으로 전이되도록 계획했다. 그러한 과정 속에 관객을 배치하거나 때로는 관객 또한 하나의 작품으로 살아 움직이는 오브제가 될수 있도록 구성했다. 공간 컬러, 작품 시기별 전시 면적 배분, 조도 등공간의 분위기와 구획을 통해 완성 작품만을 일률적으로 좌대에 나열하는 디스플레이 방식에서 벗어나 작품의 배경과 변화 과정을 함께 보여 주는 설치 개념을 전시에 도입했다. 전시 공간 속 자유 동선 구간을두어 관람자 스스로 작품 감상 루트를 선택하며 보다 다양한 방향에서조각 작품을 감상할 수 있도록 했다. 이러한 전시 디자인은 그동안 작품이 주가 되고 관객이 부가 되는 상황에서 탈피해 작품과 공간 그리고관람자의 새로운 관계 설정을 제시한 사례라 볼 수 있다.

이중섭, 백 년의 신화

2016년 국립 현대 미술관의 덕수궁관에서 있었던「이중섭, 백 년의 신화」는 이중섭 탄생 100주년, 작고 60주년을 맞아 이중섭을 재조명하는

계기를 마련하고자 기획된 전시였다. 그러나 이러한 의미 있는 출발에 기획자와 전시 디자이너가 풀어야 하는 몇 가지 난제가 있었다. 첫째는 대중들에게 작품이 너무나 익숙하고, 그동안 여러 전시와 매체에서 다뤘기 때문에 어떠한 요소를 통해 차이를 넘어선 차별화를 만들 것인지, 그렇다면 그러한 차별화는 얼마만큼 관람자의 발걸음을 전시장으로 불러 모을 수 있는지 하는 문제였다. 둘째는 작품 크기가 작아 전시하고자 하는 덕수궁관의 4개 전시실에 어떻게 하면 밀도 있게 배치할 수 있는지에 관한 물리적 상황의 문제였다. 마지막 세 번째는 은지화와 편지화 등 특수성이 있는 이중섭 작품을 어떻게 보여 줄 것인가 하는 방법에 관한 문제였다.

이에 전시는 1916~1956년 그가 살았던 시간의 흐름을 중심으로 전개하되 전시실마다 해당 시기의 작품 특성이 드러날 수 있는 전시 방식을 통해 차별화된 분위기를 만들어 냈다. 첫 번째 전시실(1950~1953년)에는 이중섭이 제주도 피란 기간 중 생활했던 1.4평의 작은 방을 재구성했다. 이를 통해 그 당시 시대적 물리적 환경은 열악했지만 가족이 함께 있다는 사실만으로 행복했던 작가의 대비적 상황을 제시해 당시 제작된 작품의 이해를 돕도록 구성했다. 두 번째 전시실에서 다룬 은지화 작품은 은입사(銀入絲) 기법과 같은 작품의 섬세한 표현을 자세히 볼 수 있도록 개별 진열장을 통해 전시하는 소위 유물 전시 방식을 접목했다. 또한 16센티미터 크기의 작은 은지화를 16미터로 100배 확대하여 벽면에 영상으로 쏘아 마치 벽화처럼 감상할 수 있게 했다. 벽화를 그리고자 했던 것은 이중섭이 평소 꿈꿨던 작가적 소원이기도 했다. 세 번째 전시실은 이중섭이 가족에게 썼던 편지화와 그

시기(1954~1955년) 작품 활동을 통해 준비했던 미도파 전시 출품작을 중심으로 구성했다. 전시실을 두 개의 공간으로 나누고 한쪽은 조용하고 따듯한 분위기의 사적 공간 느낌을 주어 친밀한 분위기 속에 편지화를 감상할 수 있도록 우드 패널로 마무리했다. 다른 한쪽은 미도파 전시 당시 분위기를 차용해 중성적 화이트 큐브 공간으로 연출했다. 두 공간의 분위기와 재료에 따른 대비는 아빠이자 다정한 남편인 인간 이중섭을 만나는 부분과 화가 이중섭을 만나는 인물의 상대적 역할과 관계적 상황을 공감각적으로 체험할 수 있도록 구성했다.

〈이번 달부터 백화점 4층 미도파 화랑에서 이중섭 작품전을 열게 되었어요. 모든 게 잘 되고 있으니 가슴 가득한 기쁨으로 나를 기다려 줘요……. 이번 작품전이 끝나면 태현이와 태성이에게 충분히 자전거를 사줄 수 있으니 씩씩하게 잘 기다려 달라고 전해 줘요 — 1955년 이중섭이 부인에게 보낸 편지 중에서.〉 편지에 그려진 자전거를 탄 아이의 모습과 전시 소식은 사선의 깊은 창 너머 미도파 전시의 모습과 오버랩된다. 네 번째 전시실은(1955~1956년) 대구와 정릉 시기로 구성된다. 자신을 자책하며 삶의 열정을 잃어 가는 작가의 상황은 온기 없는 차가운 회색과 열정을 상징하는 피가 굳어진 검붉은 색을 통해 상징적으로 나타냈다. 이렇듯 작품이 생성되던 시기의 배경적 상황을 공간적 분위기로 전달함으로써 이미 알고 있던 작품이라 할지라도 전시실에서 느끼는 감동은 전과는 다른 새로운 경험으로 제시될 수 있음을 보았다.

역사를 공부하는 방법에는 두 가지가 있다고 한다. 〈하나는 사건을 공부하는 것이고 또 하나는 인물에 대해서 공부하는 것이다. 사건이 바다라면 인물은 파도치는 거대한 물결에 부서지는 포말이다. 바다는

객관이지만 생생함이 결여되어 있고 포말은 냉정하고 전체적 객관은 결여되었더라도 생생함을 느끼고 있는 감각적 주체다.)[3] 전시의 소통 방법도 이와 마찬가지이다. 작품이 만들어진 시기의 사실적 시대 상황과 인물을 함께 이해할 때 작품은 더욱 생생히 다가오게 된다. 전시 관람은 단순히 작품을 보는 행위를 넘어 공명resonance적 경험이며 관람자의 종합적 여정을 고려한 방식으로 전개할 때 생생한 전시 현장의 가치를 더하게 된다.

어반 매니페스토 2024

끝으로 미술관 전시 공간이 아닌 대안 공간에서 이뤄졌던 전시 사례를 살펴보자. 본 사례는 전시 디자인이 주어진 장소와 전시 콘텐츠를 어떻게 조응시키는지 그에 따라 관람자와의 소통을 어떻게 확장해 나가는지 볼 수 있는 사례이다. 2014년 말에 있었던 「어반 매니페스토 2024」는 젊은 건축가들의 독창적 아이디어와 도시를 향한 비전 제시를 통해 도시 정책 담론을 대중과 공유하는 전시였다. 전시 공간은 세 곳으로 분리되어 관람자는 장소를 이동하며 전시를 보아야 한다. 또한 전시 장소마다 공간 조건이 달라 각기 다른 세 장소의 환경을 분석하고 해결해야 하는 부분과 장점이 될 조건 등을 고려해 전시물을 배치하거나 계획했다. 주어진 장소의 조건을 살펴보면, 먼저 통의동에 위치한 온그라

3 이진명, 「간송과 백남준의 만남」, 『뮤지엄 뉴스 제184호』(2017), 〈전시 기획 칼럼〉 인용 글 재인용.

운드 갤러리는 적산 가옥 구조이며 천장의 구조재 틈 사이로 빛이 들어와 채광의 결이 생기는 특징이 있다. 갤러리 내부는 4개의 작은 전시실로 구획되어 있다. 두 번째 주어진 공간은 커먼빌딩 옥상 층으로 창이 크고 광량이 풍부하다. 세 번째 공간은 보안여관으로 이 공간은 조도가 고르지 않고 여관방의 구획 구조가 허물어져 일부의 벽과 목재 골조가 앙상히 남아 있다.

온그라운드 갤러리에서는 4개의 방마다 각 주제에 해당하는 200장의 건축 프로젝트 이미지를 세로, 가로, 사선, 엇갈린 배열 형식으로 전시하여 주제마다 공간에서 인식되는 패턴을 만들었다. 이러한 주제별 이미지 배열 패턴은 커먼빌딩에서 진행되었던 네 번의 주제 토론 때마다 온그라운드 갤러리의 전시 주제와 시각적 연계를 맺기 위해 1주차 세로, 2주 차 가로, 3주 차 사선, 4주 차 엇갈린 배열 패턴을 윈도우 그래픽 요소로 활용했다. 빛이 많이 들어오는 장소이므로 햇볕이 좋은 날엔 그래픽을 붙인 창을 통해 토론 장소에 패턴 그림자가 드리워진다.[4] 또한 주제가 달라지는 주마다 창문의 컬러를 바꿔 공간에서 인식되는 전체 컬러를 바꿨다. 현장에 참석한 사람들의 〈컬러 인식〉과 동일한 컬러로 기록되는 참여자 각자의 〈전시 현장 사진〉은 전시 이후 남겨질 기록에 대한 생각과 기록되는 전시 현장성을 인지하게 만드는 장치로 활용했다. 건물 외부에서도 창문의 컬러 바뀜을 통해 현장에서 일어나는 이벤트의 변화를 자연스럽게 나눌 수 있게 했다. 또한 보안여관은 방을 구획했던 남겨진 구조 사이를 관람자들이 거닐며 건축가들이

4 김용주, 「공간 디자인을 통해 전시의 내러티브를 말하다」, 『퍼블릭아트』, 2017년 2월 호.

제시한 도시의 미래 비전을 마주할 수 있도록 이미지마다 개별 조명과 함께 공간에 달아매는 방식으로 전시했다.

살펴본 다양한 사례를 통해 전시 디자인이 미술 전시에서 어떠한 역할을 하는지, 관람자의 역할은 그러한 전시 디자인을 통해 어떻게 확장되고 전시에 능동적 주체가 되는지 위상 변화를 살펴보았다. 사실 관람자가 예술과 소통하는 데 가장 중요한 요소는 미술사적 지식이 아닌 영감을 불러일으키는 〈공감〉과 뜻밖의 순간에 다가오는 〈자기 성찰〉이다.[5] 예술을 관람하는 대부분의 사람들은 작품이 놓여 있는 그 자체의 오브제적 예술만을 보지 않는다. 그들은 그들이 속한 사회적 맥락 속에 자신들이 경험하고 생각하는 파롤parole[6]을 생성하고 보며 느끼고 소통하는 것이다. 이것은 〈감상〉이라기보다는 〈경험〉이라 할 수 있다. 미술 비평가 존 버거John Berger의 말처럼, 〈예술 작품을 감상하는 것에는 다층적 성향이 있다. 무수히 많은 의미의 레이어들이 끝없이 겹치고 뒤섞여, 보는 각도에 따라 보는 이의 특성에 따라 다르게 해석될 수 있다〉.

5 이수연, 「소통의 기술」(2011) 전시 도록, 국립 현대 미술관.

6 특정한 개인에 의하여 특정한 장소에서 실제로 발음되는 언어의 측면. 스위스의 언어학자 소쉬르가 사용한 용어이다.

공동체 문화 기획으로서의 큐레이팅[1]

임산

동덕여자대학교
큐레이터학과 교수

예술 작품을 통해 얻는 지식과 그것을 획득하는 과정 자체는 오늘날 대부분의 미술 전시회에서 여전히 강력한 경험적 요구 대상이다. 전시회에서 벌어지는 이러한 전통적 의사소통은 예술가와 예술 작품에 대한 〈이해〉를 토대로 한다. 그렇기에 큐레이팅 수행의 주요한 요소로 설정되는 것은 전시회 공간에서의 인식론적 구별과 병치의 방법들이다. 이런 구조에서 예술가는 작품에 담아 제시한 질문들에 대한 대응 답변, 해석, 번역 등의 움직임을 통해 창조의 의미를 반성한다. 미술 전시회가 생성하는 지배적 담론들은 이처럼 예술가와 예술 작품이라는 미적 생산의 강력한 두 요체에 의해 그 구성적 재료와 의미화의 동력을 얻는다.

[1] 2017년 8월 3일부터 24일까지 페리지 갤러리 주최 〈페리지 아트 스쿨〉에서 행한 임산의 강좌 〈공동체, 예술, 큐레이팅〉의 내용 일부가 이 글에도 소개되었다.

이때 동원되는 어휘와 역사적 관점은 관계하는 특정 학제의 질서를 오랜 세월 공고히하면서 전시회의 큐레이팅 방법들까지도 제어한다.

미술 전시회를 둘러싼 이러한 관습적 관계성에 의존하는 인식론적 틀은 다양한 〈문화〉 대상의 형식들이 큐레이팅 과정에 개입됨으로써 창의적으로 균열될 수 있다. 이는 미술 전시회가 미적 생산의 결과로서의 예술 작품의 외형이나 위상을 사물로서 한정하지 않을 때, 특정 작가 혹은 특정 큐레이터 단독의 〈저자〉로서의 권위에 기대지 않을 때, 지식과 창조를 둘러싼 다층적 문화적 의제들 사이에서 벌어지는 문제 제기와 논증의 장으로서 스스로를 활성화할 때 관찰된다. 따라서 미술 전시회는 고착된 예술적 생태계의 지배적 범주와 내부 위계를 조금씩 변모시킬 수 있는 가능성을 품게 된다. 이렇게 대안적인 전시 실천을 현실적으로 구체화하기 위해서는 또 하나의 생산 주체인 큐레이터에게 미술 전시회는 일종의 〈공동〉 예술 프로젝트로서 수용될 수 있어야 한다. 이는 미술 전시회를 더 이상 순수 미술의 테두리 내부에서의 순환적 체계에 가두지 않고, 공동체 구성원의 정체성과 희망 등을 표현하기 위한 생산적이고 비평적 대화 기술을 실험하고 개발하는 장으로 전환함으로써 가능할 것이다.

이제 소개하는 사례들은 그렇게 공동체에 바탕을 둔 문화 기획 행위로서의 큐레이팅의 다양한 방법론과 그 의의를 성찰하게 한다. 이들은 주로 동시대 문화에 흐르는 정보와 재료를 축적하면서 예술 생산의 차원을 공공 영역에서 유희적으로 활성화한다. 이를 위해 전통적이고 심미적인 공간으로서의 화이트 큐브를 비롯한 주류 미술계의 오랜 규범을 벗어난다. 또한 예술 생산을 둘러싼 권위적 구조와 담론을 흔들고

일상의 다양한 사건에 대한 직간접적 체험으로 생성된 대안적 의식을 현실화하겠다는 공동체 구성원의 의지도 적극 제고한다. 이런 실천적 개입을 통해 큐레이팅은 주류 제도와 비제도권 현장, 개인과 집단, 사적 영역과 공적 영역, 고급문화와 대중문화 사이에서 공동체의 실제적 삶의 문제를 사회적 목소리로 확장한다.

공유, 참여, 비판의 상상력
: 피니싱 스쿨과 크리티컬 아트 앙상블

피니싱 스쿨Finishing School(이하 FS)은 2001년에 설립되어 미국 로스앤젤레스를 기반으로 활동하는 〈예술가 컬렉티브〉로서, 동시대의 정치와 사회 문제를 탐구하는 데 목적을 둔다. 그룹의 명칭은 주로 부유 계층의 여성들을 대상으로 사교계에서 요구하는 각종 매너와 예절 교육을 가르치는 교양 학교 〈피니싱 스쿨〉에서 빌려 온 것이다. 그렇지만 FS는 피니싱 스쿨 같은 학교 제도가 영속시키려는 문화적 규범을 단절시키려는 전략적 의도를 지닌다. 그런 측면에서 FS라는 명칭의 차용은 역설적이고 비판적인 선택이라 할 수 있다. FS는 자신의 목표와 전략에 대해서 다음과 같이 밝히고 있다. 〈FS는 사회 참여 예술가 컬렉티브로서 예술, 유희, 권력, 정치, 이론과 실제의 통일, 일상의 수많은 상호 교차에서 생성되는 주체와 미디어 영역들의 확장된 범주를 유희적으로 탐구한다. 이 컬렉티브는 다섯 명의 멤버로 구성되었다. 이들은 다양한 기교와 연구 관심사를 표상한다. FS는 상호 학제적 행위, 설치,

워크숍, 디자인, 출판, 필름, 스튜디오 아트, 퍼포먼스, 뉴 미디어 등을 생산한다.)[2]

FS의 멤버들 각각은 다채로운 배경에서 활동한 바 있다. 과거 전공과 현재 직업의 분야 또한 다양하다. 미술관에서 15년 넘게 근무하는 멤버가 있는가 하면, 미술 대학 졸업 후 대학 교수로 일하거나 종교학 전공 후 출판업에 종사하기도 한다. 또한 컴퓨터 그래픽과 웹 디자인을 강의하면서 애니메이션 제작자로 활동하기도 한다. 이렇게 서로 다른 배경과 능력은 다채로운 현대 문명을 향해 발언하는 상호 학제적 프로젝트에서 각자의 역량을 최대한 그리고 유기적으로 발휘할 수 있는 효율성에 기여한다. 다섯 멤버들은 FS의 프로젝트 구현 과정에서 집단 큐레이팅을 시도한다. 프로젝트별로 별도의 예술가와 기획자들을 만나 네트워킹하거나 협업 작가들과 더불어 하나의 팀을 이루어 비위계적 구조의 큐레이팅 그룹을 구축한다. 이로 인해 본래 멤버들과 외부 협업자들 사이에 지속적 대화와 토론이 가능하다. 각자 지녀 온 창의적 관념, 정치적 입장, 사회적 권력 등을 서로 공유하여 구한 큐레토리얼 판단은 프로젝트 진행 과정에서 고착되지 않은 유동 상태로 유지된다. 이런 형식은 다른 어느 특정 멤버를 위한 것이 아니라 모두(전체)를 위한 의식(意識)의 모델로서 작동한다. FS의 상호 평등적 커뮤니케이션 체계는 FS의 큐레이팅이 〈예술 공동체〉로서의 집단적 역동성을 발휘하게 하는 기초이다.

FS의 2013년 프로젝트 〈영적 이발사Psychic Barber〉는 베네수엘라

2　피니싱 스쿨 홈페이지(http://finishing-school-art.net)에서 발췌.

작가 유세프 메르히Yucef Merhi와 공동 큐레이팅한 것이다. 이 프로젝트에서는 벽과 천정이 투명한 박스형 구조물을 거리에 설치하였다. 그 박스 속에서 영적 능력을 지닌 이발사는 손님에게 마법사의 주문 같은 신비스러운 언어 정보를 들려주고 평범하지 않은 헤어스타일을 제공한다. 거울이 하나도 없는 이발 공간은 손님으로 하여금 가시적 세계와 그것의 불가해한 대응물 사이의 대조를 즉각적으로 체험하게 한다. 아울러 그 낯선 미니멀리즘적 박스는 거리의 보통 이발관으로부터 고립됨으로써 일상적 대상인 이발소에 관한 새로운 집단적 앎의 계기를 만든다. 따라서 이 공동 큐레이팅은 세속의 어느 인간이 자신을 대신하는 머리카락을 매개체로 마법적 사유와 만날 수 있게 하는 심미적 경험을 생산함과 동시에, 현실의 공동체 세계에서 소소할지라도 지배적인 정당성을 지니고 있는 습속과 규범을 탐구하여 그것이 우리의 집단적 정신에 끼치는 영향을 추론케 한다는 점에서 〈사회적 조각〉으로서의 속성도 갖춘다.

FS는 공동체 구성원들과 함께하는 사회 참여적 실천을 기획하기도 한다. 공동체 내 담론들의 이데올로기적 왜곡과 미디어 해석의 한계를 비판적으로 드러내기 위함이다. 2010년 로스앤젤레스 현대 미술관 앞에서의 시위도 그 일환이다. 당시 미술관 내부 전시장에서 열리고 있던 「전쟁 이후 예술Postwar Art」이라는 전시회 제목과 같은 이름의 프로젝트 일부였다. 이 기획에서 FS는 장소 특정적 워크숍을 진행한 후 참가들과 함께 미술관 근처에서 시위를 벌였다. 이는 당시 전 세계 곳곳에서 벌어지고 있는 많은 전쟁에 미국이 여러 경로로 연루되어 있다는 사실을 각종 시각 자료와 문서를 통해 확인한 후 어린이와 성인, 로스

앤젤레스 시민, 외국인 관광객 등과 문제의식을 공유하기 위한 집단 퍼포먼스였다.

미적 유희의 성격과 정치 참여적 행동을 결합한 위와 같은 공동체 문화 기획은 특정한 국가(혹은 도시) 공동체의 사회 경제적 프레임에 대한 시민의 상상력을 확장하는 데 기여한다. 그 구체적 행동의 집단적 구현은 사실상 주류 미술 기관들의 관습적 규약과 상업적 프로모션 전략에 의해서는 시도되기 어려울 뿐만 아니라 사실상 기획 가치에 대한 논의조차 이루어지지 못하기 때문에, 프로젝트 참여자들은 담론의 공적 공간을 적극적으로 생성하는 과정을 거쳐 지역 공동체의 현실적 관심사가 논쟁과 공감의 장으로 옮겨갈 수 있도록 각자의 사회적 역할을 신뢰하고 개발한다. FS의 집단적 큐레이팅의 정체성 구축과 조직적 측면을 이해하기 위해 참조할 수 있는 사례로 〈크리티컬 아트 앙상블Critical Art Ensemble (이하 CAE)을 들 수 있다.

CAE는 1987년에 설립된 이후 현대 도시의 정보, 커뮤니케이션, 바이오테크놀로지 등을 둘러싼 담론을 비판적으로 검증하는 데 적극적으로 활동하는 그룹이다. 컴퓨터 그래픽, 필름, 비디오, 사진, 텍스트, 퍼포먼스 등 다양한 미디어를 전략적으로 활용한다. 때로는 뉴욕의 휘트니 미술관과 뉴 뮤지엄, 런던의 ICA 등의 미술관에서, 때로는 거리와 인터넷에서 전시를 개최한다. CAE 이름으로 펴낸 7권의 책은 전세계 18개국의 언어로 번역되어 읽힌다.[3] CAE는 자신의 조직 체계를 〈셀룰러 구조〉라고 칭한다.[4] 이 구조에서 멤버들은 직접적인 대면 방

3 http://www.critical-art.net.

식으로 상호 작용하고, 그렇게 함으로써 멤버 각자가 〈무명 혹은 주변의 목소리로서가 아닌〉 하나의 인격으로 고려되고 있음을 스스로 확인한다.[45] 또한 멤버들은 서로를 신뢰한다. 공동체 문화 기획을 위해, 즉 공동체의 문화적 주도권과 이념에 대한 비평적 발언을 위해 뭉친 조직으로 CAE의 멤버들은 공통 목적은 물론이고 각자의 관심사까지 서로 마음에 두면서 이미 그 스스로 사회적 친밀함을 조직적으로 체화해 낸다. 이러한 과정을 거친 프로젝트 생산은 그룹 멤버들의 미적 쾌감은 물론이고 조직 내부에서 사회적 원리로서의 명랑한 관계성을 이루는 데도 기여한다. 이렇게 CAE의 조직 체계는 사회의 지배적이고 권력적인 양태를 문화적으로 표상하고 양식화하려는 컬렉티브의 입장 표명을 위하고 조직의 견해를 공동체 구성원 관객들과 나눌 수 있는 토양이 된다.

공동체 문화 개발의 희망과 연대
: 〈프로스펙트1 뉴올리언스〉와 〈YAYA〉

프로스펙트1 뉴올리언스Prospect.1 New Orleans(이하 P1)는 미국 남부 루이지애나주의 최대 도시 뉴올리언스에서 열린 비엔날레이다. 80명이 넘는 예술가들이 초대된 이 전시회는 뉴올리언스 전역에 마련된 26개

4 Critical Art Ensemble, *Digital Resistance: Explorations in Tactical Media* (New York: Autonomedia, 2001), pp. 70~73.

5 "Observations on Collective Cultural Action", CAE 웹 사이트에서 참조.

장소에서 벌어졌다. 주지하듯이, 뉴올리언스는 2005년 8월 허리케인 〈카트리나〉로 인해 도시의 모든 행정과 상업 시스템이 마비되었던 비운의 도시이다. 하층 계층의 흑인들이 주로 거주하던 지역에서 피해가 컸던 상황이라 뉴욕 9.11 테러에서처럼 국가 재난 회복 장치가 원활하게 작동하지 않았다. 뉴올리언스와 미국의 그해 여름은 그야말로 지워버리고 싶은 기억으로 남는다. 수마가 지난 후 3년, P1은 뉴올리언스를 되살리려는 시민 공동체의 노력으로 출발하였다. 2008년 11월 1일부터 2009년 1월 18일까지 개최된 P1은 문화 투어리즘을 강화하고 도시 경제 활성화라는 미션을 수행해야 했다. 그에 따른 큐레토리얼 전략은 나름의 한계와 실험적 가능성을 동시에 가질 수밖에 없었다.

초대 큐레이터는 댄 캐머런Dan Cameron이 맡았다. 캐머런은 큐레이터로 임명되기 전에 뉴욕시 뉴 뮤지엄에서 큐레이터로 10년 이상 일한 바 있었다. 뉴올리언스 태생은 아니었지만, 그는 스스로를 뉴올리언스의 〈오래된 팬〉이라면서 전시가 열리는 장소에 대한 문화적 이해와 친화를 강조했다. 그는 국제적으로 어느 정도 유명한 작가들을 선정하면서도, 적어도 오프닝 전에 단 한 번이라도 뉴올리언스를 직접 방문해야 한다는 것을 계약 조건 중 하나로 제시했다. 이는 뉴올리언스를 둘러싼 지배적 담론에 피상적으로 편입되기보다는, 공동체 문화의 생산자로서의 비판적 거리감을 확보할 수 있는 예술가의 태도를 우선 고려하겠다는 큐레이터의 뜻으로 읽을 수 있다.

캐머런의 큐레토리얼 전략의 중심에는 다양한 문화적 알레고리의 뉴올리언스가 자리한다. 부두교로 대표되는 전통적 관습뿐만 아니라 도시 공간의 정치학, 탈재난과 사회 회복의 스토리텔링 등의 현대

사회의 쟁점들이 뉴올리언스를 두고 회자된다. 인종주의는 도시 내에서 공간화되거나 제도화되었으며, 그로 인한 사회 경제적 갈등과 불평등은 여전했다. 그럴수록 탈규제를 부르짖는 신자유주의 시장의 욕망은 더욱 커져만 갔다. 공적 선(善)과 사적 자유의 개념들은 서로 혼재되었다. 따라서 카트리나의 뉴올리언스는 자본주의 세계의 문화적 극단이 야기할 문제점을 품고 있다는 이유로 주목받을 수밖에 없었다. 이에 캐머런은 기존 예술계와는 다른 미적이고 문화적 체험을 제공할 수 있는 비엔날레를 준비했다. 이 과업은 상업적, 공동체 기반적, 제도 비평적 그룹들 사이의 위계적이고 적대적 이해들을 무너뜨려야 가능하다. 따라서 무척이나 복잡한 관계성에 대한 의식적 개혁 행위가 요구되는 실험이었다.

캐머런은 예술품 배치 혹은 새로운 제작과 연출을 위해 도심의 가장 번화한 곳에 위치한 공동체 문화 기관들을 비롯하여 마을의 관공서 건물, 일반 주택의 정원이나 집 앞 거리, 카지노, 교회 등의 공간들까지 활용하였다. 이 과정에서는 공간을 운영하는 민간인의 물리적 협력과 진정한 의식적 유대가 필요했다. 만일 공동체의 참여가 명목적 동참이나 단순한 사회적 교환으로서의 의도만을 지녔다면, 기획자와 예술가들의 상징 행위가 지닐 수 있는 확장성은 유의미한 파급 효과를 이루기 어려웠을 것이다. 이렇게 P1의 큐레이팅은 다시 건설되는 도시에서 예술의 잠재적 역할을 드러내는 긴장의 순간을 공동체 구성원과의 다양한 연대를 통해 제공하였다. 작품이 위치한 장소에는 비정형적 사회 네트워크의 실천이 투사되었다. 그러한 보이지 않는 연결들은 물론 비엔날레에 걸맞은 거대 규모 전시의 효과를 보여 주는 데 효과를 거둔

다. 그런데 그보다는 도시의 현실에 내포된 동시대 문화의 맥락과 조건들에 반응하는 예술, 예술가, 공동체 구성원의 상호 반응적 태도를 필요로 한다는 점에서 일종의 〈문화 개발〉의 속성을 가진다. 즉 〈현재의 사회적 상황에 반응하고, 사회적 비평과 상상력에 토대를 둔〉[6] 문화 개발로써의 공동체 문화 기획은 도시의 미래를 상상할 수 있게 하는 시각 예술의 매개적 책임감을 한층 강화한다.

앞서 언급한 뉴올리언스 특유의 지역 이슈에 반응해야 했던 캐머런의 큐레이팅은 동시대 미술의 대화적이고 사회 참여적인 실천을 유도하는 것 그리고 좀 더 실질적 공동체 환경을 구축하는 것, 이 두 가지를 조합하는 콜라주를 창조해야 했다. 다시 말해, 뉴올리언스의 특수한 콘텍스트와 요구에 비추어 보면, 비록 비엔날레의 외적 수사학에서는 명료하게 드러나지는 않지만, P1은 큐레토리얼 전략과 구조에서 경제적 우선권을 고려하지 않을 수 없었다. 그 지역의 문화적 지형에 대한 국제적 관심을 이끌 플랫폼을 세워 이를 토대로 도시의 문화 산업을 국제적 관심사로 부각시켜야 한다는 것 또한 P1의 또 하나의 주요 목적이었다.

P1의 큐레이팅이 뉴올리언스라는 공동체의 문화 개발을 향하여 경제 활성화라는 현재적 개념과 투어리즘 구축을 통한 도시 재생이라는 미래적 개념을 함께 추구하는 데 기여했다면, 뉴올리언스의 또 다른 공동체 기반 예술 그룹 〈젊은 희망 젊은 예술가Young Aspirations Young Artists(이하 YAYA)는 사회 변화와 개인 해방이라는 좀 더 근본적 목표

6 알린 골드바드, 『새로운 창의적 공동체: 예술은 무엇을 할 수 있는가?』, 임산 옮김(파주: 한울엠플러스, 2015), 23면.

달성을 위해 실제 삶에서의 실천을 일상화하여 공동체의 예술적 가능성을 사회적 역량으로 승화시켰다고 말할 수 있다. 통상적으로 도심의 전시 공간을 통해 전 세계 미술 관객들에게 수용될 수 있는 표상을 제시하는 대형 전시 이벤트의 큐레이팅과 달리, YAYA는 무엇보다 예술이 사회를 진보시킬 수 있다는 믿음을 지역 대중들과 나눈다. 도시 문화를 이루는 공동체의 잠재된 미학적 힘과 그것을 조직화하고 협업화하는 큐레이팅의 문화적 가치를 확인하기 위함이다.

예술가 제너 나폴리Jana Napoli는 25명의 멤버들과 함께 1988년에 YAYA를 출범시켰다. 나폴리를 포함한 두 명의 공동 디렉터는 각각 예술적 측면과 재정적 측면을 맡았다. 운영을 위한 공간으로 작업 스튜디오와 갤러리를 갖추었다. 창의적 젊은이들에게 필요한 도구와 환경을 제공하고자 한 YAYA는 예술적으로 재능이 있는 도시 청년들이 창의적인 자기 표현을 통해 직업적으로 자립할 수 있도록 다양한 교육 프로그램 경험을 제공하였다. 도시 내에 거주하는 젊은이와 비즈니스 종사자들을 연결하여 예술품을 창작하고 판매하는 데 필요한 지식과 기술도 배울 수 있다. 그러다 보니 예술의 비즈니스 영역도 강화할 수 있는 조직으로 성장하고 있다.

YAYA는 고등학생 예술가 그룹이 주축을 이룬다. 이들은 목가구, 회화, 디자인, 섬유 공예 등의 예술품을 직접 제작하고 판매까지 한다. 또한 방과 후 유아들과의 공동 창작 프로그램을 운영하여 공동체의 노동과 복지 개선에 대해 적극적으로 개입하고 있다. YAYA의 고등학생들은 반드시 학교 성적을 평균 C 이상 받아야만 프로그램에 참여할 수 있다. 뉴올리언스 외부로 이동해야 하는 행사에 참여하려면 평

균 B 학점이 필수 요건이다. 학생들의 향후 미래의 직업 선택권의 가능성을 보장하는 것 또한 YAYA의 주요한 임무이기 때문에 만들어진 규칙이다. 조직의 이러한 특성으로 인해 YAYA는 미국 내 유사한 공동체 예술 관련 조직의 사회성과 기업가 정신 구현의 모델로 자주 언급되기도 한다.

YAYA 같은 조직 운영에 동원되는 예술적 역량과 그것의 통합적 기획은 공동체 문화의 구축과 보존, 생산과 표현을 통해 〈모두의〉 목소리를 발언하려는 실천이다. 학교 생활과 학교 밖에서의 공동체 생활을 연결시킴으로써, 스스로를 표현하고 자신의 재능과 에너지를 창의적이고 긍정적인 방식으로 발견할 수 있는 자연스러운 체제를 세우는 데 주력한다. 이러한 자율적이고 자생적인 행동을 기획한다는 것은 엘리트 미술 제도를 공고하게 하려는 미술관 중심의 예술 교육 프로그램 기획과는 그 의도와 궁극적 기대의 측면에서 다르다. YAYA의 문화 기획은 공동체 문화의 진보적 유쾌함을 창안하고 응용하기 위한 의식의 전략을 토대로 기존 미술계의 변형과 포섭을 수행한다.

지금까지 간단하게 살펴본 공동체 문화 기획의 실천 사례들은 프로젝트 참여자(기획자와 예술가 혹은 관객)의 주체적 행동 의식을 동반하는 기획 방식을 시도한다. 이들은 예술적 의도와 행위 수용 그리고 그것의 미학적 가치와 사회적 가치 사이의 틈을 매울 수 있는 큐레토리얼 접근법을 계발한다. 그 과정에서 내부적으로는 협업과 공유의 조직 체계를 이루고, 외부적으로는 공동체와의 파트너십을 구축한다. 예술가의 창작자 역할에 부여된 견고한 신화적 사유를 비롯해 예술 제도와 그것을 보좌하는 기관, 공간, 대중, 기획자 들의 태도를 둘러싸고 있는

관조와 개입의 경계를 다시 돌아보게 하는 실천이다. 따라서 공동체 문화 기획으로서의 큐레이팅은 시대의 문화적 풍경에 새로운 비판적 반성의 계기를 제공하는 한 방법이라 할 수 있다.

동시대 미술과 아카이브 전시

정연심

홍익대학교
예술학과 교수

트라우마의 기억을 담은 아카이브는 〈피부 위에 바로 절개의 흔적을 남
긴다; 피부보다 한 세대보다 더 많은 흔적을 남긴다〉.[1] 이 말은 『아카이
브 열병: 프로이드적 흔적』에서 나온 말로, 자크 데리다Jacques Derrida 가
1994년 런던에 있는 프로이트 기록 보관소에서 열린 강연 중 〈아카이
브〉에 대해 논할 때 거론된 부분이다. 데리다가 프로이트 기록 보관소
에서 강의했을 때는 요세프 하임 예루살미Yosef Hayim Yerushalmi 가 1991

1 Jacques Derrida, *Archive Fever: A Freudian Impression*, trans. by Eric Prenow-
itz(Chicago: University of Chicago Press, 1996), p. 20. 정연심은 2010년 현대 미술에
서 아카이브를 창작 요소로 사용하는 점을 발표하였고, 이후 「나의, 그리고 타인의 고통
에 관하여: 아카이브로써의 역사와 기억」, 『현대 미술사 연구 제28집』(서울: 2010년, 현
대 미술사 학회)으로 출판되었다. 이 글의 일부 내용은 2010년 글을 바탕으로 수정 및 보
완해 『현대공간과 설치미술』(서울: A&C, 2014)에 수록하였다.

년에 발표한『프로이트와 모세: 유대교, 기독교, 반유대주의의 정신 분석』에 집중되어 있었지만, 2000년대 이후 아카이브 방식이 시각 예술에서 갖는 새로운 전략적 방식으로 대두되면서 데리다의 논의는 주목을 끌기 시작했다. 데리다가 위에서 한 말과 그가 이후 출판한 책을 함께 생각해 보면, 아카이브는 기억, 흔적, 트라우마와 연관된다. 그의 아카이브는 트라우마를 동반하는 기억 및 경험과도 연관된다. 즉 팔과 다리가 절단되었지만, 아직도 팔과 다리가 본래 자리에 있는 것처럼 느끼는 환각지(幻覺肢) 증상과도 같은 트라우마가 내재되어 있을 때 아카이브 열병은 자연스럽게 생겨난다고 설명한다. 아카이브 열병은 일종의 기억 장애와 연관되며, 잃어버렸다고 생각하거나 한때 존재했던 것에 대한 귀환이기도 하다. 아카이브 열병은 사라졌거나 비밀리에 감춰지고 있다는 것을 아카이브에서 발견하려고 하는 충동을 반영한다. 데리다는 프로이트의 용어를 빌어 트라우마와 동반되는 〈반복-강박repetition-compulsion〉의 경우, 이러한 아카이브 열병을 초래한다고 논한다.

현대 미술에서의 아카이브

데리다는 프로이트가 1939년 발표한『모세와 유일신교Moses and Monotheism』에서 프로이트가 바라보는 디아스포라와 조국을 떠난 유대 망명자들의 정체성이 서로 연관된다는 것이다. 이에 따라 모세가 쓴 다섯 권의 책(『창세기』,『출애굽기』,『레위기』,『민수기』,『신명기』)는 〈휴대용 아카이브〉였다고 말한다. 데리다에 따르면 한편에서는 아카이브에 담겨

진 정보를 보호하기 위한 노력과 다른 한편에서는 이를 공개하기 위한 노력을 기울이므로, 결국 아카이브는 증거와 반증이 동시에 존재해 진실성을 얻기 어려운 〈아포리아aporia〉이다. 아카이브는 한쪽에서는 숨기려는 반복-강박을, 다른 쪽에서는 밝히려는 반복-강박 과정을 보여 준다.

데리다의 아카이브 열병과 별개로, 아카이브는 시각 예술에서 2000년대 이후로 하나의 전략과 수사학으로 등장하기 시작했다. 물론, 아카이브는 미셸 푸코Michel Foucault의 논의에 바탕을 둔 앨런 세쿨라Allan Sekula가 「아카이브로서의 신체」에서 논했듯이, 사진을 이용해 유형학을 만들어온 신체의 정치학에서 엿볼 수 있을 정도로 사진에 대한 매체 연구에서 아카이브는 중요하게 다뤄져 왔다.[2] 그러나 최근 현대 미술에서 보이는 아카이브는 크리스티앙 볼탄스키Christian Boltanski와 같은 이전 세대가 사용한 아카이브적 특징과는 거리가 있어 보인다. 볼탄스키는 홀로코스트 희생자들을 연상시키는 흑백 사진을 이용하여, 트라우마가 세대 간에 혹은 여러 세대에 걸쳐 어떻게 전승되는가를 보여 주며 역사와 기억의 문제를 다룬다. 프로이트는 그리스어 〈titrōskō(뚫다)〉에서 파생된 트라우마의 〈반복-강박〉은 1차적으로 존재했던 경험과 연관되어 이후에 발생하는 〈사후 작용 효과nachträglich effect〉에 의해 억압된 기억이 트라우마로 다시 재구성된다고 설명한다. 홀로코스트를 직접 경험하지 않은 볼탄스키의 아카이브 전략은 자신이 직접 경험하지 않은 상실된 과거를 현재로 복귀시키며 우리가 기억하고 있는 것들을 사후 작용의 영역으로 다시 끌어 들인다. 즉, 그의 설

2 Allan Sekula, "The Body as Archive", *October*, Vol. 39(Cambridge: MIT Press, 1986), pp. 3~64.

치 자체는 과거의 고통이 현재까지 전승된다는 사실을 기록하고 또 보관하려 하는 〈아카이브〉적 특징을 보여 주는 기억의 장으로 작용한다.

볼탄스키보다 젊은 작가들은 더 이상 역사를 선적인 이벤트로 엮어 내지 않으며, 역사에 등장하는 불확정적 경험을 더욱 가중시키고 시간성을 혼재하게 만든다. 2000년대 이후 가속화된 이러한 현상은 젊은 세대의 디지털 경험과도 깊은 연관성이 있어 보인다. 1990년대부터 전 세계적으로 확산된 인터넷 문화와 디지털 테크놀로지는 역사와 기억 그리고 아카이브에 대해 작가들이 관심을 갖게 된 상황이 아닌가 싶다. 디지털 문화로 집약되는 소비와 생산의 흐릿한 경계 또한 컴퓨터에서 자연스럽게 합성하고 조작하여 새로운 이미지를 생산하는 방식으로 이어졌다. 이미지와 내러티브의 귀환은 새로운 무엇인가를 생산하기 보다는 기존에 존재했던 내러티브와 이미지를 새로운 아카이브 전략을 통해서 대안적 이야기와 시각을 만들어 내는 방식으로 바뀔 수 있는 가능성을 제기하게 되었다. 거창한 대서사가 아니더라도 작가들은 주변에서 소소하게 일어나는 기존의 이야기 방식, 전달 방식, 시각 방식과는 다른 〈미끄러진 시각〉들을 작품 속에서 다시 혼용한다. 이때 디지털 이미지는 예술 제작과 생산, 내러티브의 전개 등에 걸쳐 무궁무진한 가능성을 남기게 되었다.

라드와 야나기

일례로 뉴욕에서 활동하는 레바논 출신 작가 왈리드 라드Walid Raad는

레바논 전쟁을 다큐멘터리 사진처럼 〈재조합〉해 전시한다. 그는 아틀라스 그룹이라는 이름의 단체를 온라인에서 만들어 레바논 전쟁 사진을 〈아카이브〉식으로 정리한다. 2009년 폴라 쿠퍼Paula Cooper 갤러리에서 열린 전시에서는 레바논 전쟁을 다큐먼트식 아카이브로 제시함으로써 관객들은 그 사진이 실제로 중동에서 일어났던 사건을 찍은 것이라고 믿게 된다. 그러나 라드가 만든 아카이브 사진은 모두 〈허구〉로 조작된 사실이다. 왈리드 라드는 〈시뮬라크라〉 전쟁 사진에 등장하는 희생자(혹은 피해자)들의 서사적 태도나 공감 어린 동정을 의도적으로 제거한다. 또한 희생자들을 제거하여 그들이 당한 리얼리티를 역설적으로 알려 준다.

라드와 마찬가지로, 젊은 작가군에 속하는 야나기 유키노리柳幸典는 과거의 역사를 아카이빙하는 방식과 전략을 보여 준다. 무사시노 대학과 예일 대학교에서 미술을 공부하고 뉴욕과 도쿄에서 작업하는 야나기는 1945년 일본의 미군정 점령기 동안 형성된 일본의 내셔널리즘과 제국주의를 고발한다. 그는 1994년 작품인 「국화 양탄자The Chrysanthemum Carpet」와 「무제Untitled」(1995)라는 사진을 나란히 설치해 뉴욕의 피터 블럼Peter Blum 갤러리에서 전시하였다. 일본 여권을 연상시키는 국화잎이 양탄자 여기저기에 장식되었고, 〈그는 나를 사랑하고, 그는 나를 사랑하지 않는다〉라는 구절을 같이 써 두었다.[3] 양탄자 아래에는 더글러스 맥아더 장군 관할 내에서 만들어진 일본 헌법 발

<hr>

3 Karin Higa, "Some Thoughts on National and Cultural Identity: Art by Contemporary Japanese and Japanese American Artists"; Christine M. E. Guth, "Japan 1868~1945: Art, Architecture, and National Identity", *Art Journal*, Vol. 55, No. 3(Autumn 1996).

췌본을 놓았으나 양탄자를 들춰 보지 않는다면 어느 누구도 알 수 없는 구절이다. 무제 사진에는 히로히토와 맥아더의 사진이 있고 그 위로는 미시마 유키오三島由紀夫의 소설 속 〈천왕은 왜 평민이 되었는가?〉라는 구절이 중첩되어 있다. 구겐하임 미술관의 큐레이터인 알렉산드라 먼로Alexandra Munroe 의 말대로 야나기는 지난 20년간 〈일본의 군국주의, 생태학적인 착취와 아시아 타 국가에 대한 인종 차별〉을 고발하는 작품을 제작하였다.[4]

야나기는 「아시아-태평양 개미 농장Asia-Pacific Ant Farm」(1995)에서 투명 플렉시글라스 상자를 설치하여 〈상호 번영 영역Co-Prosperity Sphere〉을 상징하는 국기를 표현하고자 했고, 채색된 모래 사이로 개미가 기어 다니게 하였다.[5] 1993년 베니스 비엔날레에서 아페르토상을 수상한 그는 개미가 이동하면서 점차 파괴되는 모래 만국기 설치 작품을 통해 국가와 민족 그리고 종교 문제를 가시화했다.[6] 야나기의 아카이브적 전략은 「Pacific K100B-M6」(1997)에서 사용되었다. 이 작품은 태평양 전쟁에서 실제로 사용된 배 모델을 통해 제2차 세계 대전 중에 함몰되었던 군함의 파편들을 보여 준다. 비디오, 설치, 사진 작업

4 Alexandra Munroe, *Japanese Art After 1945: Scream Against the Sky* (New York: Harry N. Abrams, 1994), p. 348; Masahisa Kagami, "Book Review," *Pacific Affairs*, Vol. 70. No. 3 (Autumn, 1997), pp. 455~457.

5 이 작품은 야나기가 1993년 베니스 비엔날레의 「아페르토Aperto」 전시에서 젊은 작가상을 수상한 「세계 국기 개미 농장The World Flag Ant Farm」과 유사하다. Janet Koplos, "Testing Taboos," *Art in America* (October 1995), pp. 116~117, 138.

6 Amanda Crabtree, "4th Lyons Biennial," *Art Monthly*, No. 209(Spring 1997), pp. 27~29.

등으로 구성된 이 작업들은 필리핀 바다에 빠져 있던 전함 아키쓰시마Akitsushima호와 이라코Irako호에 바탕을 둔 것으로 2000~2001년에 야나기가 물속으로 들어가 다큐멘터리로 제작한 작품들이다.[7] 다큐멘터리처럼 아카이브를 통해 형성된 시간성과 역사성의 경험은 〈집단성 기억〉을 환기시키기 위해 의도적으로 만들어진 것이다. 작가가 수중에서 촬영한, 산호로 뒤덮인 총기와 함몰된 일본 군함은 야나기가 태어나기 전에 일어났던 태평양 전쟁을 기억하고 현재화하는 아카이브 작업의 일환이다.[8]

아카이브 충동

할 포스터Hal Foster는 〈아카이브 충동An Archival Impulse〉이라는 글에서 아카이브 예술의 편집광적 관점은 예술과 문학 그리고 철학과 일상에서 실패한 비전을 사회관계의 대체적 종류로 다시 회복시키려는 의지를 보여 준다고 한다. 할은 이 글에서 태시타 딘Tacita Dean과 스위스 미술가인 토마스 히르슈호른Thomas Hirschhorn을 거론하며, 아카이브의 비장소를 유토피아의 비장소로 전화시키려는 욕망으로 궁극적으로는 유토피아

7 〈아키쓰시마秋津洲〉는 고어로 〈일본〉을 뜻한다.

8 이 작품은 히로시마 시립 미술관에서 개최된 야나기의 개인전 「아키쓰시마Akitsu-shima」(2000. 12. 17.~2001. 2. 12)에서 전시되었다. 야나기의 이누지마 프로젝트에 대해서는 야나기 유키노리, 「예술에 의한 산업 유적의 재생: 이누지마(犬鳥) 프로젝트와 구(舊) 나카 공장 예술 프로젝트」, 『한국 시각 예술의 과제와 전망』, 최태만 엮음(서울: 다할미디어, 2009), 262~271면.

적이라고 설명한다. 전후 세대인 이들 작가들은 공통적으로 〈잃어버린 트라우마의 기억과 흔적〉을 보여 주고 기록한다. 특히 라드와 야나기는 다큐멘터리나 아카이브처럼 형성된 기억과 흔적에 대한 내러티브를 도출한다. 일본인, 팔레스타인, 프랑스계 등이라는 정체성을 넘어 전후 세대 작가들이 형성하는 전쟁과 기억에 대한 문제가 아직도 이어지는 〈현재성〉을 띠고 있음을 알 수 있다. 이들 아카이브는 어느 한쪽에서 가능한 한 감추고 싶은 금기taboo의 기억과 역사가 기록되어 있다.

2002년 〈카셀 도큐멘타 11〉에서 히르슈호른이 설치한 「바타유 기념비Bataille Monument」는 재야 초현실주의자였던 조르주 바타유Georges Bataille를 위한 기념비를 이민자들이 많이 살기로 소문난 카셀 지역에 설치하였다. 이 기념비는 8개 부분으로 구성되었으며, 작가는 도서관, 스낵바, 텔레비전 스튜디오 등을 만들어 커뮤니티 프로젝트로 진행하였다. 예술은 커뮤니티에서 일종의 개입intervention으로 존재하며, 예술뿐 아니라 지역 문제, 정치 문제 등을 다루는 플랫폼을 형성한다. 파리에서 그래픽 디자이너로 활동했던 히르슈호른은 1980년대부터 정치적인 작업을 했지만, 본인 스스로 〈예술을 통해 리얼리티를 직면하지만 정치적 예술을 제작하는 것이 아니라 단지 예술을 정치적으로 제작한다〉라고 설명한다. 그는 자신이 좋아하는 미술가(몬드리안, 메레 오펜하임 등)들과 철학자들(스피노자, 들뢰즈), 저자들에게 바치는 모뉴먼트를 설치하면서 그들을 다룬 정보들을 텍스트와 시각적 이미지로 전달한다. 그는 누구나 쉽게 소비문화에서 발견할 수 있는 파운드 오브제뿐 아니라, 파운드 이미지와 텍스트에 의존하는 아카이브적 방식을 구현한다. 이런 점에서 히르슈호른은 자신의 작업은 〈설치〉라는

맥락에서 볼 수 없으며, 형태적 질적 가치보다는 〈디스플레이〉라는 용어를 통해 조각사적 맥락의 설치 역사를 배제시킨다.[9] 이러한 접근을 바탕으로 그는 다양한 오브제들을 공적 공간 내에 배치한다. 예를 들면, 제단altar은 거리에 배치하고, 다른 〈디스플레이〉는 계단이나 마당 등에 두어 관람자에게서 예기치 않은 〈참여〉를 이끌어 낸다.

국내 작가인 나현은 「실종 프로젝트Missing Project」를 통해 다큐멘터리적 아카이브 방식으로 전시한다. 작가는 실제로 이 작업을 제작하기 위해 실종과 연관된 사건들을 조사하였고, 인터뷰를 진행하기도 하였다. 이처럼 조사와 연구를 동반한 작업 과정은 태시타 딘의 작업에서도 등장한다. 딘은 실종된 도널드 크로허스트Donald Crowhurst가 탔던 요트를 찾아 이를 영상과 책으로 기록했고, 카리브해의 섬인 케이맨 브랙에 정박해 있는 요트를 흑백 사진으로 찍어 작업했다. 딘은 오랫동안 크로허스트가 실종되었다고 알려진 경로를 찾아서 사진과 영상을 제작하였다. 그러나 딘과 달리 작가 나현은 실종된 사람들을 풍경으로 전시시켜 〈물 위에 그림을 그리는 작업〉으로 바꾸었다. 물 위에 그림을 그리는 작업은 비정형적이고 일시적이며, 사라지는 흔적들의 기록이기도 하다. 작가가 인터뷰와 리서치를 통해 얻은 정보와 진실성은 그려지고 지워지는 이미지를 통해 진실과 부재의 역설을 다룬다. 2012년 6월과 7월에 갤러리 현대 16번지에서 열렸던 「Crossings - 김아영」 전시도 실제 있었던 사건을 작가가 직접 조사하여 진행한 작업이었다.

그렇다면 작가들이 대안적 목소리와 내러티브에 관심을 두는 이

9 Benjamin H. D. Buchloh, "Cargo and Cult: The Displays of Thomas Hirschhorn", *Artforum*(November 2001), p. 109.

유는 무엇일까? 이에 대한 대답을 하기 전에 시각 예술이 음악과 영화 시나리오 등과 다른 차이가 무엇인지 되물어 볼 필요가 있다. 최근 피에르 위그Pierre Huyghe는 스탠리 큐브릭Stanley Kubrick, 장뤼크 고다르Jean-Luc Godard 등의 시나리오를 이용하면서 역사적 내러티브를 재사용하여 이 속에서 대안적 요소들을 다시 등장시킨다. 그는 원작 영화에서 채택된 시각이나 내러티브를 재구성하는 방식과 그 틈새를 새로운 전략으로 등장시킨다. 소위 포스트프로덕션의 미술가들과 아카이브를 새로운 예술 창작의 전략으로 사용하는 작가들은 시나리오나 음악의 악보처럼 기존의 이미지와 내러티브를 재사용하는 것에 불편함을 느끼지 않는다. 이러한 전략은 이미 디지털 이미지(혹은 영화 파일 등)를 아무 거리낌 없이 컴퓨터에서 다운로드하거나 컴퓨터나 TV 매체에서 보는 것을 편안하게 여기는 세대의 습성이며, 이러한 변화는 디지털 매체의 등장, 스마트폰의 사용 등과도 서로 연관성이 있다.

리엄 길릭Liam Gillick에 의하면, 〈시나리오 제작은 이동성과 재창조의 수준을 유지하는 중요한 요소〉로 존재하며, 원본의 내러티브가 제시하던 내용을 해체하고 다른 대안적 내러티브를 제안하기 위한 언명이기도 하다.[10] 여기서 설명하는 포스트프로덕션 작가들이나 아카이브를 작업 과정에서 중요하게 생각하는 작가들 모두 사진과 무빙 이미지는 중요하다. 이것들은 모두 카메라를 이용하는 작업으로, 카메라의 초점이 사라지지 않는 순간 카메라로 찍힌 사진과 영상은 중심부와 주변부를 형성할 수밖에 없을 것이다. 아카이브를 이용하는 작가들은 이

10 니콜라 부리요Nicolas Bourriaud, 『포스트프로덕션』, 정연심, 손부경 옮김(서울: 그레파이트온핑크, 2016).

러한 중심부와 주변부의 긴장(혹은 권력) 관계 속에서 사라진 이미지와 내러티브를 재구축하려는 시도를 반영한다. 과거 아카이브는 자료 개념으로 사용된 것에 반해, 오늘날 미술가들은 아카이브를 작품 제작의 틀, 과정, 방법으로 사용하고 있다.

이와 더불어, 아카이브는 현대 미술의 수사학으로 등장하기도 한다. 과거 미술가들의 회고전에서 볼 수 있었던 전시형 아카이브는 오늘날 작가들이 전략적으로 자신이 구축한 도큐먼트를 과정형으로 풀어내고 있다. 과거 회고전에서 볼 수 있었던 아카이브가 작가들의 작품의 역사를 〈과거형〉으로 해독할 수 있는 참조형 보조 자료였다면, 오늘날 미술가들이 사용하는 아카이브는 미술가와 관람자들의 상호 인터랙션을 위한 현대 미술 사용 설명서와도 같은 역할을 한다. 최우람의 최근 전시에서처럼 동시대 작가들은 자신이 구축한 점들을 아카이브 형식으로 구현하는 데 개의치 않고, 아카이브를 새로운 제작 요소로 부각시키고 있다. 즉, 아카이브는 죽은 과거의 예술을 증언하는 도큐먼트가 아니라, 〈지금-시간〉의 동시대성을 알려 주는 중요한 지표가 되어 가고 있다.

독립 큐레이터

양지윤

대안 공간 루프 디렉터

18세기 말 유럽의 공립 미술관이 설립된 이후 큐레이터는 예술품을 체계적으로 수집하고 해석하며 그 역사를 전시하는 업무를 맡았다. 1960년대가 되어서야 큐레이터는 예술 작품의 단순한 관리자에서 벗어나 예술가와 함께 미적 담론을 생산하는 새로운 지위를 획득할 수 있었다. 당시는 〈68혁명〉이라는 반문화 운동의 시대적 흐름과 함께, 부르주아 미학을 거부하는 아방가르드 예술이 발생 중이었다. 이젤 회화나 좌대에 놓는 조각이 아닌, 설치 미술, 퍼포먼스, 해프닝, 대지 미술과 같은 개념 미술은 과거 미술관 전시 방식으로는 소개되기 어려웠다. 동시대 예술의 범주 안으로 들어오기 시작한 비물질적 예술 행위들을 미술 전시장에서 어떻게 소개할 것인가는 당시 새롭게 떠오른 질문이었다.

변화에 대한 요구는 새로운 공적 역할을 수행하는 현대 미술을 위

한 전시 공간들을 출현시켰다. 대표적 예로 1977년 개관한 퐁피두 센터를 들 수 있다. 초대 관장이었던 폰투스 훌텐Pontus Hultén은 미술관을 시각 예술만을 위한 공간이 아닌 강연과 토론, 영화 상영, 음악 공연과 같은 다양한 창조 행위들을 소개하는 〈개방된 공간〉으로 정의했다. 그가 제시한 미술관의 확장된 역할로 인하여, 이후 미술관은 다분야적 실험을 위한 제작과 재현의 장소가 되었다. 미술관에서 관객이 예술을 경험하는 방식은 확장되었다.

1960년대 이후 예술은, 그 미학적 실험이 그것이 전시되는 공간과 연결 짓게 되었다. 개념에 기반한 예술 행위들은 그것이 소개되는 방식과 그것이 놓인 공간을 예술 행위의 일부로 받아들였다. 이때 전시는 또 하나의 예술적 작업으로 이해되기 시작했다. 이런 흐름 안에서 현대 미술 전시를 통해 동시대 미학으로 제시한다는 새로운 전시법을 만들어 낸 인물은 하랄트 제만이었다. 제만은 현대 미술 전시가 갖는 사회적 역할들을 새롭게 정의했고, 이후 큐레이터는 과거와는 다른 공적 가치를 전시를 통해 실험하기 시작했다. 이후 미술 전시 공간에서 아티스트와 큐레이터 그리고 관객은 과거에는 존재하지 않았던 관계를 맺기 시작했다.

독립 큐레이터, 하랄트 제만

〈독립 큐레이터〉라는 새로운 직종을 만든 하랄트 제만은 스스로 큐레이터라는 신화의 창작자이자 신화의 대상이 된 인물이다.[1] 제만은 〈나

는 미술이 재산(소유)의 개념에 도전하는 하나의 방식이라고 생각했죠)[2]라고 말하며, 예술품 관리자로서의 큐레이터 역할을 벗어난다. 제만은 큐레이터가 예술가와의 협업 및 토론을 통해 끊임없는 미학적 혁신과 고유한 논쟁을 이끌어 내는 〈저자author〉의 역할이 중요하다는 사실을 강조한다. 68혁명의 정신에서 출발하여, 제만의 큐레이팅은 모든 권위에 저항하는 자유와 해방에 그 중심을 두었다.

제만이 독립 큐레이터로 활동하게 된 연유 또한 그의 저항 정신과 맥을 같이 한다. 헝가리계 이주민 가정에서 스위스인으로 성장한 제만은 1961년 29세의 나이로 쿤스트할레 베른의 관장이 되었다. 다른 공공 미술관과는 달리 쿤스트할레 베른은 영구 컬렉션이 없기 때문에, 이곳에서 제만은 소장품 전시보다는 동시대 예술적 실천을 위한 다양한 실험을 전시하는 것이 가능하게 되었다. 그는 이곳에서 작품의 경향을 중요시하던 관료주의적 과거의 전시 방식에서 벗어나, 작가마다 스타일과 미감의 독특성을 소개하는 새로운 전시 방식을 제안했다.

쿤스트할레 베른은 베른에서 활동하는 미술가들로 구성된 이사회가 운영하는 지역 미술 정치의 공간이었다. 1969년 기념비적 전시인 「머리로 사는 방식: 태도가 형식이 될 때Live in Your Head: When Attitudes Become Form」를 기획할 때 쿤스트할레 베른 이사진은 제만에게 스위스 작가들을 더 많이 초대할 것을 강하게 요구했다. 이 전시에서는 부르주아 계급을 위한 예술품으로서의 과거 모더니즘 예술 대신, 개념 미

1 Jens Hoffmann, *(Curating) From A to Z*(Zurich: JRP-Ringier, 2014).

2 한스 울리히 오브리스트, 『큐레이팅의 역사』, 송미숙 옮김(파주: 미진사, 2013), 123면.

술, 대지 예술과 아르테 포베라Arte Povera[3] 같은 예술적 태도와 비물질적 상상력을 새로운 예술로 규정했다. 스위스 작가 대신, 요제프 보이스Joseph Beuys, 브루스 나우먼Bruce Nauman, 로런스 위너Lawrence Weiner, 로버트 스미스슨Robert Smithson과 같은 예술가들을 소개한 이 전시는 당시 베른에서 큰 파문을 일으켰다. 미술 전시가 가져온 모더니즘적 전시 방식이 끝났음을 의미했기 때문이다. 이 전시는 전시 공간을 예술가의 스튜디오로 바꾸었고, 큐레이터는 예술로부터 영감을 받는 예술가의 파트너와 관객에게 예술이 갖는 독창적 생각과 구조를 소개하는 창조적 활동가로 위치시켰다.

하지만, 연이은 전시 「친구들과 그들의 친구들Friends and their Friends」를 기획할 때 또한 이사진과의 갈등이 발생했고, 여기에 베른시 정부와 의회까지 가세했다. 두 전시 이후 미술관 운영 위원회는 이미 승인했던 에드워드 키엔홀츠Edward Kienholz와 요제프 보이스의 개인전을 취소했고, 제만은 디렉터직을 사임하게 되었다. 사임과 동시에 제만은 베른에서 〈집이 없는 독립 큐레이터independent curator without a home〉[4]라는 모토를 내세우며 〈이주 노동자를 위한 에이전시〉를 설립한다. 스스로를 스위스에 거주하는 헝가리계 이주 노동자로 명명하면서, 제만은 독립 큐레이터로서 새로운 위치를 모색하기 시작했다.

하랄트 제만은 다음과 같이 말한다. 〈이 사무소는 1인 사업, 일종의 나 자신만의 기관이었고, 그 슬로건은 이데올로기적 즉《소유를 자

3 1967년 이탈리아 비평가 제르마노 첼란트Germano Celant가 만든 용어로 〈가난하고 빈약한 미술〉이라는 의미이다.

4 Harald Szeemann, *Museum of Obsessions* (Los Angeles: Getty, 2018), p. 80.

유 활동으로 대체하며》동시에 실천적이었다.)[5] 그의 큐레이팅은 미술관이 예술품을 소장하고 소유하는 방식을 비물질적이고 자유로운 활동으로 대체하는 예술적 실천에 집중하게 되었다. 제만 이후 독립 큐레이터는 현대 미술 전시는 관객에게 시각적 즐거움뿐만 아니라 폭넓은 지적 문화 향유를 위한 기회를 제공하는 역할을 수행하게 되었다.

독립 큐레이터, 제만 이후

제만이 독립 큐레이터라는 직종을 시작하게 된 계기와 이후 그가 마주한 상황들 역시 독립 큐레이터라는 제만이 써내려 간 독립 큐레이터라는 신화의 일부이다. 제만을 시작으로 수많은 독립 큐레이터가 미술관이라는 체제에 포섭되지 않은 채, 제 전시를 통한 예술적 실천을 수행하고자 매 순간 분투하고 있다. 그리고 지금 한국에서 또한 독립 큐레이터로서 제만이 마주했던 상황과 위기들이 반복되고 있다. 기관이라는 안정된 울타리 없이 제 전시를 지켜 내기 위해 분투하는 독립 큐레이터에게 낭만적 현실은 존재하지 않는다. 독립 큐레이터는 기존 미술관 시스템에 하나의 개인으로서 대응하는 존재이며, 동시에 전시 기획을 통해 생활을 유지하는 전문인이기 때문이다. 제만은 다음과 같이 말한다.

〈독립 큐레이터가 된다는 것은 깨지기 쉬운 연약한 평형을 유지하는 것을 뜻합니다. 돈은 없어도 전시를 하고 싶기 때문에 일하는 상

5　한스 울리히 오브리스트, 『큐레이팅의 역사』, 132면.

황도 있고 돈을 받고 하는 상황들도 있습니다. 프리랜스 큐레이터로서 누구보다도 일을 더 열심히 해야 하죠. 보이스가 말했듯이 주말도 없고 휴일도 없어요. 아직 비전을 갖고 있다는 것 그리고 내가 아직 못질을 한다는 것에 대해 자부심을 가지고 있죠. 이렇게 일한다는 것이 매우 신나고 흥분됩니다만 하나는 분명합니다. 절대로 부자가 될 수 없다는 사실이요.〉[6]

제만은 당시 미술관에 소속된 큐레이터가 기획하지 못하는 전시를 만들어 내야만 독립 큐레이터로서 자신의 전시 기회가 열린다고 말하기도 했다. 그에게는 당시 미술관들이 회고전 성격의 개인전을 기획했던 것에 대한 대안으로, 제 관점을 담은 자신만의 기획전을 만들었다고 밝히기도 했다. 하랄트 제만은 〈비전에서 못질까지from vision to nail〉라는 어구로, 자신이 전시를 제작하는 행위를 정의했듯이, 독립 큐레이팅에는 담론을 제시하는 행위에서부터 벽에 작품을 거는 실천까지가 포함된다. 여기에는 독립 큐레이팅이 제 만족을 위한 취미 활동이 아닌, 지식인으로서의 공공성을 갖는 문화 활동이어야 한다는 전제가 존재한다. 그렇다면 미술관이라는 기관에 속하지 않은 독립 큐레이터만이 수행할 수 있는 지금의 실천은 무엇일 수 있을까.

6 한스 울리히 오브리스트, 위의 책, 150~151면.

제도 비평

베냐민 부흐로Benjamin H. D. Buchloh는 〈1962년부터 1969년까지의 개념 미술: 관리의 미학에서 제도의 비판으로〉[7]라는 논쟁적 에세이에서 개념 예술의 출현이 기존 예술 제도에 대한 비판이었다고 밝힌다. 그 비판의 대상은 미술관이라는 제도뿐만 아니라 상업 갤러리에서 거래되던 상품으로서의 예술품이었고, 개념 예술은 비평적 글쓰기나 예술의 정치적 행동주의와 같은 다양한 비물질적 형태를 통해 비판을 수행해 나갔다. 이후 1980년대 소위 제2의 물결에서는 제도적 틀은 확대되어 비평을 수행하는 주체로서 제도화된 예술가의 역할이나 다른 제도적 공간과 관행에 대한 실험을 포함하게 되었다.

부흐로가 제도적 비평을 소개하면서 개념 예술이라는 일군의 예술가에 초점을 맞추고 있다면, 지금 독립 큐레이터가 수행하는 예술적 실천 또한 미술관이라는 제도에 대한 비평에서 출발한다. 1960년대 개념 미술가들이 비평한 대상이 상품으로서의 예술이었다면, 2018년 비평 대상은 후기 자본주의 시스템 안에서 엔터테인먼트 산업으로 기능하는 미술관이다. 개념 예술가들이 그러했듯, 미술관 제도 밖에서 활동 중인 독립 큐레이터들은 비평적 글쓰기나 전시를 통한 행위를 통해 그 제도에 대한 비판을 수행해 나간다.

자본주의는 모든 것을 상품으로 바꾸었다. 인간, 사물, 인문, 예술마저도 자본이라는 가치의 재구성을 통해 가격으로 평가되게 되었다.

7 Benjamin H. D. Buchloh, "Conceptual Art 1962-1969: From the Aesthetic of Administration to the Critique of Institutions", *October*, Vol. 55(1990), pp. 105~143.

그리고 모든 가치가 교환의 가치로만 평가되고 있다는 사실은 역설적으로 모든 가치가 사라졌음을 의미한다. 미술관이 관람객 수라는 비용으로만 전시 가치를 평가함은, 오히려 전시 가치가 존재하지 않음을 의미하는 것이다. 미술관 밖에 존재하는 독립 큐레이터는 예술의 전면적 상품화에 반대하는 존재이다. 이를 통해 잃어버린 혹은 잊힌 예술 가치들을 재구성하고 관객과 공유하는 문화 활동가이자 미학 운동가이다. 독립 큐레이터는 예술가의 협력자인 동시에 미술관 제도의 비평가이다.

독립 큐레이터에게 전시 공간은 동시대를 분석하고 교육을 공유하며 예술적 실천을 행하는 임시적 공간이다. 전시는 개인적 관심사나 단순한 오락 거리를 제공하는 상업적 도구가 아닌, 예술을 통해 동시대를 바라보고 사회를 이해하는 예술적 실천이다. 독립 큐레이터는 전시를 통해 제도나 전통을 뛰어넘어 예술과 사회에 대한 제 철학과 세계관을 제시할 수 있다. 독립 큐레이터가 말하는 제도에 대한 비평은 비평 대상인 미술관의 가치에 관한 것이다. 미술관이라는 제도와 전시라는 형식이 사회에 어떠한 가치를 제시하는지에 대한 대응인 것이다. 예술의 상품화, 전시의 시장주의, 미술관의 대중주의에 대한 비평인 것이다. 후기 자본주의 시대를 살아가는 독립 큐레이터는 그 체제에 동화되지 않기 위해 순간순간 분투하며 미래의 제도를 꿈꾸며 현재를 선취할 수 있는 이상주의적 실천을 꿈꾼다. 하지만 곧 녹록치 않은 현실의 문제들과 마주하게 된다.

한국의 독립 큐레이터가 직면한 현실적 문제들

독립 큐레이터는 예술가와 마찬가지로 안정된 기관에 취업된 상태가 아닌, 스스로 고용된 상태를 유지하는 존재이다. 독립 큐레이터의 노동은 단순한 취미 활동이 아님에도, 제 전시를 위한 노동이 갖는 공공재적 성격을 늘 입증해야 한다. 2012년 한국에서는 당시 32세이던 최고은 작가가 생활고와 지병 때문에 사망한 사건을 계기로 〈최고은법〉이라고 불리는 예술인복지법이 시행되었다. 같은 해 11월부터 한국예술인복지재단이 출범하면서, 비정규직 문화 예술인들의 복지와 권익에 대한 법적 장치에 대한 공적 고민이 시작되는 듯하다. 하지만 복지 재단의 법적 장치들은 예술가라는 1차 창작자의 권익을 우선시해 보인다.

네덜란드의 경제학자 한스 아빙Hans Abbing은 『왜 예술가는 가난해야 할까』라는 그의 책에서 〈돈보다 귀중한 걸 얻어 갈 테니 견디면서 해〉라는 문화 예술계에 만연한 〈열정 페이〉가 공공연히 이용되는 구조를 설명한다. 신성한 예술이라는 관념이 오히려 예술가에게 경제적인 것을 불순하게 여기게 하며, 예술가에게 개인적 희생을 강요하는 사회 분위기는 대다수 예술가를 빈곤 상태로 몰아간다. 그의 주장은 독립 큐레이터를 대하는 사회적 인식과도 맞닿아 있다. 터무니없이 낮은 수입에도 불구하고 전시를 기획하고자 하는 독립 큐레이터의 〈열정〉이 독립 큐레이터에 대한 착취 구조로 이어진다.

전시 기획을 공공재로 보고, 이를 수행하는 업무를 노동으로, 이를 수행하는 사람을 노동자로 봐야 한다. 그리고 그 노동은 법적으로 보호받아야 한다. 그 현실적 시작점이 될 수 있는 것이 독립 큐레이터

에 대한 표준 계약서 도입일 것이다. 큐레이터 계약서에 포함되어야 하는 내용은 다음과 같다. 전시의 준비 기간과 실행 기간, 근무 형태, 계약 기간, 전시 장소, 전시 예산과 기획비, 전시 저작권, 전시에 대한 책임과 권한 등이다.

독립 큐레이터는 단기간제 노동자나 일용직 근로자가 아니다. 미술관이라는 안정된 제도에서 분리되어, 자율 의지에 의해 제도에 대한 대안을 제시하는 문화 운동가이며, 예술을 통해 사회를 바라볼 수 있는 기회를 제공하는 공무를 수행하는 실천가이다. 신자유주의 시스템은 사람들이 유토피아를 꿈꿀 것을 끊임없이 방해하며, 독립 큐레이터 같은 이들의 생계를 위협한다. 독립 큐레이터의 활동을 동시대를 위한 공공재로 인식하고, 이들의 활동이 현실적으로도 지속 가능할 수 있는 제도적 뒷받침이 절실해 보인다.

암스테르담의 데 아펠De Appel 아트 센터에서 큐레이터 프로그램에 참여했을 때의 일이다. 6명의 참여 큐레이터가 최종 프로젝트로 암스테르담 북구에 관한 전시를 만들 것을 요청받았다. 선박업에 종사하던 노동자들이 거주했던 이 지역은 네덜란드 선박업의 경기가 나빠지면서 많은 실직자와 이민자들이 거주하는 낙후된 지역으로 바뀌었다. 1990년대에는 낮에도 총소리를 들을 수 있을 정도로 위험한 지역이었다. 2008년 당시 암스테르담시 정부는 리처드 플로리다Richard Florida가 쓴 『신창조 계급』이라는 책과 결을 같이하는 〈창의 도시〉라는 도시 브랜딩 캠페인을 진행 중이었다. 젠트리피케이션의 방법으로 예술을 적극 사용한다는 것이었다. 이 지역에 미술관을 개관하고 예술가와 디자이너나 건축가들을 이주시켜 원주민을 내몰겠다는 취지였다.

우리가 기획한 전시 「Weak Signals Wild Cards」는 시 정부의 정책과는 반대 지점에 위치해 있었다. 예술과 엔터테인먼트 산업을 혼동하는 리처드 플로리다의 관점들 그리고 신자유주의 시대에 예술적 자율성의 한계와 기회에 관한 전시였다. 하지만 이 전시마저도 비평의 목소리가 존재한다는 사실을 인지하고 있다는 취지로 포장되어, 도시 마케팅의 도구로 재사용되는 것을 목격했다. 세계화된 신자유주의 시스템은 철저하게 모든 것을 도구화하고자 한다. 체제 밖에 존재하는 독립 큐레이터는 제 독립성이 갖는 의미와 제 목소리를 내기 위해 분투하고 있다. 예술적 상상력을 제 관점으로 전달하며 보다 나은 세계를 꿈꾸고자 하는 노력이다. 이는 현실에 치여 살 수 밖에 없는 많은 이에게 지적 자극이 된다. 이들의 삶을 위해 제도적 뒷받침이 필요함은 물론이다.

나는 진정 대한민국의
큐레이터가 맞는가

― 전시 기획 현장에서의 체험적 자문자답

윤범모

동국대학교
미술사학과 석좌 교수

한국의 〈미술관 큐레이터 제1호〉라고 알려졌다. 어떻게 그런 타이틀을 갖게 되었는가?

사실 제1호니 뭐니 하는 생각은 아예 없었다. 제1호는커녕 큐레이터라는 직업의식도 그렇게 투철하지 않았다. 그렇다고 미술관 운영이나 전시 기획 분야에서 일하지 않은 것은 아니다. 현재 사단 법인 한국 큐레이터 협회가 조직되어 활동하고 있다. 창립 집행부가 임기를 마치고 새로운 집행부를 꾸리게 되면서 몇몇 문제 때문에 고민했다고 한다. 협회를 급하게 조직하다 보니 무엇보다 1세대 큐레이터들 상당수가 협회에 참여하지 않았다는 점이었다. 그래서 협회 임원들이 나를 찾아와 차기 회장직을 맡아 달라고 했다(2011). 누락된 1세대 큐레이터들을 협회로 참여시키려면 〈제1호 큐레이터〉의 역할이 절실하다는 이유였다.

임원들은 나를 〈한국 미술관 큐레이터 제1호〉라고 확인해 주었다. 나는 깜짝 놀랐다. 그러니까 내가 호암 갤러리 개관 주역으로 참여한 것이 큐레이터 제1호에 해당된다는 얘기였다. 당시 공공 미술관이라 하면 덕수궁에 있던 국립 현대 미술관 하나뿐이었다. 그 미술관은 공무원 관장 체제를 겨우 벗어나기는 했지만 아직 학예실조차 설치하지 않았을 때였다. 학예실이 없으니 당연히 큐레이터라는 직명은 부재했다.

호암 갤러리는 어떤 곳이었고, 거기서 무슨 일을 했는가?
대학원을 졸업하고 학문의 길과 미술 현장의 길이라는 갈림길에서 고민할 때였다. 마침 인연이 그렇게 되었는지 중앙일보 기자 공채 과정을 통하여 미술 기자라는 직함을 얻게 되었다(1979). 『계간미술』을 만들면서 미술계를 일과 놀이의 현장으로 삼았다. 그런 와중에 중앙일보사가 신사옥을 건축하면서 대형 아트홀과 전시장을 만들었다. 개관 당시는 〈중앙 갤러리〉였다가 후에 이병철 회장의 아호를 딴 〈호암 갤러리〉로 바꿨고, 또 세월이 흘러 삼성 문화 재단으로 소속이 변경되어 〈삼성 미술관 리움〉으로 달라졌다. 개관 당시 나는 관장이 없는 실무 책임자로 전시를 기획했고, 미술관 운영 체제를 안정시켜야 했다(1984). 당시 내 명함의 영문 표기는 〈수석〉 큐레이터였지만, 우리말로는 〈전문 위원〉이라고 했을 정도로 엉성했다. 그만큼 미술관 체제가 부실했던 초기였다. 아르 누보 유리 공예전으로 개관전을 치렀고, 이후 다양한 전시로 이어졌다. 나의 역할로 이응노 작가나 박생광 같은 화가가 새롭게 주목받으며 대형 전시로까지 이어진 일에 지금도 보람을 느낀다. 당시만 해도 박생광이라고 하면, 무당 그림을 그린다고 저평가를

받을 때여서 회고전 준비는 결국 유작전으로 가까스로 치를 수 있었다. 후두암을 앓았던 박생광 말년의 얼굴 모습을 잊을 수 없다. 턱에 기다란 혹을 매달고 있었기에 외부 인사를 만날 수 없는 상황이었다. 이응노의 경우는 더 기가 막혔다. 윤정희 사건 이후 정치적 금기 작가로 묶인 이응노의 경우는 국가적 손실이라고 판단했다. 당국의 협조를 얻어 정말 어렵게 복권시키면서 회고전을 개최할 수 있었다. 훗날 내가 파리에서 이응노 유작을 정리하면서 고암 프로젝트에 깊게 개입하게 된 배경이기도 하다.

전시 기획의 경우, 어떤 내용이 있었는가?

1980년대는 군부 독재 시절이었다. 그럼에도 불구하고 미술계는 고답적으로 답답한 환경을 보일 때여서, 새로운 미술 운동이 절실했다. 그래서 〈현실과 발언〉 동인 활동이 시작되었고(1979), 이는 1980년대 민중 미술 운동으로 확대되었다. 〈새로운 구상화〉라고 불렀지만, 미술의 사회적 기능을 염두에 둔 리얼리즘을 지지했다. 『계간미술』에도 그런 내용의 꼭지를 많이 게재하려고 노력했다. 내가 기획했던 특집 가운데 〈새로운 구상화 11인〉이 있었고, 이 내용을 롯데 백화점 갤러리에서 전시까지 이어 주었다(1981). 도록에 기획자의 이름은 표기하지 않았지만, 내가 기획한 전시였다. 전시에 오윤을 비롯해 〈현실과 발언〉 동인 다수가 포함되었다. 1980년대 중반 이후 민족 미술 협의회 산하 〈그림 마당 민〉의 운영 위원으로 참여하여 현장의 뜨거운 미술을 전시장에서 정리해 내기도 했다. 그러는 사이 서울 예술의 전당 미술관이나 이응노 미술관 같은 미술관 개관 실무 책임자가 되어 많은 전시를 기획

하게 되었다. 예술의 전당 미술관 시절, 제도권과 민중권으로 미술계가 양분되어 있던 상황에서 양측 진영의 평론가들을 참여시켜 만든 공동 전시「젊은 시각—내일에의 제안」이 주목을 받게 되었다(1990).

하지만 당국의 전시 탄압은 결국 나의 사직을 불러왔다. 나의 사퇴는 9시 뉴스를 도배했고, 일간지 사설에서까지 다룰 정도로 파장이 컸다. 나는 졸지에 예술 탄압과 맞서 싸우는 전사로 부각되어 부담스럽기도 했다. 미술관을 나온 이후 내가 유치했던〈반(反)아파르트헤이트〉사건 때문에 또다시 언론의 주목을 받아야 했다. 이 전시는 장기 투옥중인 사우스 아프리카 넬슨 만델라의 석방을 촉구하는 국제 무대의 거장들이 참여한 세계 순회전이었다. 이런 내용의 서울 전시를 예술의 전당은「국제 미술전」이라고 개명하면서 일부 작품을 퇴출시키는 등 전시를 왜곡시켰다. 안타까운 일이었다. 예술의 전당 미술관 생활 4개월은 젊은 시절의〈훈장〉처럼, 아니 하나의〈족쇄〉처럼 한동안 따라다니기도 했다.

광주비엔날레의 경우, 집행 위원으로 창립을 위해 힘을 모아야 했고, 또 한국성 주제의 특별전 큐레이터도 역임했다(1995). 비엔날레라는 용어조차 생소했던 당시 비엔날레라는 용어의 채택 여부를 결정하는 회의석상이 지금도 기억에 생생하다. 결과적으로 광주비엔날레는〈비엔날레 문화〉를 활성화시키는 기폭제가 되었다. 이후〈비엔날레〉라는 이름의 카페나 식당 같은 곳도 생길 정도로 일반화되었다. 나는 광주비엔날레 창립 20주년을 맞아 다시 회의 체계에 참여했다. 당시 특별전 기획을 후배에게 양보했는데 결과적으로 나에게 다시 돌아왔다. 그래서 만든 것이 특별전「달콤한 이슬」이다(2014). 전시 취지는

광주 항쟁의 상처를 치유하고 미래 지향적인 광주 정신을 전시에 담고자 했다. 그래서 조선 후기 감로도(甘露圖)의 내용을 차용하여 〈달콤한 이슬〉을 광주에 선물하려 했다. 하지만 〈세월오월 사건〉으로 전시 기획 의도는 묻히고, 사건 현장으로 범벅이 되는 안타까움이 있었다. 전시는 케테 콜비치Käthe Kollwitz와 벤샨Ben Shahn 그리고 루신魯迅의 목판화 운동 같은 특별 코너를 두어 이 땅에서 보기 어려운 내용으로 채웠다. 일제 위안부 할머니들의 그림을 국제적 현대 미술전에서 정식으로 소개한 것도 처음 있는 일이었다.

근래 전시 기획에 많이 참여하고 있는 것 같다. 어떤 내용들인가?

경주세계문화엑스포의 전시 감독으로 호찌민 시립 미술관에서 전시 행사를 주관한 바 있다(2017). 이 행사는 한류의 국제화라고 할 수 있는데, 먼저 이스탄불에서 개최하여 커다란 성과를 얻었다. 더불어 경주 엑스포 공원 안의 솔거 미술관 개관 총감독으로 일하면서 〈묵향 반세기〉의 「소산 박대성 서업 50년 기념전」과 「신라에 온 국민 화가 박수근」 같은 특별전을 개최했다. 박수근의 예술 세계를 신라 문화와 연결시키고, 특히 돌의 이미지 즉 석조 문화의 전통으로 해석한 기획 전시였다. 영남 지방에서 처음으로 개최한 박수근 특별전이어서 커다란 주목을 받았다. 경주는 신라 고도라고 불리듯 우리 문화의 보고이다. 하지만 과거에 멈춰 있는 것 같아 미디어 아트 전시를 기획했고, 또 백남준 아트 센터와 연계하여 비디오 아트 전시도 유치했다. 과거는 미래와 결합할 때 더욱 빛난다는 사실을 확인하고 싶었다.

기획했던 전시 가운데 인상적인 전시는 여러 개가 있지만, 그래도

「제3지대」(2016)를 잊을 수 없다. 이는 내가 가천대학교 미술 대학에서 20여 년간 이론 교수로 재직하다 퇴임하면서 만든 기념전이었다. 국제 무대의 스타급 작가들을 많이 배출한 바, 사제동행의 전시로 의미가 남달랐다. 인사동 가나 아트 센터 전관을 채운 전시는 홍경택, 이환권, 진기종, 배종헌, 조습, 김기라, 함진, 이중근 등의 작품으로 빛났다. 이 전시는 뒤에 경기도 미술관에서 재현하여 더욱 의의를 두텁게 했다.

그 밖에 전북 도립 미술관이나 정읍 시립 미술관 그리고 서울의 가나 아트 센터 등에서 근대 미술 명품전, 미디어 아트 전시, 오윤 유작전 등을 기획했다. 최근에는 성곡 미술관에서 「해석된 풍경」이라는 제목으로 성격 있는 리얼리즘 미술전을 기획했다. 2018년은 창원조각비엔날레 총감독으로 선임되어 조각의 새로운 지평을 염두에 둔 기획을 추진하고 있다. 웬일인지 근래 이르러 크고 작은 전시 기획 의뢰가 잦은 편이다. 나는 〈현장에 있는 전국구 미술가〉라는 별명을 듣기도 한다. 누구는 〈르네상스 맨〉이라고도 부른다. 시간과의 싸움이라 해야할까, 항상 몇 가지 일을 동시에 추진하다 보니 보람도 있지만 힘이 들 때도 있다. 신문 연재 등 글도 많이 쓴 편이지 않은가.

전시 기획을 하면서 어떤 부분에 방점을 찍으려 했는가?
누군가의 평가대로 〈윤범모의 특징은 동서고금의 망라〉라고 한다. 오늘의 〈한국 큐레이터〉들은 서양 현대 미술 전공자들로 꽉 채워져 있다. 아무리 사회가 서구 일변도라 하지만 지나친 감이 없지 않다. 이런 현실에서 한국 미술사 전공자로서 각별한 역할을 요구받고 있다고 볼 수 있다. 우리 미술의 정체성 부분을 강조하려고 한 말이다. 나는 한때 오

지 여행 전문가로 활동했듯 옛것에 대한 관심이 크다. 한국 미술사 공부는 불교 미술이라는 장벽을 넘지 않으면 반쪽밖에 되지 않는다. 그래서 어려움이 더 크다. 나는 미국 정부 초청으로 미국 미술계를 시찰했고, 뉴욕에서 현대 미술과 미술관 운영 방법을 체험했다. 맨해튼 한복판에서 몇 년 살다 타클라마칸 사막으로 갔다. 동서 문화 교류의 길목인 실크로드 답사는 이색 체험을 갖게 했다. 서울 올림픽을 열기 전 1988년 여름 〈죽의 장막 중공〉에 들어가 3개월간 중국 대륙을 답사한 경험은 내 인생의 전환점으로 작용했다. 실크로드는 매력의 현장이었다. 그래서 실크로드 미술 기행단을 꾸려 많은 작가를 현장으로 안내했고, 매년 그 성과물로 전시를 개최하기도 했다. 나는 평양 미술계도 취재했다. 한때 북한 미술 연구에 힘을 기울였고, 예술의 전당 미술관에서 남한 최초의 북한 미술 전시인「그리운 산하」를 기획하기도 했다. 『평양미술기행』이라는 책도 출판했다.

전시 기획이 하나의 창작이라는 신념이 필요하다. 창작이라면 창작가의 개성 어린 세계가 담겨 있어야 한다. 독자적 해석 없는 작품은 좋은 작품이라 할 수 없다. 〈해석〉, 해석이란 단어가 중요하다. 작품이나 전시나 해석이 있어야 한다. 남이 다 하는 비슷비슷한 작품이나 전시는 싫증 나게 할 뿐이다. 어떤 입장에서 해석할 것인가. 바로 〈지금 여기〉 즉 현실 의식과 시대정신이 중요하다. 일선에서 일을 하다 보면 〈현장〉의 중요성을 깊이 느끼게 한다. 정말 힘은 현장에서 나오는 것 같다. 책상머리만 지키고 있는 미술관 사람이 있다면, 그는 무능한 관장이자 큐레이터이다. 탁상공론이라는 말의 의미를 깊게 인식해야 한다. 그렇다고 자신만의 이론이 없는 큐레이터는 있을 수 없다.

이런저런 사정 다 살피다 보면 큐레이터는 정말 어려운 직종이다. 전문성과 사명감을 요구하는 직종이기 때문에 특히 그렇다. 미술사 이외 인문학적 배경 그리고 심미안까지 갖추어야 하지 않는가. 그러면서 많은 작가를 알아야 하고, 또 미술 시장의 흐름도 알아야 하고, 거기다 미술품 소장가들도 많이 알고 있어야 하니, 이 얼마나 어려운 일인가. 이런 의미에서 오늘날 진정한 큐레이터가 누구인지 궁금할 때도 있다. 예컨대 관장실만 지키고 있는 관장은 무능한 관장이기 때문이다. 이런 논리로 볼 때, 나는 진정 대한민국의 큐레이터가 맞는가. 우리 시대의 진짜 큐레이터는 어디에 있는가.

한국 미술관의 문제점은 무엇이라고 생각하는가?

열악한 환경임에도 불구하고 공익적 차원에서 미술관을 꾸려 내고 있는 미술관인들의 노고를 외면할 수 없다. 미술관 1,000관 시대를 눈앞에 두고 있다. 하지만 공립은 공립대로, 사립은 사립대로 나름 문제점을 안고 있다. 이럴수록 원론에 입각한 자기반성이 절실하다. ICOM의 미술관 관련 정의를 다시 한번 생각해 보자. 〈미술관은 인류와 인류 환경의 물적 증거를 연구, 교육, 향유할 목적으로 이를 수집, 보존, 조사, 연구, 소통(전시, 교육)하는 비영리적이며 항구적 기관으로서 대중에게 개방되고 사회 발전에 이바지한다.〉 너무 멋진 문장이지 않을 수 없다. 모든 미술관은 ICOM 정의에 충실하도록 노력하면 문제의 소지를 줄일 수 있을 것이다. 하지만 현실은 위의 정의와 거리가 있다는 데 있다.

다른 말로 요약하면, 역시 전문성과 사명감이다. 공립 미술관의 경우, 지역의 작가가 관장실을 차지하고 있는 현실은 문제가 아닐 수

없다. 지역 공립 미술관의 관장실은 지역 토박이의 사랑방이 아니다. 미술관에서 뼈를 묻을 전문가들이 책임을 지고 운영해도 제대로 될까 말까 한 데가 미술관이다. 스쳐 가는 과객이 임시로 머무는 곳이 아니다. 전문가 집단이 사명감으로 뭉쳐 매진하는 곳이 미술관이다. 작가는 작업장을 지켜야지 왜 미술관 관장실을 탐내는가! 한국 미술계의 후진성을 증명하는 버려야 할 유산이다. 마찬가지 맥락으로 기업체 출연의 사립 미술관의 경우도 이제는 운영 방식에 변화를 주어야 한다. 기업주의 가족은 이사회 등 배후에서 후원하고 관장실은 역시 전문가 몫으로 돌려야 한다. 전문성과 사명감은 아무리 강조해도 부족함이 없는 덕목이다.

미술대 졸업생의 숫자가 너무 많은 나라이다. 이들 졸업생들이 갈길은 막막하다. 이럴수록 미술계가 활성화되어 나름대로 역할을 해야한다. 미술계 중심에서 미술관이 역할을 제대로 한다면, 얼마나 좋을까. 우리나라는 〈미술관 작가〉가 없는 나라이다. 그래서 본격적이고 실험적인 작가의 활동 무대가 좁다. 미술 시장의 논리대로 미술계가 끌려다니고 있는 형국이다. 그럼에도 불구하고 오늘의 미술 시장은 바닥에서 불황이라고 난리이다. 미술관 기능이 활성화되고 있다면, 미술 시장도 선순환 작용을 할 것이다. 과연 한국의 미술관은 제 역할을 다하고 있는가.

미술관은 한국 미술사의 체계적 수립에 얼마나 기여했는가. 장르, 세대, 주제, 매체 등 다양한 각도에서 미술을 정리하고 체계를 세워 전시로 얼마나 연결했는가. 특히 마이너 장르의 경우, 각별한 관심을 기울였는가. 오늘날 전통 회화 부분의 몰락은 물론 작가 자신에게 일차적

책임이 있겠지만, 미술관도 일정 부분 책임을 나눠 가져야 하지 않을까. 관련 부분의 개인전과 주제전으로 꾸준히 추진해 왔다면, 오늘처럼 대중으로부터 외면당하고 있지는 않을 것이다. 미술관 작가 부재의 한국 미술계, 이는 저차원 수준의 미술계임을 입증하는 사례라 할 수 있다.

후배 큐레이터에게 들려주고 싶은 말은?

큐레이터 희망자에 비해 미술관의 자리는 너무 옹색하다. 정년 보장의 경우 복지 부동형이 많아 문제이고, 또 의욕을 갖고 일하려다 보면 임기제로 물러나야 하는 구조적 모순을 자주 보게 된다. 그렇다고 변호사처럼 전시 기획비의 표준화가 되어 있는 풍토도 아니다. 아니, 독립큐레이터의 활동 무대는 척박한 수준이어서 생계 문제조차 해결할 수 없는 현실이다. 이렇듯 열악한 환경임에도 불구하고 큐레이터 일선에서 희생하고 있는 후진을 보고 있으면, 한마디로 가슴이 아플 따름이다. 전문성을 갖기 위해 엄청난 투자를 했음에도 불구하고, 그 전문성을 사장시키고 있는 후배를 보면 특히 그렇다. 현실은 척박하지만 그래도 어쩌랴. 먼 길을 내다보고 묵묵히 갈 수밖에 없는 것이 전문가의 삶이지 않은가. 이 자리에서 내가 좋아하는 말을 전해 주고 싶다. 수처작주(隨處作主), 어느 곳에 있든 주인공으로 살아라. 주체적 삶이 중요하다. 홍미롭다. 수처작주!

미술 교육과 큐레이팅

큐레이터십과 큐레이터 교육

양지연

동덕여자대학교
큐레이터학과 교수

큐레이터라는 직업은 16~17세기 유럽 지식인층의 개인 수집품 보관소인 〈진귀품의 방cabinet of curiosities〉을 관리하는 키퍼에 근원한다. 개인 수집품 목록을 정리하고 보관하며 수집품을 늘려 나가는 데 있어 일종의 집사 역할을 했던 수집품 관리인의 성격에서 출발하여, 18세기 후반 공공 미술관의 성립과 함께 큐레이터라는 직업이 오늘날 우리가 아는 역할을 부여받으며 자리 잡아 왔다. 큐레이터라는 용어가 〈관리하다, 돌보다〉라는 의미의 라틴어 〈curare〉에 어원을 둔 것과 같이, 초기 공공 미술관에서의 큐레이터는 공적 소장품들의 연구와 관리 그리고 보존 역할을 담당하였다. 19세기와 20세기를 거쳐 근대적 미술관에서 수집과 보존을 넘어 전시와 교육을 통한 대중과의 소통 그리고 대외적 교류가 중요시되면서 큐레이터의 역할과 기능 및 위상도 변화해 왔다.

미술관의 변화는 사회 문화적 변화와 맞물려 이루어지는 바, 21세기 오늘날의 큐레이터 역시 이러한 역사적 맥락 안에서 볼 필요가 있다.

한편, 큐레이터가 전문직으로 인식되면서 고유의 직능 교육이 도입되기 시작한 것은 20세기 초반 이후이다.[1] 일례로 1920년대에 하버드 대학 포그 박물관의 부관장인 폴 색스Paul J. Sachs가 대학의 미술사 교육과 박물관 실습을 연계하여 큐레이터십 과정을 개설한 것을 들 수 있다.[2] 이전에는 미술사 등 학문 분야 전공자들이 미술관에서 일하면서 배워 나갔던 부분을 체계적 교육을 통해 미술관 전문직으로 양성해야 한다는 인식이 생기면서 20세기 후반부터 대학과 다양한 기관들에서 큐레이터를 양성하는 과정이 개설되기 시작하였다. 이 글에서는 큐레이터 교육이 국내외에서 어떻게 이루어지고 있으며, 그 과제는 무엇인지를 논의해 보고자 한다. 이와 함께 오늘날 요구되는 큐레이터십이 무엇인지, 큐레이터를 양성하고 전문성을 개발하기 위한 조건은 무엇이며, 큐레이터십을 올바로 세우기 위한 방안은 무엇일지 역시 검토하고자 한다.

1 Kierstein F. Latham, John E. Simmons, *Foundation of museum studies: Evolving systems of knowledge*(Santa Barbara:Libraries Unlimited, 2014), pp. 96~97.

2 양지연, 「New Museology-서구 박물관학계의 최근 동향」, 『서양 미술사 학회 논문집』(1999), 146면.

큐레이터십, 큐레이터의 역량

큐레이터의 교육을 논의하기 위해서는 큐레이터십 자체에 대한 이해가 필요하다. 접미사로서 〈십-ship〉은 어떤 것의 〈상태/특질〉, 〈지위/신분〉, 〈기술/능력〉, 〈구성원〉의 의미를 더해 준다. 즉, 큐레이터십이란 큐레이터라는 직업의 특성을 말하며, 동시에 큐레이터의 능력 또는 큐레이터라는 직업 공동체를 뜻한다고 할 수 있다. 따라서 우리가 큐레이터 교육의 현황과 과제를 논의하기 위해서는 먼저 큐레이터의 특성과 능력에 대한 논의가 선행되어야 하겠다. 앞에서 큐레이터와 큐레이터 교육의 기원을 살펴본 바와 같이 큐레이터는 뮤지엄과 밀접한 연관이 있으므로, 뮤지엄의 속성 안에서 큐레이터가 지닌 특성 및 능력을 살펴보는 것이 필요하다.

국제 박물관 협회ICOM가 정의한 바와 같이, 〈뮤지엄은 인류와 인류 환경의 물질적 비물질적 유산을 연구 및 교육하고 향유할 목적으로 이를 수집, 보존, 조사, 연구, 소통(전시, 교육)하는 비영리적이며 항구적 기관으로서, 대중에게 개방되고 사회 발전에 이바지한다〉. 큐레이터는 이러한 뮤지엄의 역할과 기능을 실현하는 전문 인력이다. 그렇다면 이러한 큐레이터의 역할과 직무를 수행하는 데 필요한 구체적 능력은 무엇일까? 최근의 인력 양성 및 교육 분야에서는 〈역량〉의 개념이 강조되어 왔다. 역량이란 학력, 경력, 자격증 등으로 나타나는 표면적인 이력이라기보다, 지식과 경험 그리고 기술의 총합이자 어떤 일을 실제로 온전히 수행해 낼 수 있는 능력을 의미한다.

이에 따라 큐레이터가 어떤 영역에서 어떠한 역량을 갖추어야 하

는가를 큐레이터 교육에 있어 기초로 삼을 필요가 있다. 이를 위해 근자에 미국 박물관 연합AAM[3]의 큐레이터 위원회CurCom[4]가 제시한 〈큐레이터 핵심 역량〉을 검토해 본다.[5] CurCom은 오늘날 큐레이터가 소장품 관리자와 학문 연구자를 넘어, 전시 기획자이자 대중의 경험을 설계하는 지식 및 정보 브로커의 역할을 수행한다고 전제하였다. 그리고 큐레이터가 수행하는 기능을 아래와 같이 보존, 연구, 커뮤니케이션의 세 영역으로 나누어 각각에 필요한 세부 역량을 총 아홉 가지로 제시하였다.

첫째, 미술관의 수집 계획을 수립하고, 가치 있는 작품을 수집하며, 이를 온전히 보존하고 관리하는 것은 미술관 큐레이터의 핵심 직무이자 필수 역량이다. 둘째, 미술관이 다루는 학문 분야 및 주제에 대한 학술적 연구와 더불어 소장품과 전시 작품에 대한 연구, 이를 미술관의 콘텐츠로 큐레이팅하는 응용 연구 역량은 큐레이터에 필요한 실천적 연구자로서의 자질을 의미한다. 셋째, 커뮤니케이션 역량은 미술관이 사회와 교류하는 모든 활동 — 전시, 교육, 아웃리치 및 홍보 — 을 실천할 수 있는 역량이다. CurCom은 이와 함께 이러한 9개 핵심 역량의 기

3 American Alliance of Museums.

4 Curators Committee.

5 미국 박물관 연합 산하의 직종별 전문 위원회인 큐레이터 위원회은 최근 변화된 미술관과 큐레이십 환경을 반영하여 큐레이터의 역량을 규명해 나가는 작업을 진행하였다. 국제 박물관 협회, 미국 박물관 연합의 전문직 윤리 강령, 직무 관련 국가 기준 등을 기반으로 하고, 협회의 정기 총회와 콘퍼런스에서의 의견 수렴 및 2014년도 큐레이터 설문 조사를 통해 오늘날 미술관 큐레이터에게 요구되는 역량의 범위와 내용을 도출한 것이다(출처: http://aam-us.org/resources/professional-networks/curcom).

반을 이루는 공통 역량을 제시하였다. 이는 어느 특정 역량에 속하기보다 이들 전반에 총체적으로 적용되어야 할 상위 역량으로, 〈디지털 리터러시〉, 〈경영/리더십〉, 〈지속 가능성〉으로 제시된다. 오늘날 큐레이터는 미술관 업무의 모든 영역에서 활용되는 디지털 기술을 이해하고 디지털 기술 전문가와 의사소통할 수 있는 기본적인 디지털 리터러시를 갖추어야 한다. 재정 및 시간 관리, 사업 관리 능력과 사람들과의 관계를 이끌어 나가는 리더십 역시 모든 업무에서 요구된다. 지속 가능성은 미술관이 속한 지역 사회와 환경 및 자원에 대한 책임 의식을 갖고 긍정적으로 기여할 수 있는 역량을 말한다. 큐레이터의 핵심 역량은 보존, 연구, 커뮤니케이션 기능의 상호 연관성 안에서 발휘되어야 하므로, 이를 종합하면 아래와 같은 모델로 제시할 수 있다.

미국 박물관 연합의 큐레이터 위원회가 도출한 큐레이터의 핵심 역량은, 물론 소장품을 기반으로 하는 미술관 큐레이터의 맥락에 가장 부합하는 것이다. 기관의 장기적 수집 계획에 따라 수집할 소장품을

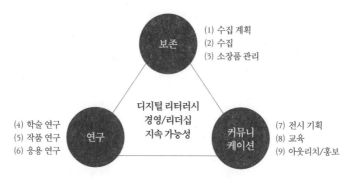

큐레이터 핵심 역량의 상호 연관성

제안하고, 수집 절차를 진행하며, 소장품 기반 연구를 수행하는 직무의 비중은 미술관의 성격과 상황에 따라 다를 수 있다. 오늘날 영구 소장품 없이 전시와 활동 중심으로 기능하는 미술관이 확대되는 상황에서, 수집 및 소장품에 대한 큐레이터의 전문성은 미술관마다 요구 수준이 다를 것이다. 오히려 20세기 이후 현대 사회의 미술관에서는 전시를 중심으로 한 활동이 큐레이터의 보편적이고 주요한 기능이 되기도 하였다. 그러나 미술관이 소유하는 소장품 외에도 다양한 문화적 자료를 다루는 큐레이터는 기본적으로 자료들을 선별하고 축적하며 관리하는 문화 보존자로서의 역량을 갖출 필요가 있다.

한편 오늘날 큐레이터는 미술관뿐 아니라 비영리적 전시 공간, 복합 문화 공간, 문화 재단, 상업 갤러리 및 아트 페어, 비엔날레, 아트 컨설팅, 기업 등 다양한 기관과 조직을 기반으로 활동한다. 또한 기관이나 조직에 소속되지 않은 독립 큐레이터로 활동하는 등 큐레이터의 직업적 존재 방식도 다변화하였다. 하랄트 제만이 1969년 쿤스트할레 베른에서 기획한 전시 「머리로 사는 방식: 태도가 형식이 될 때」를 통해 주제에 따라 새로운 작품들을 모으고, 완결된 작품이 아닌 창의적 개념과 과정을 제시하는 또 다른 저자로서의 큐레이터의 전범을 확립한 이래, 큐레이터의 위상과 활동 범위에 큰 변화가 나타났다.[6] 이른바 소장

6 일례로 현대 미술 전시의 역사를 정리한 최근의 저술인 한스 울리히 오브리스트의 『큐레이팅의 역사』(2009), Bruce Altshuler, 『Biennials and Beyond: Exhibitions that Make Art History 1962~2002』(2013), Jens Hoffmann, 『Show Time: The 50 Most Influential Exhibitions of Contemporary Art』(2014) 등은 공통적으로 미술관 관장이자 큐레이터였던 하랄트 제만의 중요성을 인정하고 있다. 하랄트 제만은 「태도가 형식이 될 때」의 전시 기획이 불러온 미학적 논쟁을 계기로 8년간 관장으로 재직한 쿤스트할레 베른을 사임하고

품에서 독립된 주제 전시 혹은 기획 전시의 중요성이 커지고 비엔날레 등 대형 국제 행사가 확대되면서 프로젝트 단위로 활동하는 독립 큐레이터가 출현하였다. 나아가 1990년대 이후 큐레이팅은 작품의 연구와 해석 그리고 전시를 넘어서, 공공 프로그램이나 출판 및 교육 등 시각 예술 담론을 창출하고 매개하는 다양한 문화 기획의 양상으로 전개되고 있다.[7] 더욱이 디지털 시대에 〈콘텐츠를 선별, 기획, 조직화하여 대중과 매개하는〉 큐레이션의 개념이 대두되면서[8] 미술관 또는 미술 문화 외의 여러 분야에서 큐레이터의 역할이 등장하고 있다.

이렇듯 큐레이션의 기능이 중요시되고 적용 범위 역시 확장됨에 따라 큐레이터의 직무와 역량도 융합적이고 확장적인 성격이 강해지고 있는 상황이다. 이러한 상황을 반영하여 에이드리언 조지는 오늘날 큐레이터는 문제를 제기하고 아이디어를 촉진하는 촉매자이자 언어를 통해 의사소통하는 편집자 겸 평론가, 작품과 시각 예술에 대한 문화 대중의 이해와 애호를 도모하는 교육자 등 다층적 역할을 수행해 내며 그에 따른 역량을 필요로 한다고 피력하였다. 또한 소셜 미디어와 웹상

이후 독립 큐레이터로 활발하게 활동하였다. 동시대 미술에서 〈전시 제작자〉로서 큐레이터의 위상을 확립하는 데 하랄트 제만이 미친 영향은 널리 공유되고 있다.

7 Jens Hoffmann, *Show Time: The 50 Most Influential Exhibitions of Contemporary Art* (London: Thames & Hudson, 2013), p. 12.

8 2011년 스티븐 로젠바움Steven Rosenbaum이 쓴 『큐레이션: 정보 과잉 시대의 돌파구』와 같은 해에 출간된 사사키 도시나오佐々木俊尚의 『큐레이션의 시대』는 이러한 〈큐레이션〉의 용어와 개념을 제시하고, 큐레이션의 시대가 도래한 사회 문화적 배경과 현상 및 전망을 조망한 저작이다. 이들이 의미한 큐레이션은 미술관과 박물관 큐레이터의 행위와 연관성 및 어의적 차용을 인정하나, 이에 한정되지 않고 디지털 정보 홍수의 사회에서 콘텐츠를 선별해 기획 그리고 매개하는 행위로 폭넓게 규정한 것이다.

에서의 큐레이터의 역할도 커지고 있음을 환기한다.[9] 결국, 오늘날 요구되는 큐레이터십은 예술 콘텐츠에 대한 지식을 바탕으로 비평적인 동시에 참여적인 태도와 창의적 아이디어를 갖고 문화 보존과 기획 및 매개에 기여하는 실천적 역량이라고 할 수 있다.

큐레이터 교육, 국내외 현황

그렇다면 이러한 큐레이터의 역량을 개발하기 위한 교육은 어떻게 이루어지고 있는가? 큐레이터 교육은 공급자 측면에서 볼 때 학위 과정과 비학위 과정 교육으로 나눌 수 있다. 또한 학습자 측면에서 볼 때 예비 인력의 양성 과정과 경력 인력의 재교육 및 계속 교육으로 구분하여 생각할 수 있다. 학위 과정은 대학의 학부 또는 대학원 과정 이수를 통해 학위나 수료증을 수여하는 형식 교육의 성격을 띤다. 상대적으로 장기간의 교과 과정과 교육 기간 그리고 졸업 요건 등이 수반되며, 주로 예비 인력의 양성 교육 기능이 강하지만 대학원 과정의 경우 경력자들의 재교육 및 경력 개발 기회로도 선호된다. 비학위 과정은 다양한 기관에서 단기간 집중적으로 특정한 주제를 갖고 이루어지며, 교육 방식도 워크숍, 세미나, 탐방 등 좀 더 유연한 비형식 교육의 형태로 이루어진다. 그 목적과 형식상 경력급 큐레이터의 재교육 및 계속 교육 성격을 갖는 것이 대부분이다.

9 에이드리언 조지, 『큐레이터: 이 시대의 큐레이터가 되기 위한 길』, 문수민 옮김(파주: 안그라픽스, 2016).

학위 과정 교육	대학 및 대학원의 학위 취득 과정
비학위 과정 교육	기관 자체 교육
	평생 교육
	온라인 교육
	협회 및 기관 연수
	워크숍/세미나/강좌/출판물
	리서치 프로그램

큐레이터 교육의 형태[10]

큐레이터 교육을 위한 학위 과정은 1960년대 말과 1970년대에 미국과 영국을 중심으로 대학에 미술관학 과정이 설치되면서 시작되었다. 현대 사회에서 문화 기획자로서 큐레이터의 위상이 커지면서 1990년대 이후에는 큐레이터십에 초점을 둔 학위 과정도 생겨났다. 1990년에 설립된 미국 바드 칼리지의 〈큐레토리얼 스터디즈 센터Center for Curatorial Studies〉를 선두로 하여, 영국 왕립 미술 대학의 〈현대 미술 큐레이팅Curating Contemporary Art〉, 영국 골드스미스의 〈큐레이팅〉 석사 과정, 코톨드 미술 학교의 〈미술관 큐레이팅Curating Art Museum〉 석사 과정, 미국 필라델리아 예술 대학의 〈큐레토리얼 실무Curatorial Practice〉

10 Timothy Ambrose, Crispin Paine, *Museum Basics*, 3rd Edition(New York: Routledge, 2012), p. 420 참조 및 재구성.

석사 과정, 스웨덴 스톡홀름 대학의 〈아트 큐레이팅Curating Art〉 석사 과정 등 여러 큐레이터십 교육 과정이 서구 대학에 개설되어 왔다. 최근에는 싱가포르와 홍콩 등 아시아권 대학에서도 큐레이터 교육 과정이 생겨나고 있는 추세이다.[11] 이들 각각의 특징과 교과 과정은 다소 차이가 있으나 공통적으로 미술사와 비평 이론을 바탕으로 현대 미술의 큐레이팅 개념과 철학 및 실천을 다루고 있다. 더불어 인턴십과 현장 탐방, 전시 기획 실습 및 프로젝트 수행 등 이론적 지식을 현장 실무와 유기적으로 통합하도록 설계하고 있다. 학위 과정을 통한 큐레이터 양성에 있어 관학 협력도 중요한 부분이다.

일례로 골드스미스의 큐레이팅 석사 과정 프로그램은 영국 문화부와 협력하여 학생들에게 매년 〈정부 미술 소장품Government Art Collection〉을 바탕으로 전시 기획안을 제안하도록 하고, 우수 기획안에 대해 최종 프로젝트로 실현하는 기회를 주고 있다.[12] 이는 학생들의 참신한 기획을 통해 정부 미술 소장품의 연구와 활용을 촉진할 뿐 아니라 큐레이팅 실습 기회가 되고 있다. 휘트니 미술관이 운영해 온 〈인디펜던트 스터디 프로그램〉 역시 학위 과정 중에 미술관 큐레이팅 실무를 학습할 수 있는 역사가 오랜 프로그램이다. 선발된 학생들은 미술관 큐

11 여러 나라에 개설된 큐레이터 교육 과정에 대한 간략한 소개는 에이드리언 조지의 『큐레이터: 이 시대의 큐레이터가 되기 위한 길』과 온라인 저널 『아트 레이더Art Radar』 2014년 8월에서 9월 사이에 실린 〈Curatorial Training Programmes in Europe, Curatorial Training Programmes in Asia-Pacific, Curatorial Training Programmes in North America〉 등을 참고할 수 있다.

12 골드스미스의 큐레이팅 석사 과정에 관한 내용 참고(http://www.gold.ac.uk/pg/mfa-curating).

레이터의 조력하에 전시를 기획하고 구현하게 되며 참여 시간을 자신이 속한 대학의 학점으로 인정받을 수 있다. 이외에도 영미권 대부분의 주요 미술관은 대학의 학점으로 인정되는 인턴십 기회를 제공하며 큐레이터 교육의 한 축으로 기여하고 있다.

학위 과정 뿐 아니라 주목할 만한 교육 훈련 프로그램은 경력자들을 대상으로 대학, 미술관, 비영리 단체, 협회, 공공 기관 등 다양한 주체가 시행하는 비학위 과정이다. 이들 중 몇 가지 주요 프로그램을 소개하면, 먼저 암스테르담에 위치한 비영리 현대 예술 기관인 데 아펠이 운영하는 〈큐레토리얼 프로그램Curatorial Program〉을 들 수 있다. 1994년에 개설된 이래 매년 국적을 불문하고 6명의 신진 큐레이터를 선발하여 10개월 간 집중적인 트레이닝 기회를 제공한다. 이 기간 동안 세미나, 워크숍, 현지 조사와 함께 3주간 서유럽 외 지역에서의 리서치 기회가 주어진다. 교육 기간 중에 이루어지는 전시 기획의 역사, 프로젝트 매니지먼트, 다양한 큐레토리얼 실천 사례에 대한 탐구와 예술가 및 전문가와의 만남은 참여자들의 공동 기획 전시로 마무리된다.

뉴욕에 기반을 둔 독립 큐레이터들의 국제적 연합체인 ICI[13]는 2010년부터 큐레이터들 간의 상호 교육 프로그램인 〈큐레토리얼 인텐시브Curatorial Intensive〉를 운영해 왔다. 이는 미국 전역과 해외의 파트너 기관에서 연중 진행되는 단기 트레이닝 프로그램으로, 국제적으로 활동하는 3년 이상 경력의 큐레이터들이 큐레이팅의 아이디어를 발전시키고 관련 분야의 인적 네트워크를 구축하는 데 도움을 주는 목적

13 Independent Curators International.

을 띠고 있다. 매 프로그램마다 12~14명의 소그룹을 선발하여 1주일간 현장 방문, 세미나, 개인적 미팅, 프레젠테이션 등을 통해 각자의 기획 및 연구 아이디어와 실천 모델을 완성된 기획으로 발전시키고 공유한다. 지원자들은 자신이 시행하고자 하는 프로젝트의 개념과 참여 작가 등을 담은 제안서와 이력서, 최근 자신에게 영향을 준 큐레토리얼 프로젝트를 작성하여 제출해야 한다. 독립 큐레이터는 물론 기관 소속 큐레이터들도 참여할 수 있는 이 프로그램은 국제적 교류의 장일 뿐 아니라 프로젝트 개발로 이어지는 실질적이고 자기 주도적 학습 그리고 동료 간 상호학습 방식을 십분 활용한 교육의 좋은 예이다.

국제적 큐레이터 네트워킹 및 리더십 교육을 표방한 미술관 프로그램으로는 뉴욕 현대 미술관의 〈근현대 미술 국제 큐레토리얼 연구소〉, 대영 박물관의 〈국제 트레이닝 프로그램〉을 들 수 있다.[14] 이들은 개최 미술관이 보유한 자원을 바탕으로 21세기 미술관이 직면한 문제 해결을 위한 리더십과 현대 문화에 영향을 줄 혁신적 큐레이팅을 모색하는 장을 마련한다. 더불어 전 세계 큐레이터들이 한데 모여 공동의 이슈를 논의하고 네트워크를 형성하는 기회이다.

우리나라의 경우, 큐레이터 교육은 1980년대 후반 이후부터 여러

14 뉴욕 현대 미술관의 〈근현대 미술 국제 큐레토리얼 연구소〉는 이 미술관이 오랫동안 운영해 온 국제 큐레이터 교육 및 네트워크 프로그램인 〈인터내셔널 익스체인지〉 프로그램을 계승하여 2014년도에 설립한 것이다. 전 세계 주요 큐레이터들을 초청하여 현대 미술관의 큐레이터들과 2주간 집중적인 트레이닝을 통해 근현대 미술 연구 기획의 글로벌 네트워크를 구축하는 것을 목적으로 한다. 대영 박물관의 〈국제 트레이닝 프로그램〉은 여름에 약 한 달간 전 세계 박물관과 미술관에서 전문 인력들이 모여 심화된 실무 지식을 습득하고 직업적 네트워킹을 도모한다. 이 기간 동안 영국의 주요 박물관과 미술관에서 10일간 집중 수습 및 교류를 할 수 있는 기회를 제공하는 것이 특징이다.

대학에 예술학, 박물관학 및 미술관학, 예술과 미술 경영 등의 학위 과정이 신설되면서 전시 기획을 교과목에 포함하게 된 것을 본격적 시작으로 볼 수 있다. 기존의 미술사학과에도 전시 기획에 대한 수업이 개설되기도 하였다. 1997년에는 홍익대학교 미술 대학원에 예술 기획 전공이, 1998년에는 동덕여자대학교 미술학부에 큐레이터 전공(현 큐레이터학과)이 개설되어 본격적으로 문화 예술 기획과 큐레이터십을 다루게 되었다. 이렇듯 대학에서의 큐레이터십 및 문화 예술 기획 전공 개설은 사회적으로 미술관 문화 발전과 전문 인력 양성의 필요성에 대한 인식이 높아지는 상황에서 대학이 신생 학문을 수용하여 나타난 현상이었다. 학계와 현장의 논쟁 끝에 2000년에 박물관과 미술관 전문성 제고 차원에서 학예사 자격 제도가 도입된 것도 이러한 사회 문화적 요구가 반영된 것이었다. 관련 학위 과정이 대부분 석사 과정으로 개설된 한편, 동덕여자대학교의 큐레이터학과는 학부 과정으로 설계되고 이어 대학원 석박사 과정이 설치되었다.

최근 들어 해외에서도 큐레이터십의 학부 교육 과정을 만드는 움직임이 생겨나고 있다는 점에서[15] 국내에서 큐레이터 학부 교육을 시작한 것은 일종의 선도적 실험이었다고 볼 수 있다. 2000년대 이후 확대된 문화 콘텐츠 관련 학과들에서도 전시 기획 과목을 포함하고 있어, 대학의 학위 과정에서 전시 기획 및 큐레이터십을 접할 기회는 그 어느 때보다 많아진 셈이다. 대학과 연계된 현장 기관의 인턴십 프로그램도 마련되었다. 국립 현대 미술관은 〈관학 연계 현장 실습〉을 통해 지도 교수

15 에이드리언 조지, 『큐레이터: 이 시대의 큐레이터가 되기 위한 길』 참조.

의 추천을 받은 대학원생을 선발하여 학점 인정 인턴십을 운영하였으며, 그 외에도 많은 미술관이 자체적으로 혹은 정부 및 대학의 지원 사업으로 인턴십 프로그램을 운영하거나 추천을 통해 인턴십 기회를 수시로 제공하고 있다. 큐레이터 양성을 위한 비학위 과정도 증가해 왔다. 1998년부터 시작된 국립 현대 미술관의 〈미술관 전문직 연수 프로그램〉이 대표적인데, 이는 매년 시의적 주제를 중심으로 미술관과 박물관 재직 전문 인력들이 강연과 토론에 참여하는 형식으로 진행되고 있다.

(재)광주비엔날레는 2009년부터 〈국제 큐레이터 코스International Curator Course〉를 운영해 왔다. 신진 큐레이터와 전공자를 대상으로 한 달간 집중적으로 현대 미술과 큐레이팅에 대한 이해를 심화하고 비엔날레 큐레이터들의 개인 지도와 기획 실습을 통해 큐레이팅 역량을 강화하는 프로그램이다. 두산연강재단의 두산 아트 센터가 2011년에 개설한 〈두산 큐레이터 워크숍〉은 매년 3명의 신진 큐레이터를 선정하여 1년간 심도 있는 교육을 거친 후 공동 기획 전시를 열 수 있도록 지원한다. 정부 차원의 시각 예술 글로벌 기획 인력 양성 사업으로 개발되어 2013년부터 (재)예술경영지원센터가 운영하고 있는 〈프로젝트 비아Project Via〉도 주목할 만하다. 이 사업은 경력급 시각 예술 기획자의 리서치 지원과 국제적 활동 기반이 미약한 상황에서 자기 주도형의 해외 현장 리서치와 인적 네트워크 형성 기회를 제공하는 점에서 차별성이 크다.

오랜 기간 무대 예술 아카데미를 운영해 온 한국문화예술위원회는 최근 시각 예술 기획자를 위한 교육 기회를 확대해 오고 있는데, 2016년 〈아르코-테이트 모던 집중 연수 프로그램〉을 기획하여 2년 이상 경력 큐레이터를 선발하여 테이트 모던 큐레이터들과 교류하는 단기 워크

숍 참가를 지원하는 등 경력 큐레이터들의 국제 교류 프로그램을 개발하고 있다. 이 외에 정부가 지원하는 사립 미술관 큐레이터 지원 사업 등의 인력 지원 사업과 연동되어 이루어지는 의무 교육이 있으나, 이는 지원 기간 동안 지원 인력을 대상으로 이루어지는 제한적 성격을 지닌다. 이와 같이 큐레이터 교육은 지난 20여 년간 양적으로나 질적으로 가시적 변화가 있었고, 이에 따라 큐레이터십을 논의하는 장도 형성되어 왔다. 예비 인력 양성뿐 아니라 경력급 인력에 대한 재교육 기회가 확대되었고, 교육 방식도 강의식의 집체 교육에서 나아가 다양한 형식의 맞춤형, 심화형, 실무형, 상호 학습형 방식이 도입되고 있다.

그러나 여전히 큐레이터 등 기획자의 지속적 양성과 전문성 개발 지원이 강화되어야 한다는 것이 미술계의 요구이며, 이와 맞물린 큐레이터의 고용과 근무 환경의 문제도 산재해 있는 것이 현실이다. 이제 큐레이터 교육의 도약을 위해 본격적으로 큐레이터십을 다시 돌아보고, 이를 학교와 학교 밖 교육 과정에 반영하며, 현장과 대학의 협력 방안을 본격적으로 논의해야 하는 전환점에 놓여 있는 셈이다.[16] 이러한 차원에서 다음에서는 큐레이터 교육의 성찰과 도약을 위해 몇 가지 과제를 논의해 보고자 한다.

16 한스 울리히 오브리스트가 인터뷰집 형태로 출간한 『큐레이팅의 역사』의 서문에서, 크리스토프 셰릭스Christophe Cherix는 현재의 큐레이터 연구 교육 과정의 확산에도 불구하고 그 실질적인 방법론이나 뚜렷한 유산이 두드러지게 나타나고 있는지, 큐레이터의 진정한 당위성이 제대로 정의되고 있는지에 대해서는 회의적이라고 말하며, 큐레이터들의 성취를 기록함으로써 큐레이팅의 역사와 동시대 미술에서의 당위성을 기억할 수 있음을 피력한 바 있다. 그의 언급 이후 약 10년이 지난 오늘날에도 큐레이터 교육의 방법과 성과는 여전히 미완의 과제이며 큐레이터십의 확립을 위해 본격적으로 논의되어야 할 주제이다.

큐레이터 교육의 과제와 미래

20세기 이후 꾸준히 큐레이터의 사회적 위상과 전문 인력으로서의 인식이 성립되어 왔고, 1960년대 후반 이후에는 전통적 미술관 소장품 중심 큐레이터를 넘어선 〈창조자로서의 큐레이터의 부상〉이 언급될 만큼[17] 문화 생산의 권위를 지닌 전시 기획자의 면모가 큐레이터의 역할에 더해졌다. 오늘날 그 역할과 직무를 한마디로 정의하기 어려울 정도로 큐레이터는 동시대 미술의 생산과 보존 그리고 매개에 있어 폭넓은 역할을 수행하고 있다. 1990년대 이후 큐레이터에 특화된 교육 과정이 대학과 여러 현장 기관에 확산되어 온 것은 그만큼 큐레이터 고유의 전문성이 있고, 이는 교육과 학습을 통해 공유되고 전수되며 개발될 수 있는 영역이라는 합의가 있기 때문일 것이다. 국내외에 개설된 큐레이터 교육 과정을 볼 때, 큐레이터십은 이론과 실천이 융합된 지점에 있으며 교육 내용과 방법도 이에 기초하고 있음을 발견할 수 있다.

그러나 국내 큐레이터 교육이 그 유용성을 입증하기 위해서는 큐레이터십에 대한 면밀한 이해를 바탕으로 역량에 기반한 교육이 더욱 강화될 필요가 있다. 이는 큐레이터십의 고유성이 빅토리아 월쉬Victoria Walsh가 표현한 대로 〈실전에서의 이론〉에 있으며,[18] 기초 지식과 응용 지식 및 실천이 유기적으로 통합된 교육 과정의 설계가 요구됨을 의미한다. 큐레이터의 활동 맥락이 기관과 조직 규모, 성격, 고용 형태 등

17 한스 울리히 오브리스트, 『큐레이팅의 역사』, 13면.

18 에이드리언 조지, 앞의 책.

에 따라 점점 더 다양해지는 만큼, 각각의 교육 기관들은 교육 목적과 대상에 따라 앞의 보존, 연구, 커뮤니케이션 영역의 아홉 가지 핵심 역량들을 우선순위 혹은 연계성에 따라 교육 과정에 반영할 수 있을 것이다.

학습자의 입장에서도 위의 큐레이터 핵심 역량 모델을 참조하여 자신의 직무와 경력 단계에서 필요한 역량을 개발해 나갈 수 있다. 역량 중심 교육에서는 현장의 문제와 사례, 프로젝트에 기반한 학습 방법이 강화되어야 하며, 이에 대한 교육 방법론적 논의가 필요하다. 또한 인턴십, 현장 리서치, 전시 기획 및 프로젝트 실현 등 현장 실무가 이론적 지식과 통합될 수 있도록 교육 과정을 설계하고, 이를 실현하기 위한 현장 기관과 제도 교육의 협업을 지속적으로 모색해야 한다. 이른바 4차 산업 혁명의 시대에 디지털 기반 패러다임과 디지털 리터러시를 큐레이터 교육 과정에 어떻게 통합할 것인가도 당면한 과제이다.

큐레이터 양성과 교육의 문제와 함께 논의해야 할 주제는 큐레이터의 역량이 발휘되고 인정되는 미술 제도와 조직 문화의 변화이다. 큐레이터의 연구 활동이 수집, 전시, 교육으로 순환되고, 이 과정들의 실천이 그 자체로 응용 연구에 반영될 수 있는 미술관 문화의 전문화가 절실하다. 따라서 큐레이터가 보다 장기적 관점에서 기획하고 연구 및 실천할 수 있는 미술관의 업무 환경과 고용의 지속성이 개선되어야 할 필요가 있다. 고용의 유연성을 넘어서는 단기적 단발적 근무 형태의 무분별한 확대는 큐레이팅의 질적 성과 및 문화 생산과 매개 그리고 보존의 선순환을 저해할 것이다. 더불어 프로젝트 단위로 활동하는 독립 큐레이터의 역량 개발과 합리적 업무 환경을 지원하는 것도 필요하다. 현대 사회의 전문 인력에게는 지속적으로 학습하는 태도가 절대적으로

요구되며, 큐레이터의 교육은 미술관과 미술 문화 기관들의 전문성, 나아가 이들을 통해 문화를 접하는 사람들의 경험에 영향을 준다.

반면, 학교와 현장 기관들에서 운영하는 큐레이터 교육과 훈련 프로그램들은 이전보다 증가했지만, 큐레이터가 근무하는 기관이 수행하는 자체 교육의 중요성은 여전히 간과되고 있다. 현대의 선진적 미술관 운영에 있어, 인적 자원을 지원하는 근무 환경 조성과 전문성 개발 기회를 제공하는 것은 미술관과 관장의 의무로 제시되고 있다. 연간 운영 예산의 2퍼센트를 이러한 직원 교육에 할당해야 한다는 것이 미술관 경영의 원칙으로 제시되기도 한다.[19] 그러나 내부 자체 교육은 반드시 큰 비용이 소요되는 형식적 방식이 아니더라도 교육과 훈련의 중요성을 인식하고 상시적 조직 문화가 되도록 하는 것이 중요하다. 교육과 훈련은 〈근본적으로 다른 사람의 경험과 지식을 여러 매체를 통해 학습하는 것이다〉.[20] 이러한 경험과 지식에 접근할 수 있는 다양한 방식들을 모두 교육과 훈련이라고 볼 수 있으며, 이는 좋은 문헌과 콘텐츠를 선별하여 공부하거나, 다른 기관 견학 및 전문가 자문, 세미나 참여 등을 포괄한다. 특히 정형화되지 않은 다양한 환경에서 큐레이팅에 참여하게 되는 독립 큐레이터의 활동이 증가하고 있는 만큼, 큐레이터로 성장하고자 하는 이들 역시 자기 계발의 동기를 유지하며 지속적으로 역량을 개발하고 큐레이터 간 네트워킹과 협업을 통해 상호 학습의 기회를 만들어 나가는 것이 점점 더 중요해질 것이다.

19 Timothy Ambrose, Crispin Paine, *Museum Basics*, 3rd Edition(New York: Routledge, 2012), pp. 419~421.

20 Timothy Ambrose, Crispin Paine, 위의 책, 421면.

21세기 미술관 교육의 패러다임 변화

백령

경희대학교 경영 대학원
겸임 교수

21세기 미술관 교육에서 패러다임의 변화를 논의하려면 우리 사회의 문화, 경제, 교육, 미술관 경영을 포함한 다양한 요소와 맥락에서부터 시작해야 한다. 역사는 특정 국가와 사회 속 미술관의 역할과 기능의 변화에 대한 기록을 전한다. 특히 근대 미술관을 포함한 박물관은 대중과 만나 소통하는 경험 공유를 통해 기관의 서사narrative를 만들어 가는 것으로 출발하였다고 할 수 있다. 이후 사회 변화에 따라 미술관은 지속적으로 진화하고 있으며 미술관의 사회적 정의 역시 변화하고 있다. 미술관은 미학적 가치를 지닌 유물을 수집뿐 아니라 보존하고 연구하며, 대중을 위해 전시하거나 교육하는 사회 교육 기능을 가진 전문 기관이자 여러 변화 속에서 하나의 기능을 기반으로 기관의 전문성과 확장성을 지향하고 있다. 이 글은 20세기 후반부터 급속도로 확장하는

미술관의 다양한 역할에 대해 고찰하는 것으로 시작하고자 한다. 이와 더불어 국내 미술관의 다양한 운영 프로그램 중 교육의 현주소를 검토하고 다음 단계로 나아가기 위한 새로운 방향과 전략 그리고 담론을 구성하고자 한다.

신박물관학을 시작으로 한 미술관의 담론

1980년대 이후 신박물관학new museology[1]의 영향으로 미술관은 수집 및 보존 그리고 연구와 전시 운영에서 지역과 관람객들이 함께하는 새로운 시도를 하고 있다. 신박물관학을 근거로 미술관은 관람객이 즐길 수 있는 경험을 제공하는 공간, 새로운 사조나 작가를 소개하고 담론을 생산하는 공간, 소장품과 전시의 의미를 주도적 활동으로 해석하거나 공감 및 경험하는 공간, 시각적 체험을 기초로 사회적 상호 작용을 하는 공간, 배움의 공간, 감정의 활동을 통한 회상과 상기의 공간, 사고와 휴식이 함께 일어날 수 있는 공간으로 자리매김하면서 다양한 시도가 진행되었다. 이러한 변화 속에서 미술관의 운영 철학과 전략 특히 전시와 교육 등 소통이 미술관 운영에 미치는 영향에 대한 논의가 활발하게 진행되었다.[2] 특히 21세기의 박물관 운영을 위한 논의에서 언급되기

1 Peter Vergo, "The Quality of Visitor's Experience in Art Museum", Philip Wright, *The New Museology* (London: Reaktion Books, 1989).

2 American Alliance of Museums, *Museums for the New Millennium: A Symposium for the Museum Community* (Washington: American Alliance of Museums, 1997).

시작한 전문성, 수월성, 접근성[3]을 기반으로 한 프로그램 운영과 기반이 되는 전략과 방향이 논의되었고 이러한 흐름에서 미술관의 역할과 기능의 다양화가 진행되고 있다.

미술관의 가치는 사회학, 경영학, 미래학의 관점에서도 다양하게 논의되고 있다. 사회학에서는 박람회를 근대적 박물관과 미술관의 효시로 보고 있으며 박물관과 미술관을 공간과 시간의 오브제와 이에 따른 소장 문화가 있는 기관으로 생각하였다. 또한 사회에 대한 체계적 조사를 기반으로 사회적 이슈에 대한 평론의 기능을 하는 것으로 판단하였다. 이를 바탕으로 박물관과 미술관을 미학적 활동의 결과가 있는 공간, 가치 판단과 연계되는 유의미한 활동에 의한 사고 충돌의 공간, 지식의 물질화와 시각화(개념의 물리적 재현)의 공간으로 보았다.

또한 미래학자인 제니퍼 저랫Jennifer Jarratt 은 지식 주도 세계와 생애 주기적 삶의 변화라는 관점에서 미술관을 아름다운 인류 유산(이미지와 상징)의 보물 창고, 다양한 생각과 의견이 교환될 수 있는 안전한 지대, 정서적 심리적 영성적일 뿐 아니라 모험적이고 희소성 있는 경험을 제공하는 기관으로 예측하고 설명하였다. 경영학과 문화 콘텐츠 관련 전문가들은 미술관과 박물관을 시대성, 장소성, 정보성, 교육성, 유희성, 화제성의 콘텐츠를 생산 유통하는 기관으로 규정하기도 하였다. 이러한 담론의 분석과 이해는 미술관의 새 시대적 역할과 기능을 생각하는 데 의미 있는 기회를 제공할 뿐 아니라 다양한 학제적 시사점과 미술관 교육의 방향과 전략을 논의하는 근간으로 접목될 수 있다.

3 Ellen Cochran Hirzy, *Excellence and Equity: Education and the Public Dimension of Museums* (Washington: American Alliance of Museums, 1992).

헨리 퍼킨슨Henry Perkinson은 교육이 사회의 진입과 전통의 계승이라는 20세기의 주된 교육적 목표에 맞춰 진행되어 온 사실에 대한 심각한 성찰이 필요하다고 강조하면서 사회 유지를 위한 인간의 도구화, 인간의 존엄성 상실 등 교육의 현실에 대한 우려를 표명했다. 한 인간이 갖고 있는 고유성과 통합체로서의 개인성을 무시한 채 산업주의의 이기와 발전 중심의 삶에 대한 로맨틱한 상상으로 설계된 교육 체계에 대한 재구성과 개혁이 절실하다는 것이다. 퍼킨스는 나아가 존 듀이John Dewey로부터 논의된 전인적 성장을 위한 교육이라는 새로운 목표를 제시하였다.[4]

교육학의 입장이 접목된 미술관 교육의 관점에서 미술관은 인간이 창조한 것으로 미학을 포함한 인문학적 가치가 있는 것을 콘텐츠로하여 지역 주민 혹은 사회와 미술관 경험을 소통하고 공유하며, 인간의 창의성과 감수성을 계발하고 다양한 형태의 표현과 감상을 가능하게 한다. 미술관은 예술가에게는 창작 활동을 사회에 발표하는 공간이자 관람객에게는 감상 활동의 장이며, 동시에 창작과 감상 교류가 상호발생하는 소통의 장으로 정의될 수 있다. 미술관은 예술 체험과 표현을통해 통찰력, 창의성, 심미안을 육성하고 지역 문화를 실현하며 지역과국가 경쟁력을 강화하는 사회적 기능을 담당하기도 한다.

4 Henry Perkinson, *Learning from Our Mistakes: A Reinterpretation of Twentieth-Century Educational Theory*(New York: Praeger, 1984), pp. 15~24.

국내 미술관 교육의 이슈

미술관의 담론과 현장의 변화 추세에 대한 외부적 논의에 대한 이해를 바탕으로 국내 미술관 교육의 변화를 위한 현장 이해가 필수적이라 할 수 있다. 국립 현대 미술관을 시작으로 공립, 대학, 사립 미술관 개관이 이어졌고 현재 비등록을 포함해 300여 개의 미술관이 운영 주체, 지역적 여건, 환경에 따라 다양한 모습을 하고 있다. 교육과 관련된 현안과 쟁점은 인력의 전문성, 지원 사업 참여에서 오는 역할의 혼동, 보편화된 체험 활동과의 연계 등으로 정리될 수 있다. 현재 중앙 정부와 지자체는 국내 미술관 운영의 활성화, 문화 예술 인력의 일자리 창출 등을 위해 다양한 정책 사업을 전개하고 있으며 그중 하나가 미술관 인력 지원이다. 학예사, 교육 담당자, 전시 안내와 인턴을 포함한 문화 자원 봉사를 비롯해 전시, 소장품 관리 체계, 교육 활동의 프로그램 지원 등이 대표적 사례라 할 수 있다. 이들은 짧게는 3개월 길게는 10개월 동안 같은 기관에서 활동을 하게 된다. 이러한 경우 인력의 현장 경험은 축적될 수 있으나 미술관의 전문 인력을 자리매김하기에는 부족한 시간이다. 한 기관에서 최소 2년의 활동을 통해 전시 연구와 기획 그리고 교육과의 연계성을 준비 단계에서부터 경험할 수 있지만 현재 지원 체계는 그 지속성을 보장하지는 못한다.

두 번째 현안은 정부 지원 사업의 참여로 정책이 지향하는 취지와 의도에 따른 유사한 프로그램들이 진행된다는 사실이다. 문화가 있는 날, 길 위의 인문학, 토요 문화 학교, 어르신 문화 교실 등 개별 기관의 고유 소장품 혹은 철학을 근간으로 한 그 기관만의 특징을 반영한 것이

라기보다는 정부 지원 사업의 창구agency 가 되어 가고 있는 안타까움을 발견할 수 있다. 세 번째 이슈는 대부분 미술관 교육이 전시실 관람과 더불어 오래된 습관처럼 포함되어 있는 그리기나 만들기 등의 체험 프로그램을 포함한다는 점이다. 미술관이니까 미술 교육 특히 그림 그리기나 만들기를 체험으로 인식하는 경우도 많다고 판단될 수 있고 학부모나 관람객 역시 무언가 만들고 그리는 행위를 미술관 활동의 주요 요소로 생각하고 있다. 만들고 그리는 활동보다는 미술관의 고유 콘텐츠를 기반으로 한 기관의 철학이 필요하다. 감각 개발 및 미적 체험과 바라보고 사유하는 미술관 문화의 자리매김이 절실하다. 여기에서는 현재 국내 미술관 교육이 해결해야 하는 이슈를 지원 사업 참여에서 발생하는 기관 고유 프로그램만의 변별력 부재와 미술관 체험 개념 설정의 한계로 설정하고, 이를 해결하기 위한 전문성, 수월성, 접근성을 담보할 수 있는 방안을 제시하고자 한다.

미술관 소통과 경험 콘텐츠 개발과 운영

미술관의 전시를 비롯한 관련 활동의 최종 목표는 메시지를 전하는 경험의 제공일 수도 있으며 미술관은 주제와 목표를 설정해 오브제를 매개로 활용할 수도 있다. 이러한 소통의 이중적 접근은 개별 기관의 활동과 교육의 폭을 넓게 해주는 것으로 기관의 콘텐츠 전문가를 중심으로 고유의 콘텐츠가 개발된다. 롤랑 바르트Roland Barthes 는 전시 관람과 같은 활동은 특정 사회의 문화 활동으로 이를 통해 모든 사회 활동

은 의미signification를 내포하는 것으로 논의하였다.[5] 모든 사실과 사건은 관찰자와 활동의 참여자의 문화적 조건을 제시하며 〈문화〉는 다양한 해석과 형식이 요구되는 이야기message가 담긴 언어의 종류로 분류되었다. 이러한 맥락에서 전시 관람과 미술관에서의 활동 역시 일상생활에 포함된다. 그 의미와 가치는 교육과 활동에서 참여자와 관람자가 해석하는 행위를 통해 이해되는 것이다.

전시와 관련된 활동은 관람객에게 단지 즐거움을 주는 것에서 그치지 않고 듀이가 말했듯이 연속적이고 긍정적 성장 경험으로서의 교육으로 이해될 수 있다. 듀이의 이러한 생각은 전시와 교육 활동을 〈연속성과 상호 작용의 활동적인 통합체로 교육적 중요성과 가치가 있는 경험의 기회〉[6]로 설명하고 있다. 이러한 관점에서 보면 미술관을 포함한 문화 기반 시설 등은 그들 고유의 콘텐츠를 활용하여 인간 성장에 효과를 미치는 경험을 제공하는 교육 공간이다. 참여자의 활동을 감각적으로 자극하며 참여에 동기를 부여하는 기폭제가 될 수 있는 것이다.

미술관의 전문성과 수월성: 소통과 미적 경험

공교육에 교과서가 있다면 미술관에는 소장품 특성을 반영한 전시, 아카이브, 교육 콘텐츠와 자료 등이 있다. 이 같은 콘텐츠는 교육의 환경

5 Christopher Tilley, *Interpreting Material Culture* (London: Routledge, 1989), p. 186.

6 John Dewey, *Experience and Education* (New York: Collier McMillan, 2005), pp. 44~45.

과 여건이다. 콘텐츠를 접하고 감상하는 과정에서 나와 세상을 바라보는 이해의 폭이 확장되는 미적 체험의 효과를 거둘 수 있어야 한다. 맥신 그린Maxine Greene에 따르면 〈미적 체험〉이란 지각, 감각, 상상 그리고 세계에 대한 앎, 이해, 느낌과 관련된 것이다. 그린은 미적 체험을 우리가 예술을 성찰적이고 의식적으로 만날 때 〈스스로를 알게 되는 경험〉으로 정의하면서 미적 체험을 통해 나와 세상을 바라보는 이해의 폭이 확장된다고 설명한다.[7] 이는 단순히 혹은 표면적으로 자극에 대해 느끼고 감각적으로 반응하는 것이 아니라 우리의 인지적 이해와 감각적 역량을 계발하는 과정이다. 미적 체험에서 지각은 전시 속 작품을 수동적으로 바라보는 것이 아니다. 작품 속 숨겨진 이야기를 능동적으로 탐색하는 것이며 끊임없이 발견하고 숨겨진 새로운 가능성을 찾아가는 과정이다.

예술 작품의 감상과 이해는 예술 작품 그 자체에 대해 알아 가는 것이 아니라 예술 작품과 관찰자의 물리적 접촉을 통해 지속적으로 발생하는 소통과 상호 작용으로부터 시작된다. 이와 관련된 학습과 교육은 보고 듣고 느끼고 움직이는 것을 포함하는 다양한 방법의 새로운 시도를 의미할 것이다. 미술관 교육은 이러한 일련 과정을 제공할 수 있어야 하며 그러기 위해서는 예술을 지각하고 인지하고 느끼고 상상하는 체계적 과정의 설계가 필요하다. 미적 체험을 통해 작품만이 아니라 자신을 이해하는 과정으로서의 예술을 이야기해야 한다. 이해의 중요한 특징들은 다음과 같이 정리될 수 있다. 무엇을 하고 있는가에 대해

7 Maxine Greene, *Releasing the Imagination: Essays on Education, the Arts, and Social Change*(New York: Jossey-Bassp, 2000), p. 152.

설명할 수 있는 역량, 개인적 해석을 통해 의미 있는 이야기를 만들어 낼 수 있는 역량, 주어진 문제 해결을 위해 적용할 수 있는 역량, 다면적이고 입체적으로 보거나 생각할 수 있는 역량, 자신의 경험을 통해 남의 입장을 감성적으로 수용할 수 있는 역량, 메타 인지적 인식의 역량으로 심도 있게 생각할 수 있는 역량, 본인의 경험에 대한 성찰적 사고 역량 등이다.[8]

맥신 그린은 예술 작품과의 조우를 통해 작품을 알아 가는 과정 속에서 자기 투영을 거쳐 세상을 바라보는 지평의 확장을 예술 제작 이상으로 강조하였다. 물론 여기에는 인간 성장에 있어 예술의 가능성에 대한 신뢰를 바탕으로 한다. 예술 작품을 인식하는 것을 시작으로 새로운 것을 수용하고 경험할 때 삶의 실천적 이슈를 다양하게 바라보고 새로운 것을 상상할 수 있다는 것이다. 이러한 과정에서 자신을 신체적, 인지적, 감성적으로 개방하여 다양한 경험에 참여하는 것이 가장 중요하다며 이를 독려했다. 이러한 과정은 그리고 만드는 것이 반드시 동반되어야 하는 것은 아니다. 이미 20세기 초 런던 제프리 박물관의 몰리 해리슨Molly Harrison은 사물 중심의 학습, 미적 개발, 사회 과목과 연계하는 학제 연계 학습안을 발표했으며 러네이 마르쿠스Renée Marcousé는 〈듣는 눈The Listening Eye〉이라는 오감 교육을 개발하였다.[9] 1940년대 이후 뉴욕의 현대 미술관에서 시작한 시각적 사고력 기반 교육 이후 구겐하임의 다양한 활동과 연계한 미술을 통한 교육 등은 학교나 이외 사

8 Carol Ann Tomlinson, *Integrating Differentiated Instruction & Understanding by Design: Connecting Content and Kids*(LA: ASCD, 2006), p. 67.

9 백령, 『멀티미디어 시대의 박물관 교육』(서울: 예경, 2005).

회의 일반적 미술 교육과는 달리 전시물을 중심으로 한 교육의 유형으로 개발되었다.

사람은 예술 작품을 경험하면서 자신의 주변에 대해 관심을 기울이고 변화를 묘사하면서 〈경험〉한 세상을 통해 자신을 돌아보고 이해할 수 있는 〈깨어 있는 경험〉을 하게 된다. 그린은 미적 체험을 통한 이해가 발생할 때 학생들은 자신의 삶을 바꾸게 될 수밖에 없다고 강조한다. 미적 체험과 미술관 교육은 감각적 예술 활동을 통해 새로운 성찰, 인지, 표현성을 습득하게 한다. 체험은 세계에 대한 의미와 자신의 정체성을 찾는 것을 뜻한다. 작품과의 진정한 경험이 이뤄질 때 보는 이는 본인 경험의 의미를 이해하고 자신의 삶의 가치를 인정하게 된다. 의미를 발견하는 재해석 과정을 통해서 세상을 이해하고 이를 바탕으로 주도적으로 행동할 수 있는 의지와 힘도 가진다. 또한 다른 사람을 인격체로 이해하며 존중하고 다양한 상황 속에서 공감하고 서로 다른 의견을 수용할 수 있게 된다. 지속적 경험은 자신의 생각을 깊이 있게 확대하고 확장한다. 세상을 새롭게 바라보고 주도적 결정을 할 수 있는 존재로 성장하게 할 뿐 아니라 더 나아갈 수 있는 방법을 모색하는 전인적 성장 과정을 제공한다. 이러한 경험의 근간이 바로 예술 작품이고 공연과 전시의 관람과 독서 활동은 진정성 있는 경험을 제공할 수 있다.

미술관 관람객 확보와 접근성

미술관은 더 많은 관람객 유치를 위해 교육 프로그램은 물론 다양한 문

화 서비스를 제공하고 있다. 지속적 관람객 유치를 위한 관람객 조사와 문화 콘텐츠의 사례 분석도 지속적으로 진행되고 있다. 대부분의 관람객 조사는 전시실에서의 행태나 만족도 그리고 재방문 의사 정도를 파악하게 해준다. 이를 활용하여 박물관은 다음 전시나 서비스를 준비하고 기획하는 것으로 이해된다. 관람객은 언제 어떤 목표를 가지고 미술관을 방문하는가를 이해하는 것은 박물관 운영자들은 물론 관련 연구자들이 해결해야 할 과제 중 하나이다. 오늘의 관람객은 누구이고 어떤 집단으로 방문하고 무엇을 기대하며, 또 직접 참여하는 미술관 체험에 대해 어떤 생각을 하고 있는지를 찾으려는 다양한 노력들이 오늘도 진행 중이다. 이들 조사가 박물관 발전의 근간이 되는 것은 이미 많은 사례 속에서 증명되었다. 미술관은 미적 가치가 있는 독특한 질을 지닌 가치재를 활용하여 문화유산 보존과 이에 대한 관심 고조, 예술에 대한 접근, 향유와 사유를 통한 인성과 감성의 성장, 창의적 사고와 표현의 기회 제공 등 사회 구성원의 문화 기본권을 보장하는 곳으로 이해될 수 있다. 이러한 활동은 관람객에 대한 이해를 기반으로 기획 될 수 있다. 관람객 이해는 사회 특성을 반영한 복합적 사고와 실천이 가능한 기획과 안정화 전략의 근간이 된다.

　　미술관의 접근권 향상과 운영의 활성화 기반이 마련되어 어린이와 가족 그리고 학교의 단체 관람객을 위한 체험 교육을 비롯해 다양한 활동이 진행되고 있다. 전시 주제와 의도를 전달하는 전시와 관람객이 소통하는 상호 작용을 근간으로 하는 새로운 개념의 박물관 경험이 자리 잡게 되었다. 전시와 소통 그리고 이를 연계하는 부대 활동이 일어나는 박물관은 학습과 성장의 새로운 환경으로 변화한다. 전시 맥락 속에

서 전시물을 주목하고 이를 해석하며 문화와 예술을 이해하는 과정에서 관람객은 상상력의 발현과 감성 변화도 경험할 수 있다. 새로운 지식과 기술 습득, 성향과 관점의 확대 등은 관람객 스스로 문화적 존재감을 확인하고 자신이 속한 공동체를 다각적이고 심도 있게 이해하는 계기가 되는 셈이다. 미술관의 발전과 도약을 위한 전문화, 차별화, 활성화의 핵심 요소는 바로 관람객 이해이며 현재 학계와 연관 기관들이 이에 대한 보다 전략적이고 과학적 방법과 활용 방안을 모색하는 중이다. 향후 국내 미술관들이 세분화하고 정교화된 지표와 영역을 통해 미술관을 찾는 이들을 더욱 구체적으로 이해하고, 이들의 삶을 풍요롭게 하며 이들과 함께 세계를 바라보는 감각을 기르고, 이들에게 주체자로 성장하는 기회를 제공하는 지역의 문화 기반 시설로 자리 잡기를 기대한다.

미술관 교육의 새로운 패러다임을 위한 제언

전문성, 수월성, 접근성을 담보하는 미술관 교육의 새로운 패러다임을 위해 다음을 제언한다. 첫째, 미술관의 철학과 단계별 비전을 근거로 한 운영 프로그램의 전략적 변화가 필요하다. 이는 〈무엇what〉을 할 것이냐는 질문에서 시작되는 것이 아니라 〈왜why〉 미술관 교육이 필요한가에 대한 답을 찾는 노력의 과정이다. 〈왜〉에 대한 답은 차별화된 방법(어떻게)을 모색하게 할 것이고 이는 결과(무엇)의 변화를 가져올수 있다. 현대 사회에서 시민에게 휴식, 향유, 성찰, 경험의 공간으로서 미술관을 어떤 철학을 근거로 운영할 것인가에 대한 성찰이 필요하다.

〈왜〉라는 당돌한 질문으로부터 미술관의 역할과 기능을 생각하는 것을 제안한다. 〈왜〉를 알고, 확신을 가지고 활동하는 것은 결과를 담보할 뿐 아니라 지속적으로 새로운 사고와 유연성을 유지하면서 변화하는 환경에 대처할 수 있는 힘을 제공한다. 〈왜〉는 실현하고자 하는 것의 근거가 되고 현시점에서 가지고 있는 모든 기술과 역량의 결합을 가능하게 한다. 〈왜〉가 부재하면 활동은 가능하나 활동의 모습 및 과정과 결과는 불확실할 뿐 아니라 혼란스럽기까지 하다. 〈왜〉 미술관 교육이며 이에 대한 사회적, 문화적, 철학적 믿음과 확신이 필요한 것은 지극히 당연한 일일 것이다. 〈왜 미술관 교육인가〉에 대한 철학적 신념은 미술관 운영에서 교육 위상과 이를 위해 반드시 지켜야 하는 가치와 원리는 무엇이며 이들이 연계되는 활동 영역과 유형 그리고 과정 설계를 명확하게 드러나게 한다.

추구하는 신념과 가치를 구현하기 위한 다양한 도구 및 장치와 방법에 대한 이해를 바탕으로 구성하고 실행을 통해 사회를 발전하게 하는 구체적 모습을 가지는 것이 〈방법how〉이라 할 수 있다. 〈방법〉은 관련 사람들의 네트워크를 통한 협업이자 미술관과 지역 자원의 선택과 조직이다. 이는 사물을 칭하는 명사가 아니라 행동을 표현하는 동사형이다. 명사는 상황과 여건을 파악하고 서술할 수는 있으나 제도나 환경을 만들고 구축할 수는 없다. 혁신은 명사이나 해결해야 할 이슈를 다른 각도에서 다른 입장에서 관찰하고 사고하기는 동사형이다. 이는 혁신을 통해 기대되는 구체적 상황을 확인하고 검토할 수 있게 해주는 것이다. 감성, 소통, 공감 등 우리 주변에서 이처럼 암묵적으로 이해하는 무수히 많은 단어가 있다. 〈무엇〉은 목표이면서 활동과 행위의

결과다. 〈무엇〉에서 중요한 것은 〈진정성과 진실성〉이다. 과정을 통해 발생되거나 일어나는 것에 중점을 두기보다 결과의 진정성과 진실성이 가장 중요하다 할 수 있다. 왜, 방법, 무엇이 조화를 이룰 때 진정성이 발현될 수 있다. 이제는 지식과 역량을 가지고 결과를 생산하는 것을 성과로 생각하지 않으며, 진정성과 이를 근거로 한 관계 맺기가 어느 것보다 중요한 시점이다.

둘째, 미술관 운영의 초점을 작품의 위대함이나 작가의 예술성을 발견하는 것에 맞추기보다 작품과의 조우를 통해 스스로의 모습을 발견하고 자연, 사회, 역사와 상호 작용하면서 인간의 삶을 변화하게 하는 기회 제공에 두자. 여전히 작가와 작품을 소개하고 누구의 작품을 볼 수 있게 하는 기회 제공이 아니라 사람과 사회를 경험하고 사유하는 방식으로의 전환이 필요하다. 신박물관학을 비롯해 후기 비평적 박물관학이 중시되면서 〈관람객〉 혹은 〈시민〉 등이 새로운 사회적 관심과 현안으로 등장하였다. 문화 향유와 관심이 고조되고 다양한 사회적 환경과 여건에 따라 미술관을 찾고 즐기는 이들이 많아지고 있다. 이들은 무엇을 위해 미술관을 찾고, 어떻게 관람하고 무엇을 경험하느냐와 더불어 미술관 활동의 주체에 대한 새로운 접근이 필요한 시기이다.

셋째, 단년도로 지원되는 인력에 대한 인식 변화와 이들이 오래도록 미술관 인력으로 성장할 수 있는 여건 마련이 필요하다. 국내의 특수 상황에서 일어나고 있는 일이기는 하나 미술관 관련 인력 지원에 대한 정기적 대비책이 필요하다. 미술관 운영이나 교육 진행 역시 인력 활동이며 이들이 미술관 발전의 동력이다. 미술관 관련 활동을 원하는 이들이 지속적으로 미술관과 관련된 활동을 할 수 있는 사회적 여건이

마련되어 국내 미술관 문화 발전에 이바지할 수 있어야 한다. 이들이 경험이 있는 선배 세대와 혹은 외부 전문가들과 연계하여 협업하고 지속적 성장을 통해 전문성 있는 미술관 교육인으로 자리매김할 수 있는 여건 마련을 제안한다.

큐레이팅과 미술관 교육

국립 현대 미술관
전시1과 과장

큐레이터는 전시를 기획한다. 그리고 이들은 예술과 예술이 만들어 내는 의미, 예술을 선보이는 제도적 공간, 갤러리 또는 대중 공간의 제한된 맥락 안에서 예술을 어떻게 기획할 수 있는지에 대해 지적인 관심을 갖고 이를 실현하는 역할을 진행한다. 그러므로 큐레이터는 어느 곳에서나 발생할 수 있는 예술과 개념을 가지고 일하는 한, 역할 또한 해석적이고 수행적이라 할 수 있다.[1] 미술관 교육은 바로 이 해석 부분과 밀

[1] 2004년 국제 박물관 협회는 박물관에 관한 정의에서 〈박물관은 대중에게 개방되고, 사회와 사회의 발전에 이바지하는 비영리 항구적 기관으로서, 학습과 교육 그리고 위락을 위해서 인간과 인간의 환경에 대한 유무형의 증거를 수집, 보존, 연구, 교류, 전시한다〉라고 했다. 이는 부르주아 혁명 이후부터 〈시민 교육의 장〉으로 그 역할을 수행해 온 미술관 교육이 미술관의 중요한 핵심 기능 중의 하나임을 분명히 한 것이다. 현재 문화 다양성, 지구 환경 변화, 세계 시민 의식 등 글로벌 사안들과 함께 공교육을 상호 보완하

강수정 | 큐레이팅과 미술관 교육 401

접하게 연결되어 있다. 미술관의 역사가 교육 기관으로부터 비롯되었다는 원론을 언급하지 않더라도, 동시대 현대 미술의 전개 상황을 가늠해 보았을 때 교육의 역할은 더욱 중요한 가치를 지닌다. 큐레이팅은 전시를 기획하고 만드는 수행적 측면뿐 아니라, 많은 예술가가 주장하고 작품을 통해 실천하려는 미술 제도에 반대하는 비평적 입장 때문에 매우 복합적이다. 실제 공공 미술관은 예술가가 미술관의 형식적 원칙에 반대할 때 그리고 이에 반응할 때, 바로 미술관의 작품 제작 의뢰 기능을 통해 보다 큰 책임을 갖고 작품에 더 큰 영향을 미친다.[2]

실제로 수많은 전시가 큐레이터의 아이디어만으로 도출되는 결과물이 아니라 다양한 문화 제도 등과 연계된 것이며, 이 때문에 전시라는 결과물은 다양한 스펙트럼으로 사회에 확산된다. 이때 미술관의 교육은 에듀케이터들을 통해 큐레이터와 함께 대중과 미술관 혹은 갤러리라는 공공 영역을 연결 짓는 전문적 지식을 가진 매개 영역이라는 지위 때문에 매우 중요하다. 최근 비교적 큐레이팅에 대한 서술이 많아지고 있는 반면, 미술관 교육에 대한 것은 아직도 부족하다. 그렇다면 현재 동시대 미술에 대한 적극적인 소통을 고민하고 있는 미술관학 측면에서 우리는 〈미술관 교육의 핵심이 무엇인가〉에 대해 진지하게 고민해 볼 필요가 있다. 역사적으로 미술관이 미학적 가치를 지닌 유물을 수집, 보존, 연구하고 대중을 위해 전시하고 교육하는 사회 교육 기능

는 사회 교육 기관으로 미술관의 성격이 강조되고 있다. 김형숙, 『미술 교육, 사회와 만나다』(파주: 교육과학사, 2010), 147면.

2 아이린 칼데로니Irene Calderoni,「전시를 만드는 일: 60년대 후반 전시 미학에 관한 기록」,『큐레이팅이란 무엇인가?』, 110면.

을 가진 전문 박물관으로 규정되고 있기 때문이다.[3] 또한 동시대의 미술관은 큐레이터가 기획하는 현대 미술이 관람객들과의 적극적인 소통과 주체적인 참여에 대해 진지하게 고민하고 있기 때문이다.

미술관 교육의 핵심은 무엇인가

먼저 미술관 교육에 대해 정의하자면, 〈미술관에서 이루어지는 교육은 미술 작품을 주제로 이루어지는 활동〉을 의미한다. 관람객에게 〈전시와 전시 작품에 대한 정보를 제공하고, 교육과 놀 거리를 통해 전시 이해와 문화적 감성을 확장〉[4]하는 것을 주요 목표로 한다. 이때 우리가 주목해야 할 것은 바로 〈문화적 감성의 확장〉이라는 부분이다. 흔히 미술관 교육을 생각하면 미술관이라는 장소가 특정적인 곳에서 이루어지는 강의나 교육 프로그램을 떠올리게 된다. 그리고 교육 장소는 미술관 강의실이나 강당이고, 프로그램은 한동안 다른 미술 교육과 변별력 없이 체험 위주의 실기 창작 수업이 주를 이루는 경우도 있었다. 그러나 미술관 교육은 현대 미술관이라는 〈제한 생산의 장〉에서 펼쳐지는 특성으로 인해, 보다 확장되고 다양한 유형의 교육 프로그램으로 특화되어 발전해 왔다. 심지어 현재는 교육 주제가 전시뿐만 아니라 작품 수집, 보존 처리, 연구 기획, 더 나아가 교육 자체도 다룰 수 있게 되

3 백령, 「미술관 교육의 이론과 실제-국립 현대 미술관의 〈청소년을 위한 현대 미술 체험 교실〉」, 『미술교육논총』, 제18권 제1호(2004), 한국미술교육학회, 228면.

4 백령, 『멀티미디어 시대의 박물관 교육』, 26면.

었고, 이를 보여 주는 양식(樣式)도 강의실이라는 물리적 공간을 벗어나, 야외 공간이나 사이버 공간까지 확장되고 다양화되었다. 이는 미술관 교육이 작품과 관람객 사이에 이루어지는 모든 형태의 소통을 전제하고 있기 때문에 가능하였던 것이다. 즉, 결과적으로 미술관 교육은 전시나 전시 작품을 통해 새로운 것을 경험하고 사고하는 미술관에서의 모든 소통 과정을 의미한다.

특히 최근에는 미술관의 사회적 역할과 의무에 대한 논의들이 강조되고 있다. 헬렌 페이지Helene Page는 미술관을 사회적 존재를 넘어 〈사회적 행위자〉로 규정하였고, 미술관이 정보를 〈제공하고, 동기화하며, 교육하고, 동원하면서 변화하는 사회에 의미 있는 역할을 수행〉한다고 언급하였다.[5] 이를 위하여 미술관이 사회적 행위를 수행하기 위하여, 미술관을 찾아오는 관람객의 존재는 적극 참여하는 자로서 더욱 중요한 의미를 가지게 되었다. 이때 미술관 교육은 전시 관람객을 연령, 특성, 계층 등으로 대상 범위를 설정하고 미술관 콘텐츠를 활용하여 구성원, 공동체, 나아가 지역과 소통하고 이들을 구조화시키는 역할을 수행하게 되면서 더 중요한 의미와 역할을 부여받게 되었다. 특히 이를 위하여 미술관의 다른 영역과 협업하고 구분하는 것이 보다 중요

5 Helene Page, "Museum as Social Actor", ICOM Canada Bulletin, November 14 2004, pp. 1~2. 미술관의 사회적 행위에 대한 한 사례로 영국의 미들즈브러 현대 미술관을 눈여겨볼 필요가 있다. 이 미술관은 사회 변혁을 이끄는 방법과 도구로써 미술관 교육에 주목하여 〈유용한 미술관, 유용한 예술이라고 명명하고, 그 지역의 가장 큰 현안인 높은 망명 신청률, 난민 이주, 빈곤을 해결하고자 하였다. 앨리스터 허드슨Alistair Hudson, 「미술 기관을 다시 프로그래밍하기: 미술관 3.0」, 과천 30년 기념 국립 현대 미술관 2016 국제 컨퍼런스 〈변화하는 미술관: 새로운 관계들〉, 2016년 10월 14~15일, 국립 현대 미술관, 2016, 28면.

하게 되었다. 이를 우선 주요한 두 가지 영역에서 살펴보고자 한다.

첫 번째, 미술관 교육이 가장 중요하고 밀접한 관계를 맺고 있는 부분은 큐레이팅 영역일 것이다. 이것은 미술관의 핵심 기능이 전시이므로 필연적으로 맺어지는 협업 관계이다. 이때 큐레이터가 구현하는 전시는 태생적으로 미술 또는 예술의 생산자 입장에서 주체자의 입장, 교육은 사용자 입장에서 미술관의 소통 구조를 함께 형성하는 데 그 의미가 있다. 특히 현대 미술사에서는 후기 미니멀 아트, 개념 미술, 아르테 포베라와 같은 사조와 함께 큐레토리얼 실천은 예술적 언어의 진화와 관련이 깊고, 더 나아가 전시 매체와 큐레이터의 역할까지도 철저히 재정의하였다.[6] 그러므로 이들을 찾아내고 그 의도를 확장시키고, 이를 가능하게 하는 지적 소통을 형성하는 미술관 교육은 그래서 존재 가치가 더욱 중요해지고 있는 셈이다.

전시를 통해 큐레이터들이 보여 주는 재현 양식은 크게 〈디스플레이〉와 〈담론〉으로 정의될 수 있다. 이때 디스플레이는 〈의도적 응시〉를 전제로 한다. 이때 작품은 큐레이터들이 작품 양식뿐만 아니라 생산된 사회 배경, 작가 의도, 비평적 견해 등을 고려해 전시 공간에 배열된다. 이를 통해 작품은 철저히 예술적 차원에서 존재할 뿐만 아니라, 그 전시가 드러내고자 하는 주제를 증명하기 위해 전략적으로 배치되는 것들이 된다. 이와 달리, 〈담론〉은 주로 언어화된 형태를 말한다. 이는 〈글쓰기〉라는 행위와 직접적인 〈만남〉이라는 물리적 공간과 형태

6 아이린 칼데로니, 「전시를 만드는 일: 60년대 후반 전시 미학에 관한 기록」, 『큐레이팅이란 무엇인가?』, 64면과 93면.

를 취하고 있는 것이 특징이다.[7] 전시 기획과 관련된 텍스트들, 즉 담론의 텍스트화는 도록 글, 설명문, 브로슈어 글, 보도 자료 초안 등으로 이루어지고, 관람객들과 현장에서 되는 큐레이터와의 대화, 아티스트와의 대담, 토론회 같은 것들이다.

전시된 작품에 대한 해설과 감동은 바로 이러한 언설 양식을 통해 재현되고 인증되며 구성되는 특정 공중(관람객)의 재현이 그것이다.[8] 그럼에도 여전히 큐레이터의 행위들, 특히 공공 미술관에 속한 큐레이터들은 표면적으로 드러나지 않는다. 오히려 그들은 구조 속에서 많은 일을 해 나가며 총체화된 전시라는 한시적 전시 공간에서 기획 의도가 전략적으로 녹아 있는 작품들의 배열층 위 속에 녹아 있다.[9] 이와 함께 더 어려워진 전시는 더 정확하고 적합한 소통이 필요해졌고, 각종 교육 프로그램은 더 다양한 언어와 형식으로 만들어질 수 있었으며 스스로 의미를 더 크게 부여할 수 있게 되었다.

두 번째는 홍보와 마케팅에 관련된 부분이다. 미술관은 운영의 차원과 공적 가치를 재분배하는 의미로 미술관을 찾는 관람객 수에 매우 민감할 수밖에 없다. 이러한 상황은 교육 프로그램과 마케팅의 후원 제도 그리고 대중 홍보 이벤트와의 혼란 속에서 사람을 모아 내는 효율적 도구로 방향을 잘못 설정하는 경우에도 발생한다.[10] 그러나 홍보와 마

7 　강수정, 「공공 미술관 큐레이터의 실천 행위」, 『미술비평: 이론과 실천』(서울: 에이앤씨, 2016), 372~373면.

8 　강수정, 위의 책, 374면.

9 　강수정, 위의 책, 372~373면.

10 　재원을 스스로 확충하여 운영해야 하는 일부 사립 미술관의 경우, 교육 프로그램을

케팅 및 교육은 대중을 바라보고 이를 프로그램에 운용하는 방식에서 뚜렷한 차이를 보인다. 홍보와 마케팅 경우는 익명의 일반인들이 대상이다. 이들은 미술관 밖의 대중을 미술관 안으로 유입하는 것이 목표이다. 그러나 교육에서 공중은 마이클 워너Michael Warner의 언급처럼 〈호명되면서〉 존재하고, 〈주목을 받아 구성이 되는〉 대중을 의미하는 바가 크다.[11] 즉, 보다 의도적으로 조직화되고 내용으로 구조화되는 관람객을 의미하는 것이다.[12] 이처럼 구성된 대중은 일반 관람객에서 교육을 통해 미술관의 〈참여자〉라는 새로운 의미로 자리 잡게 된다. 이들은 미술관을 꾸준히 지지하고, 미술관에서 펼쳐지는 전시와 작가와의 만남 그리고 큐레이터와의 대화를 통해 현대 미술의 지지층을 형성하고, 궁극적으로 미술관이 사회적 행위자로서 작동할 때, 그 사회적 역할에 대한 고민과 층위를 함께 나누어 실천하게 되는 것이다.

여기에서 우리가 중요하게 접근해야 할 점은 미술관의 관람객, 즉 대중에 대한 인식과 어떻게 구성되는가 라는 방식일 것이다. 교육 프로그램으로 인해 구성되는 관람객은 한마디로 쉽게 만들어지지 않는다. 이들의 참여와 존재를 통해 가시화된 〈참여형 관람객〉들을 통해 미술

유료화하는 방식을 통해 재원을 충당하기도 한다. 공공 미술관의 경우 세금 등 공적 재원을 통한 분배 같은 보다 공적 가치에 충실한 프로그램을 운영하므로 대부분 무료로 진행하는 특성이 있다.

11 Michael Warner, *Publics and Counterpublics*(New York: Zone Books, 2002). 이 책에 시몬 셰이크Simon Sheikh가 언급한 부분(178면, 283~284면)을 수정 번역.

12 이상적 관계는 마케팅에서 관람객을 유입하고 미술관 교육 쪽에서 내용을 통해 이들을 구조화하는 방식인데, 실제 미술관 현장에서는 이러한 관계를 혼동하는 경우가 많다. 〈관장과의 대화: 미술관 교육에 대하여〉, 바르토메우 마리 리바스Bartomeu Mari Ribasvs 관장과 교육문화과의 인터뷰(2006), 국립 현대 미술관.

관의 대중적 기반을 확보하는 것은 한마디로, 의도적 〈노력〉이 전제되어야 한다. 이 노력의 시작은 전시를 기반으로 하는 콘텐츠의 1차 생산자로서 큐레이팅과 밀접한 관련이 있다. 물론 최근의 동시대 미술에서 큐레이팅과 에듀케이팅의 경계가 많은 부분 서로 어우러지기는 하였다. 그 사례로, 2016년 〈SeMA 비엔날레 미디어시티 서울〉에서 선보였던 함양아 작가의 프로젝트 〈더 빌리지The village〉가 그러한 경우이다.[13] 미술관 교육 자체가 작품 소재이자 내용이 된 이 프로젝트는 실제 에듀케이터들이 프로젝트 대상으로 참여하였고, 또 이들이 실행한 워크숍은 서울 시립 미술관의 남서울 분관에서 전시 형태로 선보여졌기 때문이다. 또한 국립 현대 미술관의 교육문화과에서 기획한 교육형 워크숍을 토대로 한 〈MMCA 페스티벌〉도 그러한 변화를 적극 반영하고 있는 부분이다.[14]

그럼에도 여전히 미술관은 큐레이팅의 결과물로서 선보이는 전시가 교육 프로그램의 주요 기반이기도 하다. 이는 미술관 교육의 정의뿐만 아니라, 이 정의를 선행하는 미술관의 사회적 태생적 역할 때문에 그러한 것이다. 이와 동시에 현대 미술관에서 관람객은 매우 중요한

13 함양아의 〈더 빌리지〉는 국내외 시각 예술 교육가와 예술가들이 각자의 경험과 학습에 기초하여 함께 만들어 가는 〈임시 공동체 학습 마을〉 프로젝트이다. 이들의 학습이 이루어졌던 전시 공간에 교육 활동을 기록한 영상과 흔적들이 함께 전시된 것이다.

14 국립 현대 미술관의 〈MMCA 페스티벌〉은 원래 사업 개발 팀에서 〈킬 힐Kill Heal〉이라는 이름으로 시작된 미술관을 홍보하기 위한 행사였다. 이후 2014년도 조직 개편으로 교육문화과로 옮겨졌다. 이후 큐레이터와 에듀케이터들의 연차별 실험을 통해 커뮤니티 아티스트와 관람객들의 참여를 중심으로 한 교육형 워크숍 형식의 페스티벌로 거듭나게 되었다.

위치를 차지한다. 특히 현대 미술의 창작 방식 변화, 사회 속에서 미술관의 역할이 행위자로서 중요한 부분 때문에 관람객은 더 이상 수동적인 참여자가 아니라 오히려 주체가 될 수 있도록 하는 부분이 더욱 중요해졌다. 미술관은 궁극적으로 대중과의 〈소통〉에 대해 고민하기 때문이다. 그리고 이 소통은 동시대 정치 및 경제를 기반으로 하는 공공 미술관의 매우 중요한 존립의 기반이기 때문이기도 하다.[15]

그러므로 큐레이팅은 기획 단계에서부터 소통에 적극 참여할 예정인 관람객들을 〈상상〉해야 한다. 이들은 지지자이거나 혹은 무심한 공동체 심지어 비판적인 적(敵)일 수도 있지만, 이제 이러한 상상은 동시대 전시 기획과 큐레이터의 기술에 필수 상황이 되어 가고 있다.[16] 그리고 그 기반 위에 에듀케이터들은 〈전시 이해와 문화적 감성을 확장〉하는 일, 즉 감상 비평을 이루어 내어야 하는 것이다. 결국 이 두 전문 그룹이 협업을 통해 궁극적으로 바라봐야 할 대상은 바로 관람객이다. 지금까지 살펴보았듯이, 공공 미술관은 이제 더 이상 큐레이터에 의한 전시만으로는 온전한 존립이 가능하지 않게 되었다. 큐레이터의 재현 양식을 해석하고 소통하는 에듀케이터와 이를 토대로 주체적으로 미술관에 참여하는 관람객들이라는 세 바퀴가 형성될 때, 비로소 공공 미술관의 올바른 역할과 기능도 가능한 것이다.

15 강수정, 앞의 책, 374면.

16 시몬 셰이크, 앞의 책, 178면과 284면.

어린이 미술관 바로 알기

김이삭

헬로우 뮤지움 관장

어린이 미술관[1]에는 남다른 기분이 느껴진다. 전 세계 뮤지엄 관계자가 한자리에 모이는 국제 학회에 가면 뮤지엄 분야마다 독특한 분위기가 느껴진다. 축적된 문화 자본을 가진 박물관과 미술관들은 소장품이 화려할수록 기관의 근엄성이 드러나는 반면, 어린이 미술관 분야에서는 친절함과 따뜻함이 돋보인다. 나는 그 따뜻함이 왜 느껴지는지 그리고 왜 중요한지에 대해 관심을 갖고 있다. 박물관학museology[2]에서 20세기

1 어린이를 위한 살아 있는 경험의 항구적 비영리 기관으로서 〈어린이 미술관Children's Museum〉이라는 용어를 사용한다. 어린이 미술관은 어린이 박물관, 어린이 미술관, 어린이 과학관을 포함하는 개념으로도 쓰인다. 여기에서는 어린이 박물관과 어린이 미술관을 포함하는 의미에서 〈어린이 미술관〉을 사용하고, 어린이 미술관은 어린이 미술관 중에서 미술관의 작품을 보여 주는 미술관 기능에 초점을 맞춘 기관을 말한다.

2 박물관사, 사회적 역할과 기능, 유형별 박물관 연구, 박물관의 설립 취지와 조직 등을

뮤지엄은, 〈무엇을 얼마나 가지고 있는가〉를 중요시 한다면, 21세기 뮤지엄은 〈어떻게 활용하는가〉를 강조한다. 컬렉션이란 뮤지엄이 설립한 이유이며, 소장품 정책은 뮤지엄의 정체성을 결정짓는 요소이다. 무엇을 어떻게 소장하게 되었는지 그 수집 정책과 과정 및 절차는 기관의 철학과 정체성을 보여 준다. 개인적으로 서구의 뮤지엄 컬렉션을 마주할 때면, 불편한 마음이 들곤 한다. 서구 근대화의 제도적 기관으로써 소장품은 제국주의의 약탈품들로 시작해 동시대 권력과 자본의 상징으로 이어진 느낌을 감출 수 없기 때문이다.

반면, 어린이 미술관은 소장품 수집부터 일반 뮤지엄과 다르다. 초기 어린이 미술관은 민간에서 설립하고 운영하다가 공립 기관으로 흡수되는 경우가 많았으며, 보통 지역 사회 내의 박물관이나 개인으로부터 기증받은 일상 소장품을 가지고 설립하였다. 최초의 어린이 박물관인 브루클린 어린이 미술관도 브루클린 시립 박물관의 기증 유물을 기반으로 설립된 사례였다. 어린이 미술관은 유명한 소장품을 자랑하는 미술관이나 박물관과 달리 관객을 더 중요시 여기는 기관이다. 최근 어린이 미술관은 소장품을 가지지 않는 곳이 많다. 소장품이 있다고 하더라도, 초기 어린이 미술관처럼 지역 사회의 기증이나 참여를 통해 소장품이 수집되는 경우는 점점 드물어졌다. 국내의 경우, 지역 사회가 참여하는 것은 어린이 미술관보다는 오히려 마을 박물관에서 사례를 찾아볼 수 있다.

서구에서 시작된 어린이 미술관이 국내에 유입되면서 어린이 미

연구하는 것을 의미한다.

술관의 컬렉션을 수집하는 과정에 담긴 정신적 가치보다는 체험식 전시라는 외형적 형식에 초점이 맞춰졌다. 물론 체험식 전시는 어린이 미술관의 관객 중심적 철학에서 출발한 것이고, 체험식 전시 기법은 관람객 경험의 가장 중요한 요소이지만, 참여적 뮤지엄이 되기 위해서 인터랙션에 국한된 체험이나 조작적 경험뿐만 아니라 설계 과정에 관객이 참여하거나 소장품을 기증하고, 또는 관객이 자신만의 문화적 산물을 가져다가 기관의 담론을 만들어 내는 참여적 뮤지엄[3]으로 확대되어야한다. 특히 한국의 어린이 미술관들이 더 많은 관심을 가졌으면 하는 분야가 바로 〈지역 사회의 참여성〉에 대한 부분이다. 여기에서는 〈어린이 미술관과 커뮤니티〉에 관한 이야기에 집중하고자 한다.

어린이 미술관의 흐름

어린이 미술관은 여러 뮤지엄 중에서 특히 화이트 큐브와 상반되는 점이 많다. 따라서 이 두 가지를 접목한 〈어린이 미술관〉에는 현대 미술관의 독특한 불친절함과 어린이 미술관 고유의 친절함이 혼재할 수밖에 없다. 이미 30년 전 박물관학자들은 미래 뮤지엄이 주요한 기능을 수행하기 위해서 상이한 기관의 목표가 상충될 것을 예상하고, 보존과 관객 참여성 등의 기본 임무가 공존하는 것을 포용해야 할 것을 예견하기도 했다. 어린이 미술관이 가장 이 예견을 잘 보여 주는 사례이다. 어

3 니나 사이먼Nina Simon, 『참여적 박물관』, 이홍관, 안대웅 옮김(고양: 연암서가, 2015).

린이 미술관은 이는 120년 어린이 박물관 역사 속에서 비교적 새롭게 등장한 최신 모델이다. 그렇기 때문에 여전히 각 기관마다 각기 다른 형태로 발전하고 있으며, 다양한 실험이 이루어지는 실험 단계이다. 한국과 아시아 지역에서 활발히 설립되고 있는 〈어린이 미술관〉을 이해하고 그 방향성을 찾기 위해서는 어린이 미술관의 시기별 흐름과 고민을 이해하는 것이 필요하다. 단, 외형만 보지 말고, 내재된 가치와 고민들을 들여다봐야 한다. 그러면 어린이 미술관이 가지는 〈따뜻함〉의 정체를 파악할 수 있을 것이다.

1899년 최초의 어린이 박물관이 미국 브루클린에 설립된다. 〈브루클린 어린이 미술관〉은 주택가 공원 근처의 빅토리안 저택에서 처음 문을 열었으며, 자연사 표본과 도서를 가지고 직접적 경험first-hand experience을 제공하는 공간이었다. 지금까지 가장 중요한 어린이 미술관으로 평가받는 이곳의 성공 요인은 두 가지로 축약할 수 있다. 첫 번째는 애나 빌링스 갤럽Anna Billings Gallup의 업적이다. 애나 갤럽은 교과서를 대신하는 오브젝트 중심의 교육 방법을 통해서 학교 교육과 뮤지엄 교육을 구분하는 중요한 개념을 확립한 것이다. 두 번째, 1930년대 미국의 대공황 당시 정부 주도하에 뉴딜 정책의 일환으로 실시된 〈어린이 미술관 프로젝트Children's Museum Project〉의 영향이다. 실업자로 전락한 유능한 노동자와 작가들이 정부 공공사업 촉진 정책의 일환으로 각종 공공 기관에 파견되면서 어린이 미술관도 다양한 산업 분야의 맨 파워를 공급받게 된 것이다. 공공 파견 인력들과 함께 브루클린 어린이 미술관은 이전에 불가능했던 공간과 전시물을 만들 수 있었다. 뒤따라 문을 연 기관에서도 뉴딜 시기 인력이 파견되었고, 이때 인디애나폴리스 어

린이 미술관의 디오라마, 벽화, 전시 구조물 등도 제작되었다.

뉴딜 시기의 어린이 미술관 프로젝트

뉴딜 시기는 어린이 미술관에 큰 변화를 일으켰다. 당시 시대적 분위기를 설명한 글을 인용하고자 한다. 〈1930년대 대공황 시기에 갑자기 모든 공장이 문을 닫고, 모두가 실업자가 되고 그런 시기에 국가가 필요로 하는 것들을 건설하면서 일자리를 만드는 그런 정책을 알고 있는데, 그뿐만 아니라, 예술가들도 일자리를 줘서 평소 돈이 없어서 하지 못했던 것, 누구도 하지 않았던 것, 사회가 필요로 하는 그런 작품은 지원금을 받아서 만들었습니다. 백인 지식인들의 클래식 음악이나 유럽 회화 같은 예술, 엄격한 예술적 훈련을 받은 예술가들이 만든 작품을 예술이라고 받아들이던 생각이 완전히 뒤바뀌는 일이 바로 뉴딜 시기에 일어납니다.〉[4]

미국의 뉴딜 시대 예술은 커뮤니티 아트, 이민자의 전통 문화, 사람과 지역 공동체 등을 모두 수용하고 흡수하는 용광로 같은 것이었다. 어린이 미술관은 뉴딜 어린이 미술관 프로젝트를 통해서 문화적 포용력과 교육적 효율성을 높이면서, 어린이 미술관 전시의 두 번째 정체성을 확립한 것이다. 첫 번째가 지역 커뮤니티 중심의 소장품 수집이라면, 두 번째는 뉴딜 시기 예술가와 산업 근로자들이 손으로 만든 체험

4 표신중, 「커뮤니티 아트」, 『피어라 커뮤니티: 공동체 기반 예술 워크숍 자료집』(2015), 경기문화재단, 32면.

| 효시 | 출현기 | 성장기 | 확산기 | 성숙기 |

어린이 미술관의 발전 시기

식 전시물이다. 체험식 전시물은 따라서 각 기관마다 각기 다른 특성을 가지고 만들어졌으며, 이때 일반 박물관이나 미술관에서는 상상할 수 없었던 지역 사회 기반 그리고 관객 중심의 창작물들이 탄생한 것이다.

어린이 미술관의 발전사를 보면 출현과 성장 역사를 5개의 대표 시기로 구분할 수 있다. 〈효시, 출현기, 성장기, 확산기, 성숙기〉로 나눌 수 있는데, 출현기에 속하는 초기 어린이 미술관들은 경제 공황이 가져온 파견 인력의 혜택을 받으면서 발전한다. 뉴딜 시기의 제작 인력이나 예술가가 파견되어 어린이 미술관 내부에 워크숍 공간을 만들었던 관행이 아직도 미국의 어린이 미술관 내부에서는 남아 있다. 대중소의 어린이 미술관 규모와 상관없이 나무 공방 같은 작업실과 제작실을 찾아볼 수 있는데, 이들 자체 제작실을 가진 어린이 미술관들은 타 기관과 차별화되는 고유한 전시물을 가지는 것이 특징이다.

브루클린 어린이 미술관의 성공 프로그램 중 하나를 소개하고자 한다. 오늘날 진행되는 포터블 컬렉션 프로그램은 개인 가정으로 소장품 일부를 대여해 주는 프로그램으로, 그 시초는 테이크 홈 컬렉션 프로그램이다. 이런 교육 프로그램이 100년을 넘게 지속되는 배경에는 공공 파견 인력들의 공헌이 있었다. 기술력을 가진 인력 공급으로 교육 모델이나 아이디어만 있었던 무정형의 콘셉트들이 구체화된 조형물이나 교구로 제작될 수 있었기에 가능했던 프로그램으로, 지금까지 지속되고 있는 것은 놀라운 일이다.

도시 재생과 XXL 뮤지엄

진보적 교육 개혁과 뮤지엄의 현대적 면모를 갖추기 시작했던, 1950년대부터 1970년대까지 미국과 캐나다에서 뮤지엄 건립이 급증하면서 20년간 건립의 호황 시기를 맞았다. 한국에서의 뮤지엄 건립이 급증한 것은 밀레니엄 전후에 일어난다. 딱 50년 차이가 나는 셈이다. 뮤지엄 숫자와 관객 숫자가 급증하는 시기에, 대중public은 〈관객audience〉의 신분을 획득하면서, 뮤지엄에서 컬렉션만큼이나 중요한 대접을 받는다. 어린이 박물관과 과학관들도 이 시기에 양적으로 팽창하는데, 이 시기에 사립 어린이 미술관들이 도시 재생 사업과 함께 지역의 공립 시설화로 바뀌면서 초대형화되고, 정형화된 체험식 전시물들이 공간을 채우게 된다.

어린이 미술관은 과학관으로부터 전시 기법에 큰 영향을 받아 체

험식 전시물만 가진 뮤지엄, 외형적으로는 거대한 지역의 랜드마크가 되는 대형 기관으로 성장한다. 도시 개발 계획의 일환으로 미국 내 많은 어린이 미술관이 대형화되고 몰개성화되었다고 할 수 있다. 자랑할 만한 소장품이 없는 어린이 미술관들이 대형화될 수 있었던 내부적 이유는 체험식 전시물의 발전도 한몫을 한 것이다. 하지만 체험식 전시물은 뮤지엄의 자체 콘텐츠로 발전되기보다는 비슷한 형태로 정형화되는 한계가 있다. 따라서 초기 지역 사회와 연계된 소장품을 중심으로 형성된 중소형 뮤지엄의 형태가 아니라, 대형화와 정형화된 체험식 전시물의 전시회장이 되면서 전형적 어린이 미술관의 모델이 만들어진다. 이후 스탠다드 어린이 미술관이 아시아 및 20여 개 국가로 전파되기 시작했고, 최근 한국과 중국 등에서 설립 중인 어린이 미술관은 XXL라고 할 만하다.

밀레니엄 시기에는 어린이 미술관이 국제 협회를 중심으로 〈다시 상상하기Reimagining〉라는 혁신 프로젝트를 실시한다. 기존에 있었던 전형적인 어린이 미술관의 틀을 깨는 것이 아니라 아예 틀이 없는 상태에서 다시 상상을 하자는 것이다. 그만큼 어린이 미술관의 내부적 평가에서 나온 개선 의지는 절실했다. 1990년대 이 같은 문제 의식 속에서 대안으로 만들어진 것이 〈어린이 미술관〉이다. 2000년대는 어린이 미술관의 성숙기라고 할 수 있는데, 몇 가지 눈에 띄는 경향을 보자면 첫째, 어린이 미술관의 형태와 규모가 다양해지고, 둘째, 지역이 다양화되고 글로벌화되면서 20여 개국으로 확대된다. 셋째, 이때 등장하는 새로운 어린이 미술관 중 하나로 아티스트와 협업하여 전시물을 만드는 어린이 미술관을 들 수 있다. 전형적 어린이 미술관에 대한 비판 의

식을 가지고 건립된 아티스트와 함께하는 어린이 미술관들이 바로 그 것이다. 대표적으로 미국 샌디에이고의 뉴 칠드런스 뮤지엄, 뉴욕의 칠드런스 뮤지엄 오브 아츠 그리고 퐁피두 미술관의 어린이 갤러리, 한 국의 헬로우 뮤지움 등을 들 수 있다.

어린이 미술관의 유형별 사례[5]

앞서 말한 바와 같이, 어린이 미술관의 등장은 의미하는 바가 크다. 기 존의 전형적 어린이 미술관에 대한 문제 제기가 내재되어 있어서 어린 이 미술관의 경우는 아티스트 중심의 커뮤니티 연계 활동, 새로운 체험 식 전시물 개발 그리고 커뮤니티와 소통 가능한 중소형 크기로 발전한 다. 플로리다에 위치한 영 앳 아트 뮤지엄이 1987년 개관한 이후 어린 이에게 현대 미술관이 어떠한 것인지를 보여 주었고, 지역 아티스트와 의 작업을 선보이는 기관이 점차 증가하면서 어린이 미술관뿐만 아니 라 어린이 박물관에서도 작가와의 협업이 많아졌다. 한국에 어린이 미 술관이 유입되어 발전되는 과정을 보기 위해서, 어린이 미술관의 유형 별 분류를 해볼 필요가 있다.

한국문화관광연구원의 보고에 따르면, 어린이 미술관을 3개 유형 으로 구분할 수 있으며 각각 〈독립된 어린이 미술관〉, 〈부설 어린이 미 술관〉, 〈어린이 관객을 위한 교육 프로그램 공간〉으로 나뉜다. 우선 독

5 한국문화관광연구원의 보고서 참조.

립된 어린이 미술관은 모(母)박물관 없이 어린이를 주 관람객으로 하는 독립된 곳이다. 미국에서 발전한 모델로 시설, 예산, 조직이 독립되어 있고 제한된 주제가 아니라 다양한 주제와 영역이 종합적으로 구성된 체험식 전시 기관의 유형이다. 부설 어린이 미술관은 부설 어린이 박물관, 어린이 갤러리, 어린이관 등이 해당되며 모박물관 내에 부설 어린이 박물관으로 독립된 공간 또는 부설 기관 형태로 설립된다. 모기관의 소장품을 활용하거나 별도의 전시물 또는 체험물을 이용한다. 국내에서 많이 찾아볼 수 있는 유형으로 국립 중앙 박물관이 여기에 해당하며, 국내에서 가장 많이 발전된 형태로 다양한 사례가 존재한다. 박물관과 미술관의 부설 어린이 갤러리는 어린이 교육 프로그램 및 전시를 운영하는 경우로, 별도로 시설과 예산 및 조직이 독립되어 있지 않고, 모박물관이 공간 및 소장품을 활용하면서 어린이 특별전을 빈번하게 개최하는 형태이다. 국내에서 쉽게 볼 수 있으며, 대형 문화 회관 및 대형 문화 기반 시설에 나타나는 형태이다.

국제적으로 어린이 미술관은 독립된 단설 기관의 유형으로 발전했으나, 국내에서는 모기관의 부설 형태로 확산되었다는 점이 특징적이다. 어린이 박물관의 유형은 국내 사례가 더 다양하다. 모기관의 유무는 물론이고, 연계 방식도 각기 다르다. 하지만 독립된 어린이 미술관, 중소형 어린이 미술관이 드문 국내 현실에서는 예상되는 문제들이 잠재되어 있다. 아무래도 독립된 어린이 기관이 아닌 경우, 모기관과의 연계성이 많은 장점을 제공하지만, 한편으로는 서두에서 언급한 기성 문화 자본 중심의 뮤지엄이 가진 경직성에서 자유로울 수 없을 것이다. 한국 어린이 미술관에서 어린이 미술관 유형의 등장은 반가운 일이

지만, 어린이 미술관이 가지고 있던 대안성, 혁신, 커뮤니티 연계 등을 잘 살려서 발전하기 위해서는 전형적 어린이 미술관의 모델을 디지털 시대와 인공 지능 시대에 그대로 유입하는 것은 흔한 답습이 되지 않도록 해야 한다.

헬로우 뮤지움의 동네 미술관

커뮤니티 중심의 어린이 미술관의 초기 형태의 장점을 부활시키고, 그동안 제기되어 온 체험식 전시 중심의 전형적 대형 뮤지엄의 대안 형태로 헬로우 뮤지움을 들 수 있다. 헬로우 뮤지움은 어린이 미술관에서 획일화되는 관람객 경험을 경계한다. 어디를 가나 비슷한 놀이터의 놀이 기구처럼 어린이 미술관이면 어느 나라에 가도 비슷한 체험물을 경험하게 되는데, 이보다는 장소성과 지역성이 녹아든 고유한 콘텐츠를 지향한다. 초기 어린이 미술관의 지역 연계성을 계승하고 지역 사회와 함께 소장품을 수집하고 공생하는 공공 공간으로써 정체성을 강조하고자, 명칭을 〈어린이 미술관〉에서 〈동네 미술관〉으로 바꾸기도 했다. 현대 미술관을 보여 주는 동시대 미술관이지만 전시와 교육의 기획은 동네 자문단과 동네 어린이들의 참여로 이뤄지고, 공간 설계를 포함한 모든 기획의 프로세스는 관객과 동네 어린이에게서 출발한다.

미술관에서 관객 참여는 주최 측에 의해 독단적으로 규정되거나, 제한된 소수의 참여자만이 참여하는 형식적 참여에 그치는 경우가 많다. 기관 입장에서 선호하는 관객 참여는 관객 제작 콘텐츠로, 관객이

그린 그림이나 관객이 만든 영상에 초점을 맞추기보다는 콘텐츠를 제작하는 과정에 초점을 맞춰야 한다. 콘텐츠는 기획자와 창작자 외에도 그것을 조직화하는 사람, 의견을 내는 사람, 재구성 및 편집하고, 배포하는 사람 등 다양하다. 따라서 관객 참여에 있어서도 기획과 창작에만 집중할 것이 아니라, 다양한 형태의 참여를 권장하는 것이 바람직하다. 커뮤니티 내 사람들의 삶과 연관성을 가지는 것이 가장 중요한 점이다. 어린이 미술관은 지역 사회와 송신과 수신의 안테나를 세우고, 끊임없이 소통해야 하는 곳이다. 특히 어린이 미술관은 지역 사회 공동의 미적 감성과 취향을 만드는 곳이다. 관객은 자신의 삶과 연관된 무엇을 찾을 수 있을 때 참여 의지를 가진다. 그리고 참여를 통해 공감하게 되고, 공감받게 되는 과정 안에서 따뜻함이 발생한다. 커뮤니티는 사람의 체온이 모여서 온도를 높이는 것이 아니라, 사람과 사람 사이에 움직이는 에너지가 주인공이다.

헬로우 뮤지움은 한국의 작은 미술관이지만, 어린이 미술관의 커뮤니티와 함께 소장품을 수집하는 과정부터 남달랐던 과정과 뉴딜 시대 기존의 예술 위계성에서 해방된 예술 인력과의 협업 그리고 관객의 삶과 연관성을 가지려는 참여적 특성을 가지고 어린이 미술관의 따뜻함을 살리기 위해 노력 중이다. 국내 어린이 미술관은 최근 늘고 있는 추세이다. 국내에만 어린이 타이틀이 붙은 문화 예술 기관(박물관, 미술관, 도서관 등)이 150여 개, 어린이 미술관(박물관, 미술관, 과학관)을 중심으로 구성된 어린이 박물관 협의체에는 20여 개 기관이 모여 있다. 꽤 많은 숫자이다. 2016년에 경기도(고양시, 동두천시)에 어린이 박물관이 2곳이나 개관했고, 어린이 미술관의 숫자도 10개 가까이 된다. 국

립 현대 미술관, 광주 시립 미술관, 부산 시립 미술관 등 어린이 미술관을 가지고 있는 미술관 외에, 2015년에는 독립적인 어린이 미술관 3곳이 더 개관했다.[6]

어린이 박물관은 앞으로 세종시와 용산에 어린이 박물관이 추가로 개관될 예정으로 매우 중요한 시기이다. 1975년 어린이 회관을 시작으로 체험식 전시가 국내로 유입되면서 1995년 삼성 어린이 박물관, 2007년 헬로우 뮤지움, 2011년 경기도 어린이 박물관 등 다양한 형태의 어린이 기관들이 10년이 넘는 노하우를 보유하고 운영되고 있다. 하지만 이전보다는 다른 고민이 어린이 미술관에 필요한 때이다. 해외 어린이 미술관의 폐관 소식이 연이어 들리면서, 어린이 미술관도 경영에 어려움을 겪고 있다. 관객이나 지역 커뮤니티에 없어서는 안 되는 문화 공간으로 관객의 삶과 연관성을 가진 뮤지엄이 될 때야말로 지속 가능성을 가진다고 생각한다. 어린이 미술관들은 어느 때보다 관객에게 더욱더 관심을 가져야 할 때이다.

6 2015년 8월 헬로우 뮤지움 동네 미술관과 판교 현대 백화점 내 어린이책 미술관, 2015년 10월 광주 아시아 문화 전당 내 어린이 문화원.

디지털 박물관을 말하다
: 전시, 아카이브, 교육

김윤경
구글 아트 앤 컬처
프로그램 매니저

인터넷은 글로벌 경제를 이끄는 역동적이고 협업이 가능한 플랫폼으로서 불과 20여 년 만에 엄청난 규모의 경제 사회적 변화를 주도해 왔다. 그럼에도 문화 예술 분야에서는 기존의 소장품 관리 및 연구, 전시, 교육 프로그램에 디지털 기술을 적용하는 것에 대한 주저하는 입장과 우려의 목소리가 더 우세하였다고 볼 수 있다. 하지만 흥미롭게도 어느 덧 삶의 필수 도구가 되어 버린 디지털 기술은 최근 5~6년 사이 전 세계 다양한 문화 예술 기관에서 새로운 반향을 불러일으키며, 그야말로 전 세계를 대상으로 하는 〈디지털 뮤지엄〉 경쟁을 본격화했다.

미술, 음악, 문학, 문화 등 문화에 관심이 있는 사람이라면 누구든지 디지털 플랫폼을 통해 박물관의 소장품, 아카이브, 문화 유적지를 찾아보고 학습할 수 있게 되었다. 연극, 발레, 오페라의 애호가라면 공

연을 온라인에서 미리 감상해 보고, 손쉽게 입장권을 예매한 후에 직접 공연장에 가서 공연을 관람할 수도 있다.

전 세계 어디에 있든지 디지털 기술에 익숙한 사람이라면 자국의 문화유산뿐만 아니라 다른 나라의 문화도 모바일 기기를 통해 검색하고 공부할 수 있다. 이처럼 디지털 기술의 발전은 점차적으로 문화계 종사자들 예를 들면 도서관 사서, 아카이비스트, 큐레이터, 아티스트, 에듀케이터가 작업하는 방식을 변화시키고 있다. 어쩌면 후대에 디지털 르네상스 시대라고 불릴지도 모르는 지금, 우리는 테크놀로지를 매개로 인류의 삶과 문화유산을 기록하고 보존하며 향유하는 방식을 바꾸고 있는 것이다.

미국 로스앤젤레스에 위치한 로스앤젤레스 카운티 미술관LAC-MA이 운영하는 아트 테크 랩, 뉴욕의 브루클린 미술관의 BKM 테크 웹 사이트, 영국 런던의 대영 박물관 디지털 부서의 다양한 시도를 보면 〈문화 콘텐츠 디지털화cultural digitization〉 작업에 얼마나 많은 노력과 시간을 들이는지를 알 수 있다. 단순히 작품을 고화질로 사진 촬영하는 것을 넘어서 미술관이나 박물관이 관람객과 전시실에서 혹은 웹 사이트에서 소통하는 방식 그리고 작가들의 디지털 기술을 활용한 창작 활동까지 지원하고 있다.[1]

문화 기관을 위한 디지털 기술의 수요는 구글 아트 앤 컬처의 설립 배경 및 성장 스토리와 자연스럽게 연결된다. 문화와 디지털 기술의 접

1 김미리, 「손 안의 미술관을 거닌다…. 어, 붓 터치도 살아 있네. 세계 디지털 미술관 열풍… 英 테이트, 美 MoMA 등 웹 페이지를 분관으로 사용」, 『조선일보』, 2015년 1월 13일.

목이라는 실험적 도전에 뜻을 함께 한 몇 명의 구글러들이 협업하여 시작된 구글 아트 앤 컬처는 누구나 문화 콘텐츠를 이용할 수 있도록 한다는 목적으로 2011년 설립되었다. 문화와 디지털 기술을 접목한 이 프로그램은 구글의 비영리 프로젝트로 지금까지 70개국 1,000여 개가 넘는 문화 기관과 협력하여 더욱 다양한 세계 유산을 온라인에 전시할 수 있는 디지털 도구와 서비스를 개발해 나가고 있다. 이 글에서는 국내외 주요 문화 예술 기관에서 디지털 기술을 어떻게 수용하고 활용하고 있는지를 박물관의 전시, 교육, 아카이브 측면에서 풀어 보고자 한다. 나는 지난 2013년부터 구글 아트 앤 컬처 업무를 담당하면서 한국의 다양한 문화 예술 기관과 협력하며 기획했던 프로젝트를 중심으로 정리해 보고, 주요 해외 기관 사례도 디지털 기술별로 소개하고자 한다.

전시

디지털 시대를 살아가는 오늘, 전 세계 주요 문화 기관에서는 다양한 주제에 맞춰 작품을 선정하고 분류하여 대중이 좀 더 쉽게 우리의 문화유산을 이해할 수 있도록 돕는 전시를 기획하는 데 그치지 않고, 다양한 디지털 미디어 매체를 활용한 참신하고 혁신적 방식의 스토리텔링과 큐레이션을 지향하며 끊임없는 연구를 하고 있다. 그러한 노력의 첫 번째 사례는 제주 해녀 박물관의 이야기이다. 2014년 3월 29일자 『뉴욕 타임스』에서 사라져 가는 한국의 무형 유산인 제주 해녀에 대한 기사를 접한 적이 있다. 삼국 시대 이전부터 시작되어 제주 사람들의

삶이자 역사였던 한국의 이 특별한 문화유산은 해녀 공동체 내에서 전승되고 있으나 오늘날 활동하고 있는 해녀들 중 80퍼센트 이상이 60세 이상이라고 한다.[2]

더군다나 산소 공급 장치 없이 10미터 깊이의 바닷속으로 잠수하여 해산물을 채취하는 작업은 그 문화적 가치를 인정받아 2016년에 세계 문화유산으로 등재되었지만, 사실 2014년까지만 해도 인터넷상에서 영문으로 된 제주 해녀에 대한 자료는 거의 전무했었다. 제주 해녀 박물관에서는 전 세계 더 많은 관람객에게 해녀의 문화적 가치와 희소성을 알릴 수 있는 다양한 홍보 창구를 모색하던 중 구글 아트 앤 컬처와 협력하게 되었다. 디지털 큐레이션 툴은 고화질 사진과 동영상 자료를 통해 해녀의 힘찬 숨비 소리가 들리는 바다 이야기를 디지털 형태로 기록하고, 온라인에 전시할 수 있도록 했다. 2014년 가을부터 전 세계 사용자들이 제주 해녀의 이야기를 찾아보고 있다.

2016년 11월 4일 시작하여 다음 해 3월 1일에 끝난 국립 현대 미술관의 「유영국, 절대와 자유」는 변월룡과 이중섭에 이은 〈탄생 100주년 시리즈〉의 마지막 전시였다. 무려 7만여 명의 문화 애호가들이 찾았던 이 전시는 디지털 기술이 오프라인과 온라인에 동시에 적용된 사례이다. 관람객은 덕수궁관 석조 건물 입구 양옆에 설치된 대형 미디어 월을 통해 유영국 작가의 순도 높은 채색과 질서 있고 기하학적인 추상 작품을 만나게 된다. 전시실을 관람하다 보면, 작품을 가까이 가서 보거나 만져 볼 수 없었던 아쉬움을 키오스크의 터치스크린을 통해 혹은

2 Choe Sang-Hun, "Hardy Divers in Korea Strait, 'Sea Women' Are Dwindling", *The New York Times*, 29 March 2014.

자신의 모바일 기기에서 기가픽셀로 촬영된 초고화질의 작품 이미지를 직접 확대해 볼 수 있다.

또한 구글 아트 앤 컬처의 유영국 작가 페이지에서는 작품에 쓰인 주요 색감을 색상별로 분류하여 감상하는 재미도 느낄 수 있다. 여기에서 사용된 대표적 디지털 기술이 바로 구글 아트 앤 컬처의 엔지니어들이 개발한 〈아트 카메라〉였다. 실제 작품의 색상과 최대한 가까운 색감을 담아내고 캔버스 표면의 질감을 표현하기 위해 초고화질의 10억 픽셀 이상의 기가픽셀 이미지를 촬영하는 것이다. 로봇 카메라인 아트 카메라는 작품의 부분 부분을 고화질 사진으로 수백 번 이상 촬영한다. 이렇게 촬영된 세부 이미지들은 소프트웨어 프로그램을 통해 마치 퍼즐 조각을 맞추듯이 하나의 작품 이미지로 연결된다. 탄생 100주년 기념 전시를 계기로 진행이 가능했던 유영국 작가의 대표적인 20점의 디지털화 작업은 그동안 일반 관람객이 쉽게 감상할 수 없었고 대중에 처음 공개된 작품도 포함하고 있어 더 의미 있는 프로젝트였다고 할 수 있다.

또 다른 사례로는 고대 유적지와 디지털 기술이 만난 〈팔미라〉를 들 수 있다. 팔미라는 기원후 1~2세기에 건설된 것으로 알려진 고대 도시이다. 현재의 시리아 타드무르에 위치한 유적지로 2011년부터 시리아 내전으로 유적이 파손될 수 있는 위험에 노출되어 있었고, 결국 2015년 IS의 점령으로 몇몇 신전이 파괴되었다.[3] 그랑 팔레와 함께 구글 아트 앤 컬처는 전시를 찾는 관람객들이 팔미라 아치의 파손 이전의 모습을 만나 볼 수 있는 새로운 체험 방식을 고민하게 된다. 프랑스의

3 Liam Stack, "ISIS Blows Up Ancient Temple at Syria's Palmyra Ruins", *The New York Times*, 23 August 2015.

스타트업 아이코넴Iconem의 3D 모델 데이터와 구글의 탱고 퍼블릿 기술의 만남으로 루브르 박물관이 그랑 팔레와 공동 기획한 「이터널 사이트: 바미안부터 팔미라까지Eternal Sites: From Bamiyan to Palmyra」의 전시실에 팔미라를 복원한 모습을 생생하게 구현할 수 있었다.

아카이브

〈살아 있는 아카이브〉란 무엇을 의미할까? 딱딱한 정보들이 단순히 모여 있는 집합소보다는 전시와 교육 내용이 지속적으로 파생될 수 있는 원천 소스 역할과 기능을 제대로 하는 자료가 진정한 의미의 살아 있는 아카이브가 아닐까. 2014년 구글 아트 앤 컬처의 첫 번째 글로벌 프로젝트는 그려졌다가도 어느새 없어져 버리고 마는 〈그래피티〉라는 특수한 예술 장르를 디지털 기술로 기록하고 보존한 결과물을 전시한 흥미로운 작업이었다. 한국에서는 경기도 미술관이 참여했다. 「거리의 미술-그래피티 아트」 전시는 그래피티 아티스트들에게 화이트 큐브의 벽을 과감히 내어 준 것은 새로운 시도였지만, 거리에 그려진 다른 그래피티 작품들처럼 전시가 막을 내리면 지워질 운명이었다. 전시가 끝난 후에도 큐레이터의 기획 의도와 스토리 구성을 정확히 이해하려면 도록을 살펴보는 것이 기본이지만, 전시실의 공간감을 영구적으로 생생하게 담아낼 수 있는 방법이 있었으면 하는 아쉬움이 남는다. 이렇듯 일정 기간에만 볼 수 있는 기획 전시의 비영구적 속성을 해결하기 위해 구글의 스트리트 뷰 팀은 미술관이나 박물관과 같은 실내를 촬영하기

위해 트롤리라는 장비를 고안해 낸다. 경기도 미술관의 그래피티 전시도 이렇게 촬영된 파노라마 이미지가 남게 되면서 지금도 당시 전시했던 모습을 언제든지 어디에서나 볼 수 있게 되었다.

전시실 당시 모습 그대로와 설치되었던 작품을 함께 보존할 수 있는 아카이빙 방식은 지금도 국내외 다양한 문화 기관에서 적극적으로 활용하고 있다. 미국의 카라 워커Kara Walker 작가의 공공 미술 프로젝트가 가장 기억에 남는다. 설탕으로 코팅된 스핑크스 형상의 한 흑인 여성을 표현한 조각상은 곧 철거가 될 브루클린의 한 설탕 공장에서 제작되어 두 달간(2014년 5월 10일~7월 6일) 설치되었다고 한다.[4] 사탕수수를 수확하기 위한 노예 무역뿐 아니라 제국주의 등 복합적 의미를 다루고자 기획된 이 프로젝트는 재료 특성상 작품이 녹아 사라져 버리는 게 이미 예정된 일이었다. 10만 명이 넘게 다녀간 카라 워커의 전시에서는 더 이상 「서브틀티A Subtlety」(2014) 조각상을 실제로 만나 볼 수는 없지만 온라인상에서는 전 세계 사용자들이 꾸준히 찾아볼 수 있게 되었다.

교육

18세기부터 등장한 공공 박물관과 교육적 역할이 강조된 근대 박물관은 일반 대중을 위한 교육 기회를 확장했다고 할 수 있다. 공공 박물관이 정착하게 된 대표적인 예가 1753년 설립한 영국의 대영 박물관과

4 Blake Gopnik, "Fleeting Artworks, Melting Like Sugar: Kara Walker's Sphinx and the Tradition of Ephemeral Art", *The New York Times*, 11 July 2014.

1793년 설립된 프랑스의 루브르 박물관이다.[5] 200년이 넘는 세월이 지난 지금, 이 두 기관은 디지털 전략 부서를 설립하고 양방향 소통이 원활하게 이루어질 수 있는 체험 위주로 가상 현실과 증강 현실 기술을 활용한 교육 프로그램 개발에 몰두하고 있다. 한국에서도 이러한 디지털 기술 중 가상 현실 기술을 활용한 실험적 교육 프로그램에 대한 관심이 빠르게 늘고 있으며, 전시와 연계된 어린이 교육 프로그램에 특히 다양한 시도가 이루어지고 있다. 2016년부터 국립 중앙 박물관 어린이 박물관은 서울대학교병원 어린이 병원학교에서 구글 아트 앤 컬처와 협력하여 역사와 미술 수업을 진행해 오고 있다. 소아암과 백혈병을 앓고 있는 어린이 환우들은 병원 밖 전 세계 곳곳의 문화 유적지, 아름다운 산호가 가득한 바닷속, 우주 정거장이 보이는 달까지 선생님과 함께 카드보드 뷰어라는 가상 현실 기술을 구현하는 간단한 도구로 여행을 떠날 수 있다.

학교에서 가상 현실 기술이 올바르게 적용될 수 있도록 구글 아트 앤 컬처는 구글 익스페디션Google Expeditions 팀과 협업하고 있다. 예를 들면, 익스페디션 체험 학습은 태블릿이나 모바일에서 앱을 다운받아서 이용할 수 있다. 선생님이 체험 학습 목적지를 선택하면 학생들이 그 장소로 가상 체험 학습을 떠나게 되며, 선생님은 체험 도중 학생들이 볼 콘텐츠와 특정 관심 지역을 선택할 수 있다. 또한 잠시 카드보드 뷰어의 화면을 정지하면, 여행을 멈추고 학생들에게 해당 장면에 대해 자세히 설명할 수 있다. 어린이 병원학교의 작은 교실이 디지털 기술을 매개로

5 서원주, 「서구 박물관(미술관) 교육의 역사」, 『한국 박물관 교육학』(용인: 문음사, 2010), 59면.

넓은 세상으로 확장된다. 익스페디션은 박물관 학예사나 애듀케이터가 작성한 수준별 질문과 답변 혹은 수업에 참고할 수 있는 텍스트가 정리되어 있어 교육 기관뿐만이 아니라 가정에서도 활용이 용이하다.

현재 익스페디션 애플리케이션의 기반이 되는 구글 스트리트 뷰 장비로 촬영된 파노라마 이미지는 선택된 공간이 주는 전체적 분위기를 현실감 있게 전달하지만, 한정된 공간 안에 위치한 특정 사물이나 작품의 세부 표현과 문양을 살펴보기는 어려웠다. 이러한 단점을 해결하기 위해 올해부터 파노라마 이미지상에 간단한 영상, 오디오, 고화질 사진을 레이어로 함께 탑재하여 좀 더 보강된 교육 콘텐츠를 제작할 수 있게 되었다. 구글 익스페디션은 이렇게 어린이 병원학교에서 진행되고 있는 배려 교육 프로그램뿐만 아니라 가정이나 학교에서도 일반 초중고 학생들을 위한 유용한 자료로도 활용 중이다. 남한산성 세계 유산 센터에서는 2016년 9월 구글 익스페디션 남한산성 투어에 실었던 파노라마 이미지와 원고를 바탕으로 남한산성의 행궁과 성곽을 가상 현실 기술을 통해 집에서도 부모님과 함께 답사해 볼 수 있는 성곽 투어 길잡이 책자를 제작하여 배포하였다. 디지털 기술의 활용이 문화와 역사를 가르치는 데 있어서 학생들의 흥미 유발을 할 수 있고, 현장 답사를 할 때 미처 살펴보지 못한 건축 요소나 문화재에 대해서도 학습할 수 있도록 돕고 있다.

마지막으로 가상 현실 기술은 더 나아가 그림에 대한 정의와 개념을 변화시키고 있다. 〈그림을 조각한다〉라는 발상 전환은 구글이 2016년 5월 처음 공개한 틸트 브러시Tilt Brush 개발을 가능하게 했다. 현실에서는 불가능한 빛이 그림 재료가 되고, 우리가 서 있는 공간이

3차원의 캔버스가 된다. 한국에서는 2016년 부산 비엔날레에서 미디어 아티스트 이이남 작가와 지난 3월 그래피티 아티스트 진스비에이치JINSBH와 레지던시 프로그램을 진행했었다. 얼마 전에 열린 홍콩 바젤에서도 차오 페이Cao Fei, 양 용리앙Yang Yongliang 같은 중국 현대 미술을 대표하는 거장들이 틸트 브러시를 활용한 작업을 선보인 바 있다. 이는 꼭 예술가, 건축가, 디자이너처럼 전문가에게만 매력적인 페인팅 애플리케이션이 아닐 것이다. 무한한 잠재력과 상상력을 가진 어린이의 미술 교육에도 활용 된다면, 미래에 더욱 흥미롭고 놀라운 작품들이 탄생할 수 있지 않을까 하는 기대가 된다.

전 세계 다양한 문화 기관은 변화하는 관람객의 요구를 얼마나 빠르게 수용하느냐는 공통 과제에 직면했다. 지속적으로 글로벌 관람객과의 연결, 확장, 상호 작용을 모색하고 더 많은 사람과 교류하는 데 있어서 디지털 기술 활용의 중요성이 강조되고 있으며, 단순히 문화 콘텐츠의 향유나 홍보가 아니라 디지털 기술이 제공하는 개방성과 공유성은 문화유산을 보존하고 연구하여 널리 알리는 기관의 다양한 사업과 밀접하게 연관되어 있다. 내부 사용을 목적으로 자료와 교육 프로그램을 디지털화하는 작업에서부터 관람객과 다른 문화 기관 등과의 외부 소통에 이르기까지 디지털 기술을 다양한 목적으로 사용하기 위해서는 기술을 개발하고 연구하는 기관과 문화 예술 기관의 상호 이해와 지속적 협력이 필수 전제 조건이 되어야 한다고 생각한다.

이 글에서 언급한 사례에서 엿볼 수 있듯이, 구글 아트 앤 컬처는 전 세계 여러 기관과 협력하면서 문화 콘텐츠의 특성과 프로그램의 기획 의도를 파악하여 적합한 기술을 개발하고 적용하고자 노력하고 있

다. 문화 예술 기관의 전시, 교육, 아카이빙 작업 등 다양한 업무에서 문제점을 해결하고 효과적 솔루션을 제공할 수 있는 도구로 디지털 기술이 활용되는 것이 가장 바람직하다. 유행을 좇는 듯한 디지털 미술관의 열풍보다는 누구나 언제 어디서나 찾아갈 수 있는 디지털 미술관이 우리 일상에 자연스레 스며들 수 있기를 기대해 본다.

지은이 소개

강수정

홍익대학교 대학원에서 미술 비평 논문으로 「공공 미술관의 문화 정치학적 특성과 실천 행위로서 전시의 역할」을 발표하고 박사 학위를 받았다. 현재 국립 현대 미술관 전시1과의 과장으로서 동시대 공공 미술관의 전시 정책을 수립하고, 주요 전시를 기획하고 있다. 한국 현대 미술을 예술 사회학적 맥락을 중심으로 살펴보고, 또 이를 전시 기획과 글쓰기 및 말하기를 통해 미술관의 참여자들과 함께 나누고 있다.

구보경

홍익대학교 예술학과를 졸업하고, 미국 위스콘신 주립 대학교 대학원에서 미술사 석사를, 플로리다 주립 대학교에서 철학 박사 학위를 받았다. 미국 내셔널 갤러리에서 인턴으로, 플로리다 주립 대학교 미술관에서 에듀케이터로 활동하였다. 현재 서울 디지털 대학교 문화예술경영학과 교수로 재직 중이다. 공동 번역서로 『예술이 사랑한 사진』이 있으며, 첨단 기술 도입과 미술관 운영을 주제로 다수의 논문을 집필하였다.

기혜경

홍익대학교 대학원 미술사학과에서 한국 근현대 미술사로 석사와 박사 학위를 받았다. 현재 서울 시립 북서울 미술관을 총괄하고 있다. 국립 현대 미술관 큐레이터로 재직 시 「20세기 중남미 미술」, 「신호탄」, 「메이드 인 팝 랜드: 한중일 삼국의 팝아트」, 「올해의 작가상 2012」, 「광복 70주년 기념전: 소란스러운, 뜨거운, 넘치는」 등 다수의 전시를 기획하였다. 대중 매체 시대에 맞는 예술의 대응과 예술의 사회적 역할에 관한 고찰 및 한국 동시대 미술의 미술사적 정립을 위한 연구를 진행 중이다.

김성호

파리1대학교에서 미학 전공으로 미학 예술학 박사 학위를 받았다. 〈1996 미술세계 평론상〉을 수상하며 미술 비평을 시작했다. 모란 미술관 큐레이터, 『미술세계』 편집장,

성남문화재단 전문 위원, 쿤스트독 미술 연구소 소장, 중앙대학교 겸임 교수, 2008년 창원아시아미술제 전시 감독, 2014년 금강자연미술비엔날레 전시 총감독, 2015년 바다미술제 전시 감독, 2016년 순천만국제자연환경미술제의 총감독, 2018년 다카르 비엔날레의 한국 특별전 예술 감독으로 일했다. 현재 미술 평론가이자 독립 큐레이터로 일하고 있다. 저서로 『창작의 커뮤니케이션과 미술비평』, 『현대미술의 시공간과 존재의 미학』 등 다섯 권의 미술 평론집이 있다.

김세준

미국 미네소타 대학교에서 미술사 학사를 마치고 뉴욕 대학교 인문 대학원에서 뮤지엄 스터디를 전공하고 플로리다 주립 대학교에서 예술행정학 석사와 박사 학위를 받았다. 뉴욕 퀸스 미술관, 삼성 문화 재단의 호암 미술관과 로댕 갤러리에서 학예 연구원으로 활동하였고, 조지아주의 사바나 예술 대학의 미술관 전시 감독으로 일했다. 현재 숙명여자대학교 문화관광학부 교수로 재직 중이며 지역 사회에서의 예술 역할과 관람객에 대한 다수의 논문을 집필하였다. 지역 사회와 문화 예술 현장을 연결하기 위해 현재 한국예술경영학회 회장, 부산 비엔날레 재단 집행 위원, 문화역 서울284 운영 위원장, 백남준 아트 센터 운영 위원, 문화체육관광부 국제 문화 교류 위원회 위원으로 활동하고 있다.

김연진

서울대학교 조경학과를 졸업하고 동 대학 환경 대학원에서 석사 및 박사 학위를 받았다. 현재 한국문화관광연구원 예술기반정책 연구실에서 근무하고 있다. 문화 시설과 문화 환경 그리고 도시 재생 등 도시 문화 정책에 대해 관심을 갖고 연구하고 있으며, 현장에 기반한 문화 예술 정책을 구현하기 위해 다양한 실증 사례를 탐구하고 있다.

김용주

홍익대학교에서 산업 디자인과 공간 디자인을 전공하고, 미국 피보디 액섹스 뮤지엄과 국립 민속 박물관에서 전시 디자이너로 활동했다. 현재 국립 현대 미술관 전시 운영 디자인 기획관을 맡고 있다. 2018 베니스 비엔날레 한국관 시노그라퍼, 계원예술대학교 전시 디자인과 겸임 교수 및 홍익대학교와 건국대학교 등에서 공간 디자인 스튜디오 및 전시 디자인을 강의했다. 공저로 『전시 A to Z』가 있다. 전시 디자인을 통해

문화체육관광부 장관 표창 및 레드 닷, 아이에프, 일본 굿 디자인 어워드 등을 비롯해 국제 디자인상에서 여러 차례 수상하였다.

김윤경

미국 캘리포니아 주립 대학교 샌디에이고에서 심리학을 전공하고 미술사와 서양화를 부전공했고, 2007년부터 2011년까지 샌프란시스코 아시아 미술관에서 한국 미술학예 연구원으로 일했다. 현재 미국 포틀랜드에서 거주하며 프리랜서 번역가로 활동하고 있다. 2013년부터 2017년까지 구글 아트 앤 컬처의 프로그램 매니저로 일하며, 국립 중앙 박물관, 국립 현대 미술관, 서울 디자인 재단, 국립 국악원, 이화여자대학교 박물관 등 한국의 다양한 문화 예술 기관들과 협력했으며, 2017년 국립 중앙 박물관의 어린이 박물관에서 세계 곳곳의 문화를 즐길 수 있는 디지털 체험 전시「구글과 함께하는 반짝 박물관」을 공동 기획하였다.

김이삭

조지 워싱턴 대학교 교육 대학원 뮤지엄 교육 석사 학위를 취득했고, 이화여자대학교 일반 대학원 시각 디자인 박사 과정을 수료했다. 홍익대학교와 명지대학교 등 여러 대학원에서 박물관학 및 예술 기획을 강의 중이다. 현재 헬로우 뮤지움 관장으로 일하고 있다. 한국 어린이 박물관 협회 상임 이사와 한국 사립 미술관 협회 이사를 맡고 있으며, 경기도 어린이 박물관 운영 자문 위원이기도 하다. 미술관의 사회적 역할, 어린이의 학교 밖 교육과 놀이로서 예술에 관심을 가지고 있으며, 어린이, 놀이, 미술관, 동네 등의 키워드를 가지고 전시와 교육 프로그램을 기획하고, 기관의 브랜딩 디자인을 담당하는 에듀케이터이자 크리에이티브 디렉터로 일하고 있다.

김정락

서울대학교 미술 대학 서양화과를 졸업하고 독일 프라이부르크 대학에서 미술사학과 및 고고학과 석사 학위를 받았다. 서울여자대학교 초빙 교수와 김종영 미술관 학예실장을 역임했고, 현재 한국방송통신대학교 문화교양학과 교수이다. 주요 저서로는『예술의 이해와 감상』,『미술의 이해와 감상』,『세계의 도시와 건축』,『미술의 불복종』,『장욱진』,『*Diaspora: Korean Nomadism*』등이 있으며, 옮긴 책으로는『색채 디자이너 필립 랑크로의 환경, 건축 그리고 색』이 있다.

김희영

서울대학교 인문 대학 영어영문학과를 졸업하고, 동 대학원에서 미술학 석사 학위를 받았다. 미국 시카고 대학교에서 미술사학 석사 학위를, 아이오와 대학교에서 미술사학 박사 학위를 받았다. 앨라배마 대학교 미술 대학 조교수와 한양대학교 사범 대학 조교수를 거쳐, 현재 국민대학교 예술 대학 미술학과 교수로 재직 중이다. 저서로는 『*Korean Abstract Painting: A Formation of Korean Avant-Garde*』, 『*The Vestige of Resistance: Harold Rosenberg's Action Criticism*』, 『해롤드 로젠버그의 모더니즘 비평』이 있고, 역서로는 『20세기 현대예술이론』이 있다.

박소현

미술사학자이자 박물관학자 그리고 문화 예술 정책 연구자이며, 이 분야들의 경계를 넘나들거나 아우르는 학술과 정책 그리고 현장을 연구하는 등 다방면에 관심을 갖고 있다. 현재 서울과학기술대학교 IT정책전문 대학원 디지털문화정책전공 교수이다. 『고뇌의 원근법』, 『모나리자 훔치기』, 『공공미술』 등을 번역했고, 다른 저자와 함께 쓴 책으로 『동아시아 미술의 근대와 근대성』, 『추상미술 읽기』, 『한국현대미술 읽기』, 『모두의 학교: 더 빌리지 프로젝트』 등이 있다.

박순영

홍익대학교 회화과와 동 대학원 미학과를 졸업했다. 선 화랑, 노 화랑, 노암 갤러리, 토탈 미술관 등에서 근무하였고, 현재 서울 시립 미술관의 학예 연구사로 재직 중이며 2018년까지 난지 미술 창작 스튜디오 레지던시 프로그램의 기획 및 운영을 담당하였다. 「액체문명」, 「Roots of Relations」, 「RESIDENCY,NOW」, 「Historical Parade: Images from Elsewhere」 등의 전시를 기획하고 진행하였으며, 공저로 젊은 미술가들의 작업을 기록한 『톡톡! 미술가에 말걸기』가 있다.

반이정

미술 평론가. 『중앙일보』, 『시사IN』, 『씨네21』, 『한겨레21』 등에 미술과 시사 칼럼을 연재했다. 국내 최초의 아트 서바이벌 프로그램 〈아트 스타 코리아〉에서 멘토와 심사 위원을 지냈고, 〈교통방송〉, 〈교육방송〉, 〈KBS〉 라디오에 미술 고정 패널로 출연했다. 중앙 미술 대전, 동아 미술제, 송은 미술상, 에르메스 미술상 등에 심사와 추천위원을 지냈

으며, 『사물 판독기』, 『예술 판독기』, 『한국 동시대 미술 1998-2009』 등 여러 책을 썼다.

백령

파슨스 스쿨 오브 디자인을 졸업하고 뉴욕 대학교에서 교육학 석사와 박사 학위를 받았다. 2001년부터 경희대학교 경영 대학원 겸임 교수이자 동 대학 문화예술경영 연구소의 연구 위원으로 박물관 미술관 교육과 문화 예술 교육 관련 다양한 연구에 참여하고있다. 현재 국립 현대 미술관과 경기 미술관 운영 위원 등으로 활동하고 있다. 저서로는 『통합예술교육이란 무엇인가?』, 『멀티미디어 시대의 박물관 교육』이 있고, 옮긴 책으로는 『문화예술교육의 도약을 위한 평가』, 『예술이 교육에 미치는 놀라운 효과』 등이 있다.

서진석

한국 미술계 최초의 대안 공간인 루프를 설립하고 지금까지 많은 한국의 젊은 작가를 발굴하고 지원했다. 현재 백남준 아트 센터 관장으로 재임 중이다. 다양한 국제 활동을 통해 아시아 미술인들과의 네트워크를 형성하고 이를 기반으로 2010년에는 〈A3 아시아 현대 미술상〉, 2011년부터 〈아시아 창작 공간 네트워크〉, 2014년부터 〈무브 온 아시아〉 등을 기획해 아시아 작가들을 발굴하고, 아시아 미술의 새로운 담론들을 생산하고 있다. 또한 2001년 티라나 비엔날레, 2010년 리버풀 비엔날레 등 다수의 국제 비엔날레 기획에 참여하였고, 전 세계 여러 미술 기관과 프로젝트를 진행하며 한국 미술의 글로벌화에 주력하고 있다.

송미숙

미국 펜실베이니아 주립 대학교에서 미술사 박사 학위를 받았고, 성신여자대학교 미술사 교수를 정년 퇴임하고 현재 동 대학교에서 명예 교수 및 동아시아 문화 학회 창립 회장으로 지내고 있다. 서양 미술사 학회 초대 부회장 및 회장을 역임했다. 저서로 『Art theories of Charles Blanc 1813-1882』, 『미술사와 근현대』 등이 있으며, 역서로 『아메리칸 센추리: 현대 미술과 문화 1950-2000』, 『큐레이팅의 역사』, 『현대 건축: 비판적 역사』 등이 있다. 성신여자대학교 박물관장, 삼성 현대 미술관 자문, 베니스 비엔날레 한국관 커미셔너, 서울 미디어시티 비엔날레 총감독 등을 지내며 국내외에서 각종 전시회를 기획하였다.

양지연

서울대학교 동양화과를 졸업하고, 뉴욕 대학교에서 시각예술행정학 석사 학위를, 플로리다 주립 대학교에서 예술행정학으로 박사 학위를 받았다. 2010년 조지 워싱턴 대학교 대학원에서 방문 학자로 스미스소니언 인스티튜션의 뮤지엄 클러스터 운영 체계를 연구하였다. 현재 동덕여자대학교 큐레이터학과 교수로 재직하고 있다. 역서로『큐레이터를 위한 박물관학』이 있으며, 공저로는『엔터테인먼트 산업의 이해』,「한국박물관 교육학』, 큐레이터 양성 및 교육과 관련된 정책 연구로「박물관 전문 인력 교육과정 표준안 연구」(문화체육관광부),「문화 예술 전문 인력 양성 및 지원 패러다임 전환 방향 모색 연구」(한국문화예술위원회) 등이 있다.

양지윤

뉴욕 스쿨 오브 비주얼 아트에서 컴퓨터 아트 전공으로 학사 학위를, 연세대학교 커뮤니케이션 아트 대학원에서 석사 학위를 받았다. 암스테르담 데 아펠 아트 센터의 큐레이터 과정에 참여했고, 코너 아트 스페이스의 디렉터와 미메시스 아트 뮤지엄의 수석 큐레이터로 일했다. 현재 대안 공간 루프의 디렉터로 활동 중이다. 부카레스트 현대 미술관의「그늘진 미래: 한국 비디오 아트」와 베오그라드 현대 미술관의「Mouth To Mouth To Mouth: Contemporary Art from Korea」등 국제적 전시를 비롯해「혁명은 TV에 방송되지 않는다」,「Now What: 민주주의와 현대 미술」등을 기획하였다. 2007년부터 미디어 아티스트 바루흐 고틀립Baruch Gottlieb과 함께 〈사운드 이펙트 서울〉을 만들었고, 이 과정을 담은『사운드+아트』를 출간하였다.

윤범모

동국대학교 미술사학과를 졸업하고, 뉴욕 대학교 대학원 예술행정학과에서 수학했다. 사우스 플로리다 대학교 연구 교수, 가천대학교 예술 대학 교수, 경주세계문화엑스포 예술 총감독, 한국 민화 센터 이사장 등을 지냈다. 현재 동국대학교 미술사학과 석좌 교수, 창원조각비엔날레 총감독, 한국 큐레이터 협회 명예 회장 등으로 미술계 현장에서 일하고 있다. 전시 기획으로 광주비엔날레 특별전, 박수근 특별전, 오윤 회고전, 근대 미술 명품전 등 다수가 있다. 주요 저서로『한국근대미술: 시대정신과 정체성의 탐구』,『평양미술기행』,『화가 나혜석』,『우리 시대를 이끈 미술가 30인』,『김복진 연구』,『한국미술론』,『백년을 그리다: 102살 현역 화가 김병기의 문화예술 비사』등이 있다.

임근혜

홍익대학교 예술학과를 졸업하고 런던 대학교 골드스미스 칼리지에서 큐레이터십 1 기생으로 석사 학위를 받았다. 2003년도 이후 서울 시립 미술관과 경기도 미술관 큐레이터로서 여러 계층의 관람객에게 현대 미술을 소개하기 위한 대중적 전시와 해외 기관과의 교류 전시를 주로 기획했다. 이후 제도와 예술의 상호 관계와 시대 변화에 따른 미술관의 새로운 사회적 역할에 대한 연구를 위해 레스터 대학교 박물관학과에서 문화 정책과 미술관 경영으로 박사 과정을 밟던 중 다시 현장으로 복귀하여, 서울 시립 미술관 전시과장을 거쳐 현재 국립 현대 미술관 전시2팀장으로 일하고 있다. 저서로는 『창조의 제국: 영국 현대미술의 센세이션, 그리고 그 후』가 있다.

임산

영국 랭커스터 대학교에서 철학 박사(문화 연구와 미디어 미학 전공) 학위를 받았으며 기자, 큐레이터, 미술 평론가로 활동하였다. 현재 동덕여자대학교 큐레이터학과 교수로 재직 중이다. 주요 저서로 『컨텍스트 인 큐레이팅 1』, 『청년, 백남준: 초기 예술의 융합 미학』 등이 있으며, 『한 권으로 읽는 현대미술』, 『새로운 창의적 공동체: 예술은 무엇을 할 수 있는가?』, 『시각예술의 의미』, 『인문주의 예술가 뒤러 1,2』 등을 번역하였다.

전승보

세종대학교 회화과를 졸업하고 중앙대학교 예술 대학원에서 문화 정책을 수료한 후 런던 대학교 골드스미스 칼리지의 미술 행정 및 큐레이터십 석사 과정을 졸업했다. 『가나아트』 편집 기획실장, 광주비엔날레 전시 부장, 부산비엔날레(바다미술제) 전시 감독, 수원 시립 아이파크 미술관 전시 감독 등을 지냈다. 현재 광주 시립 미술관 GMA 관장으로 재직 중이다. 『미술관 전시, 이론에서 실천까지』, 『과연 그것이 미술일까?』 등의 역서를 내고, 대학에서 전시 기획론 및 문화 예술론 등을 강의했다. 주요 국제전 기획으로는 「에피소드」, 「비시간성의 항해」, 「불확실성-연결과 공존」 등의 전시와 〈아시아 아트 포럼〉을 비롯해 싱가포르 미술관SAM에서 〈틈을 잇다〉 등의 학술 회의도 조직했다.

정연심

뉴욕 대학교 IFA에서 근현대 미술 이론을 공부했고 뉴욕에서 독립 큐레이터로 활동

했다. 주요 연구 영역인 한국 및 서양 근현대 미술에 관심을 두고 있다. 뉴욕 주립 대학교 FIT 미술사학과에서 조교수로 일했으며, 1999년 구겐하임 미술관에서 개최된 백남준 전시의 리서처로 일했다. 2014년에 광주비엔날레 특별전 큐레이터를 역임했으며, 2018년 광주비엔날레 『상상된 경계들』의 큐레이터로 전시를 기획했다. 현재 홍익대학교 예술학과 소속으로 예술학, 미술 이론, 비평 이론을 가르치고 있다. 2013년 비평가 이일의 앤솔러지를 모은 『이일 미술비평일지』를 편집했으며, 저서로는 『현대공간과 설치미술』, 『한국 동시대미술을 말하다』, 『세상을 바꾼 미술』, 『한국의 설치미술』 등이 있다. 옮긴 책으로는 『포스트프로덕션』, 『비정형: 사용자 안내서』, 『미디어 비평 용어 21』 등이 있다. 2018~2019년 풀브라이트 장학 프로그램에 선정되었다.

정필주

이화여자대학교에서 사회학 학사를, 서울대학교에서 사회학 석사 및 박사 수료를 했다. 예술 사회학을 기반으로 한 전시 기획과 평론 활동을 한다. 현재 서울시 문화 예술 불공정 상담 센터에서 코디네이터로도 일하며, 예술 기획 집단 예문공의 대표이기도 하다. 「다이얼로그 프로젝트」, 「시각난장 234」 등을 기획했으며 도시 재생 및 공공 미술 프로젝트를 수행하고 있다. 예술인, 복지, 여성 미술, 문화 예술에 대한 디지털화에 관련된 다수의 논문과 기고문이 있다.

조선령

홍익대학교 예술학과를 졸업하고 동 대학 미학과에서 석사 및 박사 학위를 받았다. 부산 시립 미술관, 아트 스페이스 풀, 백남준 아트 센터에서 일했다. 현재 부산대학교 예술문화영상학과 교수로 재직 중이며 독립 큐레이터로도 활동하고 있다. 저서로는 『라캉과 미술』, 『이미지 장치 이론』이 있다. 정신 분석학에서 출발하여 현대 미학과 현대 미술을 연구하며, 주체성, 테크놀로지, 이미지의 상호 연관성에 관심을 갖고 있다. 「쾌락의 교환 가치」, 「드림 하우스」, 「기념비적인 여행」, 「카타스트로폴로지」, 「무용수들」 등 예술적 장과 사회적 장의 복합적 교차점을 다룬 전시를 기획해 왔다. 최근에는 「알레고리, 사물들, 기억술」, 「미장센 : 이미지의 역사」를 기획하며 역사, 이미지, 사물들의 관계로 관심사를 넓히고 있다.

조인호

조선대학교 회화과를 졸업하고 홍익대학교 대학원 미술사학과에서 석사 학위를 받

았다. 1996년부터 광주비엔날레에서 특별전 팀장, 기획 홍보 팀장, 전시 팀장, 전시 부장, 특별 프로젝트 부장, 정책 기획실장 등으로 활동하며 2017년까지 일했다. 광주 미술상운영위원회 사무국장, 5·18기념재단 전시 기획 위원, 전라남도 공공 디자인 위원, 광주문화기관협의회 운영 위원 등을 겸했다. 현재 광주비엔날레 전문 위원, 광주 미술문화연구소 대표 등으로 활동하고 있다. 저서로 『남도미술의 숨결』, 『광주 현대 미술의 현장』, 공저로 『광주 전남 근현대 미술 총서 1~3』 등이 있다.

조진근

서울대학교 인문 대학 미학과를 졸업하고 동 대학원 미학과에서 석사와 박사 학위를 받았다. 서울 시립 미술관 전시과장, 국립 현대 미술관 전시기획1팀장을 역임했다. 현재 노마드 창작자들의 순례지가 될 한옥 케렌시아 설계와 프로그램 개발에 집중하고 있다. 번역서로 『아방가르드와 미술시장』이 있고 현대 미술의 작동 원리에 대한 연구와 글쓰기를 하면서 미학, 현대 미술, 대중문화 등에 대한 강의를 해오고 있다.

하계훈

고려대학교 영문과에서 학사를, 홍익대학교 대학원 미술사학과에서 석사 학위를 취득했다. 런던 시티 대학교 대학원에서 미술관 경영학 석사 및 박물관과 미술관학 박사를 수료했다. 현재 단국대학교 대학원 겸임 교수로 지낸다. 옮긴 책으로는 『큐레이터의 딜레마』, 『예술가는 어떻게 성공하는가』 등이 있다.

큐레이팅을 말하다

전문가 29인이 바라본 동시대 미술의 현장

엮은이 전승보 **지은이** 송미숙 외 28인 **발행인** 홍예빈·홍유진

발행처 미메시스 **주소** 경기도 파주시 문발로 253 파주출판도시

대표전화 031-955-4000 **팩스** 031-955-4004

홈페이지 www.openbooks.co.kr **email** webmaster@openbooks.co.kr

Copyright (C) 전승보, 2019, *Printed in Korea.*

ISBN 979-11-5535-166-6 03600

발행일 2019년 1월 10일 초판 1쇄 2022년 2월 28일 초판 4쇄

이 도서의 국립중앙도서관 출판예정도서목록(CIP)은 서지정보유통지원시스템 홈페이지
(http://seoji.nl.go.kr)와 국가자료공동목록시스템(http://www.nl.go.kr/kolisnet)에서
이용하실 수 있습니다.(CIP제어번호: CIP2019000508)

 이 책은 실로 꿰매어 제본하는 정통적인 사철 방식으로 만들어졌습니다.
사철 방식으로 제본된 책은 오랫동안 보관해도 손상되지 않습니다.

미메시스는 열린책들의 예술서 전문 브랜드입니다.